迷戀音樂的腦

THIS IS YOUR BRAIN ON MUSIC
the science of a human obssesion

丹尼爾・列維廷 ——— 著

王心瑩 ——— 譯

Daniel
J. Levitin

c
o
n
t
e
n
t
s

RECOMMEND

推薦序

配樂家、2012 年金鐘獎得主　史旻玠

　　一開始拿到本書的讀者可能會感到好奇，音樂在腦中會是什麼模樣？是否像蒙德里安的「百老匯爵士樂」一樣將音符化為不規則點線面？或是像我們常在 youtube 看到的動畫樂譜（animated score），音符落下的瞬間就像音樂刺激著 細胞反應？如果我們了解音樂對大腦的作用，是否能更了解音樂？對我來說，《迷戀音樂的腦》一書不僅解開了大腦和音樂的神祕關係，更翻轉了我們理解音樂的取徑。

　　曾經聽過一位朋友這樣描述他在捷運上聽音樂的經驗，「當我戴上耳機、聽著音樂時，雖然車廂很擁擠，但我卻獲得了自己的世界，沉浸在音樂裡，讓我彷彿跟其它人都拉開了距離」；也有朋友每當愛上一首歌曲後，無論在什麼地方，總是重複聽著相同的曲目。而當我們想要知道自己為什麼喜歡這

些音樂，還儲存在手機裡反覆聆聽時，可能會對音樂本身做分析或研究，例如樂曲分析、音樂的社會脈絡、音樂家生平等，來了解我們喜愛一首歌曲的原因。但或許沒有想到的是，就算事後獲得了音樂相關的資訊，我們對於自己初次聽到音樂那種無法言喻的喜悅，以及「下意識」地不斷點播「同一首」樂曲的過程仍舊知道得很少。

隨著科技的發展，音樂能夠隨時隨地播放，而「前所未聞」的聲音和樂曲也被大量創作，聆聽之前的基礎知識或者是「準備」好來聽音樂這件事已經不再必要。換句話說，我們總是試著去回想當初聽音樂的感知經驗，因而感受音樂的問題開始轉向集中在「感官性刺激」的開發。例如把音樂放到ipod不就是對下次的聆聽經驗有所期待？抑或去舞池前期望音樂的穿透力能夠使身體自然的擺動？神經認知科學正填補著「物/音樂」到「感知/大腦」這個過程的理論基礎，不僅如此，丹尼爾教授更是描繪了兩者（大腦和音樂）的演化基礎。

本書從認知神經科學的取徑出發，還有一個重大的貢獻，就是試著打破音樂專業的神話。丹尼爾教授提到，音樂專業者和一般愛好者之間出現了不正常的區隔，一堆專業術語神祕化了音樂的溝通。書裡面有一項實驗提到一般人其實能夠確實地認出音高，只是沒有使用音樂符號去記憶；另外，音樂家善於記憶「合於樂理的」和弦序列，但遇到隨意的序列他們的記憶力並不會比一般人強。事實上，知名音樂家的養成，與「天生」條件、能力的關係並不強，但每個人都是專業的音樂聽眾。從神經細胞和音符的關係中，我們可以得到這些新穎的認識基礎，並在重新詮釋美學、音樂學、哲學的基礎上，拓展出更寬廣的認識疆域和取徑。

閱讀《迷戀音樂的腦》這些富有新奇與開創性的解釋，給予作為配樂工作的我莫大的啟發，也有意猶未盡之感，對更多的相關議題產生好奇，像是電影和音樂這種音像（Audiovision）結合如何作用於感知。雖然這可能是更為複雜難解的任務，但透過本書的引介，我對腦神經科學的認識取徑，充滿著期盼！

THIS
the
IS
science
YOUR
of
BRAIN
a
ON
human
MUSIC
obsession

I
love
music
and
I
love
science
—
why
would
I
want
to
mix
the
two
?

前言　我愛音樂，也愛科學——但為何要將兩者結合在一起？

Introduction

我愛科學，而想到有這麼多人害怕科學，或認為選擇科學就代表不能保有同情心、感受藝術或敬畏大自然的能力，便讓我覺得痛苦。科學的意義不在於驅除一切神祕，而是重新創造、活絡神祕的面貌。

——摘自《為什麼斑馬不會得胃潰瘍？》，薩波斯基著

一九六九年夏天，當時我十一歲，在住家附近的音響店買了一套音響設備，總價約一百美元。那是我在春天以時薪七十五美分的代價幫鄰居割草賺來的。自此之後，每天下午我都在房間內待上長長的時間，聆聽一張又一張唱片：奶油樂團（Cream）、滾石樂團、芝加哥樂團、賽門與葛芬柯（Simon and Garfunkel）、法國作曲家比才、俄國作曲家柴可夫斯基、爵士鋼琴家喬治·雪林（George Shearing），以及薩克斯風樂手布茲·藍道夫（Boots Randolph）。我沒有將音樂放得特別大聲（至少不像大學時代那樣，將音量開得太大，竟讓喇叭起火燃燒），但當時的音量顯然已吵到我父母。我母親是小說家，每天窩

在走廊盡處的小房間奮力寫作，晚餐前則會彈上一小時鋼琴；我父親則是生意人，每週工作八十小時，其中四十小時是晚上和週末在家中的辦公室完成。父親以生意人的口吻向我提出協議：他願意買副耳機給我，只要我答應當他在家中時，聽音樂都得使用耳機。從此以後，耳機改變了我聽音樂的方式。

當時我正在聆聽一些新崛起的音樂人，他們都開始初步嘗試立體聲混音效果。我花一百元買來的套裝式音響，性能不甚良好，直到戴上耳機之前，我都不曾聽出音樂裡的聲音層次，也就是空間內從左到右、由前至後的樂器配置（即回響）。對我而言，唱片不再只是一首首歌曲，更包含了各種聲響。耳機開啟了一個充滿聲音色彩的世界，彷彿布滿微妙聲音細節的調色盤，不只是和弦、旋律、歌詞或某位歌手的歌聲。無論是清水合唱團（Creedence Clearwater Revival）以美國南方軟膩唱腔吟出的〈綠河〉（Green River）、披頭四樂團充滿田園牧歌空靈美感的〈慈母之子〉（Mother Nature's Son），或是貝多芬《第六號交響曲》（由卡拉揚指揮）的雙簧管樂音在木石教堂的廣大空間內低吟迴盪，種種聲音將我團團包圍。戴上耳機時，音樂彷彿突然從我腦中冒出，而非來自外界，像是我個人所獨有。就是這種個人的連結感，最終使我成為錄音師與製作人。

多年後，歌手保羅‧賽門（Paul Simon）告訴我，聲音是他永恆追尋的目標。「我聽自己的唱片，都是為了聆聽聲音。不是為了和弦，也不是為了歌詞。我從音樂得到的第一印象，必然是整體的聲音。」

大學宿舍內的喇叭起火事件後，我決定休學，加入搖滾樂團。我們唱得還不錯，有幸到加州某間擁有二十四軌錄音設備的錄音室錄音，錄音師是才華洋溢的馬克‧尼德罕（Mark Needham），他後來參與了一些暢銷專輯的錄音，包括藍調歌手克里斯‧艾塞克（Chris Isaak）、蛋糕樂團（Cake）和佛利伍麥克樂團（Fleetwood Mac）。馬克很喜歡我，可能因為只有我有興趣進控制室聆聽錄音結果，而其他人只想在兩次錄音之間保持亢奮。馬克視我為樂團的製作人，雖然當時我並不知道製作人要做什麼。他問我，我們希望樂團呈現什麼樣的風格。他讓我了解麥克風能讓聲音產生多大的區別，放在不同位置又會

有何等影響。剛開始,我其實無法完全聽出他所說的差異,但他告訴我該聽些什麼。「注意聽,當我讓這支麥克風靠近吉他的音箱,聲音聽起來會比較飽滿、圓潤、平均。若兩者距離較遠,麥克風會收到房間裡的一些聲音,變得比較有空間感,不過這樣會喪失一些中頻。」

我們樂團在舊金山漸漸打開知名度,當地搖滾電臺也播放我們的音樂。樂團解散後(因為吉他手不時鬧自殺,主唱則有吸笑氣和用剃刀自殘的惡習),我開始擔任其他樂團的製作人。我學習聆聽一些過去從未注意的部分,像是不同麥克風甚至不同品牌錄音帶所造成的差異,例如 Ampex 456 盤帶在低頻範圍有種特別的「碰碰」聲,Scotch 250 的高頻特別清脆,而 Agfa 467 的中頻部分很亮。知道該聽些什麼後,我能輕易分辨用 Ampex、Scotch 或 Agfa 盤帶錄製的音樂,就像分辨蘋果、梨子和橘子一樣簡單。我也進一步和其他優秀錄音師一起工作,例如蕾絲莉・安・瓊斯(Leslie Ann Jones,曾與法蘭克辛納屈和巴比・麥克菲林合作)、弗瑞德・卡特羅(Fred Catero,曾與芝加哥合唱團以及珍妮絲・賈普林合作),還有傑佛瑞・諾曼(Jeffrey Norman,曾與約翰・佛格堤以及死之華樂團合作)。雖然我是製作人(也就是負責錄音大小事的人),卻依然為這些人的風采所折服。有些錄音師會讓我進錄音間和大牌音樂人坐在一起,像是紅心樂團(Heart)、旅行者樂團(Journey)、山塔那(Santana)、惠妮休斯頓和艾瑞莎・弗蘭克林。看著那些錄音師和音樂人互動、談論某段吉他演奏所表現的細微差異、某段唱腔表達得如何等等,我終生受用無窮。他們會討論一句歌詞的某些音節,然後從十段不同的錄音中選出一種,展現出驚人的聽力。他們究竟是如何訓練自己的耳朵,才能聽出一般人無法分辨的差異?

當時我也和一些沒沒無聞的小型樂團合作,認識了不少錄音室經理和錄音師,他們帶領我逐步精進工作技巧。有一天,一位錄音師沒來,我就幫山塔那剪輯錄音磁帶;另一次,在藍牡蠣樂團(Blue Öyster Cult)的製作期間,傑出製作人皮爾曼(Sandy Pearlman)外出吃午餐,留下我一人完成合聲部分。就這樣,案子接踵而至,結果我在加州製作了十年的唱片,也有幸和許多知名

音樂家共事。我也曾和不少籍籍無名的音樂人一起工作，他們才華洋溢，只是終究未能成名。這讓我感到很好奇，為何有些音樂人變得家喻戶曉，其他人卻埋沒終生？我也想知道，為何音樂對某些人來說輕而易舉，對其他人則否？創造力從何而來？為何有些歌曲令人感動，有些卻難以親近？此外，傑出音樂人和錄音師擁有神奇的能力，可以聽出音色的細微差異，而大多數人卻沒有，人的感知能力在聽覺中究竟扮演什麼角色？

這些問題促使我回到學校尋找答案。當我仍在擔任唱片製作人時，每週會和皮爾曼開車到史丹佛大學二次，聆聽心理學教授卡爾‧皮布姆（Karl Pribram）的神經心理學講座，我發現心理學恰能解答我心中不少疑問，這些問題包括記憶、知覺、創造力，以及造就這一切能力的共同來源：大腦。然而問題還沒找到解答，卻衍生了更多問題，這是研究科學常有的情形。每個新問題都開啟了內心的一扇窗，讓我更能欣賞音樂與整個世界，乃至人類經驗的複雜性。正如哲學家保羅‧丘奇蘭（Paul Churchland）所言，人類努力透過歷史紀錄來了解這世界。過去短短兩百年間，我們的好奇心揭露了大自然隱藏的諸多祕密，像是時空的脈絡、物質的組成、能量的多種形式、宇宙的起源、DNA 隱含的生命本質，甚至完成了人類基因組圖譜。然而有個謎團尚未解開，即人類大腦的奧祕，以及大腦如何產生思想、感覺、希望、欲望、愛和美的感受，甚至舞蹈、視覺藝術、文學和音樂。

音樂是什麼？從何而來？為何某些連串的聲響令人深深感動，而其他聲響（例如狗吠或汽車噪音）卻令人感到不快？對某些研究者而言，這類問題占據了研究生涯的極大部分；其他人則認為，以這種方式來解析音樂，豈不像是解析哥雅畫作的化學成分，而不去欣賞其努力創造的藝術？牛津大學歷史學家馬丁‧坎普（Martin Kemp）指出藝術家和科學家的相似性：多數藝術家描述自己的作品時，聽起來就像在描述科學實驗──他們透過一系列嘗試，探討大眾關切的某項議題，或建立某種觀點。我的好友兼同行威廉‧湯普森（William Forde Thompson）是加拿大多倫多大學的音樂認知科學家兼作曲家，他

也指出，科學家和藝術家的工作有相似的進展：先是創造與探索的「腦力激盪」階段，接著是測試和逐步推敲，通常這時會應用固定的工作程序，但有時也會發現更富創造力的方法而能解決問題。藝術家的工作室和科學家的實驗室也有諸多相似之處，例如一口氣進行許多計畫，且各計畫都處於不同階段。兩者都需要專業器材，並把成果開放給各方去詮釋，而不像建築吊橋那樣會有個最終定案，或者銀行帳戶必須於營業日結束時結算金額。藝術家和科學家還具備一種共同的能力：能夠接受隨時有人對自己的作品提出詮釋及再詮釋。藝術家和科學家皆全心追求真理，但兩者都知道真理的核心本質是變動的，是有情境的，是取決於觀點的，因此今日的真理到了明日也可能會被證實為假說，或變成為人遺忘的藝術品。只要看看幾位著名心理學家，如皮亞傑、佛洛伊德和史金納就知道，曾經席捲世界的理論，到頭來也會遭到推翻（或至少是嚴厲的重新評估）。音樂界有許多樂團太快受到肯定，例如廉價把戲樂團（Cheap Trick）曾被捧成新一代的披頭四，滾石雜誌出版的《搖滾百科全書》（*The Rolling Stone Encyclopedia of Rock & Roll*）給亞當和螞蟻樂團（Adam & The Ants）的篇幅就跟 U2 一樣多。有段時間人們也無法想像，有一天這世界將會遺忘保羅‧史圖基[1]、克里斯多夫‧克羅斯[2]和瑪麗‧福特[3]。對藝術家來說，繪畫與作曲的目的並非表現狹義的真實，而是傳達普世的真理，因此只要作品成功，即使時代背景、社會與文化有所改變，依然能夠觸動人們的心靈。對科學家來說，建構理論的目標是傳遞「當下的真理」，以取代舊時的真理，而今日的真理有朝一日也將受「新的真理」所取代，因為科學就是以此方式向前推進。

　　音樂既無所不在，又非常古老，因此在人類活動中顯得異常突出。在任何有史可考的過去或現存的人類文化中，音樂都不曾缺席。我們在人類或原

1‧編注 – Paul Stookey，著名的 Peter Paul & Mary 民謠樂團成員。
2‧編注 – Christopher Cross，八〇年代著名歌手，首張專輯即拿下五座葛萊美獎，曾演唱電影《二八佳人花公子》主題曲〈Arthur's Theme（Best That You Can Do）〉。
3‧編注 – Mary Ford，五〇年代風靡美國樂壇的雙人組合 Les Paul and Mary Ford 的成員。

始人的考古遺址發現的器具中，有些最古老的製品便是樂器，例如骨笛，或以獸皮覆於樹樁上繃成皮鼓。只要有人類聚集的地方就有音樂，像是婚禮、葬禮、大學畢業典禮、行軍、體育盛事、城鎮夜間集會、祈禱、浪漫晚餐、母親輕搖嬰兒入睡、大學生一同念書時播放的音樂等。而比起現代西方社會，非工業化國家的文化更是充斥著音樂，無論過去現在，音樂都是日常生活不可或缺的一部分。遲至五百年前，人類社會才出現「音樂演奏者」和「音樂聆聽者」的分類。放眼世界與人類歷史，「生產音樂」本來就像呼吸、走路一樣自然，所有人都能參與，至於專供音樂表演的音樂廳，事實上直到近幾個世紀才出現。

我和人類學教授吉姆・佛格森（Jim Ferguson）從高中時代就相識，他聰明且幽默，個性卻非常害羞，真不知道他要如何授課。他在哈佛大學攻讀博士學位時，曾前往賴索托進行田野調查，那是一個非洲小國，被南非共和國四面包圍。佛格森在那裡做研究、與村民互動，以耐心贏得大家的信任，直到有一天他獲邀加入村民的吟唱。當索托族的村民邀請他一同歌唱時，他以一貫的溫和語氣說：「我不會唱歌。」這倒是真的，我們高中時代曾一起參加樂團，他很擅長吹雙簧管，卻是個走音大王。他的拒絕讓村民大惑不解，對他們來說，唱歌是再普通不過的日常活動，索托人不分男女老幼都會唱歌，這從來不是限定少數人參加的活動。

我們的文化及語言將專業表演者（像是鋼琴家魯賓斯坦、爵士女伶艾拉・費茲傑羅、歌手保羅・麥卡尼）歸為截然不同的另一類人。一般人付費聆聽專家表演，藉此得到娛樂。佛格森知道自己不擅長唱歌跳舞，對他來說，若在公眾面前唱歌跳舞，就表示他自認是這方面的專家。但村民們盯著他看，說道：「你說不會唱歌是什麼意思？你會說話啊！」後來佛格森對我說：「對他們來說，那是很奇怪的，就好像我說我不會走路或跳舞，可是我明明就有兩條腿啊。」在索托人的生活中，唱歌跳舞是再自然不過的活動，渾然天成，任何人都可以從事。索托語指稱「唱歌」的動詞是「ho bina」，這個詞也表示跳舞，兩者之間沒有分別，而世界上有許多語言也都是如此，因為唱歌原

本就包含肢體律動。

在好幾代以前，還沒有電視的時候，許多家庭經常圍坐一圈，彈奏音樂自娛。今日的人則十分強調技術與技巧，也在意某位音樂家是否「夠格」演奏給其他人聽。曾幾何時，在我們的文化中，音樂生產已成為專業活動，其他人只要負責聆賞就好。如今音樂工業已是美國最大型的產業之一，相關從業人員高達數十萬人，每年光是專輯銷售便帶來三百億美元，而這還不包括演唱會門票收入、每週五晚間數千個樂團在北美各地酒館、餐廳的演出，或者透過點對點傳輸免費下載的三百億首歌曲（以二〇〇五年為例）。美國人花在音樂上的錢多過性愛或處方藥，既然有這麼大量的消費，我敢說，大多數美國人已經夠格當專業的音樂欣賞者。多數人都能夠聽出走音、找到自己喜歡的音樂、記得數百首歌曲，也能跟隨音樂用腳打出正確的拍子，而要做到這一點就必須能夠判斷節拍，過程非常複雜，連大多數電腦都做不到。那麼，我們為何聽音樂，又為何願意花這麼多錢聆聽音樂？兩張演唱會門票的價格往往相當於一個四口之家一星期的伙食費，一張 CD 的價錢也相當於一件 T 恤、八條土司或一個月的電話費。若能了解人們為何喜歡聽音樂，什麼原因使我們受到音樂吸引，就等於開啟了一扇窗，讓我們更加了解人類的天性。

對人類共同的基本能力提出疑問，就等於是間接對演化提出問題。為了適應所處的環境，動物會演化出某些構造形態，其中對求偶有利的特質會透過基因傳給下一代。

達爾文的演化理論有個很微妙的論點，即生物會與自然世界共同演化。換句話說，生物會因應這個世界而變，這世界也會因生物而發生改變。舉例來說，當某物種發展出某種機制來躲避特定的捕食者，捕食者便面臨了演化壓力，解決之道是發展出破解該種防禦機制的方法，或者另覓別種食物來源。自然界的天擇可說是一場軍備競賽，誰都想在身體形態的變化上趕上對方。

有個頗新的科學領域稱為「演化心理學」，將演化的概念從實體延伸至

心理領域。我在史丹佛大學念書時，曾受教於心理學家羅傑‧薛帕（Roger Shepard），他便指出，我們的身體甚至心智，都是數百萬年演化的產物，舉凡思考模式、以特定方法解決問題的傾向，甚至感覺系統，例如看見顏色（及辨別特定顏色）的能力，全都透過演化而得來。薛帕進一步延伸這個觀點：我們的心智會與自然界共同演化，會因應不斷變化的環境而改變。薛帕有三名學生成為該領域的佼佼者，即加州大學聖塔芭芭拉分校的莉妲‧科斯米蒂絲（Leda Cosmides）和約翰‧托比（John Tooby），以及新墨西哥大學的傑佛瑞‧米勒（Geoffrey Miller）。研究人員相信，研究心智演化的方式，有助於深入了解人類的行為模式。而音樂在人類演化與發展中，發揮了什麼樣的功能呢？可以肯定的是，五萬年、十萬年前的音樂，絕對與貝多芬、范海倫合唱團（Van Halen）或阿姆（Eminem）的音樂大不相同。大腦不斷演化，我們喜歡的音樂、想要聽到的音樂也隨之而變。那麼，我們的大腦是否有特定的區域或路徑，專門用來生產與聆聽音樂？

　　過去認為藝術和音樂都是由右腦來處理，語言和數學則由左腦負責，但這種簡化的想法已然過時，近來我的實驗室和其他同行的研究結果顯示，處理音樂的部位遍布整個大腦。我們透過腦部傷患的研究案例，發現有些病人失去閱讀報紙的能力，卻仍能聽懂音樂，或者有些人可以彈鋼琴，但缺乏扣鈕扣的動作協調能力。聆聽、演奏音樂和作曲則會使用到近乎我們所知的大腦全部區域，也幾乎與所有神經子系統有關。基於這項事實，我們是否可以說，聽音樂能夠鍛鍊心智的其他面向？每天花二十分鐘聽莫札特的音樂會不會使我們變聰明？

　　音樂能夠觸動我們的情緒，這份力量早已被廣告製作人、電影工作者、軍隊指揮官和母親運用得爐火純青。廣告商利用音樂，讓某個牌子的飲料、啤酒、慢跑鞋或汽車看來優於其競爭對手。導演用音樂凸顯情感，使戲劇不至於曖昧不明，或加強我們對特定情節的感受。不妨想想某部動作片的經典追逐橋段，或者女演員在漆黑的老房子裡孤身攀爬樓梯的配樂——音樂被用來操控我們的情緒，而我們往往也接受這股力量，願意透過音樂去體會各種

感受，即使不全然樂在其中。無論在多麼久遠的時代，世界各地的母親都能用輕柔的歌聲哄孩子入睡，或令孩子忘卻那些使他們哭泣的事物。

　　許多人愛好音樂，卻坦承自己對音樂一竅不通。我也發現，許多同事雖然研究的是神經化學或精神藥理學這類艱深複雜的主題，面對「音樂的神經科學」卻不知該如何著手，但沒人能怪他們，因為音樂理論家制訂了一堆神祕難解、難以捉摸的術語和規則，幾乎和數學中最艱深的領域同樣晦澀。在一般人眼裡，音樂記譜法上的一堆豆芽菜，看來就和數學集合理論的記號沒兩樣，談到音調、節拍、轉調和移調，更是令人頭痛不已。

　　我的同事雖被這些「行話」搞得暈頭轉向，仍能說出自己喜歡的音樂類型。我的朋友諾曼‧懷特（Norman White）是鼠類腦部海馬迴的世界權威，研究鼠類如何記住自己去過的地方。他也是重度的爵士音樂迷，講起喜愛的爵士樂手總是滔滔不絕。他能憑樂聲立即分辨出艾靈頓公爵和貝西伯爵，甚至分得出路易斯‧阿姆斯壯早期與晚期的音樂。懷特對音樂技術一無所知，他能告訴我他喜歡哪首歌，但說不出歌曲所用的和弦名稱，不過他十分清楚自己喜歡什麼。當然，這並不罕見，對於自己喜好的事物，不少人都能掌握一些實用知識，且無需專業的技術知識，也能毫無阻礙地交流彼此的喜好。例如我常去一家餐廳，我知道自己很喜歡吃那裡的巧克力蛋糕，喜歡的程度遠超過住家附近咖啡店的同款蛋糕，然而只有廚師才會去分析蛋糕，詳細描述麵粉、起酥油以及巧克力的差異，將味道拆解成各種成分

　　許多人都被音樂家、音樂理論家和認知科學家的行話搞得暈頭轉向，實在有點可惜。任何領域都有專業術語，你不妨試著請醫師向你解釋血液分析報告的全部內容。而就音樂這方面，其實音樂專家和科學家大可多用點心，讓他們做的事情更容易被理解，這正是我寫作此書的目的。事實上，不但「演奏音樂的人」和「聆聽音樂的人」之間出現了不自然的隔閡，就連「純粹愛好音樂的人」（以及喜歡談論音樂的人）和「研究音樂如何發揮作用的人」之間也有類似的鴻溝。

這些年來，我的學生經常向我吐露，他們熱愛生活與生命中的神祕事物，卻擔心學得太多會剝奪生活中的簡單樂趣。神經科學家薩波斯基的學生大概也曾向他表達相同的感受，其實我自己在一九七九年移居波士頓就讀伯克利音樂學院（Berklee College of Music）時也有同樣的焦慮：如果我以學術角度來研究、分析音樂，解開了箇中奧妙，會有什麼樣的結果？一旦擁有廣博的音樂知識，我會不會再也無法從中得到樂趣？

結果我依然能盡情享受音樂帶來的樂趣，就與當年那個用著廉價高傳真音響和耳機的我沒有兩樣。我對音樂與科學鑽研得愈多，這兩者就變得愈加迷人，我甚至更有能力欣賞音樂和科學界的真正傑出人士。經過這些年，我敢肯定地說，音樂和科學研究一樣，都是精采的大探險，為每天的生活帶來不同的驚奇。科學及音樂都持續給我驚喜和滿足，原來把兩者結合起來，結果也還不差嘛！

這本書談的是音樂的科學，從認知神經科學的角度切入（認知神經科學結合了心理學和神經學）。我會談到我與其他研究者的一些最新研究，牽涉的領域包括音樂、音樂的意義及音樂所帶來的樂趣。這些研究為一些深刻的問題闢出了嶄新的視野。舉例來說，假使每個人喜歡的音樂不同，為何某些音樂就是能打動多數人的心，如韓德爾的彌賽亞，或者唐·麥克林（Don Mclean）的〈梵谷之歌〉（Vincent [Starry Starry Night]）？另一方面，如果我們都以相同方式聆聽音樂，為何人的愛好如此天差地別？為何某人偏愛莫札特，另一人卻獨鍾瑪丹娜？

近年來，由於神經科學出現突破性進展，心理學也發展出全新研究方法，包括新的腦部顯影技術、以藥物操控多巴胺和血清素等神經傳導物質分泌，加上從過去延續至今的科學研究，我們的心智已向我們透露許多奧祕。另有一些優異的進展較不為人所知，即我們已建立神經系統的運作模型。電腦科技持續變革，使我們逐漸了解腦部的運算系統，這是過去難以企及的成果。如今看來，語言似乎會在腦中形成確切的實體線路，就連意識也是從實體的系統中突現，不再籠罩於令人望而興嘆的迷霧中。然而，至今還沒有人能統

合這些新研究，以闡述所有令人類著迷的事物中我所認為最美麗的一種：音樂。了解大腦如何理解音樂，能夠為我們解答人類本質中最難解的謎團，這也是我撰寫此書的目的。本書的目標讀者並非我的專家同事，而是一般大眾，所以我盡可能簡化各個主題，卻不至於過度簡化。本書提及的所有研究都經過同行審查，也曾刊登在學界認可的期刊上，詳細資料請見書末的參考文獻。

透過理解音樂的本質與由來，我們得以更加認識自己的動機、恐懼、欲望、記憶，甚至了解「溝通」最廣義的形式。聆聽音樂是否是為了滿足身體的需求，就像人為了解飢而進食？或者比較類似觀看美麗的夕陽與接受背部按摩，能夠觸動腦中產生愉悅感受的系統？為何人們隨著年紀增長，似乎便愈發執著於固有的音樂品味，不再嘗試新的音樂類型？本書旨在探討大腦與音樂如何共同演化，讓音樂帶領我們認識大腦、讓大腦教導我們認識音樂，並結合兩者，使我們更加認識自己。

WHAT

IS

MUSIC

?

from

pitch

to

timbre

chpater

1

什麼是音樂？從音高到音色

什麼是音樂？對許多人來說，只有少數大師如貝多芬、德布西和莫札特等人的作品稱得上是音樂。對某些人而言，「音樂」指的是巴斯達韻（Busta Rhymes）、德瑞博士（Dr. Dre）和魔比（Moby），而對於我在伯克利音樂學院的薩克斯風老師（暨眾多「傳統爵士樂」擁護者）來說，任何出現在一九四〇年之前與一九六〇年之後的東西，根本不能叫「音樂」。回首一九六〇年代我的童年時光，經常有朋友來我家聽頑童樂團（The Monkees），因為他們的父母只准他們聽古典音樂，還有些只讓小孩聽宗教音樂、唱聖歌，那些大人都很害怕搖滾樂的「危險節奏」。一九六五年，鮑伯・狄倫在新港音樂節大肆彈奏電吉他，台下許多觀眾轉身離去，留下的人則不斷發出噓聲。天主教會曾經禁止複音音樂（polyphony，含有兩種以上獨立旋律的多聲部音樂），擔心人們因此質疑上帝的合一性。教會也曾禁止音樂使用增四度音程（例如由C到升F的音程，又稱「三全音」），而在伯恩斯坦所寫的音樂劇《西城故事》中，男主角東尼便以三全音唱出「瑪麗亞」三字。這個音程聽起來很不和諧，被認為是魔鬼的傑作，因此天主教會稱之為「魔鬼音」。音高令中世紀教會

焦慮不安，音色使鮑伯狄倫飽受噓聲，而搖滾樂暗藏的非洲式節奏也令白人社區父母感到害怕，也許是害怕那樣的節奏會讓孩子天真無邪的心靈永遠陷入迷亂、恍惚。節奏、音高和音色到底是什麼？只是描述歌曲細節的術語嗎？或者含有更深層的神經學基礎？所有音樂必然包含這些元素嗎？

前衛作曲家杜蒙（Francis Dhomont）、諾曼朵（Robert Normandeau）與謝弗（Pierre Schaeffer）拓寬了音樂的範疇，使音樂變得超乎我們想像。這些作曲家不只運用旋律、和聲作曲，甚至不局限於樂器演奏，他們錄下世上各種物體的聲響，如手提電鑽、火車、瀑布等，然後剪輯錄音，區別不同音高，拼貼成有組織的聲音組合，賦予和傳統音樂相似的情緒轉折（即擁有同等的張力與放鬆）。這一派前衛作曲家有點像是跨越具象和寫實主義疆界的立體派畫家與達達主義者，如畢卡索、康丁斯基與蒙德里安等現代畫家。

巴哈、流行尖端樂團（Depeche Mode）和前衛作曲家約翰·凱吉（John Cage）的音樂之間，是否存在共同的基礎？在最根本的層次上，嘻哈歌手巴斯達韻的〈那會變怎樣?!〉（What's It Gonna Be?!）、貝多芬的〈悲愴奏鳴曲〉，與紐約時報廣場中央及雨林深處充斥的各式聲響究竟有何不同？對此，作曲家瓦雷斯（Edgard Varèse）直截了當地解釋道：「音樂是有組織的聲音。」

本書從神經心理學的角度切入，談論音樂如何影響我們的大腦、心智、思想與精神。但首先，我們最好先了解音樂有哪些成分。音樂最基本的元素是什麼？這些元素的組織，又將如何產生音樂？聲音的基本要素是音量、音高、輪廓、音長（或節奏）、速度、音色、空間定位（saptial location）與回響，我們的大腦把這些基本的感知屬性組織起來，形成更高層次的概念（就像畫家把線條組合成形狀），像是拍子、和聲和旋律。我們聆聽音樂時，實際感受到的是各式各樣的特屬性與「向度」。

開始討論音樂的腦科學基礎之前，我要在本章定義音樂的專有名詞、簡單地介紹一些基本的音樂理論，並舉某些曲子為例（音樂人也許會想跳過或簡略瀏覽這一章）。首先，簡短介紹主要的音樂術語：

§ 音高（pitch）：純屬心理構念，與一個音的真實頻率有關，也與它在音階中的相對位置有關。如果你問「那是什麼音符？」，得到的答案就是音高（如「那是升Ｃ」）。稍後我會再解釋頻率和音階。小喇叭手吹出一個音時，多數人會說他吹出一個「音符」（note），科學家則稱之為「音」（tone）。兩者指的是同一種抽象的存在，但我們會用「音」來表示你聽到的，「音符」則表示你在樂譜上看到的。以〈瑪麗有一隻小小羊〉（Mary Had a Little Lamb）和〈兩隻老虎〉（Are You Sleeping?）兩首兒歌為例，前七個音符的節奏完全相同，只有音高不同。由此可見，音高是描述旋律或歌曲時，十分重要的基本元素。

§ 節奏（rhythm）：指的是一系列音符持續的時間，以及這群音符組合成單元的方式。以〈英文字母歌〉（Alphabet Song，與〈一閃一閃亮晶晶〉曲調相同）為例，歌曲的前六個音分別唱出英文字母ＡＢＣＤＥＦ，持續的時間長度全都相同，接著字母Ｇ延續的時間是前一個音的兩倍長。然後，回到原本標準的音長唱出ＨＩＪＫ，接續的四個字母ＬＭＮＯ則分別只唱一半的音長，或可說速度快一倍（因此某些小孩初入學的前幾個月，一直以為有個英文字母念成「ellemmenno」），最後停在Ｐ。海灘男孩樂團（The Beach Boys）有首歌叫〈芭芭拉‧安〉（Barbara Ann），歌曲最初七個音唱著相同的音高，只有節奏不同；接續的七個音符也唱著同樣的音高，這時客座主唱迪恩‧托倫斯（Dean Torrence）加入合唱，唱的是另一個音（作為和聲）。披頭四也有幾首歌一直唱著相同的音高，只有節奏做變化，像是〈一起來吧〉（Come Together）的前四個音、〈一夜狂歡〉（A Hard Day's Night）在「It's been a」這句之後的六個音、〈某件事〉（Something）的前六個音等。

§ 速度（tempo）：指的是曲子整體的速度。如果你跟隨曲子用腳打拍子、

跳舞或踏步走，這些動作的快慢則受曲子的速度影響。

§ 輪廓（contour）：描述一段旋律的整體形式，通常只考慮「上」和「下」
兩種形式（即一個音符會往上走或往下走，不考慮往上多少或往下
多少）。

§ 音色（timbre）：當兩種樂器（如小號和鋼琴）演奏同一音符時，可
用音色區分彼此。音色有部分來自樂器振動時產生的泛音（稍後會
再說明何謂泛音）。音色也可描述樂器在不同音域的聲音變化，例
如同一把小號在低音音域吹出溫暖的音色，到了高音音域則吹奏出
刺耳的撕裂音。

§ 響度（loudness）：純屬心理構念，與樂器所產生的能量大小有關（非
線性相關，目前所知甚少），或可說是樂器所推動的空氣量，也是
聲學專家所說「音的振幅」。

§ 回響（reverberation）：指的是聲源距離與音樂所在空間的大小共同
造成的感受，也就是一般人所說的「回音」。在大型音樂廳與家中
浴室唱歌會感受到不同的空間感，即是回響的品質所致。此外，回
響在產生令人愉悅的聲音和傳達情緒等方面的重要性，一直受到低
估。

有一類稱作心理物理學家的科學家，研究的是大腦如何與物理世界互
動。這些科學家證實，上述各項音樂要素都是各自產生作用，彼此互不影響。
因此科學家能夠對這些要素個別進行研究。我可以改變一首歌的音高而不改
變節奏，也可用不同的樂器演奏一首歌曲（改變音色）而不改變音長或音高。
音樂之所以不同於混雜無序的聲音組合，正與上述要素的組合方式及相互關

係有關。當這些基本要素以某種有意義的方式組合起來、構成關聯，就會產生節拍、曲調、旋律及和聲等較高層級的概念。

§ 拍節（meter）：大腦從節奏、音量等方面擷取訊息而產生拍子的概念。拍節也指把接連出現的幾個拍子組成一群的方式。華爾滋舞曲的拍節是把每三個音組成一群，進行曲則是每兩個音或四個音組成一群。

§ 調（key）：曲子內的各個音會依照彼此的重要性，形成一種層級關係，這種層級並不實際存在，只存在於腦中，用來描述我們對音樂風格和音樂特色的體會，以及為理解音樂所發展出來的心理基模（schema）。

§ 旋律（melody）：即曲子的主題，也就是你會隨之吟唱、你印象最深的一連串音。旋律的概念會隨著音樂類型而不同。在搖滾樂中，主歌與副歌會有不同的旋律，主歌的不同段落會以歌詞或樂器的變化作區隔。至於古典音樂，作曲家以旋律展開主題變奏，而主題在整首曲子中會以不同的面貌出現。

§ 和聲（harmony）：由同時出現的數個音高所構成的關係所決定，也與音高所構成的聲音脈絡有關，讓聽者對曲子隨後的發展有所預期。技巧純熟的作曲家則會為了歌曲的藝術性及表達上的目的，符合或違反這份期待。和聲可以來自一段與主題並行的旋律（例如兩位歌手彼此搭配和聲），也可指和弦進行，所謂「和弦」，指的是構成旋律的脈絡或背景的一組音符。

我隨後會再詳細解釋這些名詞。

結合基本元素以創造藝術，以及各元素間有重要連結的概念，同樣存在於視覺藝術和舞蹈之中。視覺感知的基本元素包括顏色（顏色又可分解成三方面，包括色彩、飽和度和亮度）、明亮度、位置、質地和形狀。但是畫作當然不止於此，不僅是這裡一條線那裡一條線，或這裡一片紅那裡一條藍，讓線條與顏色的組合成為藝術的，乃是線條之間的「關係」，以及畫布上不同部位的顏色與形式彼此共鳴的方式。色塊與線條之所以能成為藝術，是因為較低層次的感知元素結合產生形式與動態（即人的目光受視覺元素牽引而移動的方式）。這些元素一旦和諧地組織起來，便可產生透視、前景和背景，最終引發情感與其他美學屬性。同樣的，舞蹈並非一連串毫無關聯的身體動作，舞蹈動作之間的關聯會產生整體感和完整性，這種連貫性和凝聚力來自腦部較高層次的運作。音樂也如同視覺藝術，不僅是一群發出聲音的音符，無聲的部分也同樣重要。爵士樂手邁爾斯・戴維斯（Miles Davis）對自己的即興演奏技巧有段出名的描述，足以比美畢卡索那段運用畫布的名言。兩位藝術家都說，作品最關鍵的部分不在物件本身，而是物件與物件之間的空白。戴維斯說自己的獨奏中最重要的部分是樂音之間的無聲時刻，那是他在音與音之間特意留下的「氛圍」。能夠精確掌握何時奏出下一個音，讓聽者好整以暇地迎接那個音，正是戴維斯才氣縱橫的標記，這一點在他的專輯《泛藍調調》（Kind of Blue）中也特別鮮明。

對於非音樂人來說，自然音階、終止式，甚至調（key）、音高等專有名詞，都會形成不必要的障礙。音樂家和評論家有時就像端坐在專有名詞的簾幕之後，顯得有些自命不凡。想想看，當你在報紙上讀到音樂會的樂評時，是否常覺得撰稿的樂評家不知所云？「她的持續倚音（sustained appoggiatura）不夠完美，因為她無法奏出完整的拖腔（roulade）。」或是「我不敢相信他們轉調成升 c 小調！多麼可笑啊！」我們真正想知道的，是音樂的演奏是否打動聽眾、歌手是否唱得入戲。你想從評論家口中得知的，也許是今晚的演出與前晚相較或與另一樂團相比，表現究竟如何。我們通常是對音樂本身感興趣，而非

演奏所使用的專業器材。美食家若著重於主廚在什麼溫度將檸檬汁加入荷蘭醬，影評人若論起攝影指導所用的光圈大小，一定會讓你感到十分不耐。因此欣賞音樂時，我們同樣不需要忍受這些。

此外，研究音樂的人（甚至音樂理論家和科學家）對某些專有名詞的意涵也莫衷一是。舉例來說，我們說的「音色」，指的是樂器的整體聲音或音的色澤，這種難以言喻的特質，讓我們在聽到小號和單簧管吹奏同一個音時，得以區分這兩種樂器。若你和布萊德・彼特說出了同一個字，也能夠藉由音色區分兩人的聲音。但有些人不同意這樣的定義，因此科學界做出很不尋常的決定，以「什麼不是音色」來定義之。（美國聲學學會作出這樣的官方定義：音色是對聲音各方面的描述，但不包含響度和音高。所謂的科學精確性，原來不過爾爾！）

那麼，音高究竟是什麼，又從何而來？這問題看似簡單，卻產出數百篇科學論文與數千項實驗。無論是否經過專業的音樂訓練，幾乎所有人都能聽出某位歌手是否唱走音，或許我們說不出那歌手唱得偏高或偏低，走音的幅度又有多少，但只要過了五歲，多數人都能微妙地感覺到某個音是否走調，正如同你有能力分辨別人是在向你提出問題，還是在指責你（以英語來說，尾音上揚表示提出問題，平直或微降意味著指責）。這樣的能力來自於我們對音樂的感知和聲音的物理性質的交互作用。所謂的「音高」，與樂器的弦、空氣柱或其他聲源的頻率或振動速率有關。如果一條弦的振動是每秒來回六十次，我們會說該弦的頻率是每秒六十週。這「秒週」的量度單位通常稱為「赫茲」，此名源自於德國理論物理學家赫茲（Heinrich Hertz），他是傳送出無線電波的第一人。（赫茲是徹頭徹尾的理論家，人們問他無線電波有何用途，他聳聳肩說沒有）如果你試著模仿消防車的警笛聲，你的聲音必然在不同音高或頻率之間游移（這時聲帶的緊繃程度會變來變去），有時低，有時高。

在鋼琴鍵盤上，左側琴鍵敲擊的是較長、較粗的琴弦，因此振動頻率相對較低；右側的琴鍵敲擊較短、較細的琴弦，於是振動頻率較高。這些琴弦

的振動會傳到共鳴板，使周圍的空氣分子產生位移，並以相同速率振動（即頻率與琴弦的振動頻率相同），而這些不斷振動的空氣分子最後傳抵我們的鼓膜，使鼓膜以相同頻率內外擺動。關於音高，大腦所得到的主要訊息便來自鼓膜的內外擺動，而內耳和大腦必須分析鼓膜的運動狀態，以理解究竟是什麼樣的外界振動，讓鼓膜產生如此動作。雖然這裡我以空氣分子振動為例，事實上其他分子同樣會傳遞振動，例如我們可在水面下或其他流體中聽見音樂，就是因為水分子（或其他流體分子）產生振動。真空狀態由於沒有分子能夠振動，也就沒有聲音。

按照慣例，我們會說鋼琴鍵盤左側彈出來的音，音高較「低」，而鍵盤右側的音高較「高」。所謂的「低」音，是指振動較慢的音，振動頻率比較接近大型犬的吠叫聲；「高」音則是振動快速的音，較接近小型犬的尖銳叫聲。但這些「高」、「低」的描述方式，會隨文化不同而有所差異，希臘人描述音高的方式便與其他文化相反，因為他們的弦樂器往往是以直立方式演奏，較短的弦或管風琴的短音管比較靠近地面，所以是「低」音，低至地面之意；較長的弦與長音管稱為「高」音，上達天神宙斯和阿波羅之意。這裡的低與高就如同左與右，都是任意定出的用語，最終都還是得默背下來。某些作家則認為「高」與「低」的稱呼是出於直覺，他們說，我們所謂的高音源自鳥鳴（由高高的樹上或空中傳來），而所謂的低音，經常源自熊這類爬行於地面的大型哺乳動物，或者地震的低鳴。不過這樣的說法並不可信，因為低音也可能來自高處，如雷鳴，而高音也可能來自低處，像是蟋蟀或松鼠的叫聲，或者腳踩落葉的聲音。

音高的第一個定義，不妨定為：音高這種性質可從根本上區隔一個琴鍵與另一個琴鍵發出的聲音。

按下鋼琴琴鍵，琴鎚便會敲擊鋼琴內部一條或多條琴弦，使琴弦略微移動、長度稍微延展，而琴弦固有的彈性會把琴弦彈回原本的位置，但總是彈過頭、越過原本的位置，朝相反方向而去，接著又反彈回來，然後又過頭，就這樣來回振盪。振盪的幅度會逐次縮小，直到琴弦完全停下，因此你按下

琴鍵之後，聽到的聲音會漸漸變小，最後寂然無聲。琴弦來回振盪一次所涵蓋的距離，會決定聲音的「響度」，而琴弦的振盪頻率則決定「音高」。琴弦的移動範圍愈大，我們聽到的音量愈大，當琴弦幾乎不再移動，聲音就會變得微弱。此外，琴弦的移動距離和振動頻率是無關的，雖然這聽來似乎有些違反直覺。一條振動非常快速的琴弦，移動距離可大可小，視我們敲擊琴鍵的力道而定，敲擊力道愈大，發出的聲音也愈大，而這就符合直覺了。琴弦的振動頻率基本上則受琴弦長度和緊繃程度影響，與敲擊力道無關。

由此看來，我們似乎可以認為音高等同於頻率，也就是空氣分子的振動頻率，這個說法大致上是對的。物理世界的現象很少能如此直接與我們的感知劃上等號，之後我們會證實這點，然而就絕大多數的樂音來說，音高確實與頻率有密切關係。

所謂「音高」，指的是生物對聲音基礎頻率的心理表徵，也就是說，音高純粹是一種心理現象，與空氣分子的振動頻率有關。我在這裡提到「心理」，意指音高只存在我們的腦中，不存在於外在世界。音高是一連串心智運作的最終產物，代表一種全然主觀、存於內心的心智表徵或性質。音波（以各種頻率振動的空氣分子）本身並無「音高」這樣的性質，音波的移動與振動都是可測量的，但是一旦到了人類（或動物）腦中，我們的心智就會將之解讀為音高。

我們感知色彩的方式也極為相似，最先發現這一點的人是牛頓。牛頓首先指出光沒有顏色，顏色是我們心智的產物。他寫道：「波動本身沒有顏色。」自牛頓開始，我們了解到光波有各種不同的振盪頻率，當光波投射在觀者的視網膜上，隨即引發一連串的神經化學作用，最終成為我們心智所見的形象，即顏色。重點在於：我們所見的顏色，並非事物的本質。蘋果看來是紅色的，但蘋果的分子本身並非紅色，同樣的，如同哲學家丹尼特（Daniel Dennett）所言，「熱」也並非由許多熱熱的微小物體組成。

當我把布丁放入口中，當我的味蕾接觸到布丁，布丁的味道才會出現。布丁光是放在冰箱裡，並不會有味道或香氣，只擁有造成味道及香氣的潛力。

同樣地，我一離開廚房，廚房的牆面就不再是「白色」，當然牆上的油漆依然存在，但「顏色」只發生於牆面與我的眼睛相互作用之時。

當音波傳遞至耳膜和耳廓（即耳朵的肉質部分），也會引發一連串物理及神經化學作用，最終產生的心智表徵便是高音。如果森林裡有一棵大樹倒下，但若沒有任何動物在場，那麼大樹倒下有沒有製造出音高呢？答案很簡單，沒有，因為音高是大腦因應外界分子振動所產生的心智表徵。同樣的，若沒有人或其他動物在場，音高也不存在。大樹倒下時，現場若設有適當的儀器，確實可測量到相應的頻率，但除非有人在場聽到，否則不能叫作音高。

沒有一種動物能聽見所有頻率的音高，就像顏色，肉眼所能看見的，只是電磁波譜的一小部分。理論上，我們可以聽見每秒零週到十萬週以上的振動所產生的聲音，但實際上，任何一種動物都只能聽見部分頻率範圍所產生的聲音。人類若沒有任何聽覺缺損，通常可以聽見二十赫茲到兩萬赫茲的聲音。最低頻的音高聽來就像模糊的低鳴或震動，即卡車自窗外經過時我們所聽見的聲音（引擎運轉的聲音大約是二十赫茲），或是裝了高級音響系統的汽車，將低頻喇叭音量開到最大也約是二十赫茲。而低於二十赫茲的聲音，人類是聽不見的，因為我們耳朵的生理特性感受不到這種頻率。饒舌歌手五角（50 Cent）的歌曲〈在舞廳裡〉（In da Club）和 N.W.A. 樂團〈表達自我〉（Express Yourself）的節奏聲便接近人耳所能聽見的低頻極限，披頭四專輯《比伯軍曹寂寞芳心俱樂部》（Sgt. Pepper's Lonely Hearts Club Band）最後一首歌〈生命中的一日〉（A Day in Life），末尾則有幾秒鐘的聲音約為十五赫茲。

人類的聽力範圍一般介於二十赫茲到兩萬赫茲之間，但對音高的感知範圍則不完全與此相同。我們聽得見這個範圍內的所有聲音，但不表示這些聲音聽起來都像樂音，換句話說，我們無法把這個範圍內的所有聲音都明確定出音高。顏色的情況也很類似，我們無法辨識紅外區和紫外區的顏色，相對地，光譜中段的顏色就沒有問題。30 頁的圖表顯示各種樂器的音頻範圍，一般男性說話聲音約是一百一十赫茲，女性則是二百二十赫茲。日光燈或線路發生問題的嗡嗡聲約是六十赫茲（這是指北美地區，在使用不同電壓／電流

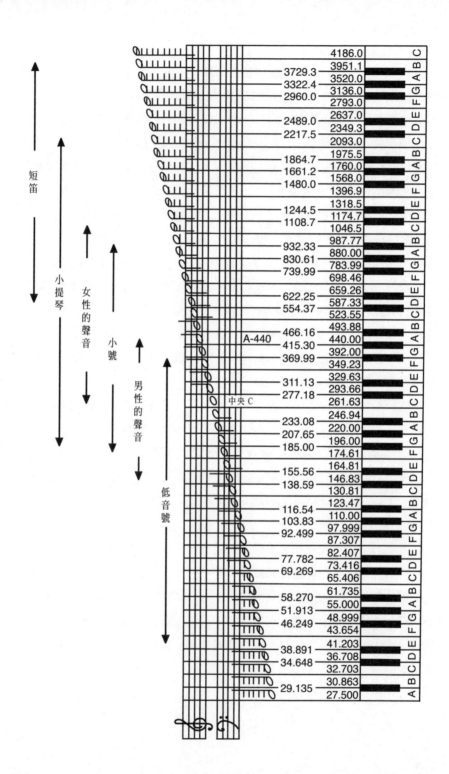

的歐洲和其他國家，嗡嗡聲也可能是五十赫茲）。令玻璃破裂的尖聲高歌，頻率約為一千赫茲。玻璃之所以破裂，是因為所有物體都具有固定的振動頻率，用手指彈一彈玻璃邊緣，或者把手指沾濕沿著杯口畫圈，就能聽見這種振動頻率所產生的聲音。如果歌聲的頻率恰好與玻璃的振動頻率相同，玻璃分子就會以其自然頻率開始振動，並將自己震碎。

　　標準的鋼琴有八十八個琴鍵，只有極少數鋼琴多了幾個低音鍵，而某些電子鋼琴、管風琴和合成器則只有十二或二十四個鍵，但這是很特殊的情況。標準鋼琴最低的音頻為二十七・五赫茲，有趣的是，這個數字恰好與視覺感知動態影像的最低頻率相同。若將一系列靜態照片（幻燈片）以約等同這個頻率的速度播放，會製造出動態的錯覺。電影（motion picture）的字義，便是將一系列靜態照片以一定速率連續播放（每秒二十四張），其速率超過人類視覺的時間解析度。放映三十五毫米影片時，每一個影格約停留四十八分之一秒，而每格影格之間則有黑色的影框，約以相同時間間隔出現，分隔一系列的靜態影像。我們感知到的是平順、連續的動態，但事實上並非如此（舊電影會不斷閃動，就是因為其每秒十六到十八格播放速率太過緩慢，讓我們的視覺系統看得出影像不連續）。如果分子的振動頻率與此相近，我們便會覺得聽到的是連續的聲音。如果你小時候也曾經把撲克牌湊近腳踏車的輪輻，便是在演示這項原理：轉動速度慢時，你只能聽到紙牌拍打輪輻發出「啪、啪、啪」的聲音；當車輪轉速高於一定水準，啪啪聲會合在一起變成嗡嗡聲，你甚至可以跟著哼出聲，這就是音高。

　　彈奏鋼琴的最低音時，振動頻率是二十七・五赫茲。對多數人來說，與鍵盤中段的音相比，這個低音缺乏明確的音高。許多人會覺得鍵盤上的最低音與最高音的音高有些模糊難辨，作曲家知道這一點，他們會根據作曲的目的及曲子想要表達的情緒，來決定要不要用這些音。鋼琴的最高音頻率約在六千赫茲以上，在許多人聽來就像尖銳的口哨聲。大多數人聽不到兩萬赫茲以上的聲音，到了六十歲以後，多數成人甚至聽不到超過一萬五千赫茲的聲

音，這是因為內耳的毛細胞硬化受損。因此當我們提到音樂的音高範圍，或者鋼琴能夠鮮明地傳達哪段音高，我們談論的其實是鍵盤上四分之三的音，介於五十五赫茲到兩千赫茲之間。

音高是傳達音樂情感的重要途徑。諸如興奮、冷靜、浪漫和危險等各種情緒，都可以用數種要素表現，但音高是最決定性的因素。光是一個高音便可傳達興奮之情，一個低音也能表現悲傷。當樂音連串出現，我們便可接收到有力、細膩的音樂陳述。旋律是由一連串音高在一定時間內組成某種形式或相互關係而構成。多數人都能毫無困難地辨認出自己聽過的某段旋律，即使該段旋律以較高或較低的調子演奏也沒問題。事實上，許多旋律並沒有所謂「正確的」起始音高，而是自由飄移，無論以何種調子都可唱奏，〈生日快樂歌〉便是一例。你可以把旋律看作是一種「抽象的原型」，由調子、速度、演奏法等元素以特定形式組合而成。認知心理學家會說，旋律是一種聽覺物件，即使有些變化，也保有可辨識的特質。就像椅子，即使你將之倒置、移動到房間另一頭或漆成紅色，人們依然認得出那是椅子。舉例來說，當你聽到一首你聽慣的歌曲，即使音量大了許多，你依舊認得出那是同一首歌。同樣的情形也適用於歌曲的絕對音高值變化，只要每個音高的改變幅度都相同，你還是聽得出那是同一首歌。

而所謂的「相對音高值」，從我們說話的方式便可輕易理解。你對某人提出疑問時，句末的語調會自然提高，表示你正提出疑問。但你不會把你的聲調刻意提高成某個特定音高，而是比句首略高一些。這是英語的使用慣例（並非所有語言都是如此），在語言學中稱為韻律線索（prosodic cues）。西方音樂傳統也有類似的使用慣例，以特定的一連串音高表達冷靜、興奮或其他情緒。葛利格〈皮爾金第一號組曲，清晨〉的旋律緩慢而有力地下行，傳達平靜的感受，但同一組曲的〈安妮特拉之舞〉則運用上行的半音階（時而穿插帶有玩心的下行樂段），帶來活力與躍動感。連結旋律與情緒的大腦機制來自學習，我們經由學習得知升高的音調表示問句。每個人生來都具有學習母語及母語音樂特性的能力，而對母語音樂的體驗則能形塑我們的神經線

路，最後母語的音樂傳統則會在我們內心建立一套共通的規則。

　　不同的樂器擁有不同的音高範圍。在所有樂器中，鋼琴的音高範圍是最廣的，從前頁的圖示也可看出這點。其他樂器則分別擁有某一部分的音高範圍，因此我們會用某種樂器來傳達特定的情感。例如短笛有著極高的音高，尖銳似鳥鳴，常可傳達充滿幻想、快樂的情緒，無論吹奏的是什麼樣的旋律。因此，作曲家喜歡以短笛帶出快樂、奮起的樂段，例如美國作曲家蘇沙（John Philip Sousa）的進行曲，俄國作曲家普羅科菲夫（Sergey Prokofiev）在《彼得與狼》中也以長笛代表鳥兒，用法國號表示野狼。《彼得與狼》用不同樂器的音色來表現角色特質，而且每個角色都有一段「引導動機」（leitmotiv），即一段相關的主旋律或樂句，每當某個概念、人物或情境再度出現時便演奏該段旋律（華格納的歌劇常用這樣的技巧）。除非作曲家想要營造反諷的氣氛，否則多半不會用短笛來演奏悲傷的樂段；反之，低音號和低音提琴的聲音很低沉、有分量，通常用來激發莊嚴、肅穆或沉重的情緒。

　　音高究竟有多少種？由於音高是連續的（來自分子的振動頻率），理論上有無限多種。隨意提出兩個頻率，我都可以指出介於兩者之間的另一種頻率，以及理論上必然伴隨存在的音高。然而，頻率改變不見得能產生顯著的音高變化，就像在你的背包裡加入一粒沙子，你並不會覺得重量變了，因此並非所有的頻率變化都能用在音樂裡。此外，每個人感受頻率細微變化的能力也不相同。訓練是有幫助的，但一般說來，大多數文化的音樂都很少用到比「半音」更小的音高變化，而且若音高差異小於半音的十分之一，大多數人是聽不出來的。

　　辨別音高差異的能力與生理條件有關，不同動物會有不同的辨別能力。那麼，我們人類對音高的辨別能力如何？人類內耳的基底膜（basilar membrane）上布滿毛細胞，當不同頻率的聲波在耳蝸中行進時，基底膜的不同位置會產生位移；高頻聲波引起卵圓窗（耳蝸的入口）附近的基底膜產生位移，低頻聲波則能進入耳蝸深處，引起耳蝸頂部附近的基底膜位移。這個位移被基底膜表面的毛細胞感應，轉換成電訊號送入耳蝸神經。我們可以把基底膜想像

成有著各種音高的一張地圖，其分布方式好比鋼琴鍵盤。不同音高延伸分布於基底膜上，彷彿地形圖一般，因此也稱為「音高地圖」（tonotopic map）。

聲音進入耳朵之後會穿過基底膜，並根據聲音頻率活化特定的毛細胞。基底膜有點像庭院裡附有動態偵測器的燈具，一旦某些部位受到活化，便會送出電子訊號，上傳到腦中的聽覺皮質。聽覺皮質也有一張音高地圖，從低音到高音，延伸分布於皮質表面。也就是說，我們的大腦有一張標示著各種音高的「地圖」，不同區域對應不同的音高。大腦對音高的直接反應，顯示了音高的重要性。雖然音樂是以音高間的關係而非絕對音高值為基礎，但大腦在處理音樂的初步階段中，注意的卻是絕對音高值。

音高的直接定位地圖具有相當的重要性，也禁得起重複運用。如果我在你的視覺皮質（位於後腦）植入電極，然後讓你看一顆紅番茄，大腦神經元並不會因此讓電極變紅。但若在你的聽覺皮質植入電極，再對耳朵播放純粹四百四十赫茲的聲音，你的聽覺皮質會有一些神經元活化，而且頻率正是四百四十赫茲，電極也會發出四百四十赫茲的電流活動。也就是說，進入你耳中的頻率，就是你腦中產生的頻率！

音階（scale）在理論上是由無限多種音高形成的子集合，不同文化會依據其歷史傳統或有些隨意地選擇音高，選中的特定音高便成為該音樂系統的重要部分。這些就是你在前頁圖示中看到的英文字，「A」、「B」、「C」等名稱都代表特定的頻率。在西方音樂中（指歐洲音樂傳統），這些音高是唯一「正確」的音高，許多樂器都設計成只能演奏這些音高，但某些樂器除外，例如長號和大提琴，因為它們可演奏滑音[1]。長號、大提琴和小提琴等樂器的演奏者要花很多時間學習聆聽、演奏精準的音高，才能演奏出每一個正確的音。介於這些音高之間的聲音都會被視作「走音」，除非是表現聲調所需

1．編注 – 由一個音演奏至下一個音時，不做音程的直接跳躍，而是連續演奏兩個音之間的無限多個音高，達到連接的作用。這樣的演奏方式予人滑行的感覺，故稱滑音。

（刻意短暫走音，以增加情緒張力），或是演奏兩個正確音高之間的滑音。

調音（tuning）指的是一個彈奏出的音與標準音之間的精確頻率關係，或者同時彈奏兩個以上的音時，音與音之間的頻率關係。交響樂團的成員會在演出前各自演奏樂器，將樂器調校至與某個標準頻率同步（樂器的木質、金屬、琴弦或其他材料會因溫濕度變化而伸展或收縮，使音準產生自然的偏移），但有時則是對著彼此的樂器調校。專業音樂人有時會依特殊的表現需求改變樂器的頻率，若使用得當，略高或略低於標準音高的音能夠傳遞更多情緒。此外，一群專業音樂人合奏時，若有一、兩位偏離標準音高，他們也會改變自己演奏的音高，使整體聽起來較為和諧。

西方音樂標示音高的音名是由 A 到 G，另一種系統則是唱名標示法：「Do–re–mi–fa–sol–la–ti–do」。電影《真善美》中有一首歌〈Do-Re-Mi〉，由羅傑斯（Richard Rogers）和漢默斯坦（Oscar Hammerstein）所作，便將唱名寫入歌詞中。字母的排列順序反映由低至高的頻率，例如 B 的頻率高於 A（因此音高也較高），C 的頻率則比 A、B 都高，由此類推至 G 以後，下一個音名又回到 A。同音名的音，彼此的頻率為雙倍數關係（兩倍或二分之一）。舉例來說，頻率一百一十赫茲的音高稱為 A，而頻率為其二分之一（五十五赫茲）及兩倍（二百二十赫茲）的音高同樣也稱作 A。如果我們將頻率不斷加倍，就會得到頻率為四百四十、八百八十、一千七百六十赫茲的 A，以此類推。

此處涉及一項音樂的基礎性質。音名之所以不斷重複，是因為有一種感知現象恰好對應頻率的雙倍數關係。我們把一個頻率加倍或減半後，得到的音聽起來會與原先的音非常相似，頻率的二比一或一比二的關係，稱為「八度音」。這點非常重要，因為不同文化（如印度、峇里島、歐洲、中東、中國等）的音樂，即使彼此少有共同點，也仍然都以八度音為基礎。正因為八度音的現象，我們感受到的音高才會有循環性，而這又與顏色的循環性非常類似，即紅色與紫色分別落在可見光譜的頭尾兩端，但我們卻感覺兩者是類似的顏色。音樂也有同樣的現象，我們常說音樂有兩種維度，一種是隨著頻率增加，音高也逐漸升高；另一種則是當頻率加倍，我們會有似曾相識、彷

佛回到原點的感受。

男性和女性同聲說話時，一般來說兩者會相差八度，即使勉力以相同音高說話也會得到一樣的結果。而小孩子說話通常又比成人高了一到兩個八度。作曲家哈洛・亞倫（Harold Arlen）為電影《綠野仙蹤》所寫的〈彩虹彼端〉（Over the Rainbow），頭兩個音符便剛好相差八度。史萊與史東家族樂團（Sly & the Family Stone）有一首歌〈夏日裡的爽事〉（Hot Fun in the Summertime），當史萊演唱第一句歌詞時，與合音歌手的音高也是相差八度。若我們以樂器接續演奏不同音高，當音高的頻率來到起始音高的兩倍時，會產生回到「原點」的感受。八度音是非常基本的感知現象，甚至某些動物（如猴子和貓）也能感受八度音的現象。

音程（interval）是兩個音之間的差距。西方音樂利用對數法，把八度音程分成十二個音，彼此間距相同。A 與 B 之間（或說「do」和「re」之間）的音程差距稱為一「全音」（whole step）或一個音（後者會造成混淆，因為我們也將任何樂音都稱為音，後文將採用「全音」這個名詞）。西方音階系統依據人類感知把全音切成一半，即「半音」（half step、semitone），成為系統的最小單位，也就是八度音的十二分之一。

與音符的確切音高相較，音程更稱得上是旋律的基礎。旋律是相對的，而不是絕對的，意即我們是以音程建構旋律，而非音符。無論起始的音符是 A、升 G 或其他音，增加四個半音就是會產生「大三度」這樣的音程。參見右頁所附的表格，這是西方音樂系統的音程一欄表。

這張表還可以繼續寫下去：十三個半音的音程是「小九度」，十四個半音則是「大九度」，依此類推，但這些名稱通常只用於比較深入的討論。之所以有「完全四度」和「完全五度」這樣的稱呼，是因為這樣的音程能夠給予多數人愉悅的聽覺感受，而自從古希臘時代開始，音階中這個特別的部分便成為所有音樂的核心（沒有所謂的「不完全五度」，「完全」只是我們賦予的名稱）。無論樂句中是否用到「完全四度」和「完全五度」，近五千年來，這一直是音樂的骨幹。

相差的半音數	音程名稱
0	同度（unison）
1	小二度（minor second）
2	大二度（major second）
3	小三度（minor third）
4	大三度（major third）
5	完全四度（perfect fourth）
6	增四度（augmented fourth）、減五度（diminished fifth）或三全音（tritone）
7	完全五度（perfect fifth）
8	小六度（minor sixth）
9	大六度（major sixth）
10	小七度（minor seventh）
11	大七度（major seventh）
12	八度（octave）

　　我們已找到大腦中回應每種音高的區域，但仍未建立大腦解譯音高關係的神經學基礎。舉例來說，我們已經知道大腦皮質的哪一部分與聆聽音符 C 和 E、F 和 A 有關，卻不知大腦如何、為何能感知到這兩個音程都是大三度，也不清楚產生這種感知的神經迴路。提取這些音程關係的運算程序，必然來自大腦中我們所知極為有限的部位。

　　如果八度音程內包含了十二個音符，為什麼只用七個音名（或唱名）來表示？音樂家數世紀以來都被迫在佣人房中用餐、由城堡後門進出，因此他

們也許是刻意想刁難一下音樂界以外的人。多出來的五個音符使用複合式名稱，如降 E 和升 F。把系統弄得這麼複雜實在毫無道理，但終究沿用下來了。

用鋼琴鍵盤來檢視這個系統會更為清楚。鋼琴的白鍵與黑鍵排列方式並不平均，有時兩個白鍵相鄰（音程為半音），有時兩個白鍵之間夾著一個黑鍵（此時白鍵與黑鍵之間的音程為半音，白鍵與白鍵之間為全音）。這樣的設計也應用於許多西方樂器，如吉他，兩個相鄰琴格之間的音程是半音，若是木管樂器（像單簧管或雙簧管），按下或拉起兩個相鄰按鍵，音高的變化通常也是一個半音。

鋼琴上的白鍵是 A、B、C、D、E、F 和 G，白鍵之間的音（即黑鍵）則使用複合式名稱：介於 A 與 B 之間的音符稱為升 A 或降 B，在比較正式的音樂理論討論中，這兩個用語是可以互換的（事實上，這個音也可稱為「重降 C」，同理，A 也可稱為「重升 G」，但這是比較偏理論的用法）。「升」意味著「高」，「降」意味著「低」，降 B 比 B 低了一個半音，升 A 比 A 高了一個半音。而在唱名標示法中，則是用特定的發音來表示其他音符，例如 do 和 re 之間的音是用 di 和 ra 來表示。

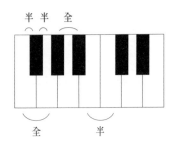

這些音使用複合式名稱，但不表示就是音樂世界的次等公民，它們一樣都很重要，有些歌曲和音階甚至只使用這些音。舉例來說，歌手史提夫·汪達（Stevie Wonder）有一首歌〈迷信〉（Superstition），主要的伴奏（main accompaniment）全都以黑鍵彈奏。集合十二個音，再加上重複這十二個音所得的另一個或更多個八度音程，便成為旋律的基本構件，構成我們文化中的所有歌曲。從耶誕歌曲〈裝飾你的大廳〉（Deck the Halls）到老鷹合唱團的〈加

州旅館〉（Hotel California），從兒歌〈咩咩黑羊〉（Ba Ba Black Sheep）到影集《慾望城市》的主題曲，你所知道的每一首歌，都是由這十二個音和其他八度音組合而成。

　　音樂界也用「升」（sharp）、「降」（flat）來指稱走音，讓情況更形混亂。如果奏出來的音略高於標準音（又不至於高到變成下一個音），我們會說，奏出來的音偏高（sharp），而奏出來的音高太低，我們會說這個音偏低（flat）。當然，如果演奏只是稍微偏差，沒有人會注意到；但若偏差過多，如與正確音高差了約四分之一到二分之一個半音，通常大多數人都會聽得出演奏者走音了。尤其多件樂器合奏時，走音的情形會特別明顯，這個走音與其他樂手奏出的正確音高並列時，聽來會十分不協調。

　　各個音高的音名都有特定的頻率值。現行的系統稱為「A440」，因為位於鋼琴鍵盤正中央的音稱為「A」，其頻率制定為四百四十赫茲。訂立這樣的標準沒有絕對的理由。我們也可把 A 的頻率定為四百三十九、四百四十四、四百二十四或三一四‧一五九赫茲。事實上，莫札特的時代所制定的標準就與今日不同。有人說，精確的頻率值會影響樂曲和樂器的聽覺感受。齊柏林飛船樂團經常改變樂器的頻率，使之偏離現代的 A440 標準，讓他們的音樂聽起來很不一樣，也許是想藉由這樣的聲音來與啟發他們靈感的歐洲童歌、民謠相連吧。許多純粹主義者堅持用古樂器演奏巴洛克音樂，不只是因為古樂器的聲音表現不同，也因為這些樂器就是針對當時的調音標準而設計，而純粹主義者十分看重這一點。

　　我們大可制定任何頻率為標準音高，因為決定音樂樣貌的不是音高的頻率值，而是音高之間的關係。音的頻率可以任意制定，但從一個頻率到下一個頻率的距離（也就是音樂系統中從一個音到下一個音的音高差距）就無法任意制定了。在人類的耳朵聽來，音樂系統中每個音的差距都是相同的（對其他生物而言則未必如此）。從一個音到下一個音時，頻率改變的量並不一致，但差距聽來卻都是一樣的，為什麼會這樣？原來在音樂系統中，每個音的頻率會以百分之六的比率持續增加，而我們的聽覺系統可以感受到聲音的

相對變化，也可感受「比率」的變化。因此，儘管頻率改變的量逐次增加百分之六，我們仍會覺得每次增加的音高都是相同的。

我們不妨以「重量」來類比，你就會知道這種按比率變化的概念是符合直覺的。假設你上健身房時，打算將槓鈴重量從五磅增加為五十磅，若採取每週增加五磅的方法，其實並非讓你用一致的方式逐次增強舉起的力量。第一週舉起五磅，一週後加至十磅，等於變成兩倍重。下一週加到十五磅，變成原本的一‧五倍重。而相同的重量差距（讓你的肌肉每一週增加相近的負重），則讓每一週都以固定比率增加重量，舉例來說，你決定每週增加百分之五十，於是從五磅加至七‧五磅，接著是十一‧二五磅，然後十六‧八三磅，以此類推。聽覺系統的運作方式與此相同，也因此我們設定的音階是以一個固定比率為基礎：每個音比前一個音的頻率高了百分之六，而每次增加百分之六，重複十二次之後，會變成最初頻率的兩倍（真實的比率值是二的十二次方根，等於一‧〇五九四六三……）。

在西方音樂系統中，十二個音組成的音階稱為「半音音階」。任何音階都選定一組各不相同的音高，作為組成旋律的基礎。

西方音樂的作曲很少用到半音音階的所有音，大多是從十二個音之中選出一組七個音（甚至更少，通常是五個）。這些音構成的子集合本身也自成一個音階，而作曲時選用的音階，將對旋律整體及其情感特質產生很大影響。西方音樂最常用的七音音階稱為「大調音階」，或稱伊奧尼亞調式（反映其古希臘起源）。大調音階跟所有音階一樣，可以從十二個音的任一個音開始，音階的形式與音之間的距離關係才是決定一個音階是否為大調音階的決定因素。任何大調音階的音程關係（相連的兩個音之間的音高差距）是這樣的：全音—全音—半音—全音—全音—全音—半音。

若從 C 開始，則大調音階的各個音是 C—D—E—F—G—A—B—C，全都是鋼琴鍵盤上的白鍵。其他大調音階則包含一個或多個黑鍵，以維持上述的音程關係。起始的音高也稱為音階的主音。

大調音階中，兩個半音的特定位置具有關鍵的重要地位，不僅形塑大調

音階的特色、使之與其他音階有所區隔，也是讓聽者預期大調音階如何進行的要素。實驗顯示，如果一段旋律所用的音階包含不同音程，如大調音階包含全音和半音，則無論成人或孩童，都較容易學習、記憶這段旋律。對於具有聆賞經驗、受音樂文化薰陶的聆聽者來說，只要聽到這兩個半音出現在音階的特定位置上，就能知道自己聽到的是哪一種音階。我們都善於理解自己所聽見的，當我們在 C 大調（以 C 為起音的大調音階）中聽到 B，就知道它是這個音階的第七個音（或稱七級音），也知道這個音距離主音只有一個半音，儘管多數人並不知道這個音的名稱，甚至連什麼是「主音」或「音級」都不曉得。平日被動地處於音樂環境（而非透過音樂理論），或是主動聆聽音樂的經驗，已使我們潛移默化於各種音階的結構，這種知識並非與生俱來，而是在經驗習得。同樣地，我們不須對宇宙學有任何了解，就能知道太陽每日在早晨升起，到了夜晚則落下。我們之所以能知道這一連串事件，正是因為我們被動地接受環境中的大量資訊。

改變全音級和半音級的排列模式，就會構成不同的音階，（在西方音樂中）最常見的是小調音階。有個小調音階與 C 大調音階同樣只用到鋼琴鍵盤的白鍵，即 a 小調音階。這個音階的各個音高是 A—B—C—D—E—F—G—A。由於 a 小調與 C 大調使用同一組音高，只是排列順序不同，因此 a 小調音階也稱為 C 大調的關係小調。小調音階的音程關係與大調音階不同：全—半—全—全—半—全—全。注意，小調音階的半音位置與大調音階非常不同，在大調音階中，有一個半音級位於主音之前，「帶領著」主音，而另一個半音級則位於第四音級之前；在小調音階裡，半音級則位於第三和第六音級之前。小調音階裡也有一股動力引領音階回到主音，但聽起來與大調不同，情緒軌跡（emotional trajectory）也大異其趣。

讀到這裡，你可能會有這樣的疑問：假使這兩種音階用的是相同的音高，我怎麼知道自己聽到的是哪一種？當音樂家彈奏的都是白鍵，我怎麼知道他彈的是 a 小調還是 C 大調？答案是這樣的（與我們的意識覺知完全無關）：我們的大腦會持續注意某些特定的音出現了多少次、出現在強拍或弱拍、每

次出現持續多久等等，而這一切活動完全與我們的意識無關，最後大腦會根據這些數據，推算我們聽見的是什麼調。這個例子也顯示了多數人根本不需接受音樂訓練，也不需要心理學家所謂的陳述性知識（declarative knowledge，即了解事件本身，且能夠描述該事件），便能夠做出上述推斷。而且，我們即使未曾受過正式的音樂教育，也能理解作曲家打算以哪個音作為調中心[2]，或使用哪種調性，明白他在什麼時機要帶我們回到主音，甚至也知道作曲家是否成功回到主音。若想確立某個調性，最簡單的方法就是重複演奏主音。就算作曲家自認寫的是 C 大調，但如果他讓演奏者不斷演奏 A 音，而且讓曲子從 A 開始也結束於 A，甚至盡量避免用到 C，則聽眾、音樂家和音樂理論家很可能會認為這首曲子是 a 小調，即使這並非作曲家的原意。音調其實就像超速，光憑意圖是不能開出罰單的，需看到行為實際發生才算數。

我們常把大調音階與快樂或得意的情緒連在一起，而把小調音階聯想成悲傷或挫敗的，這主要是文化因素使然。曾有研究指出，這種連結可能是人類本能所驅使，但其實並非每種文化都是如此聯結調性與情緒，至少這件事已指出，任何內在的傾向都可能因浸淫於某種特定的文化氛圍而改變。西方音樂理論認可三種小調音階，每一種小調各有些許不同的韻味。藍調音樂經常使用的五聲音階是小調音階的一種，而中國古典音樂用的則是另一種五聲音階。柴可夫斯基創作芭蕾舞劇《胡桃鉗》時，希望觀眾聯想到阿拉伯或中國文化，於是選用了這兩種文化的典型音階，因此只需演奏幾個音，我們便彷彿置身於東方世界。爵士女伶比莉‧哈樂黛（Billie Holiday）演唱正統藍調曲風時，便召來藍調音階，以及其他我們不常在古典音樂中聽見的音階。

作曲家熟知各種調性能夠帶來什麼樣的聯想，並將之應用於創作中。我們的大腦同樣熟悉這些連結，因為我們總是浸淫在各種音樂的風格、形式、音階、歌詞，以及這些元素間所產生的連結中。每當我們聽見新的音樂形

2‧編注－調中心指的是旋律不斷回歸到的那個音。

式，大腦都會將音樂與環境中的視覺、聽覺及其他感官線索建立連結，試著為這新聲音建立脈絡，最後我們會在記憶中將這組特定的音連結至特定的時、地、物。任何看過希區考克電影《驚魂記》的人，只要聽到赫曼（Bernard Hermann）的刺耳小提琴聲，都會想起淋浴的那場戲。如果你看過華納兄弟出品的卡通《歡樂旋律》[3]，相信只要你聽到小提琴撥奏上行的大調音階，必然會想到某名角色鬼鬼祟祟爬樓梯的模樣。這類連結的力量非常強烈，只要音階的特色夠鮮明，往往只需幾個音就足以激發我們的聯想，如大衛・鮑伊（David Bowie）的〈中國女孩〉（China Girl），及作曲家穆索斯基（Modest Mussorgsky）的〈基輔大門〉（Great Gate of Kiev，出自《展覽會之畫》），我們只需聽前三個音符，就能感受到鮮明的音樂情調。

這些脈絡與聲音的細微差異，幾乎都來自八度內所切割出的各種音階，我們所知的每首曲子都是以八度音程中的十二個音為基礎。印度、阿拉伯與波斯音樂據說都使用了「微分音」（即音階中音與音的間隔小於半音），但仔細分析後會發現，這些民族的音階依舊仰賴這十二個音，甚至更少，只是包含許多充滿表情的音高偏移（expressive variations）、滑奏（即演奏滑音的技巧）和短暫的經過音（passing tone），很類似美國傳統藍調音樂為豐富聲音表情所使用的滑音。

無論是哪一種音階，音與音之間都有一種層級關係，依重要性分級，有些音聽來較穩定、結構分明，有些音彷彿暗示曲目終結，使我們感受到不同程度的張力與細節。以大調音階為例，最穩定的音是第一級音，也稱主音。音階中其他的音都指向這個主音，但強度各有不同。最強烈指向主音的音是第七級音，在 C 大調中是 B。強度最弱的是第五級音，即 C 大調的 G，之所以最弱，是因為這個音使人感覺相對穩定，換句話說，若歌曲結束在第五級音，不會給聽者怪異或懸宕的感受　但是第五級音也指向第一級音　。音樂

3・編注 – *Merrie Melodies*，華納兄弟影業於 1931 至 1968 年間發行的動畫作品，眾人熟知的兔寶寶、豬小弟、達菲鴨等經典角色都出自該作。

理論將這種情形稱為音的階層（tonal heirarchy）。心理學家卡蘿‧克魯蔓索（Carol Krumhansl）與同事做了一系列研究，證實一般聆聽者長久浸淫於音樂與文化規範，已將階層原則深深植入腦中。克魯蔓索會彈奏一些音，請受測者判斷這些音有多少程度符合於某個音階，然後依據受測者主觀判斷所得的結果，修正理論所建立的階層。

和弦是三個以上的音所形成的組合。這些音通常擷取自某些常用的音階，而選取的音必須能傳達所屬音階的訊息。典型的和弦通常包括音階的第一、第三和第五個音。由於大調音階和小調音階的全音半音排列順序不同，以上述方式選出的和弦就會有不同的音程差距。假設演奏的和弦來自 C 大調，從 C 開始，則會用到 C、E 和 G；若改用 c 小調，則第一、第三和第五個音分別是 C、降 E 和 G。第三級音不同（即 E 和降 E），讓和弦從大三和弦變成小三和弦。我們即使未曾受過音樂訓練、說不出兩種和弦的專有名稱，也能聽出兩者之間的差異：大三和弦予人歡愉的感受，小三和弦則顯得悲傷、引人沉思，甚至帶有異國情調。最典型的搖滾與鄉村歌曲都只用大和弦，如〈強尼‧古德〉（Johnny B. Goode）〈漂蕩在風中〉（Blowin' in the Wind）〈夜總會女郎〉（Honky Tonk Women）和〈媽媽別讓你的孩子長大後成為牛仔〉（Mammas Don't Let Your Babies Grow Up to Be Cowboys）。

小和弦可為音樂增添複雜度，如門戶樂團（The Doors）的〈點燃心火〉（Light My Fire），主歌部分以小和弦演奏（You know that it would be untrue......），然後副歌部分轉成大和弦（Come on baby, light my fire）；在鄉村歌手桃莉‧巴頓（Dolly Parton）在〈裘琳〉（Jolene）中混用大、小和弦，呈現憂鬱氣息；史提利丹樂團（Steely Dan）在《喜出望外》（Can't Buy a Thrill）專輯中有一首〈再來一次〉（Do It Again），則只用了小和弦。

和弦與音階裡的音一樣，具有不同程度的穩定度，其階層依據前後脈絡而定。每一種音樂傳統都有特定的和弦進行，連五歲孩童也能判斷什麼樣的和弦進行才是恰當的，或者是否屬於該文化的音樂類型。孩童能夠辨認某個和弦進行是否偏離標準，就像我們能夠輕易判斷「這片披薩太燙了不能睡」

這個句子的謬誤。大腦要能做到這一點，有賴神經網絡針對音樂結構與規則建立抽象表徵，這個過程是自動的，我們並不自覺。年輕的大腦吸收能力最強，就像海綿般飢渴地吸取任何聽見的聲音，將之併入神經迴路的龐大結構中。隨著年紀增長，神經迴路的彈性漸減，也就較難吸收新的音樂或語言系統。

拜物理學所賜，接下來談的音高會有點複雜。但幸虧有這種複雜度，不同樂器發出的聲音才有如此豐富的廣度。自然界的所有物體都有數種振動模式，鋼琴琴弦在同一時間內會以多種頻率振動。以鐘鎚敲鐘、以手擊鼓、將空氣吹進長笛時也一樣，空氣分子會同時以數種頻率振動。

以地球的運轉模式為喻，地球同時以多種運動形式運行著。我們都知道，地球會沿著軸線自轉，每二十四小時一周，也會環繞太陽公轉，每三六五・二五天一周，而整個太陽系又繞著銀河系中心旋轉，這麼多種運動形式全部同時發生。搭乘電車的經驗也可作為比喻，我們在電車上也可同時感受到數種運動形式。想像你坐在一列電車上，列車引擎尚未發動，停在開放式的車站內。這天有風，你感覺到車廂正輕微地前後搖晃，而且非常規律，大約每秒前後搖晃一次，節拍就跟你手上的碼錶一致。接著，列車引擎發動了，你透過座椅感覺到另一種振動，那是來自內燃機的規律擺動，活塞和機軸以穩定速率不斷運轉。列車開始前進，帶來第三種感受，也就是車輪壓過軌道接縫時的碰撞。所有運動一同進行，你會感受到數種振動，每一種都有不同的速率或頻率。（但你很難區分究竟有幾種振動，個別的振動頻率又是多少。如果運用特殊的測量儀器，或許可以得知。）

鋼琴、長笛或其他樂器（包括鼓、牛鈴等打擊樂器）發出聲音時，同時也會以數種模式振動。當你聽到某種樂器發出單一的音時，事實上是你同時聽到了非常多個音高，而非只有一個，而我們多半未能意識到這點。但某些人能夠經由訓練聽出這種現象。樂器發出的多種振動中，頻率最低者（即最低的音高）稱為基礎頻率（基頻），其他頻率則統稱為泛音。

　　總而言之，有許多物質具有同樣的物理特性，即能夠同時以多種頻率振動。說來令人驚訝，這多種頻率間竟存在著非常簡單的數學關係：整數倍率。也就是說，當你撥動一條弦，如果最低振動頻率是每秒一百次，則其他振動頻率就會是二百赫茲、三百赫茲，以此類推。當你吹奏長笛或直笛，造成三百一十赫茲的振動，則其他振動會是六百二十赫茲、九百三十赫茲、一千二百四十赫茲等等。當樂器產生的能量頻率為整數倍數時，我們會說這件樂器的聲音非常和諧，而樂器所產生能量的頻率分布模式稱為「泛音列」。研究結果顯示，大腦會對這種和諧的聲音產生反應，讓神經元同步放電，聽覺皮質的神經元會回應聲音的所有組成成分，並使神經元的放電與之同步，形成聽覺上和諧感受的神經學基礎。

　　大腦對泛音列的反應十分靈敏，因此我們若聽到一個缺乏基頻的聲音，大腦會自動填補空缺，這種現象稱為「基頻缺補」（restoration of the missing fundamental）。若構成某個聲音的能量分布於一百赫茲、兩百赫茲、三百赫茲、四百赫茲與五百赫茲，我們感知到的音高會是一百赫茲，即其基頻。但若以人為方式讓聲音的能量分布於兩百赫茲、三百赫茲、四百赫茲與五百赫茲（缺少一百赫茲的基頻），我們感知到的音高依然是一百赫茲，而不會是兩百赫茲，因為大腦清楚「知道」音高為兩百赫茲的和諧聲音，其泛音列應該是兩百赫茲、四百赫茲、六百赫茲與八百赫茲等。我們也可以製造一系列偏離泛音列的頻率，如一百赫茲、兩百一十赫茲、三〇二赫茲、四〇五赫茲等，來欺騙大腦，而大腦所感知的音高將會偏離一百赫茲，在實際聽到的聲音與正常泛音列間取得妥協。

　　我念研究所時，我的指導教授波斯納（Mike Posner）曾提起生物學研究生傑納塔（Petr Janata）所做的研究。傑納塔並非舊金山子弟，倒也將一頭長而濃密的頭髮紮成馬尾、彈爵士與搖滾鋼琴、身穿紮染服飾，跟我完全志同道合。傑納塔在倉鴞的中腦下丘（聽覺系統的一部分）植入電極，然後對這隻倉鴞播放小約翰・史特勞斯的《藍色多瑙河》圓舞曲，並消去所有基頻。傑納塔提出的假設是，若缺失基頻的復原過程發生在聽覺處理程序的早期階段，倉

鶓的中腦下丘神經元放電的頻率應該會呼應缺失的基頻。實驗結果證實了他的假設。每當神經元放電，電極都會輸出一個小小的電子訊號，而放電速率又等同於放電的頻率，因此當傑納塔將這些電子訊號送到一部小型放大器，透過喇叭播放時，結果十足令人驚歎：《藍色多瑙河》圓舞曲的旋律清楚地從喇叭傳出！我們「聽見」的神經元活化速率，恰與缺失基頻的頻率完全相同。這項實例不僅證明泛音列會出現在聽覺處理的早期階段，也證明了人類以外的生物對泛音列也有相同的感知。

你可以想像某種沒有耳朵的外星生物，或者某種聆聽經驗與我們完全不同的生物，但你很難想像有哪種高等生物無法感受物體振動。只要有大氣層，分子就會因運動而產生振動。而生物只要能感知聲音，察覺某物正朝向自身移動或遠離，即使缺乏視覺訊息（處於幽暗環境，未能看見該物，或處於睡眠狀態），必然具有較高的生存機率。

由於多數物體分子會同時以數種模式振動，而且各個模式頻率間呈現整數倍數關係，因此「泛音列」應是放諸四海皆準的普遍現象，無論是在北美洲、斐濟群島、火星，甚至心宿二的行星上。無論何種生物，只要演化環境中的物體都以類似方式振動，經過充足的演化時間後，大腦必然會演化出可與環境中的振動規律呼應之運算單位。而由於「音高」足可提供辨識物體的基本線索，可以想見，該種生物必定擁有某種類似人類聽覺皮質的「音高地圖」，以及能夠與八度音及其他和聲關係同步活化的神經元，而後者可幫助大腦（無論外星生物或地球生物）判斷同種物體發出的各種音高。

泛音群內的音通常以數字區別。第一泛音是基頻以上的第一個振動頻率，第二泛音是基頻以上的第二個振動頻率，以此類推。物理學家總喜歡把我們搞得七葷八素，因此又創立一套與之並行的術語，稱為「諧波」（harmonics），我認為，如此設計的目的在於將大學生搞瘋。在諧波的術語中，第一諧波指的是基頻，第二諧波等於第一泛音，以此類推。其實並非所有樂器的振動模式都是整齊規律的，有時鋼琴的泛音非常接近基頻的整數倍（因為鋼琴是敲擊樂器），但也並非絕對，而這樣的性質造就了樂器的獨特聲響。

敲擊樂器如管鐘等（視構造和形狀而定）產生的泛音經常不完全是基頻的整數倍，這種情形稱為分音或不和諧泛音。一般來說，樂器產生不和諧泛音代表大腦無法感知其明確音高，但這些樂器確實具有明確音高，若以該樂器演奏一連串不和諧的音，最能清楚聽出其音高。光用一支木魚或一根管鐘敲出的單音，也許你無法跟著哼出聲，但用一組木魚或一組管鐘就能奏出可辨識的旋律，因為我們的大腦會注意泛音之間的變化。正因如此，我們才能聽懂某些人拍打臉頰充當樂器所發出的旋律。

無論長笛、小提琴、小號或鋼琴都可演奏出相同的音，也就是說，你可以在樂譜上寫出一個音符，每種樂器演奏這個音時都會發出相同的基頻，而我們（通常）也會聽到相同的音高，但音色卻互異。

音色也能提供區別的依據，這是聽覺最重要的特質，在生態學上也具有重大意義。音色是使我們能夠區分各種聲音的基本特質，無論是獅子的吼聲與貓的呼嚕聲、閃電劈裂聲和海浪拍岸聲、朋友的聲音和避之唯恐不及的債主聲皆然。人類能夠非常精確地區分各種音色，一般人通常能辨識數百種不同的聲音，對於較親近的人（如母親、配偶），甚至能透過音色判別說話者的情緒與健康狀況。

音色是泛音所產生的結果。各種物質的密度不同，金屬物品通常會沉入池底，而同樣形狀大小的木塊則會浮起。用手擊打，或用槌子輕敲不同的物體，都會製造不同的聲響，密度、大小、形狀都是造成這種現象的原因。如果你用槌子敲打吉他（拜託，輕一點！），會產生空洞、木質的「扣扣」聲；若輕敲金屬物，如薩克斯風，則會產生細細的「叮叮」聲。輕敲這些物體時，由槌子傳出的能量會使物體分子以數種頻率振動，其頻率則視物體的材質、大小和形狀而定。舉例來說，若物體以一百赫茲、兩百赫茲、三百赫茲、四百赫茲等頻率振動，每個諧波的振動強度不必然相等，事實上通常也不會相等。

當你聽到薩克斯風吹奏一個基頻為兩百二十赫茲的音，實際上你聽到的是數個音，而非單一的音。你所聽到的其他音，其頻率都是基頻的整

數倍，即四百四十、六百六十、八百八十、一千一百、一千三百二十、一千五百四十赫茲等。這些不同的音（即泛音）擁有不同強度，因此我們聽到的每個音，音量都不同，而這些音量不同的聲音分布便形成薩克斯風的特點，也是其獨特音色的來源。當小提琴拉奏頻率同為兩百二十赫茲的音，會產生同樣頻率的泛音，但每個頻率的響度則與其他樂器不同。其實每種樂器都有獨特的泛音組成模式，某種樂器的第二泛音音量可能大於另一種樂器，第五泛音的音量則較小。事實上，我們聽到的所有音色變化（即造就小喇叭之所以為小喇叭、鋼琴之所以為鋼琴的特質），全都是由泛音的音量分布模式而來。

　　每種樂器都有各自的泛音組成，就像人類的指紋。我們可以藉由這複雜的模式，辨認各種樂器。舉例來說，低音域的單簧管聲音特色奇數諧波（即基頻的三倍、五倍與七倍等）擁有相當大的能量，這是單簧管一端開口、另一端封閉的結構特性所致。小號的特色則是奇數與偶數諧波的能量分布都相當平均（小號與單簧管同樣一端有開口、另一端封閉，但吹口和號口的特殊設計讓諧波列變得較為平滑）。

　　所有小號都有「音色指紋」，且與小提琴、鋼琴，甚至人聲的音色指紋截然不同。對於經驗豐富的聽者與多數音樂家而言，甚至每支小號的音色也都有些不同，任何鋼琴與弦樂器也是如此。每架鋼琴的泛音組成都有些微不同，因此造就各自不同的音色，但不同鋼琴間泛音組成的差異程度自然不像大鍵琴、風琴或低音號之間那麼大。以小提琴為例，傑出的音樂家只需聽一、兩個音，就可區分出史特拉底瓦里（Stradivarius）和瓜奈里（Guarneri）兩種名琴。我也可以清楚聽出自己手上幾把吉他的差異。我的吉他包括一九五六年馬丁木吉他 000-18、一九七三年馬丁木吉他 D-18，以及一九九六年柯林斯手工吉他 D2H，雖然都是木吉他，但聽起來就像不同的樂器，我絕對不會搞混這些吉他的聲音。這就是音色。

　　天然的樂器（指用金屬或木材等自然物質做成的原音樂器）往往同時以數種頻率發出能量，原因出在分子內部結構的振動方式。假設我發明了一

種樂器，與目前所知的任何自然樂器都不同，同時間內只會發出一種頻率的能量，我們不妨把這種假想的樂器稱為「產生器」。若把一堆產生器排成一列，並使每一部奏出一種特定頻率，讓整排產生器發出的頻率恰等於某件樂器演奏某個特定音的整組泛音列，例如讓這排產生器分別製造出一百一十、二百二十、三百三十、四百四十、五百五十和六百六十赫茲的聲音，聆聽者會以為自己聽到的是該件樂器所奏出基頻為一百一十赫茲的音。接著，我也可以控制每一部產生器的振幅，讓產生器發出特定的音量，以符合某件自然樂器的泛音組成。依照上述做法，這些產生器便可模擬單簧管、長笛或任何一種樂器。

上述的「相加合成」（additive synthesis）手法，是把聲音的基礎成分加在一起，創造出某種樂器的音色。許多教堂的管風琴便擁有這樣的特色，能夠讓演奏者盡情發揮。按下一個琴鍵（或踏下踏板），管風琴就會傳送一陣氣流通過金屬管。管風琴是以數百根不同大小的金屬管構成，而根據音管大小，空氣通過時則會產生不同的音。你可以把這些音管想像成機械式的長笛，長笛是由吹奏者吹入空氣，管風琴則由電動馬達（或鼓風器）吹入空氣。我們所熟悉的教堂管風琴聲音（也就是它特殊的音色），是由同一時間分布於許多不同頻率的能量綜合而成，這點與其他樂器大同小異。管風琴的每一根音管會產生一個泛音列，當你按下鍵盤上的一個琴鍵，將有一道氣流同時通過兩根以上的音管，由此產生豐富的聲音群。管風琴有部分音管為輔助音管，不同於彈奏時以基頻振動的主要音管，前者產生的音通常是基頻的整數倍率，或者在數學上和聲學上與基頻關係相近。

管風琴演奏者在演奏中會拉起或按下音栓，導引空氣流動方向，使空氣通過某些特定的輔助音管。由於已知單簧管的能量多半分布於泛音列的奇數諧波，聰明的管風琴手可藉由操控音栓，重現單簧管的泛音列，模擬出單簧管的音色。些許兩百二十赫茲，多一點三百三十赫茲，少少的四百四十赫茲，再加上一堆五百五十赫茲，瞧！經由巧手調配，你可以模擬出多種樂器的聲響。

　　從一九五〇年代晚期開始，科學家便試著以更小巧的電子裝置建構出上述的合成能力，結果創造出一類新式樂器，統稱為合成器。到了一九六〇年代，我們已可在某些唱片中聽到合成器的聲音，包括披頭四的〈太陽出來了〉（Here Comes the Sun）和〈麥斯威爾的銀鎚〉（Maxwell's Silver Hammer），以及華爾特·卡羅斯（Walter Carlos，已更名為溫蒂·卡羅斯〔Wendy Carlos〕）的《接電巴哈》（Switched-on Bach）。後來有更多樂團用合成器雕塑自己的聲音，如平克佛洛伊德樂團（Pink Floyd），以及愛默生、雷克與帕瑪（Emerson, Lake & Palmer）。

　　大多數合成器的運作原理都是前述的「相加合成」，後來的機種則發展出更複雜的演算方式，如史丹佛大學朱利亞斯·史密斯（Julius Smith）所發明的「波導合成」（wave guide synthesis）技術，以及同樣來自史丹佛，由約翰·喬寧（John Chowning）所發明的「調頻合成」技術。然而，單純複製泛音組成，不過是創造出足以使人聯想某種樂器的音色，充其量也只是失色的複製品。音色的構成不只是泛音列而已。相關研究者至今也仍為那欠缺的一角爭論不休，但目前普遍接受的一種看法是，除了泛音組成之外，音色也與其他兩種造成感知差異的性質有關，即起音（attack）和音流（flux，頻譜通量）。

　　史丹佛大學坐落於舊金山以南一片充滿田園風情的土地上，儼然成為愛好音樂的電腦科學家和工程師的第二個家。喬寧是知名的前衛作曲家，從一九七〇年代便在史丹佛大學音樂系擔任教授，也是最早在作曲中運用電腦創造、儲存、重製聲音的作曲家之一。喬寧後來成為音樂與聲學電腦研究中心（Center for Computer Research in Music and Acoustics, CCRMA）的所長兼創辦人。喬寧個性熱情、友善，我在史丹佛念書時，他會不時拍拍我的肩，問我最近在做什麼。那會讓你覺得，他願意藉著與學生談話來學習新事物。七〇年代初期，喬寧運用電腦研究正弦波（一種由電腦產生的人造聲音，可作為相加合成的基本元素）時發現，改動這些波的頻率，會產生像是樂音的聲音，而藉由控制某些參數，就能模擬出好幾種樂器的聲音。這門新技術就是後來著名的調頻合成技術，山葉 DX9 和 DX7 系列合成器最先採用這種技術，並於一九八三年面世，掀起音樂產業的巨大變革。調頻合成技術讓合成音樂變得

普及。在此之前，合成器非常昂貴、笨重，而且難以操控，創造新聲音需要大量時間、實驗工夫和相關知識。有了調頻合成器，任何音樂人只要按下一個按鈕，就能製造出十分逼真的樂器聲響。過去，詞曲創作人和作曲家根本請不起一整組管樂團或交響樂團，現在則可運用合成器編曲，並創造各種聲音。當作曲家和交響樂團合作時，也可事先草擬、測試合適的樂器配置。此外某些新浪潮[4]樂團，如汽車樂團（The Cars）和偽裝者樂團（The Pretenders），以及主流樂壇歌手如史提夫‧汪達、霍爾與奧茲二重唱（Hall & Oates）、菲爾‧柯林斯（Phil Collins）等，都開始在唱片中廣泛使用調頻合成器。流行樂壇中所謂的「八〇年代之聲」，其實許多都是拜調頻合成器的特殊音效所賜。

調頻合成器的普及為喬寧帶來穩定收入，於是他成立了音樂與聲學電腦研究中心，吸引許多研究生和一流的教職員工。最早加入的包括許多電子音樂與音樂心理學界的知名人士，如約翰‧皮爾斯（John R. Pierce）和馬克思‧馬修斯（Max Mathews）。皮爾斯曾任紐澤西州貝爾電話實驗室的研究副總裁，他領導一群工程師製作出電晶體（transistor）並取得專利，這種新組件便是由皮爾斯命名（結合轉移〔transfer〕與電阻器〔resistor〕）。他的傑出成就還包括改良行波管（traveling wave tube），並參與發射第一顆通訊衛星「電星」（Telstar）。他同時是備受敬重的科幻小說作家，筆名柯普靈（J. J. Coupling，取自一種電子耦合方式）。皮爾斯創造了業界少見的研究環境，極度重視科學家的創造力，使科學家能夠全力發揮所長。當時美國電話電報公司（AT&T，前身是貝爾電話公司）徹底壟斷美國的電話服務市場，獲利豐厚，而他們的實驗室對許多優秀、聰明的發明家、工程師和科學家而言，簡直就像遊樂場。在貝爾實驗室這個「沙坑」裡，皮爾斯讓研究員不受任何限制，盡情發揮創意，無須顧忌任何商業考慮。皮爾斯深知唯有讓研究員不自我設限、恣意發揮創意，才能造就真正的創新。這些創新研究最後只有少數付諸實際應用，發展出商業

4‧編注－新浪潮是搖滾樂下的次類別，與龐克運動約莫同時出現，並受龐克搖滾影響而頗為相似，不同之處在於新浪潮較重視旋律與歌詞，多使用合成器等電子聲響。

用途的更是稀少，然而發展有成者，必然成為非常創新、獨特、獲利能力極強的產品。不少創新的發明如雷射、數位電腦和 Unix 作業系統，都是來自這樣的環境。

我在一九九〇年認識皮爾斯，那時他已經八十歲，在音樂與聲學電腦研究中心講授心理聲學。數年後，我拿到博士學位回到史丹佛大學，和皮爾斯成為朋友，我們每週三會一起出去吃晚餐，討論彼此的研究。有一次，他要我向他介紹搖滾樂，這是他未曾注意也從不認識的音樂類別。他知道我曾在音樂界工作，便問我能不能找一天晚上去他家用餐，放六首歌給他聽，最好能囊括搖滾樂的所有層面。用六首歌囊括搖滾樂？我都不確定能否用六首歌盡述披頭四的音樂，遑論所有搖滾樂了。約定日期的前一晚，他打電話告訴我，他聽過貓王了，所以不用列入曲目中。

以下是我所選擇的曲目：

一、〈高個子莎莉〉（Long Tall Sally），小理查（Little Richard）

二、〈搖滾吧貝多芬〉（Roll Over Beethoven），披頭四

三、〈沿著瞭望塔〉（All Along the Watchtower），吉米・罕醉克斯

四、〈美好的夜晚〉（Wonderful Tonight），艾力克・克萊普頓

五、〈紅色小跑車〉（Little Red Corvette），王子（Prince）

六、〈英國無政府〉（Anarchy in the U.K.），性手槍樂團（Sex pistol）

這幾首歌結合了精采的詞曲創作和不凡的表演。每一首都很棒，但直到現在我仍想調整歌單。皮爾斯一邊聽，一邊問我這些人是誰、他聽到的樂器是什麼，以及他們為何以這樣的方式呈現歌曲。他說他喜歡的主要是音色，對歌曲本身及節奏則不那麼感興趣。不過音色確實值得注意，這些聲音對他來說很新潮、陌生，且令人興奮。例如在〈美好的夜晚〉中，克萊普頓的吉他獨奏既流暢又浪漫，並結合了溫和的鼓聲；性手槍樂團如磚牆般的吉他、貝斯和鼓聲，則充滿力量與密度。皮爾斯並非首次聽見電吉他的破音，但是由貝斯、鼓、電吉他、木吉他與人聲組合而成的整體聲響，他倒是從未聽過。

皮爾斯從「音色」來定義搖滾樂，這對我們兩人來說都是一大啟示。

從古希臘時代至今，西方音樂所使用的音高（包含音階）基本上一直保持不變，直到巴哈發展出了平均律，而搖滾樂則在向來由八度音獨占鰲頭的音樂傳統中把完全四度和完全五度發揮得淋漓盡致。搖滾樂也許是千年以來音樂變革的最後一步。以往西方音樂最重視的便是音高，而過去兩百年多來，音色也逐漸取得重要地位。能夠使用不同樂器重新演繹曲目，是所有音樂類別共同的標準條件，無論貝多芬的《第五號交響曲》、拉威爾的《波麗露》、披頭四的〈蜜雪兒〉（Michelle）、鄉村歌手喬治·史崔特（George Strait）的〈我的前女友都住在德州〉（All My Ex's Live in Texas）皆然。新樂器不斷發明，於是作曲家有愈來愈多的音色可揮灑。假使鄉村歌手和流行歌手不再歌唱，改用其他樂器奏出旋律（甚至不需加以改動），我們仍可用不同音色反覆演奏相同旋律，藉此獲得愉悅的聆聽感受。

前衛作曲家謝弗曾於一九五〇年代透過知名的「切鐘」（cut bell）實驗，展現音色的重要特質。謝弗以錄音帶錄下幾段交響樂團的演奏，接著用刀片切去磁帶上每種聲音起始的部分。樂器聲音的起始部分稱為「起音」，這是樂手甫碰觸樂器時，敲打、彈撥、拉弓或吹氣所產生的聲音。

樂器所發出的聲音最初會受到演奏者肢體動作極大的影響，但過了幾秒之後，身體的影響就消失了。使樂器發出聲音的肢體動作，幾乎都是短促、遽然、帶有衝力的。演奏打擊樂器時，演奏者擊打第一下之後，通常就會移開。另一方面，演奏管樂器和弦樂器時，演奏者以衝力撞擊樂器之後（即空氣由口中吹出或琴弓最初接觸琴弦的一刻），還會持續接觸樂器，而後續的拉弓和吹奏會具有一種平順、連續、較不具衝力的質地。

能量注入樂器（即起音期）時，通常會分布於許多不同的頻率，這時頻率間並非整數倍關係。換句話說，當我們敲擊、吹入空氣、撥動或作出其他動作，讓樂器發出聲音時，這個衝擊所產生的聲響並不特別像樂音，而較類似噪音，更像是拿槌子敲打木頭，而非鐘或鋼琴琴弦，或是風吹過管子。起

音之後聲音變得比較穩定，這時樂音出現整齊的泛音頻率，而構成樂器的金屬、木質或其他材料也開始隨之共振。樂音形成的這個中間階段稱為穩定態，這個階段是由樂器發聲，泛音組成便相對穩定。

剪輯完成後，謝弗重新播放錄音帶，結果發現多數人幾乎完全無法辨認錄音帶中的樂器聲。拿掉起音之後，鋼琴聲和鐘聲失去原有的面貌，而且彼此變得非常相似。如果你把一種樂器的起音接到另一種樂器的穩定態上，會得到很多種結果。在某些情況下，你會聽到含糊不明的混合樂器聲，這聲音會比較接近發出起音而非提供穩定態的樂器。法國科學家卡斯泰林格（Michele Castellengo）等人發現，利用這種方法可以創造出全新樂器。舉例來說，剪下小提琴弓觸弦的聲音，接上長笛聲，創造出來的聲音竟與手搖風琴非常類似。這些實驗顯示了起音的重要性。

音流是音色的第三個面向，指樂音開始演奏之後的變化。鐃鈸和鑼有很多音流，發聲之後會有很大幅度的變化；小號的音流就比較少，奏出樂音後相對穩定。此外，樂器的音色在不同音域間略有變化，也就是說，同一件樂器奏出的高音和低音，音色並不相同。當史汀（Sting）唱起〈羅珊〉（Roxanne），接近他的最高音域時，那緊繃、尖細的聲音所傳達的情緒是他在低音域所無法呈現的，就像我們在〈你的每一次呼吸〉（Every Breath You Take）開頭所聽到的比較從容、充滿渴望的聲音。史汀唱到較高音域時，聲帶會變得緊繃，彷彿表達急切的懇求之意，低音部分則隱含一種心痛的感受，彷彿積鬱已久，卻尚未達到極限。

音色不單只是樂器所產生的聲音，作曲家也利用音色作為創作元素。作曲家選用某些樂器（或樂器組合）來表達特定的情緒，傳達某種氛圍或意境。柴可夫斯基的《胡桃鉗組曲》有一段〈中國舞〉，開頭的巴松管音色十分詼諧。爵士樂手史坦‧蓋茲（Stan Getz）以薩克斯風吹奏〈雨天，情傷〉（Here's That Rainy Day），音色充滿知性之美。若以鋼琴取代滾石樂團〈滿足〉（Satisfaction）一曲中的電吉他，結果會變成完全不同的曲風。拉威爾在《波麗露》曲中運用音色變化譜曲，他在腦部受傷後寫下了這首曲子，以不同音

色不斷重複同一段主旋律。若說到著名的吉他手吉米・罕醉克斯，令我們印象最深的，應屬他的歌聲與電吉他的音色。

　　亞歷山大・史克里亞賓（Alexander Scriabin）和拉威爾等作曲家都形容自己的作品就像聲音的繪畫，音符和旋律相當於形狀和形式，音色則等同於色彩和陰影。流行樂界有不少詞曲創作人（如史提夫・汪達、保羅・賽門和林賽・白金漢）也如此比喻作曲，在他們眼中，音色的角色正相當於視覺藝術中的色彩，能夠區隔為不同旋律所塑造的形狀。然而，音樂終究與繪畫不同，音樂具有動態，會隨著時間變化，讓音樂不斷前進的驅力則是節奏和節拍。節奏和節拍如同引擎，驅動著所有音樂。人類的祖先最早很可能就是運用節奏和拍子創造出原始音樂。如今在傳統部落的鼓聲，與各種前工業文化的儀式中仍能窺見這樣的傳統。時下的音樂聆賞行為，是以欣賞音色為主，然而節奏對聽者擁有無上的影響力，且歷史更為久遠。

FOOT

TAPPING

discerning

rhythm,

loudness,

and

harmony

chpater

2

跟著音樂打拍子 認識節奏、響度與和聲

我曾於一九七七年在柏克萊觀賞爵士樂手桑尼・羅林斯（Sonny Rollins）的表演，他是我們這個時代最具旋律感的薩克斯風手。事隔近三十年，我已記不得羅林斯當時吹奏的旋律，卻仍清楚記得一些節奏。到了某個段落，羅林斯即興演奏了約三分半，他一再重複同一個音，卻不停變換節奏，同時微妙地選擇變換的時間點。所有的演奏能量集中於一個音！在場聽眾忍不住用腳打起拍子，但驅使聽眾這麼做的不是羅林斯的旋律創意，而是節奏。事實上，肢體動作在任何文化與文明都被視為創作與聆聽音樂中不可或缺的一部分。我們跟隨節奏起舞、搖擺身體、用腳尖輕點拍子；在許多爵士樂表演場合，最令聽眾興奮的段落往往是樂手的獨奏。音樂家創作音樂時需讓身體隨著韻律擺動，並將這股能量由身體傳送至樂器，這樣的過程並非毫無道理可言。就神經層次來看，演奏樂器需要大腦數個區域的通力合作，包括基本的爬蟲類腦區（小腦和腦幹）、從額葉後區直到頂葉的感覺運動處理，及前額葉中主掌規劃能力的區域，後者是大腦中最高等的區域。

節奏、拍節和速度都是相連的概念，也很容易混淆。簡單來說，「節奏」

指的是音符的長短，「速度」是一首曲子的步調（也就是你用腳打拍子的速度），而「拍節」指的是用腳打拍子時有輕重之分，還有這些輕重拍如何組織成為較大的單元。

演奏時通常需要知道每個音的長度。一個音與另一個音之間的長度關係稱為「節奏」，這是聲音組織成為音樂的關鍵。請見以下樂譜：

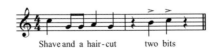

「剃鬚理髮，兩毛五」（Shave and a Haircut, two bits）是美國文化中最著名的節奏，有時也用作敲門暗號。這段節奏最早的使用紀錄出現於一八九九年，查爾斯・黑爾（Charles Hale）所錄音的曲目〈黑人社區的步態競賽〉（At a Darktown Cakewalk）中。一九一四年，作曲家吉米・摩納哥（Jimmy Monaco）與喬瑟夫・麥卡錫（Joe McCarthy）在共同創作的歌曲〈蹦滴嘟滴嗚蹦，就是這樣！〉（Bum-Diddle-De-Um-Bum, That's It!）中使用了這段節奏，並配上歌詞。一九三九年，同樣的樂句又出現在丹・薩皮羅（Dan Shapiro）、萊斯特・李（Lester Lee）、米爾頓・波爾（Milton Berle）所寫的〈剃鬚理髮，洗髮精〉（Shave and a Haircut─Shampoo）一曲中，至於「兩毛五」如何變成「洗髮精」，則始終是個謎。連作曲家伯恩斯坦（Leonard Bernstein）都曾譜寫這段節奏的變奏，用於音樂劇《西城故事》歌曲〈去你的！克拉基警官〉（Gee, Officer Krupke）中。在「剃鬚理髮」（Shave and a Haircut）這一句中，我們聽到兩種不同長度的音，長音是短音的兩倍長，即「長─短─短─長─長（休止）長─長」。（伯恩斯坦在〈去你的！克拉基警官〉曲中多加了一個短音，於是由三個短音平分原本兩個短音的時間長度：「長─短─短─短─長─長（休止）長─長」。換句話說，長音與短音的比例改變了，長音變成短音的三倍長，在音樂理論上，這三個短音合稱為「三連音」。）

從羅西尼（Gioachino Rossini）的名作《威廉泰爾序曲》中，我們可聽到一連串音分成兩種不同長度，同樣地，長音也是短音的兩倍長：

　　答、答、蹦— 答、答、蹦— 答、答、蹦— 蹦— 蹦—（「答」是短音，「蹦」是長音）。

　　〈一閃一閃亮晶晶〉也使用了長音和短音，六個相同長度的短音（一閃一閃亮晶），接上一個長音（晶），長音同樣是短音的兩倍長。這個「二比一」的節奏比例普遍出現在各種音樂中，與八度音的音高比例同樣常見。以《米老鼠俱樂部》主題曲為例：

　　蹦—巴 蹦—巴 蹦—巴 蹦—巴 蹦—巴 蹦—巴 巴——

　　這一句有三種音長，彼此為兩倍關係。警察樂團的〈你的每一次呼吸〉同樣也有三種音長：

Ev-ry breath you-oo taaake

1　1　2　　2　　4

　　1 表示一個時間單位，「breath」、「you」的長度是「Ev」、「ry」的兩倍，而「take」則是四倍。

　　大部分音樂的節奏並沒有這麼簡單。如前所述，經特定編排的音高（即音階）可凸顯不同文化、風格與特色，而節奏也能達到同樣的效果。一般人通常無法奏出複雜的拉丁樂節奏，但是只要聽到便能立刻認出，而不致與中國、阿拉伯、印度或俄羅斯音樂混淆。當節奏與樂音結合，便有各種長度與重音，也就能發展出拍子與速度。

　　「速度」指的是曲子的步調，即整體的演奏速度。如果你用腳尖或手指跟著曲子打拍子，打拍子的速度就與曲子的速度直接相關。若把歌曲比作具有生命的實體，那麼速度就是歌曲的步伐或脈搏。計量歌曲速度最基本的單位是「拍子」（beat，又稱 tactus）。一般來說，當你跟隨音樂打拍子，你的點腳、敲手指或彈指動作會自然而然地落在拍點上，有些人會點在半拍處，或者一拍點兩下，這是由於神經系統的處理機制不同，或者音樂聆賞背景、經驗和對曲子理解不同所致。即使是訓練有素的音樂人，對落拍點的意見也不

盡相同，不過在曲子的基本速度上則能達成共識，頂多對分割拍或超分割拍
（superdivisions）持有異議。

女歌手寶拉・阿巴杜（Paula Abdul）的〈說真的〉（Straight Up）和 AC/
DC 樂團〈回歸黑暗〉（Back in Black）的速度都是九十六，代表每分鐘九十六
拍。如果你隨著這兩首歌起舞，你踏地的次數要不是每分鐘九十六次，就是
四十八次，絕不會是五十八或六十九。〈回歸黑暗〉開始時，你會聽到鼓手
在腳踏鈸上奏出拍子，非常穩定、從容，恰恰是每分鐘九十六拍。史密斯飛
船樂團（Aerosmith）的歌曲〈闊步向前〉（Walk This Way）是每分鐘一百一十二拍，
麥可傑克森的〈比莉・珍〉（Billie Jean）是一百一十六拍，而老鷹樂團的〈加
州旅館〉是七十五拍。

即使是速度相同的兩首歌曲，也可能聽起來很不一樣。以〈回歸黑暗〉
為例，鼓手每個拍子敲鈸兩下（八分音符），而貝斯手彈著簡單的切分音節
奏，與吉他完全同步。〈說真的〉則複雜得多，很難用文字描述。鼓點的速
度快得逼近十六分音符，循著不規則的複雜模式進行，卻是不連續的，這種
鼓聲中間的「空檔」常見於放克或嘻哈音樂。貝斯手彈著同樣複雜的切分音
旋律線，有時與鼓聲重疊，有時填補鼓聲的空缺。我們可以從右邊的喇叭（或
者右耳耳機），聽到只有一種樂器跟著每個拍點演奏，那是一種拉丁樂器，
稱為沙鎚（afuche）或卡巴沙鈴（cabasa），搖起來沙沙作響，聽來很像用砂紙
互相摩擦，或在葫蘆裡裝了豆子。用清脆的高音樂器表現最重要的節奏，是
一種打破傳統的創新節奏表現方式。隨著這樣的清脆節奏，合成器、吉他和
各種打擊樂器在歌曲中來回穿梭，時而強調某幾個拍子，增添聽覺上的驚喜。
這些樂器出現的時機很難預測或記憶，因此能吸引人一聽再聽。

速度是傳達情緒的重要元素。快歌常予人開心的感受，慢歌則總是哀悽
的，雖然這樣的分類過於簡化，但確實能適用於許多文化及個人的生命經歷。
一般人似乎往往能深刻地記住曲子的速度。我和電腦科學家裴瑞・庫克（Perry
Cook）於一九九六年發表一項實驗結果：我們請受試者憑記憶哼出最喜愛的
搖滾和流行歌曲，想知道他們哼唱的速度與歌曲錄音版本的實際速度相差多

少。我們想知道，若以錄音版本為標準，速度至少要偏差到什麼程度才能讓一般人聽出來，結果是百分之四。換句話說，每分鐘一百拍的歌曲，只要演奏速度介於九十六到一百之間，大多數人（甚至包含某些專業音樂人）是聽不出這樣微小的差異的（大多數鼓手倒是都聽得出來，比起其他樂手，鼓手必須對速度更加敏感，因為在沒有指揮的情況下，鼓手要負責控制音樂的演奏速度）。研究結果顯示，多數人（非音樂家）哼唱歌曲的速度偏差程度都不超過百分之四。

如此令人驚訝的精確度，其神經作用基礎可能來自小腦。咸信小腦有個計時系統，不但用於日常生活，也可與聽到的音樂同步。這表示由於某種機制，小腦能夠記住與音樂同步的「設定值」，當我們憑記憶哼唱同樣的音樂時，只要喚醒設定值，哼唱的速度就能與上次唱同一首歌時同步。我們幾乎已可確定，大腦的基底核（basal ganglia）是建立節奏、速度和拍節的關鍵區域，生物學家傑拉德‧艾德曼（Gerald Edelman，一九七二年諾貝爾生理醫學獎得主）便稱基底核為「主掌連續性的器官」。

「拍節」指的是拍子組織的方式。一般來說，當我們隨著音樂拍手或用腳輕點時，其中某些拍子會給人更強烈的感受，就好像音樂家演奏到某些拍子時會特別大聲、用力一樣。我們對這些拍子的感知較為強烈，對其餘拍子的感知則較為淡薄。我們所知的每一種音樂系統都有強弱拍組合的模式，西方音樂最常見的模式是每四拍出現一個強拍，即強─弱─弱─弱─強─弱─弱─弱。四拍中的第三拍往往又比第二和第四拍稍強一些，也就是說，拍子間存在強度的階層關係，第一個拍最強，第三拍居次，接著是第二和第四拍。另一種較少見的情況是每三拍出現一個強拍，稱為「華爾滋」，即強─弱─弱─強─弱─弱。有時也可用數字來數拍子，遇到強拍則加重語氣：一─二─三─四、一─二─三─四，或者是一─二─三、一─二─三。

當然，如果只有這樣整齊、連續的拍子，也未免太無趣了。我們可以省

1‧編注－樂曲中的強拍在中文歌詞中以粗體標示，英文則以大寫字母表示。

去一些拍子來加強張力。以〈一閃一閃亮晶晶〉為例，注意不是每一拍都有音符：

一一二一三一四	一一閃一一一閃
一一二一三一（休止）	亮一晶一晶一（休止）
一一二一三一四	滿一天一都一是
一一二一三一（休止）	小一星一星一（休止）

另一首兒歌〈咩咩黑羊〉（Ba ba black sheep）也運用同一組旋律，但拍子則經過分割，簡單的「一一二一三一四」可以分得更細而具有趣味：

BA ba black sheep	咩一咩一黑一羊
HAVE-you-any-wool?	你有一沒有一毛？

請注意，「你有一沒有」的速度要比「咩一咩」快一倍，也就是把四分音符再分成一半，於是我們可以這樣數拍子：

一一二一三一四
一、和一二、和一三一（休止）

貓王所演唱的〈監獄搖滾〉（Jailhouse Rock），是由傑出的詞曲創作人傑瑞・雷伯（Jerry Leiber）和麥克・史托勒（Mike Stoller）所譜寫。歌曲的強拍落在貓王唱出的第一個音，接著便每四個音出現一次：

WAR-den threw a party at the	典獄長在郡立監獄
COUN-ty jail（休止）the	開派對
PRIS-on band was there and they be-	囚犯樂隊開
GAN to wail	始痛哭流淚

　　歌詞裡的單字不一定剛好在強拍上開始，以〈監獄搖滾〉為例，「began」的前一個音節落在強拍之前，後一個音節才唱在強拍上。大部分兒歌如〈一閃一閃亮晶晶〉或〈兩隻老虎〉和簡單的民謠則沒有這樣的情形。這種技巧特別適合〈監獄搖滾〉的歌詞，因為「began」這個字的重音原本就落在第二個音節，讓這個字橫跨兩句歌詞，可以為歌曲增添動感。

　　為音長命名是西方音樂的傳統，命名方式類似音程。（如「完全五度」是一種相對的概念，可以從任何一個音起始，而根據定義，比起始音高七個半音或低七個半音的音，都可說與起始音之間相隔完全五度。）「全音符」（whole note）是標準的音長，會持續四個拍子，與音樂進行的速度無關。以蕭邦的《送葬進行曲》為例，樂曲速度是每分鐘六十拍，每拍持續一秒鐘，因此一個全音符有四秒長。二分音符的長度是全音符的一半，而四分音符又是二分音符的一半。在多數流行音樂與民謠傳統中，四分音符是很基本的拍子，前述的四個拍子便是四個四分音符。我們稱這種歌曲為「四四拍」，前一個「四」告訴我們，這首歌是由四個音符為一個單元，後一個「四」則指出基本的音符長度是四分音符。在樂譜上，我們會讓一小組四個音符放在一個小節裡，小節與小節之間以小節線隔開。在四四拍的歌曲中，一小節有四拍，而每一拍就是一個四分音符。這並不代表歌曲裡只能有「四分音符」這種音長，事實上音符的長度沒有任何限制，也就是說，完全沒有音符也是可以的，之所以稱為四四拍，只是要說明這首曲子如何數拍子。

　　〈咩咩黑羊〉的第一小節有四個四分音符，第二個小節則有四個八分音符（音的長度是四分音符的一半）和兩個四分音符。我用「｜」這個符號來表示四分音符，用「∟」表示八分音符，而且讓音節之間的間距與音的長度成比例：

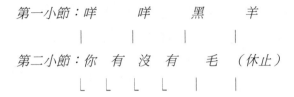

你可以從圖中看出，八分音符的速度是四分音符的兩倍。

巴弟・哈利（Buddy Holly）有首歌叫做〈就在那天〉（That'll Be the Day），歌曲是從「弱起音」開始，也就是說，強拍出現在下一個音，之後也是每四個音出現一次強拍，如同〈監獄搖滾〉：

Well	*是的*
THAT'll be the day（休止）when	*就在那天*
YOU say good-bye-yes;	*你將說再見*
THAT'll be the day（休止）when	*就在那天*
YOU make me cry-hi; you	*你將使我流淚，你*
SAY you gonna leave（休止）you	*說你將離開，你*
KNOW it's a lie 'cause	*知道那是謊言，因為*
THAT'll be the day-ay-	*就在那天*
AY when I die.	*我將死去*

注意貓王和巴弟・哈利如何把單字的音節切開，一前一後分別置於兩句歌詞中（如倒數第二行的「day」）。對多數人來說，這首歌的拍子是每四拍一個強拍，因此用腳打拍子時也是每四下會重踏一個強拍。以下我們同樣以大寫字母標示強拍位置，另以底線表示腳點地的位置：

Well　　　　　　　　　　　　　　*是的*
THAT'll be the day（休止）when　　*就在那天*
YOU say good-bye-yes;　　　　　*你將說再見*
THAT'll be the day（休止）when　　*就在那天*
YOU make me cry-hi; you　　　　*你將使我流淚，你*
SAY you gonna leave（休止）you　*說你將離開，你*
KNOW it's a lie'cause　　　　　*知道那是謊言，因為*
THAT'll be the day-ay-　　　　　*就在那天*
AY when I die.　　　　　　　　　*我將死去*

　　仔細觀察歌詞和拍子的關係，便可發現你的腳尖很容易點在某些拍子的中間。第二行的「say」其實在你點下腳尖之前就唱出來了，也就是說「say」字唱出時，你的腳尖可能還懸在空中，當你點下時則已經唱了一半，而同樣情形也發生在同一行的「yes」這個字。像這樣比拍子早出現的音，也就是樂手在準確的拍點前奏出的音，稱為切分音（syncopation）。這是一項非常重要的音樂概念，會影響我們對音樂的預期，甚至是歌曲的情緒衝擊。切分音能夠帶來驚奇，令聽者為之興奮。

　　有些人會覺得〈就在那天〉就和許多歌曲一樣，每一句只有一半長度，這種說法並沒有錯，只是詮釋的方式不同，這些人在同樣長度的樂句中只會用腳點兩下，一下點在重拍處，兩拍後再點一下，而其他人則會點四下。

　　此外，這首歌開頭第一個字「Well」出現在強拍之前，因此稱為弱起音（pickup note）。巴弟‧哈利放了兩個字「Well, you」在弱起音，接著聽者會從重拍開始同步：

〔*弱起*〕　　*Well, you*　　　　　　　　　　*是的，你*
〔*第 1 行*〕*GAVE me all your lovin' and your*　*給了我所有的愛*
〔*第 2 行*〕*（休止）tur-tle dovin'（休止）*　　*以及你的身體*

〔第3行〕*ALL your hugs and kisses and your* 　　你的擁抱、親吻，還有

〔第4行〕*（休止）money too.* 　　　　　　　你的金錢

巴弟・哈利的作法非常聰明，不但讓字句延遲出現，也運用聽眾的預期心理刻意違反其對音樂的期望。正常情況下，每個重拍都會對應到歌詞的某個字，前面舉例的童謠便是如此。然而第二行和第四行的重拍出現時，歌者卻沒出聲！這也是作曲家製造驚喜的方式，刻意讓我們的預期落空。

聽眾隨著音樂拍手或彈指時，有時對應的拍點會與用腳尖點地時不同，往往不是落在重拍，而是第二和第四拍。這樣的節奏形式稱為「反拍」（backbeat），知名搖滾樂歌手查克・貝瑞（Chuck Berry）在他的歌曲〈搖滾音樂〉（Rock and Roll Music）裡就是這樣唱的。

約翰・藍儂曾說，他創作搖滾歌曲的要訣是「直言不諱、用簡單的英文、製造韻腳，然後放個襯拍上去」。披頭四版本的〈搖滾音樂〉便是由小鼓打反拍，這點和多數搖滾歌曲相同。在每個小節的第二和第四拍擊打小鼓，正好與第一拍的強拍和第三拍的次強拍錯開。反拍是典型的搖滾樂節奏，藍儂在〈現世報〉（Instant Karma）中更是大量使用這樣的節奏形式（以下的「答」，便標示出小鼓所擊打的襯拍）：

Instant karma's gonna get you 　　　　現世報會找上你

（休止）答（休止）答

　"Gonna knock you right on the head" 　給你當頭一棒

（休止）答（休止）答

...

But we all （答）shine （答） 　　　　但我們都開始閃

on 答（休止）答 　　　　　　　　　　耀

Like the moon （答）and the stars 　　（答）像月亮、像群星

and the sun 答（休止）答 　　　　　　像太陽

在皇后樂團（Queen）的〈我們要讓你搖滾〉（We Will Rock You）之中，我們聽到像是體育場看台上的腳踏聲，兩下（蹦—蹦）之後是拍掌聲（啪），形成連續的節奏：蹦—蹦—啪，蹦—蹦—啪，其中的「啪」就是反拍。

接著以約翰·菲利普·蘇沙的進行曲〈永恆的星條旗〉為例，當音樂奏起「MI-re-mi DO-mi fa FA-sol sol-la TI」，你的腳尖會很自然地每兩個四分音符踏一下，成為「踏—抬，踏—抬，踏—抬，踏—抬」。我們說這首歌是「二拍子」（in two），表示節奏形式是每一拍有兩個四分音符。

電影《真善美》中的曲目〈我最喜愛的事物〉（My Favorite Things），是由羅傑斯與漢默斯坦所作。這首曲子是華爾滋的三拍子，或稱「四三拍」，三拍為一組，一個強拍帶兩個弱拍，「RAIN-drops-on ROSE-es and WHISK-ers-on KIT-tens（休止）」。節奏則數作：「一—二—三、一—二—三、一—二—三、一—二—三」。

音長間最常見的比例關係也是彼此互為數字較小的整數倍，這點與音高相同，而且有愈來愈多證據顯示，這樣的訊息對神經系統而言比較易於處理。不過英國學者艾力克·克拉克（Eric Clarke）指出，從實際音樂取樣時，卻鮮少發現這樣的整數倍關係。這表示神經系統處理音樂時，會將音長作量化處理，統整長度相近的音，截長補短，形成二比一、三比一、四比一等簡單的整數倍率。某些樂曲中的音長比例更為複雜，如蕭邦和貝多芬的鋼琴曲都會出現七比四、五比四等，他們一手彈奏五至七個音的同時，另一手則彈奏四個音。理論上，作曲家可以為音長與音高建立任何比例關係，但我們理解與記憶的能力有限，此外曲風與音樂傳統也會限制樂曲創作。

西方音樂最常見的三種拍節是四四拍、二四拍和三四拍，當然也有其他節奏組合，像是五四拍、七四拍和九四拍。有一種算是常見的節奏為六八拍，意思是一小節有六拍，每一拍是一個八分音符，這樣的形式與華爾滋的三四拍很相似，差別在於作曲家希望演奏起來像是六個音為一組，而且節奏組成是由音長較短的八分音符擔綱，而非四分音符。由此可見，音樂的節奏形式是有階層關係的，例如八六拍可以看成兩組三拍（一—二—三，一—二—

三），或是一組六拍（一一二一三一四一五一六），其中第四拍會成為次強拍。對多數聆聽者來說，這種事實屬枝微末節，只有演奏者會在意其間的差別，不過大腦很可能有能力辨別這樣的差異。我們知道腦中有專門偵測拍節的神經迴路，也知道小腦與我們和外在事件同步的生理時鐘有關。至今仍未有實驗證明，六八拍和三四拍在神經系統中是否形成不同反應，不過由於音樂家確實能區分其間不同，大腦當然很可能區別兩者的不同。認知神經科學有項基本原則，就是我們的任何行為或想法，必然具有大腦所提供的生物學基礎，所以就某個程度來說，任何不同的行為，必然是不同的神經反應所致。

當然，我們很容易就能隨著四四拍和二四拍踏步、起舞、前進，因為這些都是偶數拍，踏在強拍上的永遠是同一隻腳。然而跟著三四拍踏步就不那麼自然了，你一定不會看到軍隊用三四拍或六八拍的曲子作進行曲（某些蘇格蘭進行曲例外）。四五拍偶爾有人使用，最有名的例子就是阿根廷作曲家拉羅・西夫林（Lalo Schifrin）為電影《不可能的任務》所寫的主題曲，以及薩克斯風手保羅・戴斯蒙（Paul Desmond）的〈五拍〉（Take Five，最知名的是戴夫・布魯貝克四重奏〔Dave Brubeck Quartet〕演奏的版本）。當你隨著這些歌曲數拍子、輕點腳尖，會發現基本的節奏組成是五個拍子一組：一一二一三一四一五，一一二一三一四一五。戴夫布魯貝克四重奏將第四拍編寫為次強音，成為一一二一三一四一五，像這種情況，許多音樂家會把五四拍想成三四拍加二四拍。至於《不可能的任務》主題曲，則沒有明顯的次強音。柴可夫斯基也曾在《第六號交響曲》的〈第二樂章〉使用五四拍。平克佛洛伊德的〈金錢〉（Money）與彼得・蓋布瑞爾（Peter Gabriel）的〈索斯貝瑞丘〉（Solsbury Hill）也都用了七四拍；跟著這些樂曲打拍子，每七拍要打一次強拍。

我把響度放在後面，是因為響度的定義實在不需多作說明。關於響度倒是有一點與我們的直覺相悖，即響度與音高同樣純屬心理現象，不存在於真實世界，只在我們的腦中成立，而且原因完全與音高相同。增加音響的輸出功率，嚴格來說是增加分子振動的幅度，而大腦將之解釋為「響度」。重點

在於，需要經過大腦的體驗，才有所謂的「響度」。雖然這聽來只是文字上的差異，不過清楚區別名詞的指涉是很重要的。振幅的心智表徵特性有不少反常之處，例如響度並非隨著振幅以相同比例增加，而是呈對數變化（如音高一般）；正弦波的音高受其振幅影響；聲音若經過某些電子訊號處理，大腦所感知的響度會比實際情形來得大，重金屬音樂常用的動態範圍壓縮，便是運用這樣的原理。

響度以分貝（decibel, dB，命名自美國發明家貝爾〔Alexander Graham Bell〕）計算，分貝其實不是物理量（與百分比相同），而是兩個聲音強度的比率。就這個意義來說，響度的概念較近似音程，而非音名。響度的增減呈對數變化，聲音強度變成兩倍時，分貝值只增加三。之所以用對數計算聲音大小，是因為我們的耳朵異常靈敏：在不造成耳朵永久傷害的情況下，我們所能聽見的最大聲音與最輕柔聲音的強度比例約為一兆比一（測量方式是量空氣中的聲音壓力位準[2]），即一百二十分貝。大腦能夠感知的響度範圍稱為動態範圍（dynamic range）。有時評論家所說的動態範圍是指高品質錄音的效果，例如某個錄音的動態範圍是九十分貝，意即錄音中最大與最小響度的差異是九十分貝，這是經由大多數專家所認定的高傳真標準，但已超越大部分家用音響設備的性能。

人類的耳朵會壓縮音量極大的聲響，以保護中耳和內耳的精細結構。正常情況下，當環境中的聲音益發吵雜，我們對響度的感知也會隨之以一定比例提升。當聲音極大時，若鼓膜傳遞的訊號也隨之增加，則可能造成無可挽回的傷害。因此當外在音量遞增時，耳內相應的音量變化則會縮減許多。事實上，雖然我們可以聽到超過一百二十分貝的動態範圍，但內耳毛細胞接收聲音的動態範圍只有五十分貝。每增加四分貝，內耳毛細胞傳遞的訊號只增

2・編注－度量聲音強度的方式是測量空氣中的聲壓，以人耳所能聽見的最微弱聲音為零分貝（10^{-12}瓦特／平方公尺），一百倍強度的聲音（10^{-15}瓦特／平方公尺）則為二十分貝。

加一分貝。大多數人可以感受到這種壓縮作用的存在，因為聲音經壓縮後，品質會發生改變。

　　聲學研究者已發展出一種便於表示音量大小的方法。由於分貝是兩種聲音強度的比例，研究者為之設定了測量聲音壓力位準的標準參考值，即二十微帕斯卡（μPa），這個數值約等於聽力正常者可聽見的最微弱聲音，好比三公尺外蚊子的飛行聲。為避免混淆，當分貝是用於表示聲壓位準的參考值時，以dB（SPL）表示。以下是一些音量大小的參考：

0 dB	蚊子在安靜的房間中，距離人耳約三公尺處的飛行聲
20 dB	錄音室或非常安靜的主管辦公室
35 dB	關上門、電腦未開機的一般安靜辦公室
50 dB	房間內的正常對話聲
75 dB	透過耳機，以舒適的一般音量聆聽音樂
100-105 dB	古典音樂或歌劇的激昂樂段；某些攜帶式音樂播放器也可達到105 dB
110 dB	距離一公尺處的電鑽聲
120 dB	跑道上待起飛的飛機引擎聲，距離耳朵約十公尺；或者一般的搖滾樂演唱會
126-130 dB	造成耳朵疼痛或傷害的門檻；何許人樂團（The Who）的搖滾樂演唱會（注意126 dB的聲音強度其實是120 dB的四倍）
180 dB	太空梭發射
250-275 dB	龍捲風中心、火山爆發

　　一般的泡棉耳塞大約可阻絕二十五分貝的音量，但是無法涵蓋所有頻率範圍。在何許人樂團的演唱會上戴耳塞，可讓耳朵接收的音量降低至一百到一百一十dB（SPL），降低永久傷害的風險。供射擊訓練使用及機場管制人員配戴的全覆式耳機，則會搭配耳塞使用，以達到最大保護效果。

許多人都喜歡大聲播放音樂。常跑演唱會的人也都對一種特殊的意識狀態津津樂道，那是一種戰慄、興奮的感覺，通常在音樂的音量開到非常大時出現，約超過一百一十五分貝。目前我們還無法得知這種現象的成因。部分原因可能是巨大音量讓聽覺系統達到飽和，使得神經元以最大速率活化。一旦多數神經元活化到最大程度，可能會造成某種「突現」，使大腦進入異乎平常的狀態。有些人喜歡聆聽巨大音量的音樂，但也有一些人不喜歡。

響度與音高、節奏、旋律、和聲、速度及拍節並列音樂的七大要素。即使只是極細微的響度變化，都會對音樂的情緒渲染力產生非常大的影響。當鋼琴演奏者同時彈奏五個音，只要其中某個音的音量稍大於其他四個音，就會讓它擔任完全不同的角色，影響我們對這個樂句的整體感受。

我們已談過音樂的各種要素，現在要再回到音高這個大題目。我們聆聽音樂時，對音高存有一種預期心理，就像是在玩預測音高的遊戲。如同對節奏的預期，當我們點著腳尖、打著拍子，心裡也正忖度接下來的音樂節奏。這場遊戲的規則建立在曲調與和聲之上，曲調是樂曲中每個音符共同建立的脈絡。不過並非所有音樂都擁有調性，非洲鼓樂、作曲家荀白克（Arnold Schönberg）的十二音列音樂都無調性可言。但我們平日所聽的西方音樂，從電臺廣告音樂到布魯克納嚴肅的交響曲，從福音歌手瑪哈莉雅・傑克森（Mahalia Jackson）到性手槍樂團的龐克音樂，幾乎都各自擁有一組回歸調性中心的音高，以組成曲調。音樂的曲調可能在演奏過程中改變，稱為變調，但據其定義，曲調在樂曲演奏過程中會維持一定的時間，一般來說會維持數分鐘左右。

假設一段旋律是以 C 大調的音階寫成，我們通常會說這段旋律是「C 大調」。這代表這段旋律具有回歸到 C 的動量，即使樂曲並非結束於 C，聆聽者仍會認為 C 是整首曲子最主要的音。作曲家或許會暫時用上 C 大音階以外的音符，但聆聽者會知道那只是離調，就像當電影敘事進入支線劇情或倒敘時，觀眾都知道電影遲早會回到故事主線（若想了解更詳細的音樂理論，請參閱附錄二）。

音高的特色主要是在音階或和聲脈絡中顯現。同樣的音，不見得每次聽起來感覺都一樣，因為這個音是在一段旋律中被聽見，並且伴隨著和聲與和弦。我們可以把音想像成香料：奧瑞岡葉與茄子或番茄醬一同烹煮時風味甚佳，也許跟香蕉布丁搭配時就不那麼對味；鮮奶油佐草莓的風味，則與搭配咖啡或做成大蒜沙拉醬大異其趣。

披頭四的歌曲〈不為誰〉（For No One）中，有兩個小節唱的都是同一個音，但伴奏的和弦改變了，也就會產生不同情緒與聽覺感受。巴薩諾瓦之父安東尼歐・卡洛・裘賓（Antonio Carlos Jobim）有一首歌叫〈單音森巴〉（One Note Samba），事實上用了很多音，但有一個音貫串整首樂曲，搭配的和弦則不斷變化，於是我們便能從中聽出種種不同的細微變化。在某些和弦中，樂音聽起來明亮而愉悅，在其他和弦中則感覺陰鬱、悲傷。此外，即使是非音樂家，聆聽者也能輕易辨識自己所熟悉的和弦進行，無需倚賴旋律的提示。當老鷹樂團在演唱會上彈奏這組和弦：

Bm ／升 F ／ A ／ E ／ G ／ D ／ Em ／升 F

不待後面三組和弦出現，全場數以千計的樂迷無論是否為音樂人，都能立刻知道該曲目就是〈加州旅館〉。即使多年後樂器配置改變，電吉他換成了木吉他、十二弦吉他換成六弦吉他，聽眾依然認得這些和弦，甚至當樂曲改編成輕音樂、由交響樂團演奏，並透過牙醫診所的廉價喇叭流洩而出時，我們依然認得這些和弦。

還有一項主題與大小音階有關，即和諧音與不和諧音。雖不知原因為何，但某些聲音聽來就是令人不快。指甲劃過黑板的尖銳聲音便是一例，然而似乎只有人類無法忍受這種聲音，猴子對此則不大介意（至少就某項實驗的結果而言是如此，猴子對這類聲音的反應就跟對搖滾樂一樣）。就音樂而論，有些人就是受不了電吉他的破音聲響，然而某些人卻非電吉他不聽。若從和聲的角度來看（也就是只論樂音間和諧的程度，而不論音色），有些人會覺

得某些特定音程或和弦聽起來很不舒服，用音樂家的話來說，聽來愉悅的和弦與音程稱為和諧音，造成不快的則稱為不和諧音。如今已有許多研究探討為何音程有和諧與不和諧之別，但至今尚未找到共同的答案。

對於辨別和諧音與不和諧音的神經機制，至今仍未有定論，但某些音程確實普遍被視為和諧音。同度音程與八度音（即音高相同的音合奏）都被視為和諧音，兩者的頻率比例各自形成簡單的整數倍關係，分別是一比一和二比一。（站在聲學的觀點來看，相差八度的音的波形有一半的峰值彼此完全對齊，另一半的峰值則剛好位於兩個峰值之間。）有趣的是，如果我們將八度音程分成兩半，得到的音程正好是三全音，而這是多數人認為最不悅耳的音程，部分原因可能是三全音的頻率比是四十五比三十二，無法化約成簡單整數比（事實上是根號二比一，是個無理數）。因此，我們可以從整數比的角度來討論和諧音，例如四比一是簡單整數比，代表兩個八度音。三比二也是簡單整數比，代表完全五度音程。（現代調音方式下的完全五度，其真實比例會略微偏離三比二，這是種折衷做法，目的是讓樂器的每個音都盡量準確，也就是所謂的「等律」〔equal temperament〕，但這種針對畢氏理論而對音程稍做修正的做法，未能讓我們了解和諧音及不和諧音相關的神經感知機制。在數學上，這種折衷做法是必須的，我們才能從任何一個音符，如鍵盤上最低的 C 開始，然後一直增加比例為三比二的完全五度音程，直到再次得到 C，如此一來總共要增加十二個五度音。若不採取等律，這樣接連轉換的結果大約會偏離四分之一個半音〔或稱二十五音分〕，這是相當顯著的差異。）舉例來說，由 C 至 G 的音程是完全五度，而 G 到更高的 C 的音程則是完全四度，其頻率比是（近似）四比三。

今天我們在大調音階裡看到的這些特定音符都可追溯至古希臘時代，從中可看出當時的和諧音概念。如果我們從 C 開始，反覆加上完全五度的音程，結果會得到一組非常接近現行大調音階的頻率：C—G—D—A—E—B—升 F—升 C—升 G—升 D—升 A—升 E（或 F），然後回到 C。這便是五度圈，當我們走完一個循環，便會回到原本的音。有趣的是，循著泛音列也能產生非常

接近大調音階的一組頻率。

　　單一的音不會與自身形成不和諧音，與某些和弦搭配時卻可能造成不和諧的感受，尤其是和弦組成不包含該音時。兩個音的搭配若不符合我們所學習的音樂傳統，無論同時演奏或分別出現於同一段落，聽起來都會顯得不和諧。有時和弦在樂曲中也可能造成不和諧的聽覺感受，尤其當和弦是來自與樂曲不同的調性時。將所有這類因素納入考量，便是作曲家的功課。一般人的聽覺感知大都非常敏銳，只要樂曲缺乏些許平衡，就會造成不符預期的感受，使聆聽者感到不耐而切換至其他頻道，或乾脆拔掉耳機，轉身離去。

　　至此，我們已談過音高、音色、音調、和聲、響度、節奏、拍節和速度等構成音樂的要素。神經科學家將聲音拆解成各種成分，研究其中數種成分分別由大腦的哪些區域進行處理；音樂理論家則探討每種成分如何形塑聆聽音樂所帶來的美感體驗。然而音樂成功與否，實則取決於這些要素彼此之間的關係。作曲家和音樂家極少將這些要素分開處理，他們知道若要改變節奏，往往也需要改變音高、響度，或是搭配節奏的和弦。有一種研究方法專門討論這些要素之間的關係，這種方法可追溯至十九世紀晚期與稍後的完形心理學（Gestalt psychology）。

　　一八九〇年，克里斯汀・艾倫費爾斯（Christian von Ehrenfels）發現任何人都有將旋律「移調」的能力，且視之為理所當然，他對此感到十分困惑。所謂的移調，就是用不同曲調或不同音高唱奏歌曲。例如唱〈生日快樂歌〉時，大家會跟著起頭的人唱，通常起頭的人會以自己習慣的任意音高開始唱，而這個音高可能不是音階中的固定音，例如起音可能落在 C 和升 C 之間，但幾乎不會有人注意這件事，或者也不在乎。若一週內讓你唱〈生日快樂歌〉三次，你可能每次都會唱出完全不同的音高，而每一組音高都可稱作另一組的「移調」。

　　艾倫費爾斯、馬克思・魏泰默（Max Wertheimer）、沃夫岡・柯勒（Wolfgang Köhler）、科特・考夫卡（Kurt Koffka）等心理學家，對完形（configuration）[3] 問

題很感興趣，亦即各要素如何組合形成整體，而這個整體不等同於各要素的總和，因此也不能從個別要素的角度來了解整體的性質。「完形」的意思是統合的整體形式，可應用於藝術或非藝術物件。你可以把「完形」想像成一座吊橋，光是看纜繩、縱梁、螺栓和鋼梁等個別構造，很難了解這座吊橋的功能和用途，唯有全部組件合在一起構成橋梁時，我們才能理解一座吊橋如何不同於以相同組件構成的其他物體，如起重機。同樣地，畫作中的各項要素如何彼此連結，也對作品最後的樣貌具有重大影響。人臉便是典型的例子，如果蒙娜麗莎的五官保持相同的模樣，卻散落畫布各處，失去應有的配置，就不會成為今日我們所知的那幅名畫。

旋律是由特定的音高組合而成，然而當這組音高全數遭到替換，聽者卻仍可認出這段旋律，完形心理學家對此感到好奇，卻始終找不到令人滿意的理論解釋為何形式永遠重於細節、整體永遠勝於組件。無論用哪一組音高演奏旋律，只要音高之間的關係維持不變，旋律也依舊相同。以不同樂器演奏，聽者仍能認出這旋律；用原本的一半或兩倍速度演奏，或者同時改變樂器與演奏速度，聽者還是能毫無困難地認出這首歌。影響深遠的完形心理學派之所以形成，就是為了要解決這個問題。這些完形心理學家始終未能找出問題的解答，卻建立了一套規則，讓我們深刻理解各種視覺元素的組織方式，這套規則日後出現於所有心理學的入門課程，即「群組的完形原則」（Gestalt Principles of Grouping）。

加拿大麥基爾大學認知心理學家亞伯特・布雷格曼（Albert Bregman）渴望對聲音的群組原則達到相同的理解，因此在過去三十年間做過許多實驗。美國哥倫比亞大學音樂理論家弗列德・勒達（Fred Lerdahl）和布倫戴斯大學語言學家雷・傑肯多夫（Ray Jackendoff，目前在塔夫茲大學）也著手研究相似的問題，兩人提出一套法則，用以描述音樂的構成，這套法則近似於口語語法，並且

3・編注 – configuration 即 gestalt（完形）的德文英譯。

包含音樂的群組原則。這套群組原則的神經學基礎至今未有定論，但透過一系列精巧的行為實驗，我們已對這些原則的現象學有了許多認識。

以視覺而論，所謂的「群組」，意指各種視覺元素在我們心智所見的世界中互相聯結或個別存在的方式。群組算是一種自律性的運作程序，這意味著這項作用在大腦內迅速地進行，無需意識參與。我們的大腦視區單純地將群組理解為視覺元素間彼此是否「相襯」的問題。十九世紀科學家赫爾曼・馮・亥姆霍茲（Hermann von Helmholtz）可說是現代聽覺科學的奠基人，他認為大腦編列群組屬於無意識的過程，其中包含針對物體如何因某些特質、屬性而結合的推論與邏輯推演。

當你站在山巔上，俯瞰眼前多變的景色，你可能會看到兩到三座不同的山，還有湖泊、山谷、豐饒的平原，以及森林。森林是由成千上百棵樹所組成，而這些樹木共同形成了一個認知群，我們不需擁有關於森林的知識，這些樹所擁有的相似性質，包括形狀、大小和顏色，便足以使我們將之視為整體，至少與周遭豐饒的平原、湖泊和山巒間有明顯的區別。然而，假使你站在赤楊與松樹混生的森林中，那麼樹皮色白而光滑的赤楊，便會從周遭暗沉而斑駁的松樹中「跳出來」。如果我帶你走近一棵樹，問你看見了什麼，你會開始專注觀察那棵樹的細節，像是深色、樹枝、樹葉（或針葉），及樹上的昆蟲和苔蘚等。當我們望向草地時，多數人通常不會看見特定某株小草的葉片，當然如果我們集中注意力還是做得到。形成群組是一種層級式的過程，建立認知群需要大量的群組因子，某些群組因子來自物體本身，像是形狀、顏色、對稱性、對比，以及能夠滿足物體線條與邊緣連續性的原則。其他群組因子則是心理性的，也就是與心智有關，例如我們的意識主動關注的部分、我們對某種物體或其相似物的記憶，以及對各物體應該如何結合的預期。

聲音也會形成群組。也就是說，當某些聲音形成群組後，便會與其他聲音產生區隔。一般人聆聽交響樂團演出時，大多無法區分其中特定一把小提琴的聲音，或是特定一把小號的聲音，因為這兩種聲音已經各自形成一個群組。事實上，就情況而定，整支交響樂團也可形成一個單一的認知群，以布

雷格曼的話來說是一個「音流」（stream）。假使你參加的是多個樂團同時演奏的戶外音樂會，則你眼前這支交響樂團的聲音會融合成單一的聽覺實體，與你身旁及後方的其他樂團都區分開來。你可以憑意志力強迫自己專注在前方這支樂團的小提琴上，就像即使身處嘈雜而擁擠的房間內，你依然能與身旁的某人單獨對話，不受干擾。

再舉一個聽覺群組的例子，每種樂器其實都會發出許多不同的聲音，這些聲音融合起來就成為我們所認知的單一樂器聲。我們聽不出雙簧管或小號發出的許多個別諧波，而是聽到一支雙簧管、一支小號。不妨想像一下自己正在聆聽雙簧管和小號合奏，你會發現這件事非常令人驚訝，我們的大腦竟能同時分析傳入耳中的數十種頻率，然後完全正確地重組這些頻率。我們不會對這數十種諧波產生印象，也不會將兩種樂器混而為一。事實上，我們的大腦會分別對雙簧管和小號建立各自的心智圖像，同時也建立兩者合奏的聲音，因此我們能夠欣賞這兩種音色的搭配效果。先前提到皮爾斯對搖滾樂的音色感到驚奇時，他所談到的正是這種搭配效果。他聽到貝斯和電吉他合奏所產生的聲音，發現這兩種樂器的音色雖各有千秋，合奏時卻能融合出全新的聲音型態，令聽者津津樂道，難以忘懷。

我們的聽覺系統能夠解析聲音群組內的諧波列。人類在世上聽到各式各樣的聲音，大腦也與之共同演化，演化的歷史已有數萬年之久。這些聲音彼此具有某些共同的聲學性質，包括我們現在已認識的諧波列。透過「無意識的推論」過程（如亥姆霍茲所言），我們的大腦推斷出以下情形不太可能發生：即周遭有好幾種聲源，而且每種聲源都只產生諧波列中的一種諧波。大腦運用「可能性原則」（likelihood principle），推論出可能的情況是：周遭必然只有一個物體，該物體製造出了所有諧波。無論是否認識雙簧管的聲音與樂器名稱，或者能否分出雙簧管與單簧管、低音管及小提琴的差異，任何人都能得出同樣的結果。不過，就像有些人即使不知道音階裡每個音符的名稱，也能聽出有兩個不同的音同時被演奏，而非一個相同的音，事實上幾乎所有人都能分辨聲音是由兩種不同的樂器發出來的，就算不曉得樂器的名稱也沒

有影響。而我們將諧波列組合成聲音的程序，正可解釋為何我們聽到的是小號的聲音，而非一組組泛音。泛音列組合成聲音，就像一片片草葉集合起來，給予我們整塊草坪的印象。這亦可解釋為何小號和雙簧管各自吹奏不同音符時，我們能夠區分兩者的聲音——不同的基頻產生不同組泛音，而大腦能夠運用像是電腦般的運算方式，毫無困難地理解這個狀況。然而，這卻不能解釋為何小號和雙簧管吹奏同一個音時，我們仍能分辨兩者的不同，因為兩者產生的泛音頻率應該非常接近才是（雖然兩種樂器有不同的振幅特性）。對此，聽覺系統仰賴的是所謂「同步起音」的原則：對於同一瞬間發出的聲音，基於群組的概念，我們會將之感知為一體。其實早在一八七〇年代，德國心理學家威廉‧馮特（Wilhelm Wundt）設立第一座心理學實驗室之後，我們就已得知聽覺系統對時間同步異常敏感，只要開始的時間略有差異，哪怕是幾毫秒之別，大腦都能夠偵測出來。

因此當小號和雙簧管同時吹奏同一個音符時，我們的聽覺系統能夠辨別的原因在於，其中一種樂器的即泛音列應比另一種樂器早出現了一些，也許只早了幾千分之一秒。這也是群組作用的另一種目的，不只將聲音整合成單一整體，也可區分出不同個體。

同步起音原則可推廣至成為時間定位（temporal positioning）原則。我們可將今晚交響樂團演奏的聲音視為群組，與明晚的演奏互相對照，於是時間成為聽覺群組的一種因子。音色也是因子之一，因此我們很難辨別同時拉奏的多把小提琴，唯有訓練有素的專業音樂家和指揮才有能力分辨音色極為相似的小提琴。空間位置也是構成群組的一種原則，我們的耳朵傾向將來自空間中同一相對位置的聲音視作群組。我們對於來自上下方的聲音比較不敏感，但是對來自左右方的聲音則較敏銳，對前後方也還算敏銳。我們的聽覺系統會將來自某一特定位置的聲音，視為出自同一個實體。也許這是我們能在擁擠、嘈雜的房間內不費力地與人對話的原因，大腦以對方的所在位置為線索，篩除其他對話。此外，每個人說話的音色各有不同，這個因素也可作為群組線索，協助我們鎖定談話對象。

　　振幅也是群組的因子之一。響度相似的聲音往往會形成群組，因此我們聆聽莫札特為木管譜寫的嬉遊曲時，能夠辨別樂曲中不同的旋律。木管樂器的音色都頗為相似，但演奏時各樂器間不同的響度會在我們腦中形成不同音流。群組的作用好比濾網或篩子，根據各種木管樂器的響度，將各種樂器的聲音區分開來。

　　頻率（音高）是構成聲音群組重要的基本因子。如果你聽過巴哈的長笛無伴奏組曲，必然記得有些音似乎特別「突出」，尤其長笛演奏者吹奏起快速的樂段時，感覺就像是《威利在哪裡？》[4]的聽覺版。巴哈明白人們能夠藉由頻率高低區分不同聲音，避免將之混為同一群組，於是他讓音高不時驟升至完全五度或更高的音程。這些高音便與其他連續的低音區隔開來，自成一個編組，讓聽者產生彷彿有兩支長笛同時演奏的錯覺。在作曲家羅卡泰里的《小提琴奏鳴曲》中也能聽到相同的技巧。約德爾調[5]則運用人聲達到同樣的效果，其中結合了音高與音色兩種線索：男性約德爾調歌者讓音高奏升至假聲音域，一方面產生獨特的音色，一方面使音高大幅跳升，於是這些高音形成一個獨特的感知群，創造彷彿兩人分別演唱不同音域的印象。

　　如前所述，我們已知處理聲音各項特質的次級神經系統，屬於腦中較低等的階層。這意味著，產生群組作用的機制在某種程度上也是獨立運作的。然而我們也知道，當聲音的各項屬性以特定方式組合在一起時，有些會共同運作，有些則各自獨立。此外，經驗和注意力都會影響群組形成的方式，這代表群組過程有一部分受到意識和認知的控制。至於意識與無意識如何協同運作，又是怎樣的大腦機制促成這樣的合作，都還有待討論，但過去十年來，我們對這部分的了解已有大幅進展。我們終於能夠偵測到大腦中處理不同音樂要素的特定部位，甚至能夠得知大腦中促使我們注意特定事物的部位。

4 ・編注－英國插畫家 Martin Handford 出版的畫冊，讀者要在書中一張張人山人海的圖片中找出擁有特定特徵的主人翁威利。
5 ・編注－ yodel，快速反覆切換真嗓與假嗓的演唱方式，造成歌聲在高低音間快速起伏的效果，見於阿爾卑斯山一帶的傳統音樂，以及美國藍草音樂及鄉村音樂。

思維究竟如何形成？記憶真的儲存在大腦的特定部位嗎？為何有時某些歌曲會占據你的腦海，揮之不去？你的腦中會不停響起愚蠢的廣告歌曲，好像要把你逼瘋嗎？我將在下一章解釋這方面的現象。

BEHIND THE CURTAIN

music

and

the

mind

machine

chpater

3

簾幕之後

音樂與心智機器

對認知科學家來說，「心智」指的是每一個人體現思想、希望、欲望、記憶、信仰和經驗的部分。另一方面，大腦則是身體的器官，而身體充滿了細胞、液體、化學物質和血管，並攀附骨架而生。大腦一活動，心智便有所感知。認知科學家有時會將大腦類比為電腦的中央處理器等硬體，而心智是中央處理器運算的程式或軟體。性能大致相同的硬體可以用來運算不同的程式，而彼此非常相似的大腦也會產生完全不同的心智。

笛卡兒的「二元論」是西方哲學傳統之一，笛卡兒認為心智和大腦是兩種各自獨立的存在。二元論者聲稱心智早在個體出生前、大腦還沒開始思考時就已存在，也就是說，大腦僅是心智的運作工具，協助執行心智的意志、活動肌肉，並維持身體的恆定狀態。對多數人而言，心智確實是十分獨特的存在，絕非只是一連串神經化學反應。我們感覺得到自我的存在、感覺得到自己正在閱讀、感覺得到自己正在思考自我的存在，那麼，我怎麼能將自己化約成神經細胞的軸突、樹突和離子通道？「我」應該比這複雜得多。

但這種感覺也可能只是一種錯覺，就像地球感覺起來像是靜止不動，而

非繞著軸線每小時旋轉一千六百公里。如今，大多數科學家和哲學家相信大腦和心智是一體的兩面，有些人認為兩者根本沒有區別。今日的主流觀點認為，思想、信仰和經驗，全都是大腦神經元以一定模式活化（電化學活性）的表現。大腦停止運作，心智便消失，但大腦依然存在，只不過可能是存放在某間實驗室的罐子裡，不再思考。

神經心理學家的研究結果證實大腦與心智是同等的存在，他們已掌握腦部不同區域的功能。有時中風（腦中血管阻塞導致細胞死亡）、腫瘤、頭部創傷或其他創傷，都會傷及大腦的某個區域。有許多案例是大腦特定區域受創，導致病患喪失特定的心智或身體功能，綜合數十個甚至數百個這類病歷，便可看出特定腦部區域的損傷會連結至特定的功能喪失，於是我們便能得知各個腦部區域應是參與或負責執行哪一種功能。

一百多年來，這類神經心理學研究為我們畫出了大腦的功能分布圖，並指出特定認知行為的發生部位。目前普遍認為大腦是個運算系統，而我們可以用電腦來比喻人腦。神經元網絡對來自外界的資訊進行運算，並將運算結果統合為各種思想、決定、認知，最終形成意識，各種周圍神經系統則負責處理不同的認知層面。左耳後上方維尼克區受創，會造成病患難以理解口說語言；頭頂的運動皮質受傷的病患則無法順利活動手指；大腦中央的海馬複合體（hippocampal complex）受創，會使患者無法形成新的記憶，卻能保有受傷前的完整記憶；前額後方的腦區受創，則會導致人格劇烈變化，令患者喪失某些人格特質。大腦中產生特定心智功能的區域獲得定位，科學界也就握有強力論據，主張大腦與思維相關，甚至是思維的根源。

自從一八四八年鐵路工人費尼斯・蓋吉[1]遭鐵棒穿腦的案例後，我們已知額葉與自我及人格有密切的關聯。然而到了一百五十年後的現在，我們對人格和神經結構的了解依然相當模糊。我們尚未找到「耐心」在大腦中的位

1・編注－鐵路工人蓋吉（Phineas Gage）在一起隧道爆破施工的意外中，遭鐵棍由左頰貫穿頭部，造成大腦腹側區受創，蓋吉雖撿回一命，卻從此性情大變。

置，也無法定位「嫉妒」或「慷慨」，而且似乎永遠沒有尋獲的一日。大腦的各個區域具有不同構造與功能，但構成複雜的「人格」的區域顯然分布於整個大腦。

人類的大腦分為四葉，分別是額葉、顳葉、頂葉和枕葉，外加小腦。我們可對這些部位的功能做粗略的歸納，但事實上，人的行為是很複雜的，無法輕易化約成簡單的分布圖。額葉與規畫能力及自制有關，也具有從感覺系統接收的龐雜訊號中抽繹意義的能力，這正是完形心理學家所說的知覺組織（perceptual organization）。顳葉與聽覺和記憶有關，額葉後區與運動能力有關，枕葉則與視覺有關。小腦與情緒和整體動作協調有關，許多動物（例如爬行類）缺少功能較高級的大腦皮質，但都有小腦。切下額葉內的前額葉皮質，使之與視丘分離的手術稱作前額葉切割術。雷蒙斯樂團（Ramones）有首歌叫〈青少年前額葉切割術〉（Teenage Lobotomy），歌詞內容如下「如今我得告訴他們／我沒有小腦」由解剖學看來並不正確，但考慮到藝術表現的自由，以及他們創作出了搖滾樂史上偉大的歌詞韻腳份上，讓人很難不給他們掌聲。

音樂活動牽涉目前已知的近乎全部腦區，也涵蓋將近所有周圍神經系統。音樂的各種要素分別由不同神經處理，亦即大腦會以各個不同功能的分區來處理音樂，並運用偵測系統分析音樂訊號的音高、速度、音色等各種要素。處理音樂訊息的部分過程與分析其他聲音的方式具有共通性，例如接收他人的話語時，需把聲音切分成字詞、句子和片語，我們才能理解話語的言外之意，如諷刺意味（這點就不那麼有趣了）等，而樂音也可分作數個層面來分析，通常牽涉數種「類獨立神經過程」（quasi-independent neural processes），分析結果也需要經過整合，才能使樂音形成完整的心智表徵。

腦部對音樂的反應由皮質下結構（包括耳蝸神經核、腦幹和小腦）開始，然後移至大腦兩側的聽覺皮質。聆聽熟知的樂曲或音樂類型，例如巴洛克音樂或藍調音樂，則會動用大腦中更多區域，包括記憶中樞的海馬迴及部分額葉（特別是下額葉皮質，這個部位在額葉的最下方）。隨著音樂打拍子時，無論是否結合肢體動作，都會牽涉小腦的計時迴路。演奏音樂（無論演奏何

種樂器，或是哼唱、指揮音樂）則會再度動用額葉，以規畫肢體行為，同時結合位於額葉後方、靠近頭頂的運動皮質，當你按下琴鍵，或依心中所想地揮動指揮棒時，感覺皮質便會提供觸覺回饋。閱讀樂譜則會使用頭部後方、位於枕葉的視覺皮質。聆聽或回想歌詞則需運用語言中樞，包括布羅卡區（額下迴）和維尼克區，以及位於顳葉和額葉的其他語言中樞。

接著我們來看大腦更深層的運作，音樂所引發的情緒來自杏仁核，以及深藏在原始爬蟲類腦內的小腦蚓部（verebellar vermis）。前者是大腦皮質的情緒中樞。整體來看，大腦各區域的功能專一性十分明顯，但各功能分區間的互補原則也能發揮效用。大腦是高度平行運作的裝置，各種運作過程牽涉腦中諸多區域。大腦沒有單一的語言中樞，也沒有單一的音樂中樞，而是由許多區域分別處理，另有一些區域負責協調訊息的統整程序。直到最近，我們終於發現大腦具有遠超乎想像的重組能力，稱為神經可塑性（neuroplasticity）。這項能力意味著大腦中部分區域的功能專一性是暫時的，當個體遭受創傷或腦部受創，處理重要心智功能的中樞便會轉移至大腦其他區域。

由於描述腦部運作所需的數字實在太過龐大，完全超出日常經驗（除非你是宇宙學家）的水準，因此一般人難以體會大腦的複雜程度。大腦平均由一千億個神經元組成，若將神經元比作一元硬幣，而你站在街角，要以最快的速度把這些硬幣遞給路過的人。假設你每秒遞出一元，一天二十四小時、全年無休地遞出硬幣，那麼從耶穌出生起算至今，你也才遞出全部的三分之二。就算一秒可以遞出一百個硬幣，也要花費三十二年才能全部送出。神經元的數目確實十分龐大，不過大腦與思想真正的能力與複雜度，乃是來自神經元之間的連結。

神經元之間會互相連結，一個神經元所能連結的數量從一千個到一萬個不等。區區四個神經元就有六十三種連結方式，總共產生六十四種連結。一旦神經元數目增加，連結數更會呈指數成長：

n 個神經元會產生 2(n*(n-1)/2) 種連結

兩個神經元會產生兩種連結

三個神經元會產生八種連結

四個神經元會產生六十四種連結

五個神經元會產生一、○二四種連結

六個神經元會產生三二、七六八種連結

　　由於數字實在太龐大，我們幾乎不可能知道大腦內所有神經元共有多少種連結方式，也無從得知這些連結所代表的意義。連結的數量代表可能產生的思想數量，或者大腦狀態，而這數目遠遠超過宇宙中的已知粒子數。

　　與此相似的是，我們由僅有的十二個音（姑且不論八度音）創造了歷來所有歌曲，而且未來也將繼續譜出新曲。我們可在每個音之後接續演奏另一個音，或重複同樣的音，或來個休止符，如此就產生了十二種組合，而每一種組合又可接續產生另外十二種組合。若把節奏納入考量，而每個音都可持續任何一種長度，音的組合就會以更快的速度暴漲。

　　大腦的運算能力大致上是拜這巨碩的連結能力所賜，而後者則是因大腦採取平行處理（而非串聯處理）程序而生。串聯處理的大腦會像是一條裝配線，訊息將沿著心智輸送帶傳送至腦中各處，大腦各區域會分別處理訊息的每個部分，再將之傳送至下一站進行下一項處理。電腦便是以這種方式工作，當你從網站下載音樂、查詢某市的天氣、儲存正在工作的檔案，電腦會一次執行其中一項，由於電腦作業速度飛快，結果像是三件工作在同一時間內執行完畢（即平行處理），實則不然。反之，大腦則能同時執行多樣工作，重疊各種程序並平行處理。我們的聽覺系統也是以平行方式處理聲音訊息，我們能夠同時認出音高與發聲來源，負責這兩件工作的神經迴路會在同一時間找出答案。其中一組迴路如果先找出答案，會將得到的訊息送往相關的腦部區域，讓這些區域先開始使用這項資訊。當另一組處理迴路完成工作，而這較晚送達的資訊會影響聲音解讀，大腦會「改變心意」，更新其判斷結果。

我們的大腦會不斷更新判斷結果，尤其是接收視覺與聽覺刺激時，更新頻率可高達每秒數百次，而我們卻毫不覺察。

　　以下這個比喻可以幫助你了解神經元如何連結彼此。想像某個星期天早晨，你獨自坐在家中，心中沒有太多情緒，既不特別高興，也不特別悲傷，不生氣、興奮、嫉妒，也不緊張，只有幾分平靜。你有一群保持聯繫的朋友，你可以打電話給任何一人。我們可以假設你的每位朋友都是一個維度，他們會強烈地影響你的情緒。舉例來說，你知道若你打電話給漢娜，她會為你帶來快樂的心情。和山姆談話會使你難過，因為你們有共同的朋友過世了，而山姆會讓你想起那件事。和卡拉談話則使你感到平靜而安詳，因為她的聲音有種慰藉的力量，讓你想起數次和她坐在美麗的森林裡，沐浴在陽光與冥想之中。與愛德華談話讓你覺得活力充沛，與譚美談話則令你緊張。你可以拿起話筒，與任何一位朋友聯繫，從而引發一種特定的情緒。

　　你可以擁有成千上百位這類「一維」的朋友，每一位都能喚起你特定的記憶、經驗或情緒狀態，這些人便與你形成連結，與他們接觸會改變你的情緒或狀態。如果你同時與漢娜和山姆談話，或者與其中一位談完就換另一位，而漢娜讓你覺得快樂，山姆令你悲傷，則最後你會回到原本的狀態，也就是沒有太多情緒。不過我們可以加入一項微小的差別，即這些連結的權重或影響力，也就是你在特定時刻與某人親近的程度。權重決定了每個人會對你造成多少影響，如果你覺得漢娜與你的親近程度是山姆的兩倍，那麼當你與漢娜和山姆分別聊了同樣長的時間後，你依然會覺得開心，雖然不像只與漢娜談話那麼開心，因為山姆為你帶來了些許悲傷，但那也只把漢娜給予的快樂減去一半而已。

　　再者，想像所有的朋友都能彼此交談，這樣一來，他們所處的狀態也會受到某種程度的變化。雖然漢娜是個性格開朗的人，但若與悲傷的山姆談話，她的開朗也會受到影響。假設活力充沛的愛德華剛與緊張兮兮的譚美聊完，在這之前譚美則與好妒的賈斯汀通過電話，這時你打給愛德華，便可能會感受到一種前所未有的複雜情緒，可能是種令人緊張的妒意，讓你得花很大的

力氣消弭這種情緒。而任何一位朋友都可能隨時打電話給你，激起你因複雜的感受與經驗而引起的情緒狀態，讓你的情緒影響到他們。假使你擁有數千位像這樣彼此連結的朋友，而且客廳裡有一堆整天響個不停的電話，你所體驗到的情緒狀態肯定非常多采多姿。

　　一般認為，我們的思想和記憶，正是來自神經元所形成的這類大量連結。然而，並非所有神經元都在同一時間內受到同等程度的活化，萬一發生這種事，我們的腦袋必然產生各種混亂的影像與感覺（事實上，癲癇發作時正是如此）。在特定的認知活動中，幾組神經群（或稱神經網絡）會先活化，接著便使其他神經元活化。例如當我的腳趾踢到東西時，腳趾的感覺受體會將訊號傳到腦中的感覺皮質，引發一連串神經元產生活性，讓我感覺到疼痛，並把腳縮回來，也讓我不由自主地開口大罵。

　　當汽車喇叭響起，空氣分子會撞擊鼓膜，促使電訊號產生，送往腦中的聽覺皮質，並引發一系列事件，動用與腳趾踢到東西時十分不同的一群神經元。首先，聽覺皮質的神經元會分析聽到的音高，因此我可以辨認出這是小客車的喇叭，而不是卡車的喇叭或球賽觀眾用的汽笛喇叭。接著會有另一群神經元活化，以判斷聲源所在。這些程序會引發視覺的定位反應，使我轉身觀看發出聲音的來源物，視情況所需，我也可能立刻往後跳開（這是運動皮質神經元受到活化的結果，掌管情緒的杏仁核神經元也會一同受到活化，告訴我危險將至）。

　　當我聆聽拉赫曼尼諾夫《第三號鋼琴協奏曲》時，耳蝸的毛細胞會分析傳入耳中的聲音，將之分成不同的頻率帶，然後傳送電訊號到初級聽覺皮質（A1 區）。顳葉的其他區域，包括大腦兩側的顳上溝（superior temporal sulcus）和顳上回（superior temporal gyrus），則協助辨認我所聽到的音色。目前為止我所用的腦部區域，就與處理汽車喇叭聲所用的區域一樣，唯神經元群組及神經元的活化方式有些不同。不過，接下來活化的則是完全不同的神經元，因為接著要分析音高序列（顳上回前區與額下回）、節奏（小腦、顳上回後區、前運動區）和情感（額葉、小腦、杏仁核及依核，依核是構成愉悅和獲得酬

賞感的結構網絡的一部分，愉悅和獲得酬賞感則可來自進食、性行為或聆聽悅耳的音樂）。

假如汽車喇叭聲的音高為 A440，對應這個頻率的神經元就會活化，而當拉赫曼尼諾夫的樂曲中出現 A440 的音高時，這些神經元也同樣會活化，不過兩者所引發的心智經驗是不同的，因為兩個事件發生的脈絡不同，運用的神經網絡也不相同。

雙簧管和小提琴給予我不同的聽覺經驗，而拉赫曼尼諾夫運用這兩種樂器的獨特方式，則使我對他的協奏曲產生和汽車喇叭聲截然不同的反應。相較於喇叭聲帶來的警覺心，聆聽協奏曲使我感到放鬆，這時受協奏曲活化的神經元，很可能就是當我待在熟悉的環境中感到平靜、安全時所活化的那些。

我透過經驗學到汽車喇叭聲代表的是危險，或是有人想喚起我的注意。這樣的機制如何產生？有些聲音本質上即令人感到平靜，有些則使人備受驚嚇。每個人生來都傾向以某些特定方式解讀聲音，雖然其中也存在許多個別的差異。只要比較鳥類、齧齒類和黑猩猩所發出的警戒聲，就會發現許多動物都將驟發、短促而巨大的聲音解讀為警戒。我們往往把緩慢、悠長而輕柔的聲音解讀為平靜，或至少是不帶有特別的情緒，想像狗兒的尖銳吠叫，還有小貓安穩坐在你腿間的輕柔低鳴。作曲家當然能理解箇中區別，他們運用數百種音色和音長的細微變化，來傳達人類經驗中各種細微的情緒變化。

以海頓所作的《驚愕交響曲》為例（G 大調第九十四號交響曲，第二樂章，行板），作曲家用小提琴演奏主旋律，營造懸疑感。柔和的琴聲使人感到平靜，伴奏的撥弦短音傳遞著和緩卻衝突的危險訊息，兩者結合成一種無從提防的懸疑感。主旋律橫跨的音程很少超過八度音的一半，也就是不超過完全五度。接著，旋律的輪廓進一步透露出滿足的感覺，音符先是上行，下行，隨後又重複上行的基調。輪廓的上／下／上暗示著旋律的並列，讓聽者準備迎接下一個「下行」的段落。隨著輕緩、平靜的小提琴聲，這位大作曲家突然讓旋律改為上行（只有一下下），而節奏則保持相同。他停在第五個音，一個相對穩定、和諧的音，我們預期下一個音會往下降低，回到原本開

始的地方（主音），連接這第五個音與主音之間的距離。接著天外飛來一筆，海頓給了我們一個音量極大的音，而且高了八度，並用灼熱的銅管和定音鼓演奏。他一舉顛覆了我們對旋律走向、輪廓、音色和響度的預期。這就是《驚愕交響曲》帶來的「驚愕」。

海頓的這首交響曲顛覆了我們對世事的預期。即使是不具音樂知識，對音樂無任何預期的人，聽到這首交響曲依然會感到驚訝，這是音色變化所帶來的效果，原本輕柔舒緩的小提琴聲轉變為警示意味濃厚的管樂和鼓聲。對具有音樂背景的人來說，這首交響曲也顛覆了由音樂傳統及風格所建立的預期。那麼，大腦如何產生這類驚訝、預期與分析？大腦如何透過神經元達成這些運作過程至今仍是個謎，不過我們手中已握有一些線索了。

繼續往下講之前，我必須承認自己做心智與大腦的科學研究時，懷有某種程度的個人偏好：我對心智研究的偏愛遠勝於大腦，部分是出自個人因素，而非專業上的理由。小時候我上自然課時就不喜歡和同學一起捉蝴蝶，因為對我來說，所有形式的生命都是神聖的。而作大腦研究則必須面對一項殘酷的事實：過去一世紀以來，大腦研究普遍使用活體動物的大腦，而且經常選用我們的近親（即猴子和黑猩猩），待實驗結束後便終止這些動物的生命（名之為「犧牲」）。我曾在以猴子為實驗對象的實驗室度過悲慘的一學期，我常常得從猴子的屍體中取出大腦，準備用顯微鏡進行觀察。而我每天都會經過那些還活著的猴子所居住的籠子旁。這件事使我做了不少噩夢。

從另一個層面來看，我向來對思想較為著迷，而非產生思想的神經元。認知科學有項理論稱為「功能主義」，獲得許多卓越研究者的認可。功能主義指出，相似的心智可能來自相當不同的大腦，大腦只是一堆迴路和處理模組的集合，用以產生思想。無論功能主義者提出的學說是否正確，這派理論確實點出了若我們僅止於研究大腦，對思想的了解始終有限。丹尼爾・丹尼特是功能主義學派最著名、最具說服力的發言人，有位神經外科醫師告訴丹尼特，他為數百人動過腦部手術，看過數百顆活生生、會思考的大腦，卻從

沒看過什麼思想。

在我選擇研究所、選擇指導教授的那段時間，我正對波斯納教授的研究感到十分著迷。波斯納教授率先運用數種方法觀察心智思考過程，包括心理計時法（mental chronometry），心理計時法主要是藉由測量腦部進行特定思考所需的時間，了解心智的組織情形。他也發展出一些方法來研究「類別」的結構，並提出著名的「波斯納線索提示實驗典範」（Posner Cueing Paradigm），這是研究注意力的新穎方法。但小道消息指出，波斯納已停止研究心智，轉而著手研究大腦，而這肯定是我絕不想做的事。

那時我還是大學部學生（儘管比一般大學生年長一些），卻跑去參加美國心理學學會的年會。那年的年會在舊金山舉行，會場距離我即將畢業的史丹佛大學只有六十幾公里。我在議程表上看到波斯納教授的名字，便去聽他的座談，座談過程中放映著滿是人類大腦照片的幻燈片，表現人類從事不同事務的大腦活動情形。報告結束後，他回答了幾個問題，接著便從後門離去。我繞到會場後方，看到波斯納教授就在眼前，他正快步走過會議中心前往下一場座談。我拔足奔跑追上他，氣喘吁吁的模樣想必嚇了他一大跳！就算沒有這樣一場狂奔，面對眼前這位認知心理學巨擘同樣令我緊張不已。我在麻省理工學院修讀的第一門心理學課程，用的就是波斯納所寫的教科書（我後來才轉學到史丹佛）。我的第一位心理學教授蘇珊·卡瑞（Susan Carey）談起波斯納的語氣簡直只能用「敬畏」二字來形容。她的話語至今仍在我腦海中繚繞不去，迴盪在麻省理工學院的演講廳裡：「波斯納是我遇過最聰明，也最有創造力的人。」

站在波斯納面前令我汗如雨下，張著嘴卻不能言語。我只能擠出一聲：「唔……」這時我們正並肩快步走著（他走路很快），每走二到三步，我就會落到他後面去。我結結巴巴地自我介紹，說我已申請奧勒岡大學，希望能跟隨他做研究。我以前從來不會口吃，也從來沒有這麼緊張過。最後我終於告訴他：「波、波、波斯納教、教授，我聽說你把研究主題完全轉移到大、大、大腦，是真的嗎？因為我真的很想跟你一起研究認知心理學。」

他說：「嗯，我最近對大腦產生了一點興趣。不過，我發現認知神經科學能夠為認知心理學理論提供一些條件約束，協助釐清某些模型是否具備可信的解剖學基礎。」

許多人帶著生物學或化學方面的知識背景進入神經科學，研究主題多半著重於神經元間的連結機制。對認知神經科學家來說，學習大腦的解剖學或生理學知識可說是一大挑戰（或可比做極端複雜的大腦科學填字遊戲），但這並非研究的最終目標。認知神經科學家的目標是了解思考過程、記憶、情緒和經驗，而大腦不過是承載這一切的容器罷了。我們不妨回到打電話的比喻，即與朋友的對話會影響你的情緒，並假設我想預測你明天的心情，而我只是一味地追蹤你的電話線如何與所有朋友連接，那麼我得到的訊息其實很有限。這時最重要的應是了解每個人的意向，推測明天誰可能會打電話給你，又會說些什麼，給你什麼樣的感受。當然，完全忽略連接方面的問題也是錯誤的，如果有一條線路壞掉了，或者沒有證據顯示朋友 A 與朋友 B 之間曾有聯繫，或朋友 C 從來不曾直接打電話給你，卻可透過朋友 A 直接影響你的心情……以上所有訊息，都可為預測你的心情提供重要的條件約束。

這個觀點也影響了我對音樂認知神經科學的研究方法。我不打算大海撈針般一一試驗每種可能的音樂刺激，來找出大腦中產生反應的部位。我曾與波斯納多次談到，近來繪製大腦圖譜就像許多非理論研究般，已蔚為「瘋潮」。我的目的不在建立大腦圖譜，而是要了解大腦如何運作、不同腦部區域如何協調彼此的活動，以及單純的神經元活化機制與神經傳導物質如何產生思想、歡笑、喜樂和悲傷的感受，又如何使我們創造出意義深遠且永垂不朽的藝術品。得知這些心智功能來自何處並不特別使我感興趣，除非這些地點能夠讓我們了解更多「如何」和「為什麼」—— 對此，認知神經科學的假設是肯定的。

我的看法是，在無數可行的實驗中，最值得我們去做的應是能夠幫助我們更加了解「如何」和「為什麼」的實驗。好的實驗應具有理論方面的動機，並能做出清楚的預測，實驗結果應能在兩個或多個相對的假說中選擇其一來

提供依據。若能為一項爭議的正反兩面都提供依據，就表示這項實驗沒有實作的價值，唯有排除站不住腳或錯誤的假說之後，科學才能向前邁進。

好的實驗還有一項特質，就是能夠普遍適用於其他條件，適用於未納入實驗的對象、音樂形式及多種不同的情況。許多行為研究都只以極少數人為實驗對象，並給予非常不自然的刺激。在我的實驗室裡，只要情況允許，我們會同時以音樂家和非音樂家為實驗對象，以期了解最普遍的人類行為。而且我們總是使用真正的音樂，我們使用的錄音都是來自音樂家所演奏的真正的樂曲，而不是只有在神經科學實驗室才能找到的音樂，希望藉此更了解大腦對人們最常聽的音樂類型有何反應，這項做法到目前為止都很成功。這樣做比較不容易精確控制實驗，但並非不可能，只是需要較詳盡的規畫與事前準備，就長期來看，結果是值得的。透過這種自然的研究方法，我可以用合理的科學確定性來陳述大腦通常如何回應音樂，而非在接收到只有節奏而無音高，或者相反情況下所做的回應。有一次，我們嘗試將音樂的各項要素分離，這樣的作法有其風險，萬一操作不當，會使這一串聲音變得非常不像音樂。

我說我對大腦的興趣不如心智，意思不是對大腦毫無興趣。我理解大腦的重要性，而我相信，不同的大腦構造也可產生相似的思維。打個比方，我可以用不同品牌的電視機觀賞同樣的電視節目，甚至只要有適當的軟硬體，用電腦螢幕一樣可以收看，而這些機器的結構必然存在相當程度的差異，因此專利局才會給予各家公司不同的專利權。我養了一隻狗叫「影子」，牠的大腦組織無論在解剖學或神經化學層面都與我的大腦極不相似，當牠感到飢餓，或者腳掌受傷，牠的腦部神經活化模式不大可能與我的大腦在相同狀態下的活化模式有多少相似。然而我相信，牠感受到的心智狀態必然與我大致相似。

在此必須釐清一些錯覺和誤解。許多人（甚至包含其他領域的專業研究者）都直覺性地認為大腦會對世界產生近乎「同形」（isomorphic）的心智表徵。最早提出這項概念的是完形心理學家，他們認為，如果你看著一個正方形，

你腦中活化的神經元也會排列成正方形。很多人也直覺性地認為，當你看著一棵樹，腦中某處必然也呈現出樹的影像，或許正是「看到樹」這件事，會讓腦中受到活化的神經元排列成樹的形狀，甚至有根也有葉。當我們聽到或想像一首自己喜愛的歌曲時，感覺就像是大腦正在用「神經元揚聲器」播放這首歌。

丹尼特和神經學家拉瑪錢德朗（V. S. Ramachandran）曾經強力駁斥這樣的直覺判斷是有問題的。如果某物的心智表徵（無論是真實所見，或憑記憶想像）確實構成一幅圖像，則我們的心智或大腦必須有某個部分能看到那個圖像。丹尼特表示，這意味著視覺景象會映現在某種心智的劇院銀幕上。如果假設為真，則劇院的觀眾席上必然有人盯著銀幕，將這個圖像納入他的大腦。那麼這個人會是誰？所謂的心智圖像又是什麼模樣？我們很快便會陷入一種無限循環。同樣的論證也可用於聽覺。我們都同意，心智就像擁有一座音響系統，我們可以讓腦中的音樂加速或減速播放，就像我們能夠對心智影像作放大、旋轉一般，因此我們不免認為，人的心智好像真的擁有一組家庭劇院。然而這樣的推論在邏輯上必然導致無限循環，因此不可能為真。

還有一種錯覺是，我們以為只要打開雙眼，必然能夠看見，當鳥兒在窗外啁啾，我們立刻就能聽見。感官的察知在腦中形成心智表徵，將外在世界再現於我們腦袋裡，而且過程如此快速、不留痕跡，彷彿不費吹灰之力。其實這是一種錯覺。我們之所以擁有這些知覺，事實上是神經元經過一長串運作的結果，而我們誤以為這些心智圖像都是即刻產生的。這種強烈的錯覺展現在很多方面，過去我們認為「地球是平的」就是一例，我們認為世界完全如同自己所知所感，則是另外一例。

事實上，早在自亞里斯多德的時代，人們就知道知覺系統會扭曲我們對世界的感知。我的老師，史丹佛大學知覺心理學家羅傑·薛帕曾說，知覺系統在正常運作的情形下，會扭曲我們的所見、所聞。我們透過各項感官與世界互動，正如英國哲學家洛克所言，我們對世界的認識全都來自我們的視覺、聽覺、嗅覺、觸覺與味覺，自然會認定世界正如我們所感知。然而許多實驗

結果迫使我們認清現實，世界不完全如我們所感。「錯視」是最能說明感官經驗扭曲的證明，很多人小時候都玩過這類錯覺遊戲，例如兩條線明明長度相同，看起來就是不一樣長，這就是龐氏錯覺（Ponzo illusion）。

薛帕運用龐氏錯覺繪製了以下的錯覺圖像，稱之為「轉動桌子」。乍看之下很難令人相信，這兩張桌面的大小和形狀竟然完全相同（你可以檢驗一下，拿張紙或塑膠片描繪剪下其中一張桌面，然後放在另一張桌面上）。這類錯覺為我們揭露了視覺系統的深層感知機制。而就算知道這是一種錯覺，我們也無法停止這項運作機制。無論看過這張圖多少次，我們還是會感到訝異，因為大腦仍舊為我們產生錯誤的訊息。

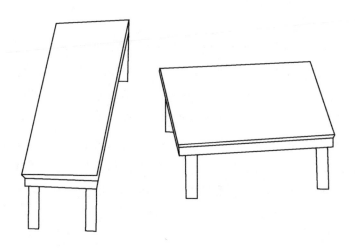

下圖是卡尼札三角形，看似有個白色三角形放在黑邊三角形之上，但如果仔細觀察，你會發現圖中根本沒有任何三角形。我們的知覺系統會自動補全或填入不存在的訊息。

為什麼要這樣做？最合理的猜測是「演化適應」使然。我們所接收的視覺與聽覺訊息，多半會有部分缺漏，以狩獵、採集維生的人類祖先可能會看到一隻半掩於樹後的老虎，或從周遭樹葉的沙沙聲中隱約聽見獅子的吼聲。我們接收到的聲音和景象往往受到環境的遮掩與干擾，而只能傳遞部分訊息。知覺系統若能復原這些缺失的訊息，則可協助我們在危險關頭快速做出決定。與其待在原地細心分辨兩次吼聲是否來自同一隻獅子，還不如趕快逃跑。

聽覺系統也有一套補全訊息的方式，認知心理學家理查·瓦倫（Richard Warren）清楚地證實了這點。他錄下一句話：「這項議案獲得兩個州議會通過。」然後從錄音帶上剪去句子的一部分，再用相同長度的一段白噪音取代剪去的那段。瓦倫讓許多人聆聽變造過的錄音，幾乎每位受試者都說自己同時聽到句子與白噪音，但有非常高比例的人無法辨認噪音出現的時間點！聽覺系統把缺失的口語訊息填補起來，因此整個句子似乎完好無缺。大多數受試者都說聽到噪音，而且是和句子分別出現的。噪音和句子之所以形成不同

的感知編組，主要是因為音色不同，於是產生不同的訊息群，認知心理學家布雷格曼稱之為音色造成的分組。這顯然是種感官扭曲，知覺系統所告訴我們的並非真實的情況。但同樣顯而易見的是，如果這樣的機制有助於我們在生死關頭判斷周遭環境，則具有演化與適應上的價值。

亥姆霍茲、理察‧葛瑞格里（Richard Gregory）、歐文‧洛克（Irvin Rock）和薛帕等偉大的認知心理學家的主張，知覺是一種推論的過程，包括對各種可能性的分析。各種感覺受體（視網膜、鼓膜等）接收到特定模式的訊息，將之傳送到大腦，大腦的任務則是判斷這些訊息在真實世界中最合理的組織方式。多數時候，感覺受體接收到的訊息是不完整或模糊的。我們聽到的是多種聲音的混合，像是機器聲、風聲、腳步聲等。無論你身在何處，也許在飛機上，或者咖啡館、圖書館、家中、公園等任何地方，請停下腳步，聽聽周遭的聲音。除非你身在一個能夠隔絕所有感知的箱子內，否則你至少可以從周遭環境中辨認出六、七種不同的聲音。只要比較一下大腦所利用的原始資料（亦即感覺受體所給予的訊息），你會發現大腦的分析能力十分驚人。由音色、空間位置、響度等因子所構成的群組原則有助於分離各種聲音，但整個過程中仍有許多我們未能理解的細節，目前也還沒有人設計出能夠分離聲源的電腦程式。

鼓膜不過是片連接組織和骨骼的膜，卻也是聽覺的門戶，所有聽覺訊息全都來自空氣分子碰撞鼓膜後，鼓膜所產生的前後擺動。（就某種程度來說，耳廓，甚至頭骨都會參與聽覺的感知，但整體說來，我們能知道外在世界的聲音，鼓膜仍是最主要的功臣。）不妨想想一個典型的聽覺情境，有個人坐在自家客廳裡閱讀。在這樣的環境中，假設這個人能夠輕易分辨以下六種聲源：中央暖氣系統的嘶嘶聲（風扇或風箱推動空氣經過通風管）、廚房冰箱的嗡嗡聲、街上的行車聲響（事實上包含數種至數十種聲響，來自不同車輛的引擎聲、煞車聲及喇叭聲等等）、樹葉在風中窸窣作響、椅子上貓兒的嗚嗚聲，以及從音響流洩而出的德布西序曲。每種聲音都可視為一個聽覺物件或聲源，我們之所以能夠分辨，是因為這些聲音各有特色。

聲音是由空氣分子以特定頻率振動而傳遞，空氣分子撞擊鼓膜，使鼓膜內外擺動，擺動程度端視空氣分子的撞擊力道（與響度和振幅有關）和振動速度（與音高有關）而定。但這些分子不會向鼓膜透露自己打哪兒來，或源自什麼樣的物件振動。小貓嗚嗚低鳴所帶動的空氣分子，不會附著「貓」的標籤，而且這些低鳴聲也可能與其他聲響，如冰箱、暖氣、德布西的音樂等，一同抵達鼓膜上的同一塊區域。

想像你將一個枕頭套拉開，覆蓋、繃緊在水桶的開口上，然後請一些人站在水桶附近，但距離各不相同，然後朝枕頭套扔擲乒乓球。每個人可隨意扔擲，不限數量與頻率，而你的任務是觀察枕頭套上下振動的模式，藉此判斷周遭有多少人、分別是誰，這些人正朝你走近、離你而去或站住不動。這項實驗正可比擬聽覺系統的運作情形，聽覺系統只能以鼓膜的運動作為指引，辨認真實世界中的各種聽覺物件。我們的大腦如何透過這般混亂的分子撞擊來釐清外在世界的真實狀況？在這樣的情況下又是如何處理音樂訊息？

大腦會先進行「特徵擷取」，再進行「特徵整合」。也就是說，大腦從音樂擷取出最基本的特徵，運用特定的神經網絡，將訊息分解成各種資訊，包括音高、音色、空間位置、響度、回響環境、音長、不同音的起始時間（及構成音的元素）等。這些作業會運用不同神經迴路平行運算，在某種程度上各自獨立執行，也就是說，處理音高的迴路可隨時執行運算，不需等待處理音長的迴路。這種處理方式（這時神經迴路只處理外來刺激所包含的訊息）稱為「由下而上的處理」。無論是外在世界或腦內，音樂的這些性質都是彼此獨立的，我們可以改變其一而不影響其他性質，正如同改變視覺物件的形狀，而不改變其顏色。

低階、由下而上的處理程序發生在大腦表面，那是演化上較為古老的部分。所謂「低階」，是指對感官刺激最基本性質的感知。高階的處理程序則發生在大腦較複雜、精密的部分，這些部位從感覺受體和一些低階處理單元接收神經投射，也就是把一些低階的訊息成分組合成整體表徵。高階處理程序會把所有訊息綜合在一起，讓我們的心智對其形式和內容有所了解。我們

page
100

THIS
IS
YOUR
BRAIN
ON
MUSIC

也可以這麼說，低階處理程序應付的是紙頁上的油墨網點，甚至能把這些網點拼在一起，辨認出每個字的形狀。但要經過高階處理，才能把字組合在一起，讓你讀出一個單詞，並依據詞的意涵產生心智表徵。

耳蝸、聽覺皮質、腦幹和小腦進行特徵擷取時，大腦的高階處理中心同時也不斷接收擷取到的訊息，訊息持續更新，通常會蓋過較舊的訊息。高階的思考中樞（多半位於額葉皮質）接收到最新訊息後，便開始努力預測音樂接下來的發展，考量的因素如下：

§ 這首曲子剛才出現過什麼？

§ 如果是熟悉的曲子，對以下段落有多少記憶？

§ 如果是熟悉的音樂類型或風格，對以下段落有何預期？

§ 已接收到的任何其他訊息，如剛才讀過的音樂介紹、演奏者突然的動作、鄰座聽眾輕推你一下等等。

額葉所做的運算稱為「由上而下的處理」，這些運算會影響由下而上的低階處理模組。由上而下處理所產生的預期，會使由下而上處理單元內部分神經迴路重新組合，讓我們對事物產生錯誤的看法，於是構成感知補全和其他錯覺的神經學基礎。

由上而下和由下而上的處理單元會不斷向彼此傳遞訊息。各個特徵分別受到分析時，較高階的大腦部位（演化上較先進，且可由較低階腦部區域接收訊息者）同時也忙著整合這些特徵，使之成為完整的知覺。大腦會根據所有特徵，建構真實世界的心智表徵，就像小孩子用樂高積木蓋出一座城堡。在這個過程中，大腦會做出一些推論，由於訊息往往不完整或含糊不清，有時大腦所做的推論並不正確，視覺和聽覺方面的錯覺便由此而生，顯示我們的知覺系統對外在事物做了錯誤的推論與猜測。

大腦試圖辨認聽覺物件時，往往會遭遇三種困難。第一，抵達感覺受體的訊息不具有明顯差異或特徵；第二，訊息模糊不清，不同物件也可能使鼓

膜產生極相似,甚至完全相同的振動模式;第三,訊息不完整,聲音可能部分或完全遭其他聲音覆蓋,於是大腦必須經由運算猜測外界的真實狀況。大腦猜測的速度非常快,一般是在無意識中進行。前文提及的錯覺遊戲,以及此處的感知處理都不受意識控制。舉例來說,你能看到實際上不存在的卡尼札三角形,便是感知補全運作的結果。然而,即使你知道錯覺形成的原因,依舊無法改變你的感知,大腦繼續以相同方式處理訊息,而你也會繼續為知覺系統運作的結果感到驚奇。

亥姆霍茲將大腦補全訊息以產生感知的過程稱為「無意識推論」,洛克稱之為「知覺的邏輯」(the logic of perception),喬治・米勒(George Miller)、烏里希・奈瑟(Ulrich Neisser)、赫伯・賽門(Herbert Simon)和薛帕等心理學家則將知覺描述為「建構的歷程」,意指我們的所見、所聞都是經過一長串心智活動後,對外在世界所產生的印象或心智表徵。我們的大腦在演化壓力下,創造出多種心智運作的方式(包括對顏色、味道、氣味和聲音的感知),而其中某些演化壓力如今已不存在。史蒂芬・平克(Steven Pinker)等認知心理學家指出,人類的音樂感知系統基本上是因演化而生的偶發產物,生存以及性擇[2]壓力激發了語言,以及我們用以創造音樂的溝通系統,這項觀點在認知心理學界引發不少爭議。考古學上的發現確實為我們留下一些線索,卻不足以永久終結這些爭議。我所提到的訊息填補現象並非只是實驗室中的研究課題,作曲家知悉人們對旋律線的感知會一直持續,不受其他樂器覆蓋的影響,因此同樣也運用這項原理進行創作。當我們聆聽鋼琴或低音大提琴所能演奏的最低音時,聽到的不是二十七・五或三十五赫茲,因為這些樂器通常無法在這類超低頻率下發出足夠的能量,而我們的耳朵會自動填補訊息,使我們產生一種錯覺,以為自己聽到的確實是這樣的低音。

音樂中也可見到其他種類的錯覺。某些鋼琴曲,如挪威作曲家辛定

2・編注－達爾文在《物種原始》中寫道:「性擇不倚賴生存的競爭,而是雄性動物間為爭奪與雌性交配的權力而競爭。敗者面臨的並非死亡,而是無法留下或只能留下較少的子嗣。」

page
102

THIS
IS
YOUR
BRAIN
ON
MUSIC

（Christian Sinding）的〈春之耳語〉（The Rustle of Spring），或蕭邦六十六號作品升 c 小調《幻想即興曲》，樂曲中某些部分演奏速度非常之快，以致出現一種虛幻的旋律，放慢演奏速度時是無法聽見這旋律的。基於感知的「編組分離」作用，當音與音之間的間隔極短、極近，旋律就會「跳出來」，因為知覺系統會自動把音串在一起；當間隔較長，旋律則自動消失。巴黎人類博物館研究員伯納‧羅赫特─雅各（Bernard Lortat-Jacob）的研究指出，薩丁尼亞島有一種四聲部複音演唱的表演形式稱為「Quintina」（字面意義為五分之一），其實也是一種運用錯覺的表演方式：當四位男性演唱者的和聲與音色搭配得宜時，會聽到女聲從中浮現（薩丁尼亞人深信這是聖母瑪麗亞降臨，並以歌聲獎賞歌者的虔誠）。

在老鷹樂團的《總有一夜》（One of These Nights）專輯同名歌曲中，貝斯和吉他在開頭合奏的方式聽起來像是只有一種樂器在演奏。該曲是先由貝斯彈一個音，吉他接著演奏一個滑音，而這滑音在我們聽來便像是由貝斯彈奏的，這便是完形心理學的連續律。喬治‧雪林彈奏鋼琴時，讓吉他（有時用顫音琴）精準地同步演奏相同的音，創造出一種嶄新的音色效果。聽者不禁疑惑：「這是某種新樂器嗎？」事實上是兩種樂器的聲音被我們的知覺融合在一起了。在披頭四歌曲〈瑪當娜夫人〉（Lady Madonna）中，四位成員在一段純樂器演奏的段落，將手掌弓成杯狀唱歌，聽來像是薩克斯風的聲音，這樣的錯覺來自披頭四做出的特殊音色，以及我們認為這個段落應會出現薩克斯風演奏的（由上而下的）預期（但這種感覺又不會與歌曲中真正的薩克斯風獨奏段落搞混）。

當代錄音常常利用另一種聽覺錯覺：製造人工回響，讓歌手和主奏吉他的聲音像是從音樂廳後方傳來，甚至用耳機聆聽時，聲音也像是從距離耳朵數公分以外的地方傳來。新的麥克風技術會讓你覺得吉他彷彿有三公尺寬，而你的耳朵好像貼在吉他的音孔旁。大腦運用聲音波譜和回聲等線索，建構出我們所處的聽覺世界，就像老鼠用觸鬚探測周遭環境。錄音師必須學習模擬這些線索，讓樂曲即使是在隔絕的錄音室裡錄製，也能達到逼真的空間效

果。

　　錄音室裡錄製的音樂近來能廣受歡迎（尤其是這個人音樂播放器普及，人人用耳機聽音樂的年代），也與錯覺有關：錄音師和音樂家已學會利用特殊的聲音效果，激發大腦中辨識重要環境聲響的神經迴路。這些特殊效果基本上就像 3D 藝術、電影或錯視，至目前為止發展時間仍非常地短，不足以讓大腦演化出相應的接收機制，但確實利用了知覺系統以達成效用。這些技術以創新的方式運用神經線路，因此才令我們感到別具趣味，而這正是現代音樂錄音所採用的手法。

　　大腦能夠根據耳朵接收到的回響與回音，估算所處封閉空間的大小。很少有人能用方程式描述不同空間的差異，但任何人都能分辨自己是站在貼滿瓷磚的小浴室、中等大小的音樂廳，還是挑高的大教堂。甚至光從人聲的錄音，我們也能聽出歌手或演講者所處的空間大小。我喜歡把錄音師創造的聲音效果稱為「超實境」（hyperreality），就好像攝影師將攝影機固定在高速行駛汽車的保險桿上，這些特殊效果能夠創造出真實世界中無緣體會的感官印象。

　　大腦對時間訊息極為敏感，我們能夠根據發聲體的聲音抵達兩邊耳朵的時間差（僅有數毫秒之別），來判斷與該發聲體的距離。錄音室音樂中許多廣受喜愛的特殊效果，都需倚賴這敏銳的感官能力才能成立。爵士吉他手派特・麥席尼（Pat Metheny）和平克佛洛伊德樂團吉他手大衛・吉爾摩（David Gilmour），都會利用多重延遲效果模擬封閉洞穴中的聲音，加上不存在於真實世界的多重回音，以前所未有的方式觸發大腦神經元，創造出一種超越塵俗、令人難忘的聲響效果。若以視覺比喻，就像理髮店裡兩兩相對的鏡子，影像會在鏡中無限重複、延伸。

　　若談到音樂中最根本的錯覺，或許非結構與形式莫屬。光是連串的樂音本身根本無法牽動我們豐沛的情緒，更別提音階、和弦或是我們預期擁有明確結束感的和弦進行了。人類理解音樂的能力來自過去的聆聽經驗，以及具有學習能力的神經結構。每當聽到新曲或重複聆聽已知的樂曲，大腦的神經

page
104

THIS
IS
YOUR
BRAIN
ON
MUSIC

結構都會進行自我調節，大腦會學習母文化特有的音樂語法，就像我們學說母語一樣。

語言學家諾姆・杭士基（Noam Chomsky）對現代語言學和心理學貢獻良多，他提出每個人生來便具有能夠了解世上任何一種語言的能力，學習某種特定語言則會形塑、建構，乃至修剪腦中錯綜複雜的神經網絡。在我們出生之前，大腦並不知道未來我們將浸淫於何種語言，但大腦會與各種自然語言共同演化，因此世上所有的語言都有一些共通的基本原則，而我們的大腦只要在神經系統發育的關鍵階段與某種語言頻繁接觸，即可不費吹灰之力學會任何一種語言。

同樣地，雖然世上各種音樂間存在不少差異，但我相信每個人天生便能學會世上任何一種音樂。大腦的神經系統會在我們出生後的第一年內快速發育，這段期間內，新的神經連結產生的速度將遠超過任何其他的生命階段。到了童年的中期，大腦開始修剪這些連結，只留下最重要、最常使用的部分。留下的部分就是我們學習音樂的基礎，以及決定我們喜歡何種音樂、受哪些音樂感動、又如何受到感動的決定性依據。這並不是說，我們長大以後就無法欣賞新的音樂形式，而是當我們在生命的早期階段聆聽音樂時，音樂的基本結構要素便已深深嵌入我們的大腦之中。

當大腦為各式各樣的聲音賦予結構與秩序之後，音樂始可視為一種感知的錯覺。光是思考這「有組織的聲音」如何引發我們的情緒反應，就令人非常迷惑了，畢竟生命中還有許多擁有結構的事物，諸如收支平衡的支票簿、藥房裡擺放整齊的急救用品等，這些事物卻不見得會讓我們涕淚縱橫（呃，至少大多數人不會）。為何音樂所包含的特定秩序竟能令我們如此感動？這必然與音階及和弦的結構有關，而我們的腦部結構應也是關鍵所在。當一波波聲響傳入耳中，大腦的特徵偵測器便從中擷取訊息，而大腦的運算系統會評估認定自己應該聽到什麼，並根據預期、猜測，將這些訊息組合成具有條理的整體。當我們了解自己為何對音樂有所預期，便能得知音樂如何、何時使我們感動，又為何某些音樂會讓人想扯掉播放器電源。在音樂認知神經科

學的領域中，「對音樂的預期」或許是最能整合音樂理論與神經學理論，也最能使音樂家與科學家達成共識的主題了。要完整了解這項主題，我們必須研究特定音樂模式如何引發腦中神經元以特定方式活化。

page
106

THIS
IS
YOUR
BRAIN
ON
MUSIC

ANTICIPATION

what

we

expect

from

Liszt

(and

Ludacris)

chpater

4

　　參加婚禮時，最能使我熱淚盈眶的，並非新人站在親朋好友面前，懷抱著滿滿的希望與愛迎向未來人生的情景。我往往在婚禮音樂響起的那一刻就落下淚來。觀賞電影時，當劇中佳偶歷經重重考驗後終於再度團圓，這時的背景音樂也會觸動我，將我的情緒推至感性的臨界點。

　　如先前所述，音樂是有組織的聲音，但這組織應包含某些令人無法預期的元素，在情感上才不會顯得平淡而呆板。對音樂的鑑賞能力，取決於理解音樂結構（如同語言或手語的語法）的能力，能否對樂曲的發展做出預期也同等重要。作曲家要為音樂注入情感，須能了解聽者對音樂的預期，然後巧妙地操作樂曲走向，決定何時滿足這份預期，何時則否。我們之所以為音樂而興奮、顫慄甚至感動落淚，往往是因為熟練的作曲家以及負責詮釋的音樂家，能夠高明地操控我們的預期之故。

　　西方古典音樂中，紀錄最豐富的錯覺（或說應酬伎倆），稱為「假終止式」。終止式是一段和弦序列，令聽者對樂曲走向產生清楚的預期後走向結束，通常會以能夠滿足聽者預期的「解決」（resolution）作結。在假終止式

page
108

THIS
IS
YOUR
BRAIN
ON
MUSIC

中，作曲家則會再三重複同一段和弦序列，令聽者確信自己預期的結果即將來臨，然而就在最後一刻，作曲家會丟出一個意想不到的和弦，不是走調，而是一個未完全解決，告知樂曲尚未結束的和弦。海頓經常運用這種假終止式，簡直有點像是著了魔。庫克比之為魔術戲法：魔術師先製造一些預期，再加以推翻，而你完全無法得知他們將如何、何時推翻你的預期。作曲家也會玩同樣的把戲，如披頭四的歌曲〈不為誰〉結束於五級和弦（音階的第五音級），聽者所期待的解決並未出現（至少不在這首），而同張專輯的下一首曲目，竟是從聽者所期待的解決降下一個全音級（降七級音）開始奏起，形成半終止式，令人又是驚訝，又覺鬆了口氣。

建立預期然後操控，這正是音樂的核心，而且有無數種方式可達到目的。史提利丹樂團（Steely Dan）的做法是以藍調形式演奏歌曲（運用藍調的結構與和弦進行），並為和弦加上一些特殊的和聲，使之聽來非常不像藍調音樂，如〈廉價威士忌〉（Chain Lightning）便是採用這樣的作法。邁爾斯‧戴維斯和約翰‧柯川（John Coltrane）之所以能在爵士樂壇享有崇高地位，正是因為他們為藍調音樂重配和聲，創造出揉合舊曲新聲的全新樂曲。史提利丹樂團的唐諾‧費根（Donald Fagen）曾單飛出輯《螳螂》（Kamakiriad），其中一首歌開頭帶有藍調和放克的節奏，使我們預期該曲將有標準的藍調和弦進行，然而這首歌開頭的一分半之內只用了一個和弦，而且不曾離開同一個的把位。艾瑞莎‧弗蘭克林（Aretha Franklin）的歌曲〈一群傻子〉（Chain of Fools）則更徹底，整首歌只用了一個和弦。

披頭四的〈昨日〉（Yesterday）主旋律樂句長達七個小節，顛覆了流行音樂的基本假設，即樂句應以四小節或八小節為一單位（幾乎所有流行與搖滾歌曲都是以這樣長度的樂句組成）。另一首歌〈我要你（她是如此重要）〉（I Want You〔She's So Heavy〕）則顛覆了另一項預期，開頭是如催眠般不斷重複，彷彿永遠不會結束的終止曲式，而根據以往聆聽搖滾樂的經驗，我們以為這首歌會以逐漸降低音量，即典型的淡出結尾，相反地，這首歌卻戛然而止，甚至不是停在樂句的結束，而是中間的某個音！

木匠兄妹合唱團（Carpenters）則以音色顛覆我們的預期。他們應該是樂迷心目中最不可能運用電吉他破音音效的合唱團體，然而在〈請等一下，郵差先生〉（Please Mr. Postman）等歌曲中，這樣的假設遭到了推翻。滾石樂團堪稱世上最激烈的硬式搖滾樂團，前幾年卻反其道而行，甚至在〈淚水流逝〉（As Tears Go By）等曲目中使用了小提琴。范海倫樂團還是新起之秀時，便做了一件讓樂迷驚訝不已的事：他們把奇想樂團（The Kinks）一首不那麼時髦的老歌〈迷上了妳〉改編成重金屬搖滾版本。

對節奏的預期更是經常遭到顛覆。電子藍調中的標準手法是讓樂團先醞釀情緒後中止演奏，留下歌手或主奏吉他手繼續唱奏，這種手法可見於史提夫·雷·范（Stevie Ray Vaughan）的歌曲〈驕傲與快樂〉（Pride and Joy）、貓王的〈獵犬〉（Hound Dog），或者歐曼兄弟樂團（Allman Brothers）的〈別無他路〉（One Way Out）。電子藍調歌曲典型的結尾也是一例，曲子以穩定的拍子進行二至三分鐘，然後……重重一擊！當和弦暗示著樂曲即將結束，樂團卻開始用原先的一半速度演奏。

還有雙重打擊。清水樂團在〈看好我的後門〉（Lookin' Out My Back Door）的結尾逐漸放慢速度（這在當時已是常見手法），然後顛覆我們的預期，拉回原本的速度演奏真正的結尾。

警察合唱團也以顛覆節奏預期而聞名。搖滾樂標準的節奏模式是強拍落在第一和第三拍（即低音鼓的落點），小鼓則敲在第二和第四拍（反拍）。雷鬼音樂聽來速度彷彿只有搖滾樂的一半（巴布·馬利的音樂是最明顯的例子），因為低音鼓和小鼓在樂句中的敲擊次數只有搖滾樂的一半。雷鬼音樂的基本拍子是吉他彈在「上拍」（或稱弱拍），也就是說，吉他彈在主要拍子之間的空檔，例如：1 AND-A 2 AND 3 AND-A 4 AND。這種「只有一半速度」的感覺，使得雷鬼音樂表現出慵懶的特質，然而弱拍則傳遞一種動感，將音樂往前推進。警察樂團結合雷鬼音樂與搖滾樂，創造出一種新曲風，既顛覆也滿足我們對節奏的某些預期。主唱史汀經常以嶄新的方式彈奏貝斯，避開搖滾樂總是彈在強拍或與低音鼓同拍的慣用手法。正如頂尖錄音室貝斯手蘭

page
110

THIS
IS
YOUR
BRAIN
ON
MUSIC

迪・傑克森（Randy Jackson）所告訴我的（我們曾於一九八〇年代共用錄音室的辦公室），史汀的貝斯聲線與眾不同，甚至無法用於任何其他人的歌曲中。警察樂團的專輯《機器裡的幽靈》（Ghost in the Machine）中一首〈物質世界裡的幽魂〉（Spirits in the Material World），便將其獨特的節奏手法發揮得淋漓盡致，聽者幾乎無法分辨曲中的強拍落在何處。

荀白克等現代音樂作曲家同樣將預期拋諸腦後。他們所用的音階完全剝除我們對和弦中的解決與根音以及音樂的「家」（home）的概念，製造出沒有家的錯覺，產生一種漂流無依的音樂，也許這正是二十世紀存在主義式的隱喻（又或許只是想標新立異）。如今我們仍可在電影配樂聽到這類音階，用來搭配夢境一般的場景，襯托劇中人漂浮無依、潛入水中或身處太空失重狀態的情境。

這些面向並不會直接表現於大腦中，至少不會出現在訊息處理的初期階段。大腦自有一套對真實世界的詮釋，部分憑藉外在事物的訊息，部分則根據聽見的音在自身所浸淫的音樂系統扮演何種角色。我們也以類似方式詮釋口頭語言。「Cat」這個字，或是其組成字母本身，沒有任何與貓相似的性質，我們是用整串聲音組合來代表示家中那毛茸茸的寵物。同樣地，我們了解到某些音總是連結在一起，也預期它們會繼續這樣連結下去。我們對某些音高、節奏、音色等元素有所預期，大腦則會進行統計分析，評估這些項目過去一同出現的頻率。大腦並不是把外在世界的訊息儲存成精確、全然同形的心智表徵，我們必須捨棄這種直覺式的想法。就某種程度而言，大腦儲存的是扭曲的知覺、錯覺，以及各種組成元素間的關係。大腦運算出我們所見的真實，這真實中蘊含著豐富的複雜性與美。要證明這項觀點其實很簡單：光波只在一個維度上變化（即波長），我們的知覺系統卻把顏色視作兩種維度的組合。音高的情形與此十分相似，分子以各種速度振動，我們大腦則依此建構出三維、四維甚至五維（根據某些理論模型提出）等多維度的豐富音高空間。我們會對架構完整、組織巧妙的聲音產生如此深層的反應，應與大腦為外界資訊擴增維度的能力有關。

認知科學家所指的預期遭到顛覆，意指某事件的發生不合乎原先合理預測的結果。我們對事物所呈現的各種標準狀態都有相當的認識，這點無庸置疑。這些狀態總是大同小異，而細微的差異往往無足輕重。學習閱讀便是一例。大腦的「特徵擷取器」已學會偵測文字形貌中不可或缺與不可變動的部分，除非刻意關注，否則我們不會注意到「字體」這類細節。即使**字體外觀不同**，我們**依舊能夠**辨認**所有詞彙**，以及個別的文字。（這個句子使用了數種不同的字體，或許有些干擾閱讀，而我們當然會注意到如此頻繁的變化，但重點在於我們的特徵擷取器依舊專注於處理文字內容，而非所用的字體。）

大腦擁有一套處理標準狀態的重要方法，會抽取事物在各種狀態下的共同元素，並創造出一個架構，將這些元素安置定位，這個架構稱為「基模」（schema）。字母「a」所構成的基模便包含對其形狀的描述，甚至是所有我們見過的「a」的記憶，以表現出這個基模所有可能的變化。我們每一天都會與周遭環境有所互動，而基模會將我們日常與各種事物接觸的訊息通知大腦。舉例來說，我們都參加過生日派對，對一般生日派對也具有基本的概念（這就是基模），不同文化、不同年齡層的生日派對的差異會記錄在基模中（不同文化的音樂亦然）。基模使我們建立清楚的預期，同時讓我們知道哪些預期具有變化的彈性、哪些則無。我們可以將我們對典型的生日派對的預期條列出來，預期的事件若並未全數發生，並不會使我們感到驚訝，但如果愈多事件並未發生，這場派對就愈不符合派對的典型：

§ 某人要慶祝生日

§ 其他人要幫他慶生

§ 插了蠟燭的蛋糕

§ 禮物

§ 宴會食物

§ 派對帽、鬧哄哄的賓客和裝飾品

page
112

THIS
IS
YOUR
BRAIN
ON
MUSIC

如果是個為八歲孩童辦的派對，我們可能也會預期派對將伴隨某些熱鬧的遊戲，品飲蘇格蘭單一純麥威士忌則不包含在內。這些事多多少少都會成為生日派對基模的構成要素。

大腦也有音樂的基模，而且在母體子宮內就開始成形。每當我們聆聽音樂，這些基模就會不斷建構、修正，或者接收更多訊息。受西方音樂薰陶者的基模包括常用音階的固有知識，因此初次聽到印度或巴基斯坦音樂時，才會產生「陌異」的感受，而印度人和巴基斯坦人則不會，嬰兒也不會（至少不會覺得哪種音樂比其他音樂奇怪）。我們之所以認為某些音樂怪異，是因為這些音樂在本質上與我們所熟悉的音樂並不相同，這點應該十分易於理解。幼兒從五歲左右便開始學會辨認母文化中音樂的和弦進行，也就逐漸形成基模。

我們會為特定的音樂類型與風格建立基模，事實上，「風格」幾乎等於「重複」（repetition）的同義詞。我們為勞倫斯·衛爾克（Lawrence Welk）的音樂會所建立的基模會包含手風琴，但不包含電吉他的破音音效，為金屬製品樂團（Metallica）所建立的基模則正好相反。而為狄西蘭爵士樂建立的基模應包含以腳打拍子的快節奏音樂。基模是記憶的延伸，我們能夠從正在聆聽的音樂中辨認出過去曾聽見的元素，也能分辨當時所聽到的與現在所演奏的是否為同一首曲子。根據音樂認知理論學家尤金·納莫（Eugene Narmour）的說法，聆聽音樂需具備以下兩種能力：記住當下聽到的音所包含的訊息，以及從自身所熟知的音樂中喚起風格與之相近者的訊息，後者所喚起的訊息或許不如當下所聽見的那般清楚、鮮明，但我們需要這些訊息來為新的音樂體驗建立脈絡。

音樂的主要基模包括類型及風格語彙，也包含時代背景（七〇年代的音樂聽起來必然與三〇年代大不相同）、節奏、和弦進行、樂句結構（如包含多少小節）、歌曲長度以及基本的旋律走向等等。我曾說過，標準的流行歌曲樂句都是四或八小節，這是我們對二十世紀晚期流行歌曲所建立之基模的一部分。我們每個人都聽過上千首歌曲，並且聽了不下數千次，即使無法明

確地描述這共同的傾向，也早已將之視為我們熟悉的音樂所具有的「規則」。因此當披頭四的〈昨日〉以七小節為一個樂句時，就構成了驚喜。這首歌即使聽上一千次或一萬次，依然很有趣味，因為這首歌顛覆了基模的預期，而基模對認知所造成的影響，遠比我們對某首歌的記憶來得深刻。某些顛覆既有預期的歌曲，即使多年來我們聽了無數次，每次聆聽多少還是會感受到一點驚喜。某些樂迷說自己永遠聽不厭史提利丹樂團、披頭四、拉赫曼尼諾夫和邁爾斯‧戴維斯，有很大一部分的原因便來自於此。

　　旋律是作曲家控制聽眾預期的主要方式之一。音樂理論學者指出一項作曲原則，稱為「填補間隔」（gap fill）：旋律中若出現音高的大幅變化，則無論是上行或下行，下一個音都應該改變走向。一般來說，旋律中的音高會呈現漸進式的變化，也就是在音階內的相鄰音符之間做變化。按照學者的說法，當旋律中出現音高的大幅度跳躍，則會隨之產生回到跳躍起始點的傾向，換句話說，這表示大腦會預期這種跳躍只是暫時的，接續的音必須帶領我們逐漸回到的起始點，或說和諧的「家」。

　　以歌曲〈彩虹彼端〉（Over the Rainbow）為例，旋律一開始就跳了八度音，幾乎是我們音樂聆賞經驗中最大幅度的跳躍。這對基模而言是很強烈的顛覆，作曲家為了安撫聽眾的感受而使旋律往回走，但並未回去太多（旋律確實向下行，但只下行了一個音級），因為他想要繼續營造張力。於是，旋律的第三個音擔負了填補間隔的作用。史汀在〈羅珊〉（Roxanne）也使用了相同手法，唱出「Roxanne」這個字的第一個音節時，旋律往上跳了半個八度音程（即完全四度），接著隨即下行以填補間隔。

　　貝多芬的悲愴奏鳴曲〈如歌的行板〉中也可聽到填補間隔的運用。主旋律向上拔高時，音從 C（降 A 大調，因此 C 是該音階的第三音級）移動到降A，比「主音」高了八度。接著又爬升到降 B。這時已比主音足足高了八度再加上一個全音，此時旋律只剩一條路可走：回到主音。而貝多芬也確實往主音跳回去，降低五度音程，落在降 E，此時的音比主音高了五度。為了延遲解決的出現（貝多芬是創造懸宕情緒的高手），他沒有繼續回到主音，反而

page
114

THIS
IS
YOUR
BRAIN
ON
MUSIC

遠離主音。寫完高音降 B 向下跳至降 E 後，貝多芬使兩個基模相互競爭，一是解決回到主音的基模，另一是填補間隔的基模。他在這時讓旋律遠離主音，但另一方面也填補了從高音降至這個中間音的間隔。兩小節後，貝多芬終於帶我們回到主音，成為我們所聽過最美妙的解決。

接著來檢視貝多芬第九號交響曲最後一個樂章〈快樂頌〉的主題，看貝多芬如何運用我們的預期。以下是主題的旋律，以視唱法（即唱名法）標示：

mi - mi - fa - sol - sol - fa - mi - re - do - do - re - mi - mi - re - re

（如果你沒辦法跟著哼唱，可以試著配合以下歌詞：「晴天高高，白雲飄飄，太陽當空在微笑……」）

主題的主旋律也就是音階所包含的音符嘛！這是西方音樂中最知名、最常見、大量使用的一系列音符。但貝多芬藉由顛覆我們的預期創造趣味。起始音是音階的第三音級（與悲愴奏鳴曲相同）而非主音，然後旋律一步步上行，接著又轉回來。當旋律回到主音（最穩定的音），貝多芬沒有讓旋律停留在那裡，而是又往上走，走到起始音，然後回頭降一個音，讓我們預期將回到主音，但貝多芬沒有這麼做，他就這麼讓旋律停在 re，第二音級。曲子必須結束在主音，而貝多芬卻讓我們懸在那裡。接著，他讓主題旋律再進行一次，這次才使旋律符合我們的預期。然而，此時我們已被旋律的不確定性激起更多預期，就像史努比漫畫裡的露西扶著足球等查理布朗踢球，我們也很好奇，貝多芬會不會在最後一刻把足球抽走？

談到對音樂的預期，以及音樂所帶來的情緒反應，我們對二者的神經學基礎有多少認識？既然已知大腦會對現實世界建構出自己的詮釋，我們必須拋卻過去認為外界事物會在腦中產生嚴密、精確的同形表徵的看法。那麼，當大腦感知世界時，神經元究竟處於何種狀態？其實，大腦創造音樂等形形色色的表徵時，運用的是心智密碼，或說神經密碼。神經科學家試圖破解這

套密碼，希望了解密碼的結構，以及這套密碼如何轉譯成人類經驗。認知心理學家則想從更高的層次來理解這套密碼——並非從神經元活化的層次，而是從基本原則著手。

神經密碼運作的方式，原則上與電腦儲存檔案的方式相當類似。當你在電腦裡儲存一個圖檔，圖檔存在硬碟裡的方式，可是和存放在相簿裡大不相同。打開相簿，你可以取出一張照片，上下顛倒放置，遞交給朋友。在此情況下，這張照片是個實體物件，物件即照片本身，而非照片的表徵。電腦裡的照片則是由許多 0 與 1 組成的檔案，這是電腦用來表現所有事物的二元編碼。

如果你開啟一個已毀損的檔案，或者電子郵件軟體未能完整下載的附加檔案，眼前可能會出現一大堆亂碼，包含一連串長相滑稽的符號、彎曲線段、大量的字母與數字，看來就像漫畫裡表現髒話的文字。（這些亂碼是十六進位編碼轉譯成 0 與 1 過程的中間產物，不過你不需要了解這種中間產物也可以理解這個比喻。）以最單純的黑白照片為例，一個 1 表示照片中特定一處有個黑點，而一個 0 則表示某個地方沒有黑點，也可說是有個白點。不難想像，只要用這些 0 與 1，很容易就能表現出一個簡單的圖形，但事實上，這些 0 與 1 並非以自身排列出三角形的形狀，它們僅是一長串 0 與 1 的一部分，而電腦則遵循一套指令來解讀這些 0 與 1（也就是判讀每個數字所對應的空間位置）。

聲音檔同樣以二元編碼儲存，也就是一串串的 0 與 1。這些 0 與 1，表示的是頻譜上的特定段落有無聲音。檢視檔案中某個特定位置的 0 與 1，就可得知低音鼓或短笛在樂曲的某個段落中是否加入演奏。

如上所述，電腦用一套編碼來表示一般的視覺與聽覺物件。物件本身可解構成許多微小的組成要素（例如圖片解構成像素，聲音則是特定頻率和振幅的正弦波），電腦（大腦）則運用程式（心智）把這些要素轉譯成編碼。一般人不需理解這套運作過程，我們掃描照片或擷取歌曲到硬碟裡，想看照片或聽歌時，只需點兩下滑鼠，這些照片或歌曲就原汁原味地呈現。這其實

page
116

THIS
IS
YOUR
BRAIN
ON
MUSIC

是經由電腦層層轉譯、整理所呈現出的錯覺，而我們無法看見其運作過程。神經密碼與之十分相似，我們同樣也看不見數百萬條神經各自以不同速率、強度活化的情形。我們無法察覺自己的神經正在活化，也不能使之加速、減緩運作，更不可能在晨起睡眼惺忪之際將之喚醒，或者將之關閉好在夜裡入睡。

幾年前，我和庫克讀到一篇令人驚愕的文章，該篇文章提到有個人只要觀察黑膠唱片上的溝紋，就可以認出唱片所錄的曲子，即使唱片上的標籤已模糊難辨。難道他能記住數千張唱片溝槽的紀錄模式？我和庫克拿出幾張舊唱片來看，發現確實有一些共通性。黑膠唱片也有一套編碼，供唱針「讀取」。低音的溝槽較寬，高音的溝槽則較窄，唱針進入不斷轉動的溝槽，捕捉溝槽內壁的聲音風景。假設某人熟知多首曲子，確實也有可能記住每首曲子包含多少低音（饒舌音樂有很多低音，巴洛克時期的協奏曲就很少）、這些低音的平穩程度（想想搖擺爵士樂如行走般的低音聲線，以及放克音樂擊打琴弦造成的低音聲線），這些形式又是如何表現在黑膠唱片上。這個人的能力可說是神乎其技，但並未到達無法理解的境界。

其實我們每天都會碰到善於聆聽「聲音密碼」的人，例如汽車技師善於聆聽引擎聲，以判斷燃油噴嘴阻塞或時規鏈條鬆脫等問題；醫師可藉由聽取心音判斷你是否心律不整；警探憑說話聲音的緊張程度，就能判斷嫌犯是否說謊；音樂家光憑聲音，也能分辨小提琴和中提琴、降 B 調單簧管或降 E 調單簧管。以上所述各種情況中，音色都是協助我們破解聲音密碼的重要角色。

那麼，我們該如何研究神經密碼，又該如何學習解讀？有些神經科學家是從研究神經元及其特性著手，也就是了解哪些因素會使神經元活化、活化速度如何、不反應期的長度（即兩次活化之間所需的回復時間）。我們也研究大腦傳遞訊息時，神經細胞之間如何彼此聯繫，以及神經傳遞物質所扮演的角色。這個層面的分析研究工作大多著重於基本原則。舉例來說，目前我們對於音樂引發的神經化學反應仍所知有限。不過，我的實驗室在這方面已有一些令人興奮的研究結果，我會在第五章詳述。

　　神經元是大腦構造中最主要的細胞，也構成脊髓和周邊神經系統。來自大腦以外的訊息傳遞會使神經元活化，如特定頻率的音觸發耳內基底膜，接著聽覺訊號上傳至聽覺皮質，送往對應該頻率的神經元。事實上，腦中的神經元並未真正接觸到彼此，這與我們一世紀以前的想法完全相反。神經元之間相隔著我們稱為突觸的空間。當我們說某個神經元活化了，表示它正向外傳送一個電訊號，電訊號會使神經元釋放神經傳導物質。神經傳導物質包含某幾種化學物質，由腦內移動至其他神經元，並與其受體結合。受體和神經傳導物質就像是鎖頭和鑰匙。神經元活化後所釋放的神經傳導物質會「游」過突觸，抵達鄰近的另一個神經元，找到契合的鎖頭後與之結合，於是另一個神經元也開始活化。一把鑰匙無法契合所有的鎖，反之亦然，有些鎖（即受體）只能接受特定的神經傳導物質。

　　一般來說，接收神經傳導物質會使神經元活化或不活化。然後，神經元會藉由「再回收作用」吸收神經傳導物質，如果沒有再回收的過程，神經傳導物質會持續刺激或抑制神經元活性。

　　某些神經傳導物質適用於全副神經系統，某些則只適用於部分腦區及特定種類的神經元。血清素（Serotonin）出自腦幹，與情緒調節及睡眠有關。新一類的抗抑鬱藥物，包括百憂解和樂復得（Zoloft），都屬於選擇性血清素回收抑制劑，這類藥物能抑制大腦再回收血清素，延長未被吸收的血清素的作用時間。但事實上，我們至今未能深入了解血清素減輕抑鬱症、強迫症、情緒障礙及睡眠障礙的機制。多巴胺（dopamine）來自大腦的依核（nucleus accumbens），與情緒調節及運動協調有關。多巴胺最為知名的，是它與大腦的快樂中樞和報償系統有關，當藥物成癮者得到成癮藥，或者對賭博上癮的人贏得賭局（甚至巧克力愛好者吃到巧克力），多巴胺就會獲得釋放。至於多巴胺及依核在音樂感知中所扮演的重要角色，直到二○○五年以後我們才逐漸明瞭。

　　過去十年來，認知神經科學有了飛躍性的進展。如今，我們對於神經元如何運作、彼此聯繫、如何形成聯繫網絡、如何從基因圖譜發展而來，有了

page
118

THIS
IS
YOUR
BRAIN
ON
MUSIC

非常多的了解。如今多數人都已經知道腦部司職最基本的區分方式，即兩邊大腦半球各司其職，左半球和右半球執行不同的認知功能。這點確實沒錯，如今多數科學知識已走進大眾文化，不過還有更多細節有待了解。

　　讓我們從頭說起。大腦司職分工的研究，最初是以慣用右手的人為研究對象。由於某些未知的因素，慣用左手的人（約占總人口的百分之五到十）或擅用兩手的人，大腦構造多半與右撇子不同，只有少數人例外。就大腦構造不同者來說，司職分工就像是照鏡子一樣，某些功能會出現在對面半球。然而關於左撇子的神經結構與右撇子有何不同，過去未曾有過太多紀錄，因此「大腦半球功能不對稱性」只適用於大部分慣用右手的人。

　　作家、商務人士和工程師會認為自己是左腦型的人，而藝術家、舞蹈家和音樂家是右腦型的人。一般流行的觀念認為左腦主分析，右腦主藝術，這麼說基本上沒錯，但過於簡化事實。兩側大腦都會參與分析，也都會進行抽象思考，雖然有些特定功能偏重於某一半球，但所有大腦活動皆需整合兩個半球。

　　語言功能主要來自左半球，不過一旦右腦半球受損，整體口語表現（如語調、重音和音高型態等）還是會受到影響。由語調分辨直述句與疑問句、判斷言語態度為諷刺抑或真誠的能力，通常來自右半球，這類與語言學無關的語音線索研究，統稱為韻律學（prosody）。既然處理音樂的腦區主要分布在右半球，我們自然也會好奇音樂是否具有對稱性。有不少左半球受傷的病患失去言語功能，卻保留了音樂能力；相反地，右半球受損的患者，失去的則是音樂能力。從這類例子可得知，雖然言語和音樂共用某些神經迴路，但彼此的神經結構並未完全重疊。

　　區別不同說話聲的能力顯然偏重左半球，而我們也發現，大腦的音樂感知同樣有這種側化現象。辨識旋律整體輪廓（單指旋律形狀，不計音程）以及辨別音高相近的兩個音的能力，都來自右半球。音樂的辨名能力則由左腦負責，這點正與左半球主掌語言的分工情形相同，說出歌名，認出演奏者、樂器或音程都與左腦有關。慣用右手或常用右邊視野讀譜的音樂家也會用到

左腦，因為左半球負責控制右半部身體。近來也有新的研究結果指出，音樂主題的發展能力（思索音調與音階，以及判斷一段樂曲能否成立）偏重於左腦額葉。

音樂訓練似乎能夠將某些音樂處理程序由右半球（主意象）轉移至左半球（主邏輯），也就是讓音樂家學習用語言的思維來談論或思考音樂。事實上，大腦司職分側的現象似乎是一般發育過程中極為常見的情形，幼童腦部音樂功能分布的側化現象普遍不如大人明顯，與音樂家比較的結果亦然。

要探討大腦如何對音樂產生預期，應從理解我們如何記憶和弦序列切入。音樂與視覺藝術最重要的差異在於，音樂需隨時間進行。當樂音次第出現，大腦和心智便開始預測樂曲接下來的發展，這些預測便是預期形成的關鍵。然而，我們該如何研究這些預測行為的腦部基礎呢？

神經元活化時會產生一道小小的電流。用儀器偵測這道電流，能夠使我們得知神經元活化的時間與頻率，偵測結果即稱為「腦電圖」。測量用的電極會放置在頭皮表面（不會痛），且過程中多半會同步偵測心跳，監測儀則接在手指、手腕或胸膛。腦電圖儀對神經活化的時間點非常敏感，時間解析度高達千分之一秒（一毫秒）。但腦電圖儀也有極限，它無法區分神經活動所釋放出的神經傳導物質屬於興奮性、抑制性或調節性。像血清素、多巴胺等化學物質，都會影響其他神經元的行為。也由於單一神經元活化所產生的電流量相當微弱，腦電圖儀只能偵測到同時活化的一大群神經元，無法偵測單一神經元的活化狀況。

腦電圖儀的空間解析度也很有限，也就是說，我們無法準確得知活化神經元的位置。想像你站在一座足球場內，球場上方罩著大型的半透明圓頂。你手上拿著一支手電筒，朝上指著圓頂的內側表面，同一時間我站在外面，從高處向下看著圓頂，預測你站的位置。你可以站在足球場上任何一個角落，拿手電筒照在圓頂上同一個點，而從我的位置看來，結果都是一樣的。光線的角度或亮度或許會有些許差異，而我只能憑臆測去猜想你所在的位置。如

page
120

THIS
IS
YOUR
BRAIN
ON
MUSIC

果你把光線照在鏡子或其他反射面，再讓反射光射向圓頂，可能會讓我更難猜測。偵測腦部電訊號也會遇到同樣的情形，電訊號可能來自腦部表層或腦溝的深處，抵達頭皮表面前，也可能經過腦溝的反射。儘管如此，腦電圖儀依然有助於了解腦部在音樂方面的感知運作，這是因為音樂具有時間性，而腦電圖儀是所有常見的腦部研究設備中，時間解析度最高的一種。

德國學者史蒂芬‧柯爾許（Stefan Koelsch）、安潔拉‧弗列德里希（Angela Friederici）與同事做了許多實驗，讓我們得知哪些神經迴路與音樂結構有關。我們已知處理音樂結構（音樂語法）的區域位於兩個大腦半球的額葉，與司職口語語法的區域（如布羅卡區）相鄰甚至部分重疊，而且這個區域出現活性與否，顯然與受試者是否受過音樂訓練無關。與音樂語義（即具有意義的音符順序）有關的區域，則位於大腦兩側顳葉後部，靠近維尼克區。

我們由許多腦傷病患的案例研究可得知，大腦的音樂系統似乎與語言系統是獨立運作的，這些病患往往喪失其中一種功能，但不會同時失去二者。其中最最著名的例子應屬克里夫‧維靈（Clive Wearing），維靈是音樂家與指揮家，因罹患皰疹病毒性腦炎（herpes encephalitis）致使腦部受損。根據知名神經醫學家奧利佛‧薩克斯（Oliver Sacks）的報告，維靈幾乎喪失了關於音樂以外的所有記憶，甚至他的妻子。其他某些案例則記錄病人失去音樂能力，但仍保有語言與其他方面的記憶。作曲家拉威爾歷經左腦皮質局部退化以後，失去對音高的感知，但依然能夠辨別音色，這項缺陷啟發他寫出名作《波麗露》，這首樂曲即著重於音色的變化。對於大腦的音樂及語言功能司職分布最粗略的解釋是：音樂和語言確實共用部分神經元，但也擁有各自獨立的傳輸途徑。額葉和顳葉中司職音樂和語言的部位非常接近，甚至有部分重疊，這意味著生命發展之初，負責傳遞音樂與語言訊息的神經迴路是沒有區別的。在正常發育過程下，隨著知覺經驗累積，最初非常相似的神經細胞群漸漸分化出不同功能。剛出生不久的嬰兒應該擁有「連帶感覺」，即無法區分來自不同感官的感覺，所有來自生命與外在世界的感官刺激，對他們來說就像是不可分割的整體幻覺。或許在嬰兒的心智中，數字五是紅色的，切達乳

酪會讓他們聽到降 D 音,玫瑰花的香氣則是三角形的。

　　神經連結在成長過程中會經歷分割與修整,於是產生各種神經傳導途徑。在我們初生之際,同時對視、聽、味、觸、嗅覺等感官刺激產生反應的神經細胞叢,會變成一組組功能專門化的神經網絡。同樣地,我們出生時,音樂和語言能力也共有相同的神經生物基礎,不但位於相同區域,也使用同樣的特定神經網絡。隨著感官經驗與接觸漸增,成長中的幼兒終於建立起音樂和語言個別專屬的傳導途徑,而這些途徑仍會分享一些共同的資源。神經科學家阿尼·帕特爾(Ani Patel)曾對此提出重要見解,稱為「共用語法整合資源假說」(shared syntactic integration resource hypothesis, SSIRH)。

　　維諾·門農(Vinod Menon)是史丹佛醫學院的系統神經科學家,也是我的朋友和合作研究夥伴。我們都希望能證實柯爾許和弗列德里希實驗室的研究結果,也想為帕特爾的假說提供堅實的證據。既然腦電圖的空間解析度不佳,無法精確定位大腦處理音樂語法的部位,我們就必須另尋他途。

　　由於血液中的血紅素帶有微弱磁性,只要運用能夠偵測磁性變化的儀器,就能偵測血流的變化,而這儀器便是磁振造影儀。磁振造影儀就像一只巨大的電磁鐵,能夠偵測、顯示磁性的變化。經由這套儀器輔助,我們便能得知體內任何一處在某時間點的血流。(研發第一部磁振造影掃描儀的是英國的 EMI 公司,研究經費大多來自披頭四的專輯銷售收益。)神經元需仰賴血紅素所攜帶的氧才能運作,因此我們可以藉此偵測腦中的血流情形。我們假設神經元活化時需要比平時更多的氧,因此在某時間點下,最多血液流經的腦區,必然正進行某種特定的認知運作。以磁振造影儀研究腦區功能的技術便稱為功能性磁振造影。

　　透過功能性磁振造影技術,我們看見了活生生、正在思考的人類大腦。當你在腦中演練網球發球技巧,透過儀器便可看到血流向上移動至你的運動皮質,而且功能性磁振造影的空間解析度相當良好,我們甚至可以看到負責控制手臂運動的部分開始活化。接著,如果你開始解數學題,血液會往前移動至你的額葉,而且是移動到目前已知負責解答算術問題的特定腦區。透過

功能性磁振造影掃描，我們便可目睹這段流動歷程，以及血液最終集中於額葉的情形。

上述這段腦部造影技術，能否讓我們解讀人的心智？我很高興地在此宣布：大概不行，而且在可預見的未來裡絕對辦不到，因為思想實在過於複雜，牽涉太多不同腦區。透過功能性磁振造影，我能夠看出你是在聽音樂，還是在觀賞默片，但我無法辨別你聽的是嘻哈歌曲抑或葛利果聖歌，更別說認出你所聽的樂曲，或是你心中的想法了。

但由於功能性磁振造影的空間解析度相當良好，我們可以偵測出數毫米大小之處的腦部活動。然而，問題在於功能性磁振造影的時間解析度不足，這是因為儀器等待腦中血液回流的時間過長，這是「血流力學所造成的延遲」（hemodynamic lag）。但是，已有其他人研究過音樂語法／結構的認知作用「何時」進行，我們想知道的是，那些工作在「何處」進行，尤其那個「何處」是否包含已知專門處理語言的區域。結果一切完全符合我們原先的預期。聆聽音樂並注意其語法特徵（即結構），會活化左腦的額下回。我們所發現的這個區域與先前研究的語言結構區部分重疊，但也擁有某些獨特的活化反應。除了左半球，我們在右半球的相對腦區也發現相同的活化現象。這告訴我們，專注聆聽音樂結構需同時動用兩邊的腦半球，而注意語言結構只需要用到左腦半球。

最令人驚訝的是，我們發現，專注於聆聽音樂結構所活化的左腦區域，正與聽障人士以手語溝通時所活化的是同樣的區域。這表示我們發現的腦部區域，並非單純用於判斷某個和弦序列，或者某個語句是否合理。這個腦區也對視覺訊息（手語所傳達的文字視覺組織）做出反應。此外我們也發現證據，指出有個腦區專門處理隨時間變化的一般結構。傳入這個腦區的訊號來自不同神經群，而且輸出時必須從各個特定的神經網絡傳出，而只要是具有時間性的組織訊息，無論何種類別，都會使這個腦區活化。

處理音樂訊息的神經組織已逐漸揭開其真面目。任何聲音都是從鼓膜開始進入神經系統，不同音高的聲音隨即被區分開來。不久後，語言和音樂便

可能分別傳入不同的神經迴路：語言神經迴路會將訊號拆解開來，以辨識各個音素（即組成字母系統和語音系統的子音和母音），音樂線路也開始分解訊號，分別解析音高、音色、輪廓和節奏等。從這些神經細胞輸出的訊號，會傳送到大腦額葉的某些區域。所有訊號會在此處結合，大腦則判斷其中是否存在任何隨時間變化的結構或秩序。額葉會與海馬迴及顳葉後方的腦區聯繫，詢問我們的記憶庫，看看是否有任何資訊能協助理解新輸入的訊息。我以前是否聽過這種模式的音樂？如果有，是何時聽到的？這音樂有什麼樣的意義？這段音樂是否來自一個正在向我展現意義的更大部分？

關於音樂結構與預期的神經生物學知識已獲得確立，接著我們將進一步探討情緒與記憶的大腦運作機制。

page
124

THIS
IS
YOUR
BRAIN
ON
MUSIC

YOU

KNOW

MY

NAME,

LOOK

UP

THE

NUMBER

how

we

categorize

music

chpater

5

我們如何分類音樂？你知道我的名字，自己去查號碼吧

　　我對音樂最早的記憶來自三歲時，我的母親彈著家中的平台式鋼琴，我則躺在鋼琴下一塊毛茸茸的綠色羊毛地毯上。平台式鋼琴就在我頭上，只見母親的腿不斷上下踩著踏板，我彷彿被鋼琴的聲音淹沒。琴音充塞四面八方，那振動穿透地板和我的身體，我感覺低音就在身體右方，高音則在左方。貝多芬的和弦響亮而緊密；蕭邦的音符如雜耍般舞動，如風雪吹拂；舒曼的節奏嚴整如行軍，他和母親同樣是德國人——這一切構成我對音樂最早的記憶，那聲音令我完全入迷，將我帶往未曾體驗的感官世界。當音樂持續演奏，時間彷彿靜止。

　　音樂的記憶與其他記憶有何不同？為何音樂似乎能觸動深藏心底或已然流逝的回憶？音樂的預期如何使我們體驗音樂中的情感？我們又是如何認出以往聽過的歌曲？

　　辨認曲調牽涉不少複雜的神經運算，並且與記憶息息相關。當我們專注於樂曲中多次演奏都未曾改變的特徵時，大腦則須忽略其他某些特徵，如此才能擷取出歌曲中不變的特質。也就是說，大腦的運算系統必須將歌曲的各

page
126

THIS
IS
YOUR
BRAIN
ON
MUSIC

個部分獨立開來，留下每次聆聽經驗中相同的部分，剔除每次都有所變化的部分，或某次的獨特詮釋。如果大腦不這麼做，只要一首歌以不同音量播放，你就會以為自己聽到的是一首全新的歌！而音量並非唯一即使大幅度改變也不影響我們辨識歌曲的參數。演奏用的樂器、速度和音高也都不影響歌曲的辨識基準。也就是說，在擷取能夠辨識歌曲的特徵時，這類特徵即使有任何變化，我們也都不予理會。

辨識歌曲大幅增加了神經系統處理音樂的複雜性。從各種變化中擷取歌曲不變的特徵，可說是件浩大的運算工程。一九九〇年代末期，我曾在一家網路公司工作，該公司正在發展辨識 MP3 檔案的軟體。很多人的電腦都存有聲音檔，但那些檔案往往不是檔名錯誤，就是根本沒有檔名。沒有人願意逐一檢查所有檔案、修正像「Etlon John」這樣的拼字錯誤，或者把艾維斯・卡斯提洛（Elvis Costello）的〈我是認真的〉（My Aim Is True）更名為〈艾莉森〉（Alison，「我是認真的」是副歌中一句歌詞，而非歌名）。

自動命名的問題其實不難解決，因為每首歌都有數位指紋，我們只須學會如何在包含五十萬首歌曲的資料庫中有效率地搜尋，以正確地指認歌曲。電腦科學家稱之為「查找表」（lookup table）。當你查詢社會安全號碼資料庫時，輸入你的名字和出生日期，資料庫應該只會顯示一組社會安全號碼。同樣地，查詢歌曲資料庫時，輸入某首歌的某個特定版本之數位值，應該只會得到一首相應的歌曲。查找程式看似運作得完美無瑕，但還是有其限制，它無法找出資料庫中同一首歌的不同版本。假設我的硬碟內存有八種版本的〈沙人〉（Mr. Sandman），當我輸入吉他大師查特・亞金斯（Chet Atkins）的演奏，並要求程式依此找出電吉他手吉姆・坎皮隆戈（Jim Campilongo），或和聲女音四重唱（The Chordettes）演唱的版本時，電腦就無法做到了。這是因為 MP3 檔案開頭的數值串需經過轉譯才會成為旋律、節奏或響度等要素，而我們還不知道如何進行轉譯。查找程式必須能夠辨識相對不變的旋律與節奏，並忽略因不同表演而生的差異，才可能建立版本的連結。以目前的電腦設備，連起步都有困難，而人腦卻能輕鬆地做到這點。

page
127

YOU
KNOW
MY
NAME,
LOOK
UP
THE
NUMBER

　　電腦和人腦在這方面有不同的能力，正與我們對人類記憶的本質與功能所進行的討論有關。近來針對音樂記憶所做的實驗，恰好為釐清真相提供了確切的線索。過去一百多年來，記憶理論學者激烈地爭辯著：人與動物的記憶是相對的，抑或絕對的？主張相對的學派認為，我們的記憶系統儲存的是事物與想法之間的關係，無需記住事物本身的細節。這派論點也稱為構成主義觀點，意指即使缺乏感知細節，我們依然能根據感知之間的關係，立即自行填補或重建細節，建構對現實的記憶表徵。構成主義者認為記憶的功能是忽略不相關的細節，只保留「要點」。與之相對的是「紀錄保存理論」（record-keeping theory），其擁護者認為記憶就像錄音機或數位錄影機，精確記錄我們的全數或多數體驗，並以近乎完美的水準忠實再現。

　　音樂也是論辯主題之一，因為如同一百多年前的完形心理學家所言，旋律是由音高之間的關係所決定（這是構成主義觀點），卻也由確切的音高所組成（這是紀錄保存觀點，但前提是音高會儲存在記憶裡）。

　　兩派論點都累積了大量的證據。持構成主義觀點的實驗研究者請受試者聆聽講詞（聽覺記憶）或閱讀文章（視覺記憶），然後說出他們聽到或讀到些什麼。一般來說，人們不太能逐字重述內容，他們能記住大意，但記不住特定的用詞。

　　許多研究也指出記憶具有可塑性。小小的干擾也可能會對記憶提取造成重大影響。華盛頓大學的伊莉莎白・羅夫塔斯（Elizabeth F. Loftus）做了一系列重要研究，她對法庭上證人講述證詞的精確度非常感興趣。羅夫塔斯讓受試者觀看錄影帶，然後針對影片內容提出誘導式的提問。當錄影帶中兩輛汽車幾乎發生擦撞時，她會問一組受試者：「兩車發生擦撞時，雙方車速多少？」然後問另一組受試者：「兩車猛烈撞擊時，雙方車速多少？」結果光是用詞上的差異，就讓兩組受試者估計的車速相差十萬八千里。接著，羅夫塔斯會在一段時間之後（有時長達一星期之久），再次邀請受試者來到實驗室，然後問他們：「你看見幾片玻璃破裂？」（事實上沒有任何玻璃破裂。）當時接收到「猛烈撞擊」字眼的受試者，有較高比例的人「記得」影片中有玻璃

破裂。這群受試者其實是根據一週前的提問，重新建構了自己的記憶。

　　研究結果導致以下結論：記憶並不精確，因為構成記憶的各種片段即可能不甚精確。記憶的提取（甚至包括儲存）程序十分類似感知的填補或補全。你是否曾在早餐後試圖向人描述前一晚的夢境？我們對夢境往往只有意象式的片段記憶，而且片段之間的過渡總是十分模糊。我們描述夢境時會注意到許多缺漏，而且往往會忍不住去填補那些缺漏。當你說起：「我站在一道梯子頂端，從場地外聆聽西貝流士的音樂會，這時從天空落下許多糖果……」下一個畫面卻變成你站在梯子中段，這時為了繼續說下去，我們會自然地主動填補缺失的訊息：「於是我決定躲避糖果的轟炸，開始往下爬，我知道下面可以躲一躲……」

　　這時便是你的左腦在說話，而且可能是左太陽穴後方一塊叫做「額葉眼眶面皮質」（orbitofrontal cortex）的部位在發聲。我們編造故事時，幾乎總是由左腦負責。左腦會根據獲得的有限資訊來編故事。通常編造出的故事與事實相去不遠，但為了保持連貫性，左腦會為故事增加不少篇幅。這個現象是心理學家麥克・葛詹尼加（Michael Gazzaniga）研究兩邊大腦半球相接處遭到切除的病人時所發現的。這類病人患有嚴重的癲癇，為了緩解病狀，醫師動手術把兩邊大腦半球的連接處切開。大腦半球與身體間的訊號傳遞往往是對側進行，也就是左腦控制右半邊身體活動、處理右眼看到的訊息。葛詹尼加讓病患的左腦（右眼）觀看雞爪的照片，讓右腦（左眼）看一棟覆雪的房屋，兩眼之間有遮蔽物，因此兩邊眼睛各只能看到一張照片。接著讓病人看一排照片，請他挑出與前述兩樣物品關聯最密切的照片，於是病患的左腦（右手）指向一張雞的照片，而右腦（左手）指著鏟子的照片。到目前為止都沒問題，雞與雞爪有關，鏟子則來自覆雪的房屋。然而，葛詹尼加把病患兩眼間的遮蔽物移開，再問他為何選擇鏟子時，這時病患的左腦同時看到了雞和鏟子，於是他編了個故事，讓兩張照片產生關聯。「你需要一把鏟子來清理雞舍。」病人這樣回答，完全沒意識到他其實看過一棟覆雪的房屋（看到房屋的右腦不懂得使用口頭語言），也沒發現自己當下編出了一套說詞。於是，構成主

YOU
KNOW
MY
NAME,
LOOK
UP
THE
NUMBER

義者再下一城。

　　一九六〇年代初期，麻省理工學院的班傑明·懷特（Benjamin White）繼承完形心理學家的衣缽，他想知道為何歌曲的音高和速度改變時，我們依然認得那首歌。懷特系統性地改動了某些眾人耳熟能詳的歌曲，如耶誕歌曲〈裝飾大廳〉（Deck the Halls）及民謠〈搖船歌〉（Michael, Row Your Boat Ashore），有時採用移調，有時則改變音高距離，只保留輪廓，讓音程擴大或縮小。懷特也把曲子順著彈或倒著彈，並改變節奏。但無論如何改動，受試者依然能夠認出曲子，而且答對的比例顯示受試者並非瞎猜。

　　多數聆聽者都能立刻辨認出經過移調的歌曲，而且不會出錯——無論音調如何改變，受試者依然能夠認出歌曲。對此，構成主義者的解釋如下：記憶系統必然能夠從曲子擷取某些不變的一般資訊，並加以儲存。據其所言，假使紀錄保存理論才是正確的，那麼每當我們聽到移調的歌曲，大腦都需重新計算，將新版本與腦中所儲存的版本做比較。但由實驗結果看來，記憶系統應是擷取抽象概念加以儲存，留待日後使用。

　　紀錄保存理論則遵循我個人十分欽佩的完形心理學家的看法。完形心理學家認為所有經驗都會在腦中留下些許痕跡或渣滓，當我們要從記憶中取出某些片段時，這些經驗形成的痕跡就會重新活化。這項理論受到大量實驗證據支持，心理學家薛帕向受試者展示數百張照片，每張只呈現數秒。一週後，他請受試者回到實驗室，向受試者再次展示相同的照片，以兩張為一組，並穿插先前沒有的新照片。所謂的「新照片」其實與舊照片大致相同，只有些微差異如帆船張帆的角度、背景樹木的大小等等。結果，受試者清楚記得一週前看過的是哪張照片，精確的程度令人大為吃驚。

　　心理學家道格拉斯·欣茨曼（Douglas L. Hintzman）做過一項研究，把英文字的各個字母用不同字體和大小寫來表示，拿給受試者看，如同下面的例子：

　　　　F l *u* t e

page
130

THIS
IS
YOUR
BRAIN
ON
MUSIC

實驗結果與要旨記憶的理論不同，受試者除了記住單字，也能記住每個字母的字形。

另一個現象也很有趣，即人們能夠認得數百個乃至數千個人的說話聲音。你的母親即使不表明身分，只要說出一個字，你就能認出她的聲音。無論你的伴侶是否得了感冒，或者正在生你的氣，你都可以立刻認出他或她的聲音，憑的就是聲音的音色。此外，多數人也能夠立刻認出名人的聲音，而且人數即使沒有數百個也有數十個，如伍迪‧艾倫、前美國總統尼克森、茱兒‧芭莉摩、格魯喬‧馬克斯（Groucho Marx）、凱瑟琳‧赫本、克林‧伊斯威特、史提夫‧馬丁（Steve Martin）等。我們能夠記住這些聲音，尤其是他們所說的台詞或名言，例如尼克森的「我不是騙子」（I'm not a crook）、馬克斯的「說出通關密語，你就能贏得一百美元獎金」（Say the magic word and win a hundred dollars）、伊斯威特的「來啊，誰怕你！」（Go ahead, make my day）。我們會記住那些特定的用語和聲音，而不只是說話的要點。這件事也能支持紀錄保存理論。

另外，我們都喜歡看諧星模仿名人說話的表演，而且當模仿者說出本人絕不可能說的話時，最讓我們感到有趣。這樣的表演要能成立，首先我們必須能對某人說話的音色留有記憶，而不只是他們說過的話語。這個現象看似與紀錄保存理論相互矛盾，因為這顯示記憶只轉譯了聲音的抽象性質，而非特定的細節。但我們可以說，音色是聲音中一種獨立於其他特質之外的性質，而我們將特定音色都轉譯成記憶，因此這個現象仍舊符合紀錄保存理論，而這也可解釋我們為何能從未曾聽過的曲子中認出單簧管的聲音。

神經心理學文獻中最著名的案例是一位代號「S」的俄羅斯病人。S是盧瑞亞（A. R. Luria）醫師的病人，受「記憶過強」（hypermnesia）所苦。S所面對的問題恰與失憶症相反，他會記住所有事物。此外，S無法連結自己從不同角度看見的同一個人。當他看見某人微笑，他會記住這張臉，等會同一個人皺起眉頭，他又會記憶成一張截然不同的臉。S發現很難將自己所看見的同一人之各種視角與各種表情整合在一起，形成單一、完整的表徵。他向盧瑞

page
131

YOU
KNOW
MY
NAME,
LOOK
UP
THE
NUMBER

亞醫師抱怨：「為何每個人都有那麼多張臉！」S 無法建立抽象概念，紀錄保存系統倒是異常完整。為了理解口頭語言，我們必須忽略每個人發音的差異，也必須無視人在不同脈絡下對同一音位[1]的不同發音。那麼，紀錄保存理論又該如何解釋這個現象？

科學家希望讓世界條理分明。因此當兩種做出不同預測的理論都能成立，會讓科學家感到相當不快。我們傾向建立乾淨、清楚的邏輯世界，因此必須從兩者中選出一項，或者生產統合兩者、能夠解釋所有事物的第三種理論。那麼，哪一個理論才是對的？是紀錄保存理論，還是構成主義觀點？簡單來說，兩個都不對。

以上所描述的研究，同時在「類別」和「概念」兩方面都有突破性的新進展。「分類」是生物的基本能力。每個物體都是獨一無二的，但我們往往會為不同物體區分等級或類別。現代哲學家和科學家思考人類如何形成「概念」時，依循的是亞里斯多德所提出的方法。他認為「類別」的產生，是把擁有明確定義的特徵逐條列出而得。舉例來說，對於「三角形」這個類別，我們心中有個內在的表徵，包括過去所見的每個三角形的心智圖像或圖形，而我們也能夠想像新的三角形。最重要的，構成類別並決定類別成員範圍的關鍵，乃是「三角形是具有三個邊的圖形」這類的定義。如果你受過充分的數學訓練，你的定義可能會更詳盡：「三角形是具有三個邊的封閉圖形，其內角總和為一百八十度。」三角形的子類別（子範疇）則會依附上述定義，如「等腰三角形有兩個等長的邊，等邊三角形則三邊等長，直角三角形兩側邊邊長平方和等於斜邊邊長平方」。

無論是生物或非生物，任何事物都可劃分類別。每當我們看到新物件，如新的三角形、未曾見過的狗，我們都會根據亞里斯多德的方法分析其性質，

1・編注 – 語音中能夠區別語意的最小單位。如漢語中 ta（他）與 da（搭）意義不同，則 t、d 都是漢語的音位。

page
132

THIS
IS
YOUR
BRAIN
ON
MUSIC

將之與類別定義做比較，然後歸至某個類別下。上自亞里斯多德、下至洛克，直到今日，分類都被視為一種邏輯，任何物體若不是在某個類別內，就是在該類別之外。

其實這項主題自二千三百年來都未曾出現真正重要的研究，直到維根斯坦問了一個簡單的問題：遊戲是什麼？這個問題促使學界重新以經驗主義的方法探討類別的形成。伊莉諾・羅許（Eleanor Rosch）也就這麼一頭栽進了這項研究，她在奧勒岡州里德學院（Reed College）的哲學學士論文便是研究維根斯坦。羅許為了進研究所念哲學花了數年時間準備，但研究了一整年的維根斯坦後，她說這項經驗徹底「糾正」了她對哲學的想法。羅許感到當時的哲學研究已走入了死胡同，她想知道以經驗主義方法研究哲學概念，能走到什麼樣的地步，又能否發現新的哲學事實。我在柏克萊教書時，她已是那裡的教授，她告訴我，她認為哲學在大腦與心智方面已盡了一切努力，接下來必須依靠實驗才能有新的進展。如今，多數認知心理學家都同意羅許的看法，認為我們這個領域最合適的名稱是「經驗哲學」（empirical philosophy），也就是以實驗研究自古以來哲學家不斷提出的質疑與問題：心智的本質是什麼？思想來自何處？羅許最後在哈佛大學拿到認知心理學博士學位，她的博士論文改變了世人對於「類別」的看法。

維根斯坦對亞里斯多德發出第一炮，向類別的嚴密定義提出挑戰。他以「遊戲」這個類別為例，提出沒有任何單一或一組定義能夠涵蓋所有遊戲（game）。舉例來說：第一，遊戲的目的在於消遣娛樂；第二，遊戲是休閒活動；第三，遊戲多半是孩童從事的活動；第四，遊戲具有某些規則；第五，遊戲具有某種競爭性質；第六，遊戲由兩名以上的人參與。然而，我們卻可對每項定義提出反例，顯示這些定義是可以打破的：第一，奧林匹克運動會的運動員是為了娛樂而參加嗎？第二，職業美式足球賽是一種休閒活動嗎？第三，玩撲克牌是一種遊戲，回力球也是，但不常見到小孩子從事這類活動。第四，小孩子把球扔向牆壁是為了好玩，但那是否具有規則？第五，小朋友手拉手圍成一圈唱兒歌，這項活動絲毫不具競爭性。第六，接龍遊戲不需要

page
133

YOU
KNOW
MY
NAME,
LOOK
UP
THE
NUMBER

兩名以上的玩家。我們該如何停止依賴這些定義？是否有其他的替代方案？

維根斯坦指出，類別包含哪些成員並非由定義決定，而是取決於家族相似性（family resemblance）。我們若把某事物稱為「遊戲」，是因為該事物非常類似過去我們也稱為遊戲的其他事物。倘若我們出席維根斯坦的家族聚會，應該會發現家族成員之間具有某些共通的特徵，但沒有哪項身體特徵是每位家族成員都必然擁有的。可能有某位表哥的眼睛神似泰絲阿姨，另一位則是下巴與維根斯坦相像，某些家族成員的前額都像爺爺，其他人的紅髮則遺傳自奶奶。比起靜態的定義，家族相似性所仰賴的是一系列不一定出現在每位成員上的特徵。這份特徵的列表可能會不斷變化，例如紅髮到某一代就消失了，於是這項特徵便從表中除名。然而如果幾代之後，這項特徵又再度出現，則可重新引入我們的概念系統。這項具前瞻性的概念，成了當代記憶研究中最具信服力的理論之基礎，即欣茨曼所戮力研究的「多重痕跡記憶模型」（multiple-trace memory model），近來獲得亞歷桑那州立大學的傑出認知科學家史蒂芬‧高丁格（Stephen Goldinger）的採納。

我們能以定義為「音樂」劃定界線嗎？所謂的「音樂類型」，如重金屬、古典或鄉村音樂等，是否具有明確定義？就像方才為「遊戲」制訂定義所作的努力，這類嘗試注定以失敗告終。舉例來說，我們可以說重金屬這種音樂類型擁有：一、電吉他的破音聲響；二、音量極大的鼓聲；三、三個強力和弦；四、性感的主唱，常穿著濕淋淋的無袖汗衫，繞著舞台不斷甩動麥克風架，彷彿那是條繩索；五、團名的母音要加點變化。這串定義看似嚴格，但也可輕易駁倒。雖然大多數重金屬歌曲都有電吉他破音，但麥可‧傑克森的〈躲開〉（Beat It）也有，事實上，這首歌的吉他獨奏正是由「重金屬之神」艾迪‧范海倫（Eddie Van Halen）彈奏的。就連卡本特兄妹的歌曲也曾使用電吉他，卻沒有人稱之為重金屬音樂。齊柏林飛船是再典型不過的重金屬樂團，甚至可說是齊柏林飛船開創了這個音樂類型，但他們也有好幾首歌完全沒用到電吉他，如〈黃金山丘踏歌〉（Bron-Yr-Aur Stomp）、〈駐足海邊〉（Down by the Seaside）、〈前往加州〉（Goin' to California）、〈永恆的戰役〉（The Battle of

page
134

THIS
IS
YOUR
BRAIN
ON
MUSIC

Evermore）。齊柏林飛船的〈通往天堂的階梯〉（Stairway to Heaven）是重金屬音樂的國歌，但這首歌有百分之九十的部分沒有劇烈的鼓聲（也沒有電吉他）；而這首歌也不是唯一只用到三個和弦的歌曲。很多歌曲都使用了三個強力和弦，卻不屬於重金屬音樂，包括兒歌歌手拉菲（Raffi）的多數歌曲。金屬製品合唱團（Metallica）肯定是重金屬樂團，但我從未聽誰稱讚他們的主唱很性感。其次，就算克魯小丑合唱團（Mötley Crüe）、藍牡蠣樂團（Blue Öyster Cult）、火車頭樂團（Motörhead）、脊椎穿刺樂團（Spiñal Tap，一九八四年的紀錄片《搖滾萬萬歲》中虛構的樂團）、德國女皇樂團（Queensrÿche）的團名都做了母音變化，但也有很多重金屬樂團並未這麼做，如齊柏林飛船、金屬製品、黑色安息日樂團（Black Sabbath）、威豹樂團（Def Leppard）、奧茲奧斯朋（Ozzy Osbourne）、凱旋樂團（Triumph）等。為音樂類型制訂定義不太有用處，如果某首歌很像重金屬音樂，我們就會說它是重金屬音樂，這正是家族相似性。

　　羅許承繼維根斯坦的知識體系，認為事物可以不完全屬於某個類別，而非亞里斯多德所認定的非此即彼。事物的類別歸屬存在模糊地帶，對所屬類別也有符合程度之分，其差異可能微乎其微。如果問知更鳥是不是鳥類？多數人會回答是。雞是不是鳥類？多數人會略微遲疑後回答是，但隨即補充道：舉雞和企鵝的例子不太適當，這兩者不算是典型的鳥類。這很能反映我們常說的一些模稜兩可的話，例如：「嚴格來說，雞是鳥類。」或者「沒錯，企鵝是鳥類，但牠不像多數鳥類一樣會飛。」羅許循著維根斯坦的腳步，主張類別間不見得有清楚的界線，界線往往是模糊的。類別歸屬的問題不時引起爭議，眾人往往各持歧見：白色算是顏色嗎？嘻哈真的是一種音樂？皇后樂團失去主唱弗雷迪・麥克瑞（Freddie Mercury）後，其他團員如果繼續演出，我看的仍是皇后樂團的演唱會嗎（而且一張票仍值一百五十美元）？羅許表示，人可以對分類方式表示不同意（小黃瓜是水果還是蔬菜？），也可以推翻自己先前對類別的認定（某某人還是我朋友嗎？）。

　　羅許的第二項洞見是：過去針對類別所做的實驗，用的全是人工的概念和刺激，無涉於真實的世界。而實驗室裡嚴密控制的實驗，其建構方式往往

YOU
KNOW
MY
NAME,
LOOK
UP
THE
NUMBER

在無意中偏向實驗者的理論！這項觀點凸顯了一項持續危害所有實驗科學領域的問題，即嚴謹的實驗控制條件與真實情況間的拉鋸。結果便是兩者須有所取捨，經常有一方要妥協。科學方法要求我們控制所有可能的變因，才能對研究的現象做出確切的結論，然而我們為了控制變因，卻經常營造出絕不可能發生的刺激或情況，不但脫離現實，甚至可能是無效的。著有《不安的智慧》（The Wisdom of Insecurity）一書的英國哲學家亞倫‧沃茲（Alan Watts）曾如此比喻：如果你想研究一條河，你不會舀起一桶河水，在河岸邊盯著那桶水看。河流不只是河水，把水從河中取出，你就錯失了河的本質，包括河的流向、活動與流動。羅許認為科學家使用人工方法研究類別，實則干預了類別的流動。而這也是過去十年來，神經科學領域中許多音樂研究所面臨的問題：太多科學家運用人工的聲音研究人工的旋律，這遠離了音樂的本質，而我們也不知道自己究竟從中學到了什麼。

羅許的第三項洞見是：特定的刺激會在我們的感知或概念系統中據有特殊地位，成為某種類別的原型，也就是說，類別是依循「原型」而形成。以人類的感知系統為例，「紅色」和「藍色」等類別，是視網膜發揮其生理作用下的結果，特定濃淡程度的紅色之所以使人感覺更鮮豔、更「紅」，是因為可見光中有一段特定的波長能夠使視網膜的「紅色」受體活化至最大程度。於是我們便以這些正色建立類別。羅許曾邀請新幾內亞的達尼人（Dani）做色彩辨識的實驗，達尼語中只有兩個字能描述顏色，即「mili」和「mola」，基本上是指亮與暗。

羅許想要證明，我們所說的紅色，以及我們選擇作為標準的紅色，並非由文化決定，也不是經由學習而來。當我們看到各種不同濃淡的紅色，並從中選出一種時，並不是遵循任何人的教導，而是自身的生理作用將該種紅色放在特殊的感知地位使然。達尼人的語言中沒有描述紅色的字，因此沒人教過他們什麼是好的紅色、什麼又是不好的紅色。羅許讓達尼族的受試者觀看各種不同濃淡的紅色，請他們從中選出最具代表性的一種。結果，受試者一面倒地選擇了美國人所選擇的同種紅色，而且對這種紅色的印象也較為深

page
136

THIS
IS
YOUR
BRAIN
ON
MUSIC

刻。此外，這些受試者對於其他自身語言所無法命名的顏色如綠色和藍色，也做出了相同的選擇。羅許得出以下結論：一、類別會依循原型而形成；二、原型可能具有生物或生理學上的基礎；三、類別歸屬應思考為程度上的問題，具有某些標記的成員會比其他成員更符合該類別；四、當我們看到新物件，會評估該物件與原型的關聯，於是形成類別成員的關係梯度；五、這點也是對亞里斯多德理論的最後一擊，即所有類別成員不需具備任何全員共有的性質，類別也沒有明確的範疇。

我的實驗室也做過一些關於音樂類型的非正式實驗，得到的結果相當類似。一般人都同意能在「鄉村音樂」、「滑板龐克」和「巴洛克音樂」等音樂類型中找到可作為原型的歌曲，也認為某些歌曲或樂團確實不比這些原型來得正統。好比木匠兄妹合唱團不算真正的搖滾樂，法蘭克・辛納屈也不是真正的爵士樂，至少不像約翰・柯川那麼典型。就算將一位音樂家或樂團的全部作品獨立成一個類別，人們也會依據類別中某種原型結構來劃分所有作品的等級。如果你要我選出一首披頭四的歌，而我選〈革命九號〉（Revolution 9，約翰・藍儂所作的實驗性錄音作品，沒有任何新譜寫的音樂，也沒有旋律或節奏，開頭由一位播音員複誦「Number 9, Number 9」，並一再重複），你可能會抱怨我很難搞：「唔，嚴格說來這確實是披頭四的曲子，但我指的不是這個啦！」同樣地，尼爾・楊有一張《搖滾大家樂》（Everybody's Rockin'），裡頭全是五〇年代的嘟哇音樂，很不尼爾・楊。民謠歌手瓊妮・蜜雪兒（Joni Mitchell）曾與爵士樂大師查爾士・明格斯（Charles Mingus）聯手突擊爵士樂，這也不是我們熟悉的瓊妮・蜜雪兒（事實上，尼爾・楊和瓊妮・蜜雪兒分別受到所屬唱片公司的警告，以解除唱片合約為手段，威脅他們不能做非尼爾・楊、非瓊妮・蜜雪兒的音樂）。

我們對周遭環境的理解都緣自特定的單一事物，像是一個人、一棵樹、一首歌等，經由這些經驗，大腦會將特定物體處理為某個類別的成員。薛帕曾經從演化的角度提出概論。他說，所有高等動物為了生存，為了找到合適的食物、飲水、居所，為了躲避掠食者以及交配，都必須解決三個基本的「表

page
137

YOU
KNOW
MY
NAME,
LOOK
UP
THE
NUMBER

象—真實」的問題。

第一，彼此相似的事物，本質上卻可能不同。耳膜、視網膜、味蕾或觸覺受器接受到相同或幾乎相同的刺激時，事實上卻可能來自完全不同的個體。樹上的蘋果和我手上握著的可不會是同一顆。交響樂團中的小提琴就算都演奏相同的音符，我還是能聽出聲音來自數把不同的小提琴。

第二，某些事物儘管表面上很不一樣，卻是相同的東西。從蘋果的上方或側面看去，觀察到的外型就像是完全不同的物體。正確的認知運作需搭配一套運算系統，將個別觀察整合成單一事物的完整表徵。就算感覺受器接收到各自獨立、不重疊的活化模式，仍需從中抽取重要訊息以產生物件的整體表徵。即使我總是以雙耳直接聽到你的聲音，然而當我透過電話、單耳聽見你說話時，我也必須能辨認出來。

第三項「表象—真實」的問題則牽涉到較高層次的認知歷程。前兩項問題屬於感知歷程，一是了解單一事物可能產生多重觀點，二是多種事物也可能產生（近乎）相同觀點。第三項問題是：幾種事物即使呈現的模樣不同，也可能屬於相同的自然類別。這是分類上的問題，也是最具影響力的無上原則。所有高等哺乳動物及多數低等哺乳動物、鳥類，甚至魚類，都具有分類的能力。分類的意義在於將看似不同的事物歸為同一類別，例如紅蘋果與青蘋果不同，但兩者都是蘋果；母親與父親在外觀上很不一樣，但都能照顧家庭成員，發生緊急事件時值得信賴。

此外，適應行為也需仰賴運算系統分析感覺表面（sensory surfaces）所提供的資訊，獲知外界物體或環境的不變性質，以及該物體或環境隨時的情況。作曲家暨哲學家李歐納‧梅耶（Leonard Meyer）指出，分類讓作曲家、表演者和聆聽者內化決定各種音樂關係的準則，進而領略形式的內涵，並體會音樂中與準則有異之處。正如莎士比亞的《仲夏夜之夢》所說的，我們之所以分類，是為了「將空虛的無物賦予居所和名字」。

薛帕這番論述使得分類問題成了演化與適應方面的課題。與此同時，羅許的研究也開始撼動學界，多位重要認知心理學家著手挑戰她的理論。波斯

page
138

THIS
IS
YOUR
BRAIN
ON
MUSIC

納與其同事史蒂芬・基爾（Steven W. Keele）證明了人確實會記憶類別的原型。他們做了一個巧妙的實驗，在一個個方框內畫上一些黑點，看來就像骰子的多個面，只是黑點的分布模式有些隨意。兩人把這些畫有黑點的方框分布模式稱為原型。接著，他們略為移動某些黑點的位置，幅度約莫一公釐左右，方向隨意。於是產生了一組經過變化（或稱變異）的圖形，各自與原型擁有不同關係。由於是隨意變化，某些圖形的變化幅度大得讓人無法輕易指出其原型。

這就像爵士樂手對眾人耳熟能詳的歌曲（或說標準曲目）所做的詮釋。以法蘭克・辛納屈的〈起霧的日子〉（A Foggy Day）為例，若將之與艾拉・費茲傑羅、路易斯・阿姆斯壯的版本做比較，我們會發現在音高和節奏方面多少有些異同。我們都期待能有出色的歌手來詮釋旋律，即使會改變作曲家原本的創作也無妨。在巴洛克與啟蒙時代的歐洲宮廷，巴哈、海頓等音樂家經常表演主題的變奏。艾瑞莎・弗蘭克林演唱奧提斯・瑞汀（Otis Redding）的〈尊重〉（Respect）時巧妙地加以改編，因此與瑞汀原唱的版本有許多不同，但我們仍視為同一首歌。這些詮釋與原型及類別的本質有何影響？我們可以說這些變奏之間擁有家族相似性嗎？抑或每種變奏版本都是一種原型？

波斯納和基爾藉由這項實驗，探究關於類別與原型的一般性問題。他們把以固定模式分布於方框的黑點圖形當作原型，加以變化，讓受試者觀看多幅這類圖形，但不包含原型圖形。受試者不知圖中黑點的分布模式是如何決定，也不曉得有所謂的原型。一週後，他們要求受試者觀看更多圖形，有些是受試者已經看過的，有些則是新的。然後他們請受試者指出先前看過的那幾張，結果受試者都能順利辨認出曾看過的圖形。接著，波斯納和基爾在受試者不知情的狀況下插入所有變化的原型，結果令人驚訝，受試者大多會誤以為自己先前看過這兩張原型。這項實驗結果為人類記憶中包含原型的論點提供了論證基礎，否則受試者為何會指出先前沒看過的原型？記憶系統必然得對刺激執行一些運算，才可能記憶一些未曾見過的事物。顯然除了保存眼前的資訊以外，記憶系統必然在某個階段執行了某種形式的處理。這件事似

page
139

YOU
KNOW
MY
NAME,
LOOK
UP
THE
NUMBER

乎宣判了紀錄保存理論的死刑，因為如果原型會儲存在記憶之中，就代表記憶必定是採取構成主義觀點的模式。

從麻省理工學院的懷特、德州大學的傑·道林（Jay Dowling）等人的後續研究來看，音樂的基本元素相當禁得起各種轉換和變化。就算改變一首歌的全部音高（即移調）、速度和演奏樂器，我們依然能認出那首歌。還有音程、音階，甚至大小調互換都不成問題。我們也可以改變編曲（例如從藍草音樂改編成搖滾樂，或將重金屬改編成古典樂），正如齊柏林飛船的歌詞所言，歌還是同一首。我有張藍草樂團「奧斯汀小白臉」（Austin Lounge Lizards）的唱片，他們用斑鳩琴和曼陀林演奏平克佛洛伊德的專輯《月之暗面》（*Dark Side of the Moon*）。我還有張倫敦交響樂團演奏滾石樂團和 Yes 樂團歌曲的唱片。即使經過這番強烈改變，我們依然認得那些歌曲。由此可見，記憶系統應會抽取出某些準則或運算描述，讓我們能夠認出改變後的歌曲。因此構成主義觀點最能解釋大腦對音樂的記憶方式，從波斯納和基爾的研究結果看來，甚至也能解釋視覺認知的運作。

一九九〇年，我在史丹佛修了一門課，叫做「給音樂家的心理聲學與認知心理學」，由音樂系和心理系共同開課。授課師資簡直是明星陣容，包括喬寧、馬修斯、皮爾斯、薛帕和庫克。每位學生都得完成一項研究計畫，庫克建議我觀察人類記憶音高的能力，尤其是為音高賦予任意制定的標籤的能力。這項實驗結合了記憶與分類。時興的理論認為人沒有記憶絕對音高訊息的必要，但事實上人類能夠輕易認出移調的旋律這項事實，便能駁斥這點。而除了極少數擁有絕對音感的人，多數人並無法認出自己聽見的音。

為何擁有絕對音感的人如此稀少？這些人辨識音符就如同我們辨識顏色一般不費吹灰之力。你用鋼琴彈升 C 給擁有絕對音感的人聽，她／他可以明確說出那是升 C。多數人當然沒有這種能力，甚至大多數音樂家也沒有，除非他們看到你按的是哪個琴鍵。擁有絕對音感的人多半也能聽出其他聲音的音高，像是汽車喇叭聲、日光燈的嘶嘶聲，以及餐刀敲到盤子的叮噹聲。如前所述，顏色是一種心理物理學上的想像，不存在於真實世界中，但是大腦

page
140

THIS
IS
YOUR
BRAIN
ON
MUSIC

會為這份想像建立類別架構，例如在光波的線性連續頻譜上劃分紅色與藍色等。而音高同樣是心理物理學的想像，大腦也會在聲波的線性連續頻譜上建立架構。那麼，為什麼當我們看到某種顏色，就能立刻叫出顏色的名稱，聽到聲音時，卻無法叫出聲音的名稱呢？

事實上，一般人辨識聲音的能力就與辨識顏色的能力一樣優秀，只不過我們辨認的不是音高，而是音色。我們能夠立刻認出「那是汽車喇叭聲」或「那是我祖母的咳嗽聲」或「那是小喇叭的聲音」。不過，這依然無法解釋為何只有部分的人擁有絕對音感。已故的明尼蘇達大學教授狄克森・沃德（Dixon Ward）曾打趣道，問題不在於「為何只有少數人擁有絕對音感」，而是「為何不是所有人都有」？

我盡可能讀了所有關於絕對音感的文獻。從一八六〇年到一九九〇年的一百三十年間，這個主題下的論文大約有一百篇，而一九九〇年後的十五年間也產生了同樣的篇數！我發現，所有關於絕對音感的測試，都要求受試者使用專門化的語彙（即音名），而那是只有音樂家才懂的東西。這麼說來，我們似乎沒有方法測試非音樂家的絕對音感，真是這樣嗎？

庫克建議我們用任意制定的名稱，如「Fred」或「Ethel」等，搭配特定的音高，實驗一般人能否運用這樣的名稱輕易地叫出自己聽見的音高。我們想到用鋼琴、調音笛等任何類似的東西給受試者聆聽（但不包括卡祖笛，因為那得靠吹奏者自行哼唱出音高），最後決定使用音叉。於是，我們請受試者以音叉輕敲自己的膝蓋，然後放在耳邊聆聽，記住那聲音，每天數次，持續一週。我們對其中一半的人說，音叉發的音叫做「Fred」，對另一半受試者則說是「Ethel」。而這兩組受試者各有一半的人拿中央 C 音的音叉，另一半人拿 G 音的音叉。我們請受試者以輕鬆的心態聆聽聲音，之後再收回音叉，並請他們在一週後回到實驗室。我們請其中一半受試者哼出他們的音叉所發出的音高，其他受試者則聽我用鍵盤彈奏三個音，從中選出一個音高。結果幾乎所有受試者都能哼出或認出他們的音叉所發出的音高。這點讓我們意識到，一般人其實可以用任意制定的名稱記住音高。

page
141

YOU
KNOW
MY
NAME,
LOOK
UP
THE
NUMBER

　　這也促使我們開始思考「名稱」在記憶中所扮演的角色。雖然課程已經告終，期末報告也已交出，我們依然對這現象感到好奇。薛帕問道，非音樂家能否在音高未被賦予名稱的情況下記住歌曲？我告訴他，心理學家安潔亞・郝普恩（Andrea R. Halpern）做過一項研究，請非音樂家在兩個不同的時間點憑記憶唱出一般人耳熟能詳的歌曲，如生日快樂歌。她發現，雖然每個人唱的調子不同，但都能維持相同的調子把歌曲唱完，而且前後兩次的調子都相同。這代表人會把歌曲的音高轉譯入長期記憶中。

　　持相反論調者則說，這項測試結果也可解釋成受試者並未記憶音高，而是仰賴肌肉的記憶，記住兩次唱歌時聲帶的位置（我認為肌肉的記憶也是一種記憶形式，不過是換個名稱，並不會改變這個現象）。然而稍早之前，沃德和華盛頓大學的艾德・伯恩斯（Ed Burns）曾經做過一項研究，證明肌肉記憶並不那麼可靠。他們找來擁有絕對音感的歌手「視讀」樂譜，也就是說，歌手必須讀著初次見到的樂譜，一面利用絕對音感與讀譜能力唱出歌曲。他們通常十分擅長此道。只要給職業歌手起音，他們就能邊讀邊唱。但只有具有絕對音感的職業歌手才能不倚靠起音就唱出正確的音調，這是因為他們具有某種內在的樣板，或說記憶，讓他們知道如何連結音名與音高，這就是所謂的絕對音感。沃德和伯恩斯請具有絕對音感的歌手戴上耳機，耳機裡播放猛烈的噪音，讓歌手聽不見自己唱歌的聲音，必須完全依賴肌肉的記憶。結果令人驚訝，歌手的肌肉記憶表現並不理想，在八度音程中，平均只有三分之一的音唱得正確。

　　我們已知非音樂家唱歌時傾向維持一定的調子。但我們打算進一步推展這項概念：一般人對音樂的記憶究竟有多精確？郝普恩選擇的都是耳熟能詳的歌曲，而這些歌並沒有所謂「正確的」調子，我們每次唱生日快樂歌，唱的都是不同的調子，只要有人起個音，大家便跟著唱。演唱民謠和節慶歌曲的人數如此眾多，次數也如此頻繁，以至於這些歌曲並不存在客觀正確的調子。這反映了一件事實：這些歌曲並沒有所謂的「標準錄音」作為範本。以我們學界的行話來說，就是這些歌曲並不存在單一的權威版本。

page
142

THIS
IS
YOUR
BRAIN
ON
MUSIC

搖滾與流行歌曲則正好相反。滾石樂團、警察樂團、老鷹樂團、比利・喬等人的歌曲確實有單一的權威版本。這些歌曲多半有一個標準的錄音版本，一般人也只聽過這個版本（偶然在酒吧聽到的樂團演奏或現場演唱會除外）。我們聽這類歌曲的次數恐怕不亞於耶誕歌曲，但每次聽到MC哈默（MC Hammer）的〈別碰這個〉（U Can't Touch This）或U2樂團的〈新年〉（New Year's Day），都是同一個調子，你也很難喚起不同於權威版本的記憶。一首歌一旦聽了數千次以後，確切的音高就會刻印在記憶中嗎？

為了研究這點，我運用郝普恩的方法，請受試者唱自己喜歡的歌曲。根據沃德和伯恩斯的研究經驗，人的肌肉記憶不足以協助唱出正確的調子。為了重現正確的調子，人必須在腦中對每個音高留下穩定、精確的記憶痕跡。我在校園裡徵募了五十名非音樂家，請他們到實驗室來，憑記憶唱出自己喜歡的歌曲。我把擁有多種版本的歌曲排除在外，這些歌曲的錄音次數不只一次，可能也有兩種以上的調子，之後留下的歌曲都只有一種眾人所熟知的標準錄音版本，例如女歌手貝莎（Basia）的〈時間與潮汐〉（Time and Tide）、寶拉・阿布杜的〈異性相吸〉（Opposites Attract）等，或者瑪丹娜的〈宛如處女〉（Like a Virgin）和比利・喬的〈心繫紐約〉（New York State of Mind）。

我只對受試者說這是個「記憶實驗」。而受試者做十分鐘的實驗就可收到五美元的報酬（這是認知心理學實驗的一般行情，校園內的徵募廣告上都會載明這點。腦部造影實驗的報酬會比較高，通常為五十美元，因為受試者必須置身狹小、嘈雜的掃描器內部，並不是很舒服）。許多受試者得知實驗內容後抱怨連連，他們擔心自己不是歌手，唱起歌來五音不全，怕會搞砸實驗，我只能說服他們無論如何還是試試看。結果令人十分驚奇，受試者往往（或幾乎）能夠唱出正確的絕對音高。我請受試者唱第二首歌，結果表現一樣良好。

這是非常具有說服力的證據，顯示人會在記憶中儲存絕對音高的資訊，記憶表徵不只包括歌曲的抽象概念，更包含特定的表演細節。受試者除了唱出正確音高，也能掌握表演細節，充分再現了原唱者的聲音表情。例如麥

page
143

YOU
KNOW
MY
NAME,
LOOK
UP
THE
NUMBER

可·傑克森〈比莉珍〉中高音的「咿—咿」、瑪丹娜〈宛如處女〉那一聲聲熱情的「嘿！」、凱倫·卡本特（Karen Carpenter）在〈世界之頂〉（Top of the World）中演唱的切分音，以及布魯斯·史普林斯汀（Bruce Springsteen）唱出〈生在美國〉（Born in the U.S.A.）第一句歌詞時的嘶吼聲。我製作了一捲錄音帶，其中一道立體聲軌是受試者的演唱，另一軌則是原唱，受試者的演唱聽起來就像是跟著唱片唱的，但我們並未放唱片給他們聽，受試者完全是跟著腦中的記憶表徵演唱，那些記憶表徵精確得令人驚異。

我和庫克也發現，大多數受試者所演唱的速度是正確的。我們仔細檢視所有歌曲，看看是否只有剛開始的演唱速度是正確的，這表示人只在記憶中儲存最常見的一種速度，然而事實並非如此，受試者的演唱速度各有不同。此外，受試者也對實驗做了主觀描述，說自己是跟著腦中的影像或錄音一起唱。這些事在神經學上如何影響我們對實驗結果的解讀呢？

當時我仍是研究生，指導教授是波斯納和欣茨曼。波斯納最關心的主題是神經方面的實際作用，他向我提起傑納塔的最新研究，即追蹤受試者聆聽和想像音樂時的腦波，研究方告完成。他運用腦電圖，將偵測器放在頭皮表面，測量腦部放出的電場。實驗結果令我和傑納塔感到十分驚訝，從數據資料很難判斷受試者究竟是在聆聽抑或想像音樂，兩者的腦部活動模式幾乎相同。這代表人回憶與感知時，使用的是同樣的腦區。

這件事具有什麼樣的意義？當我們感知到某樣事物，就會有一組特定的神經元針對這特定的刺激以特定方式活化。雖然聞到玫瑰花香和腐敗的雞蛋味都會觸發嗅覺系統，但兩者用的是不同的神經迴路。注意，神經元之間有數百萬種聯繫的方式，某組嗅覺神經元的聯繫方式代表了「玫瑰花」，另一組則代表「腐敗的雞蛋」。為了增加系統的複雜程度，即使是同一個神經元也可依據外來事件產生不同設定。總之，感知是由某組彼此聯繫的神經元以特定模式活化所致，使我們腦中產生關於外界物體的心智表徵。而回憶很可能是與感知共用一組神經元，以此協助在回憶過程形成心智圖像。也就是說，我們召回在感知過程中活化的神經元，讓這些已散布各處的神經元重新集

page
144

THIS
IS
YOUR
BRAIN
ON
MUSIC

合，轉而處理回憶程序。

音樂的感知與記憶共用相同的神經機制一事有助於解釋，為何有時某首歌曲會盤據我們腦海、揮之不去。科學家稱這種現象為「耳蟲」（ear worm），源自德文 Ohrwurm，或直稱為「卡曲症候群」（stuck song syndrome）。這方面的科學論述並不多見。我們知道音樂家比非音樂家容易遭受耳蟲攻擊，強迫症患者也常表示深受耳蟲之苦。有些案例指出，治療強迫症的藥物可以減輕耳蟲現象。對此，我們所能提出最合理的解釋是：負責再現某首歌的神經迴路卡在「反覆播放模式」，於是該首歌曲（更糟的是只有一小段的情況）便會在腦中反覆不停播放。根據調查結果發現，很少有人遇到整首歌反覆播放的耳蟲現象，大多是歌曲的某個段落，長度基本上符合或略少於聽覺短期記憶的容量，也就是約為十五到三十秒。比起複雜的音樂片段，簡單的歌曲或廣告歌曲似乎更容易在腦中揮之不去。這種對簡單的偏好，其實與音樂喜好的形成過程有異曲同工之妙，關於這點我會在第八章詳述。

上述讓受試者唱自己喜愛歌曲的實驗，在其他實驗室也產生相同的結果，因此我們知道這絕非偶然。加拿大多倫多大學的格倫・夏侖柏格（Glenn Schellenberg，附帶一提，他是新浪潮樂團「瑪莎與馬芬」〔Martha and the Muffins〕的創始團員之一）將我的實驗方法做了延伸，他播放四十首暢銷歌曲的片段給受試者聽，每個片段只有十分之一秒，約莫是彈指的時間。受試者手上會有一張歌曲清單，他們必須將歌曲名稱與音樂片段配對起來。每個音樂片段都只包含一、兩個音符，短得令人無法從旋律或節奏辨識歌曲，受試者只能依靠音色，即整首歌的聽覺感受作判斷。我在前言中便提過音色對作曲家、詞曲創作者和製作人的重要性。保羅・賽門總是以音色思考音樂，他聆聽自己或別人的音樂時，首先注意的必定是音色。對我們其他人來說，音色似乎也占據了特殊的地位。在夏侖柏格的研究中，非音樂家也能只靠音色線索來辨認歌曲，只要聆聽時間夠長即可。就算倒著播放音樂片段，抹去所有熟悉的元素，受試者依然能夠憑音色辨認歌曲。假使你想到的是自己知道且喜愛的歌曲，其中應該包含些許直覺的成分。

page
145

YOU
KNOW
MY
NAME,
LOOK
UP
THE
NUMBER

　　撇開旋律與特定的音高、節奏不談，某些歌曲就是擁有某種整體的聽覺感受。堪薩斯州和內布拉斯加州的曠野予人十分相似之感，也是因為同樣的特質，北加州、奧勒岡州和華盛頓州的海岸林是一例，科羅拉多州和猶他州的山脈也是一例。當我們觀看這些地方的照片時，在注意到任何細節之前，先感受到的是整體的景色，即事物的整體觀感。而多數音樂同樣會呈現獨特的聽覺風景，或稱「音景」。有時音景並非單獨屬於某首歌曲，因此即使我們無法從音景認出確切的曲子，也能知道是誰的創作。披頭四早期的專輯有種特殊的音色質感，聽者即使無法立刻認出專輯中的曲目，甚至從未聽過，也能從音色質感得知是披頭四的唱片。這樣的性質也讓我們認得哪些歌曲是模仿披頭四而來。英國演員艾力克‧埃鐸（Eric Idle）曾與所屬喜劇團體「蒙地蟒蛇」（Monty Python）共組虛構樂團「癩頭四」（Rutles），對披頭四加以諷刺。癩頭四用了許多來自披頭四音景的獨特音色元素，創造出聽來十分神似披頭四的寫實諷刺音樂作品。

　　整體音色表現（即聲景），也可代表整個時期的音樂。一九三〇年代到四〇年代初期的古典音樂錄音有種獨特的音色，那是當時的錄音技術所致。八〇年代的搖滾樂和重金屬音樂、四〇年代的舞廳音樂，以及五〇年代晚期的搖滾樂都是同質性相當高的音樂類型。唱片製作人只要對這些音景的細節稍加留意，就不難在錄音室中重現這些聲音，這些細節包括錄音用的麥克風、混樂器軌的方式等。許多人只要聽到某首歌曲，就能準確猜出所屬的年代，仰賴的線索往往是歌聲中的回聲或回響效果。貓王和金‧文森（Gene Vincent）都會使用非常獨特的「山谷回聲」（slap-back）效果，讓回聲緊接在歌手唱出的音節後出現，例如金‧文森的歌曲、瑞奇‧尼爾森（Ricky Nelson）也演唱過的〈Be-Bop-A-Lula〉。同樣的例子還包括貓王的〈傷心旅店〉（Heartbreak Hotel），以及約翰‧藍儂的〈現世報〉。艾佛利兄弟（Everly Brothers）則在貼有瓷磚的大房間內錄音，製造出深沉、溫暖的回聲，包括〈凱西的小丑〉（Cathy's Clown）和〈醒來吧，小蘇西〉（Wake Up Little Susie）。這些唱片的整體音色擁有許多獨特元素，讓我們能夠輕易指認其所屬的年代。

page
146

THIS
IS
YOUR
BRAIN
ON
MUSIC

總而言之，我們從一般人對流行歌曲的記憶得到了有力證據，證明大腦會將音樂的絕對特徵轉譯成記憶。我們也沒有理由認為音樂記憶的運作方式會獨異於視覺、嗅覺、觸覺或味覺記憶。於是，紀錄保存假說獲得了充分的支持，足以使我們接受這套理論所闡釋的記憶運作方式。不過在此之前，我們該如何看待那些支持構成主義觀點的證據？人能夠如此快速地認出移調後的歌曲，我們必須思考這類資訊究竟如何儲存和抽取。況且，音樂還有一項眾人所熟悉的特點，亟需適當的記憶理論加以解釋：我們能夠在心中快速地「瀏覽」歌曲的進行，也能想像這些歌曲如何變奏。

以下是根據郝普恩的實驗所舉的實例：「At」（在）這個字是否出現在美國國歌的歌詞中呢？

如果你和多數人一樣在腦中「瀏覽」並默唱這首歌，唱到「What so proudly we hailed, at the twilight's last gleaming」（我們在一線曙光中，對著什麼歡呼）這句歌詞時，有趣的事便發生了。首先，你唱這首歌的速度可能比平常聽到的快一些，如果你只是在記憶中播放某個聽過的版本，其實是無法做到這點的。其次，你的記憶與錄音機是兩種截然不同的東西，當你加速播放錄音機或錄影機，歌曲的音高會跟著提高，但是在你腦中，歌曲的音高和速度是能夠獨立處理的。第三，當你唱到「at」這個字，找到問題的解答時，應該會不由自主地把「the twilight's last gleaming」（一線曙光中）接著唱完，這代表我們將音樂轉譯成記憶時包含不同層級的運作，無論是文字或樂句間，都存在著重要性的差異。我們對特定樂句的記憶都有明確的起點和終點，這點也與錄音機運作方式大相逕庭。

以音樂家為對象的實驗，則從另一種角度鞏固了層級式記憶的概念。大多數音樂家無法從熟悉的樂曲中任意一處開始演奏。他們是根據層級式的樂句結構來學習音樂，以一群群音符為單元作練習，小單元結合成大單元，然後形成樂句，樂句再組合成樂段、副歌或樂章等結構，最終連綴成一首樂曲。若請演奏者從樂句自然分界點的前後幾個音開始彈奏，演奏者往往無法做到，即使看著樂譜彈奏亦然。在其他實驗中，請受試者回想某些音是否出現

YOU
KNOW
MY
NAME,
LOOK
UP
THE
NUMBER

於樂曲中時，若這些音位於樂句的起始處或重拍上，音樂家的受試者答題狀況往往比位於樂句中間或弱拍時來得快而精準。如此看來，就連樂曲中的樂音都可劃分類別，如是否屬於該樂曲的「重要」音符。許多業餘歌手不會去記憶樂曲中每一個音，而是只記住「重要」的音。事實上即使未曾受過音樂訓練，我們也能憑直覺準確地知悉哪些音較為重要，而且也會記憶音樂的輪廓。唱歌時，業餘歌手知道自己應從哪個音唱到哪個音，並能當場填補缺漏，無需確切記住每一個音。這種做法能夠大大減輕記憶的負荷，效率也比較高。

　　綜合以上所有的現象，我們可以看出過去一百多年來，記憶理論的發展主要在於統合「概念」和「類別」兩方面的研究。如今有一件事是確定的：一旦我們決定構成主義觀點與紀錄保存理論何者為是，勢必也將影響分類的理論。聽到自己喜愛歌曲的新版本時，我們能夠聽出新版基本上與舊版是同一首歌，只不過表現方式不同，而大腦會為新版本設置一個類別，成員包含該首曲目中我們聽過的所有版本。

　　如果是熱忱的樂迷，甚至可能根據新得到的資訊更換代表原型的版本。以〈扭動與喊叫〉（Twist and Shout）這首歌為例，你可能在不同酒吧和旅館聽過無數次的樂團現場演奏，也可能聽過披頭四和媽媽爸爸樂團（the Mamas and the Papas）的錄音版本，對你來說，後面這兩種版本之一可能便是這首歌的原型。但如果我告訴你，早在披頭四錄下這首歌的兩年前，艾斯禮兄弟合唱團（The Isley Brothers）便以這首歌風靡一時，你可能會依照這則新資訊整頓原本的分類方式。你可能會以一種由上而下的過程來重新整頓，這顯示「類別」中除了羅許的原型理論以外還有更多東西。原型理論與構成主義理論有很緊密的關聯，兩者都認為個別事例的細節會遭到摒棄，事件要旨或抽象概念則獲得儲存，視大腦將哪些東西儲存為記憶痕跡、哪些東西儲存為類別的核心記憶而定。

　　而紀錄保存理論也與分類理論有所關聯，稱為「範例理論」（exemplar theory）。範例理論具有與原型理論同等的重要地位，也能說明我們建構類別的直覺能力以及相關的實驗數據。科學家從一九八〇年代便開始研究相關

page
148

THIS
IS
YOUR
BRAIN
ON
MUSIC

問題，由心理學家艾德華・史密斯（Edward Smith）、道格拉斯・梅丁（Douglas Medin）和布萊恩・羅斯（Brian Ross）主導，找出了原型理論的某些弱點。第一，當類別包含範圍甚廣、成員南轅北轍時，如何存在單一的原型？以「工具」的類別為例，工具的原型是什麼？「家具」的類別又如何呢？某位女性流行歌手的原型歌曲又是什麼？

史密斯三人及其共事者也注意到，在這些高異質性的類別中，脈絡是我們決定何者為原型的重要因素。修車廠裡典型的工具較可能是扳手而非槌子，在建築工地則剛好相反。若問交響樂團的典型樂器為何，我敢保證你不會說是吉他或口琴，換作營火晚會，我想你也應該不會說出「法國號」或「小提琴」。

脈絡是協助我們了解類別和類別成員的重要資訊，而原型理論並未論及這點。舉例來說，在「鳥」這個類別內，我們知道會唱歌的鳥多半體型較小。而在「我的朋友」這個類別內，還分成「我會讓他開我的車」和「我不會這麼作」兩類（根據他們的事故經驗，以及是否持有駕照）。在「佛利伍麥克樂團的歌」這個類別內，有些歌是由克莉絲汀・麥可薇（Christine McVie）演唱，有些是林賽・白金漢（Lindsey Buckingham）演唱，有些則是史蒂薇・妮克絲（Stevie Nicks）主唱。然後，我們知道佛利伍麥克樂團有三個不同的時期，一是彼得・格林（Peter Green）彈吉他的藍調時期，二是丹尼・科萬（Danny Kirwan）、克莉絲汀・麥可薇和鮑伯・威爾許（Bob Welch）負責詞曲創作的時期，三是林賽・白金漢和史蒂薇・妮克絲加入後的時期。當我問你佛利伍麥克樂團的原型歌曲時，這樣的脈絡就顯得非常重要，但若問你佛利伍麥克樂團的原型成員，想必你會舉手投降，抗議這個題目大有問題！雖然鼓手麥克・佛利伍（Mick Fleetwood）和貝斯手約翰・麥可薇（John McVie）自創團之初便未曾缺席，但要說這個樂團的原型成員是鼓手或貝斯手似乎也不太對勁，畢竟兩人並未擔綱主唱，也沒有寫出重要的歌曲。警察樂團的情況則完全相反，我們或可說史汀是樂團的原型成員，因為他身兼詞曲創作、主唱和貝斯手。但如果真有人這樣說，你也可以強烈地表示反對：史汀不是原型成員，他只是最具名氣、

page
149

YOU
KNOW
MY
NAME,
LOOK
UP
THE
NUMBER

最重要的成員，兩者不能混為一談。我們所知的警察樂團是個小型而異質的類別，要說誰是原型成員，似乎與所謂「原型的本意」並不符合，即其集中趨勢（central tendency）、平均數以及其他最能代表這項類別的可見或不可見的事物。就任何一種平均數來說，史汀並非典型的警察合唱團成員，例如他的知名度比另兩位成員安迪・桑默斯（Andy Summers）和史都華・柯普蘭（Stewart Copeland）高得多，而自從警察合唱團成名後，他的際遇也與另外兩人大不相同。

此外還有一項問題：雖然羅許未曾言明，但她所謂的類別似乎需要多一些時間才能成形。羅許明確指出類別的界線是模糊的，也說物件可能屬於不只一個類別（雞可以屬於「鳥」、「家禽」、「穀倉動物」和「可食用物」等類別），但並不存在清楚的規則供我們即刻建立新的類別。然而這種事情卻經常發生，最常見的是為 MP3 編列播放清單，或者在開長途車前準備路上要聽的 CD 時。「我現在想聽的音樂」肯定是個嶄新且不斷變動的類別。或者參考以下的例子：雞、皮夾、我的狗、家族相片、車鑰匙——這些事物有什麼共通點？對許多人來說，這些是「帶去參加營火晚會的東西」。某些事物湊在一起會形成特殊的類別，而我們也非常善於新增這樣的類別。當我們建立這些類別時，並非基於對外在事物的感知經驗，而是依據上述的概念操作。

我也可以運用以下的故事情節再建立一個特殊的類別：「卡洛麻煩大了。她花光了所有的錢，未來三天內也暫時拿不到薪水。偏偏家裡又沒有食物了。」這個故事會產生特殊的功能性類別，稱為「取得未來三天所需糧食的方法」，成員包括「去朋友家」、「簽一張空頭支票」、「向某人借錢」，或者「賣掉我這本《迷戀音樂的腦》」。建立類別不僅需要成員彼此性質相符，也得依事物間的關聯而定。因此，類別建構理論應能解釋以下事實：一、類別並無清楚的原型；二、脈絡資訊；三、我們無時無刻都在建立新類別。為了達到這些目標，我們似乎得從事物中取得部分原始資訊，因為你永遠不知道這些資訊何時會派上用場。假設我只儲存抽象的、一般化的重點資訊

page
150

THIS
IS
YOUR
BRAIN
ON
MUSIC

（根據構成主義觀點），該如何建立這樣的類別：「歌詞中有『愛』字、歌名則無的歌曲」？這個類別應包括披頭四的〈這裡、那裡，無所不在〉（Here, There and Everywhere）、藍牡蠣樂團的〈別害怕死神〉（Don't Fear the Reaper）、法蘭克與南西・辛納屈的〈愚蠢的話〉（Something Stupid）、艾拉・費茲傑羅和路易斯・阿姆斯壯合唱的〈親親臉頰〉（Cheek to Cheek）、巴克・歐文斯（Buck Owens）的〈麻煩你好（請進）〉（Hello Trouble〔Come On In〕）、瑞奇・思凱吉（Ricky Skaggs）的〈是否聽見我的呼喚〉（Can't You Hear Me Callin）等歌曲。

根據原型理論，大腦接收刺激後會儲存其抽象概念，這點也使人聯想到構成主義觀點。史密斯和梅丁則提出範例理論取而代之，範例理論的特色在於主張我們的所有經驗，包括聽到的每句話、每次親吻、看到的每樣物件、聽過的每首歌曲，都會轉譯為記憶痕跡。這項理論承繼了完形心理學家提出的「記憶的剩餘理論」（residue theory of memory）。

範例理論解釋了我們為何能夠記憶如此繁多的細節，且如此精確。依據範例理論，細節和脈絡都保存在概念式的記憶系統中。某件事物之所以成為某個類別的成員，是因為該事物與類別其他成員的相似程度大於另一個相對類別的成員。間接來說，範例理論也能夠解釋為何某些實驗會得出，原型儲存於記憶中這樣的結果。我們決定事物是否屬於某類別時，會將之與類別所有成員進行比較——也就是與我們過去每次遭遇所有類別成員的記憶進行比較。遇到前所未見的原型（如同波斯納和基爾所做的實驗）時，只要該原型與腦中儲存的所有範例高度相似，我們就能正確、快速地將其分配至某個類別。這個原型與所屬類別內的範例非常相似，與其他類別的範例則不相同，所以會讓你想起正確類別內的範例。原型之所以比過去所見的任何範例都符合該類別，是因為根據定義，原型乃是集中趨勢，以及類別成員的平均數。這點與我們為何會喜歡上未曾聽過的新音樂，以及為何立刻喜歡上一首新歌有強烈的關聯，而這將是第六章的主題。

範例理論和記憶理論結合後成為一組相當新穎的理論，統稱為「多重痕跡記憶模型」。根據這類模型，我們的所有經驗都以極高的精確性儲存於長

YOU
KNOW
MY
NAME,
LOOK
UP
THE
NUMBER

期記憶系統內。提取記憶的過程中之所以會發生記憶的扭曲和虛構，可能是受到其他痕跡干擾所致（這些記憶痕跡僅在細節處與我們欲提取的目標有些微差異，因此分散了我們的注意力），或者原本的記憶痕跡由於常態性的神經生物作用佚失了某些細節。

這類模型必須經過適當的測試，檢驗能否對原型、構成性記憶、抽象資訊的形成與保存等方面進行解釋與預測，例如辨認移調後的歌曲。我們也可以透過神經造影研究，測試這些模型在神經學上的合理性（neural plausibility）。蕾斯里·盎格萊德（Leslie Ungerleider）是美國國家衛生研究院的大腦實驗室主任，她和同事運用功能性磁振造影證實類別的表徵位於腦中某幾處特定部位。我們已知臉孔、動物、交通工具和食物的表徵各自占據了大腦皮質中的特定區域，經由腦傷病患的案例研究也發現，有些病人無法叫出某些類別成員的名稱，卻能記得其他類別。這些資料使我們得知腦中概念式構造和概念式記憶的實際情形，然而我們的神經系統又是如何做到看似只儲存抽象概念，實際上卻記錄了詳盡的細節資訊？

在認知科學研究中，缺乏神經生理學方面的資料時，我們通常利用類神經網絡模型來測試理論，運用神經元、神經連結和神經活化的模型，在電腦上模擬大腦所接收的刺激。這些模型複製了大腦的平行性質，因此經常稱為「平行分布處理」（parallel distributed processing）或「PDP 模型」，史丹佛大學的大衛·魯摩哈特（David Rumelhart）和卡內基美侖大學的傑·麥克里蘭（Jay McClelland）在這類研究中具有先導地位。這類研究並沒有常用的電腦程式，各個 PDP 模型彼此平行運算（類似真正的大腦），擁有好幾層處理單元（如同大腦有數層皮質），受到刺激的神經元則能夠以無數種方式連結（就像真正的神經元），整套模型也能夠視需求增減受刺激的神經元（正如外界訊息抵達大腦後，大腦會重新接配神經網絡）。運用 PDP 模型運算諸如分類、記憶儲存與提取等問題），能夠使我們得知某項理論是否可行。如果 PDP 模型的運作方式與人類相同，便可據此推論人類應是以該理論所提出的方式運作。

page
152

THIS
IS
YOUR
BRAIN
ON
MUSIC

　　欣茨曼建立了最具影響力的 PDP 模型，說明了多重痕跡記憶模型在神經學上的合理性，最具影響力。他以羅馬智慧女神「米涅娃」（Minerva）為模型命名，於一九八六年公諸於世。米涅娃會為刺激儲存個別範例，也會設法模擬僅儲存有原型和抽象概念的系統，產生與之相似的行為。米涅娃完成這套運作的手法正如同史密斯和梅丁所描述的，也就是將新案例與已儲存的案例進行比較。高丁格也找到進一步的證據，顯示多重痕跡記憶模型能夠根據聽覺刺激產生抽象概念，尤其是以特定聲音說話時。

　　如今，記憶研究學界已得出一項共識：紀錄保存理論和構成主義觀點都不正確。綜合兩者的第三種觀點，也就是「多重痕跡記憶模型」，才是正確的理論。針對記憶中音樂特性的精確度所做的實驗，其結果與欣茨曼和高丁格的多重痕跡記憶模型不謀而合。而多重痕跡記憶模型也與分類的範例理論最為近似，近來學者更是對後者凝聚出一套共識。

　　我們聆聽音樂時，會自動擷取出旋律中固定不變的性質，那麼多重痕跡記憶模型又是如何解釋這項事實？當我們聽到一段旋律，必然會對這旋律進行運算，除了記錄其中的「絕對值」，即音高、節奏、速度和音色等細節，也必定會計算旋律的音程、與速度無關的節奏資訊等[2]。麥基爾大學的羅伯‧札托（Robert Zatorre）和同事運用神經造影技術進行研究，證實了確實有上述的情形。旋律的「運算中心」位於顳葉的上方區域（就在耳朵上方），當我們聆聽音樂時，這個區域會留意音程大小以及音高間的距離，並產生與音高無關的旋律數值模板，而這旋律數值正是我們辨認移調後的歌曲所需的資訊。我個人所做的神經造影研究則發現，當我們聆聽熟悉的音樂時，顳葉上方區域和海馬迴都會產生活化反應。海馬迴位於大腦中央深處，已知在記憶轉譯與提取方面具有關鍵地位。總之，以上的研究結果都顯示，我們不只會儲存旋律中的抽象資訊，也會儲存其中的特定訊息。這項觀察適用於所有類型的感覺刺激。

2‧審定注－音程為音高的相對關係，節奏主要由各個音長的比例所決定。

page
153

YOU
KNOW
MY
NAME,
LOOK
UP
THE
NUMBER

多重痕跡記憶模型會保存脈絡資訊，因此也可解釋我們為何有時會忽然想起過去幾已遺忘的記憶。你是否曾經走在路上，突然聞到很久沒有聞過的氣味，因而引發久遠的記憶？或者從收音機聽到一首老歌，隨即觸動深埋已久的記憶，想起那首歌剛走紅時你的人生往事？這些現象深刻地說明了擁有記憶是怎樣的一回事。對多數人來說，記憶就像是一本相簿或剪貼簿，我們慣於將其中某些故事與親朋好友分享，或者在面臨掙扎、悲傷、快樂或壓力時，回憶過去某段經驗，讓我們不致忘記自己是誰、經歷過哪些事。我們可以將記憶視為這些故事、經驗的集合，好比一位音樂家所演奏過的全部曲目，而我們不時拿出來反覆溫習的記憶片段，就是這位音樂家最熟悉的那些樂曲。

根據多重痕跡記憶模型，所有的經驗都有可能轉譯為記憶。但記憶並非儲存於大腦中的特定一處（畢竟大腦不是倉庫），而是轉譯在許多神經元群中，當神經元被適當設定，並以特定方式裝配，便可提取記憶至我們的「心智劇場」中重新播放。假使我們無法喚起某段經驗，問題不在於這段經驗並未儲存於記憶中，而是我們找不到提取記憶的正確線索，以及裝配神經迴路的正確方式。我們愈常提取一段記憶，提取記憶與集合神經迴路的能力就愈發強盛，我們也愈能熟練運用所需的線索來取得記憶。理論上，只要擁有正確的線索，我們就能夠提取過去所有的經驗。

你不妨回想一下小學三年級時的老師，這可能是你很長一段時間沒有想過的事情。不過現在你想起來了，腦海出現一個瞬間記憶。如果你繼續回想你的老師、教室，可能又會憶起其他三年級時的事物，像是教室裡的桌子、學校的走廊、你的同學等。這些線索算是相當一般，並不特別強烈、鮮明。然而，如果我向你展示一張你小學三年級教室的照片，你可能會突然回想起所有已經遺忘的事情，像是同學的名字、在這間教室上過的課、午休玩的遊戲等。一首正在播放或演奏中的歌曲也包含了一組非常明確、鮮明的記憶線索。多重痕跡記憶模型認為脈絡資訊會與記憶痕跡一同轉譯，因此你在生命中不同時刻所聽到的音樂，都會與當時發生的各種事件一起儲存在記憶中。

page
154

THIS
IS
YOUR
BRAIN
ON
MUSIC

於是，音樂會讓你聯想到不同年代的事件，那些事件也會連綴起特定的音樂。

記憶理論有這麼一句格言：獨特的線索最能有效喚醒記憶。某件線索若連結愈多事物或脈絡，就愈不能有效喚起特定的記憶。正因如此，儘管某些歌曲與你生命中的某個時期切身相關，但如果那些歌曲經常播放（就像那些仰賴著數量有限的「流行」經典曲目撐撐場面的搖滾金曲電臺或古典音樂電臺所做的），而你也習於聽到這些歌曲，也就無法有效喚醒那個時期的記憶。然而，假使我們再次聽到某首自從某時期後就不曾聽過的歌曲，記憶的閘門便會應聲而啟，使我們沉湎於往日回憶中。這種歌曲便可作為獨特的線索、鑰匙，解開我們對這首歌的記憶中與之相關的所有經驗，以及時間與場所。由於記憶與分類息息相關，歌曲不止會觸動特定的記憶，也能引發更廣泛的類別記憶。因此當你聽到一九七〇年代的迪斯可歌曲，如鄉巴佬合唱團（Village People）的〈YMCA〉時，腦中也會響起其他同類型的歌曲，如艾莉西亞・布里姬（Alicia Bridges）的〈我愛夜生活〉（I Love the Nightlife），以及范・麥考伊（Van McCoy）的〈盡情嬉鬧〉（The Hustle）。

記憶對於音樂聆賞經驗的影響如此之鉅，若說「沒有記憶，就沒有音樂」也毫不誇張。正如理論學家和哲學家所言，以及詞曲創作人約翰・哈特福（John Hartford）在歌曲〈試著引起你的注意〉（Tryin' to Do Something to Get Your Attention）中寫道：「音樂的基礎就是『反覆』」。音樂之所以成立，是因為我們能夠記住方才聽過的樂音，並與後續出現的樂音作連結。同樣的樂音群（即樂句）有時會在曲子變奏或移調後二度出現，既搔動我們的記憶系統，同時也活化情緒中樞。過去十多年來，神經科學家已證實記憶系統與情緒系統間緊密聯繫。我們已知杏仁核是哺乳動物大腦中情緒肇生之處，與杏仁核毗鄰的海馬迴是儲存記憶的重要構造。現在我們也知道杏仁核與記憶有關，尤其當經驗或記憶中包含強烈的情緒成分時，杏仁核的活化情形會更加明顯。在我的實驗室中，所有神經造影研究都顯示音樂會導致杏仁核活化，但不規則的聲音或樂音則否。當傑出作曲家高明地運用反覆手法，不但在情緒上能夠打動大腦，也可創造愉悅的聆聽體驗。

page
155

YOU
KNOW
MY
NAME,
LOOK
UP
THE
NUMBER

AFTER

DESSERT,

CRICK

WAS STILL

FOUR SEATS

AWAY

FROM ME

music,

emotion,

and

the

reptilian

brain

chpater

6

音樂、情感及爬蟲類腦 偶然得見克里克

1

如前所述，大多數音樂都可以用腳跟著打拍子。我們聆聽帶有節奏的音樂時，你可以用腳輕點，或者在心裡打拍子。多數節奏是規律的，具有平均的間隔時間，但偶爾也有例外。規律的節奏使我們預期某個時刻將發生特定事件。節奏也像火車在鐵軌上發出的喀答聲，令我們確知自己正在持續前進、移動，一切正常無虞。

有時作曲家會刻意使節拍感延滯。例如在貝多芬第五號交響曲的頭幾個小節，我們聽到「繃─繃─繃─邦──」後，音樂暫歇，無法確定何時會聽見下個樂音。接著，作曲家重複這個樂句（唯音高不同），但第二次停頓之後，旋律開始以規律、能夠讓人跟著打拍子的節拍鋪陳。有時作曲家會創造十分明快的節奏，接著刻意和緩下來，隨即又以強烈的方式表現，藉此營造戲劇效果。滾石樂團的歌曲〈夜總會女郎〉（Honky Tonk Women）開頭是牛鈴

1・編注－法蘭西斯・克里克（Francis Crick）於一九五三年與同事詹姆斯・沃森（James Watson）共同發現 DNA 的雙股螺旋結構，並於一九六二年獲頒諾貝爾生理及醫學獎。

page
158

THIS
IS
YOUR
BRAIN
ON
MUSIC

的聲音，接著是鼓聲，再來加入電吉他，歌曲一直保持相同的節拍，我們對拍子的感受亦同。然後拍子轉強，漸次展開（若用耳機聽這首歌，牛鈴聲會自單邊耳機傳出，更添戲劇張力）。這就是正宗的重金屬搖滾國歌。AC/DC樂團的〈回歸黑暗〉一開始是踩鈸聲與彷彿輕敲小鼓的吉他悶音，直到八拍後爆出電吉他聲響。吉米・罕醉克斯在〈紫色煙霧〉（Purple Haze）的開頭也使用了類似手法，吉他和貝斯以八個四分音符彈奏重複的樂音，建立明確的節拍，然後引進米奇・米歇爾（Mitch Mitchell）的鼓點。作曲家有時候會戲弄聽者，先讓聽者建立對節拍的預期，然後違反這份預期，重新引入強烈的拍子，就像用音樂對聽者開玩笑。史提夫・汪達的〈黃金女士〉（Golden Lady）和佛利伍麥克樂團的〈催眠〉（Hypnotized）都先建立了一種節拍，等其他樂器加入後就加以改變。實驗音樂教父法蘭克・查帕（Frank Zappa）也擅於此道。

當然，有些類型的音樂確實比其他類型更強調節奏感。雖然莫札特的小夜曲和比吉斯樂團的〈活下去〉（Stayin' Alive）都有清楚的節拍，但後者卻比較能夠讓人聞之起舞（至少七〇年代時人們是這樣想的）。明確、可預期的拍子無論在身體或情感上，都能十分有效地鼓動聽者。為此，作曲家會以各種方式細分拍子，然後加重並凸顯其中某些音，而這樣的手法與演奏也有很大的關係。我們說某段音樂的律動感（groove）很棒時，講的不是電影《王牌大賤諜》那種六〇年代搖擺舞的行話，而是指拍子分割的方式產生強烈的動感。律動感是一種推動歌曲進行的性質，就好比一本讓你不忍釋卷的好書所有的那種性質。律動感良好的歌，就像在邀請我們進入令人流連忘返的聲音世界，在歌曲中雖然能意識到節拍的進行，外界的時間卻彷彿全然靜止，而我們只能期盼歌曲永遠不要結束。

律動感取決於特定的演出者或表演，而非寫在樂譜上，並且應是來自演出時的細微表現。即使是同一群音樂家，每次演奏所展現的律動感都會有些許不同。而聆聽者當然也會對某首歌曲的律動感好壞抱持不同意見，但為了建立共同的基準，我們會說，一般人大多認為艾斯禮兄弟合唱團的〈喊叫〉（Shout）和瑞克・詹姆斯（Rick James）的〈超級怪胎〉（Super Freak）律動感良好，

AFTER
DESSERT,
CRICK
WAS STILL
FOUR SEATS
AWAY
FROM ME

彼得‧蓋布瑞爾的〈大鎚〉（Sledgehammer）也不賴。布魯斯‧史普林斯汀的〈慾火焚身〉（I'm on Fire）、史提夫‧汪達的〈迷信〉和偽裝者樂團的〈俄亥俄〉（Ohio）都擁有絕佳的律動感，彼此也各有千秋。然而，談到如何產生美妙的律動感，卻沒有一定規則可循，每位曾試圖模仿誘惑合唱團（Temptations）、雷‧查爾斯等經典曲調律動感的節奏藍調音樂家都會這樣告訴你。只要隨便舉幾個例子，就能證明模仿他們並沒有那麼容易。

〈迷信〉的絕佳律動感應歸功於史提夫‧汪達的打擊演奏。這首歌開頭的幾秒，是由史提夫‧汪達一人踩著鈸，隱隱地透露了這首歌之所以充滿律動感的祕密。許多鼓手都以這首歌的腳踏鈸敲擊方式為學習對象，即使在歌曲中演奏音量較大、聆聽者無法聽見的段落，鼓手也以之為自己的參考點。事實上，汪達擊鈸的方式沒有兩次是一樣的，有時加上一些輕點、敲擊或休止。不只如此，他每次擊鈸音量都會有些許不同，這樣的細膩之處為表演添加了音樂張力。先由小鼓帶出節奏：「蹦—（休止）—蹦—蹦—啪」，然後便進入鈸的部分：

答—答—答—答　答—答—答—答
答—答—答—答　答—答—答—答

汪達的演奏精粹在於每次演奏模式都會略作改變，使我們不斷留意變化之處，但也維持一定比例的相同，讓我們有所依據。汪達在每一行句首使用相同節奏，到樂句後段才開始改變節奏，大玩「呼應」（call-and-response）技巧。也充分運用鼓技，在關鍵處——也就是第二行的第二個音，改變腳踏鈸的音色。他讓節奏維持不變，但以不同方式擊鈸，讓鈸像是用不同的聲音「說」故事。若將鈸比作語聲，汪達改變的就是母音。

音樂家大多同意，最好的律動感往往發生在不嚴格限制節拍，也就是不像機器般完美的時候。雖然有些舞曲是用鼓機（drum machine）製作的，例如麥可‧傑克森的〈比莉珍〉、寶拉‧阿布杜的〈說真的〉等，但樂曲是否達到

page
160

THIS
IS
YOUR
BRAIN
ON
MUSIC

律動感的標竿，通常要看鼓手能否依據音樂在美學與情感上的細微變化，微妙地改變音樂的速度，這時我們會說節奏軌或鼓組「會呼吸」。史提利丹樂團製作專輯《不環保二人組》（Two Against Nature）時，針對鼓機部分花了好幾個月反覆編輯、修改，就為了使鼓組聽起來像是由樂手演奏的，在律動感與呼吸間保有平衡。不過只改變局部速度的作法，基本上不會影響節拍（也就是構成整體節奏的基本結構），而是改變某些拍子出現的確切時間，而且與是否構成二拍子、三拍子或四拍子無關，也與歌曲的整體速度無關。

古典樂中鮮少論及律動感，但多數歌劇、交響曲、奏鳴曲、協奏曲和弦樂四重奏都有定義明確的節拍，視指揮的動作而定。指揮會向音樂家指示拍子的落點，拍子的長度則隨樂曲傳遞的情感，時而延長或減短。真實的人際溝通如懇求原諒、表達憤怒、求愛、說故事、做計畫或養育子女，都無法做到像機械所執行的動作般精確。基於同樣的原因，音樂反映的是我們的情感生活與人際互動上的變化，故也有高低起伏、緩急變化，甚至是停止與反思。唯有大腦的運算系統能夠提取「拍子應於何時出現」的資訊時，我們才有可能感覺或意識到這種時間上的變化。大腦必須對固定的節奏建立模型（即基模），我們才知道音樂家何時做了改變。這其實和旋律的變奏相當類似，我們必須先對旋律建立心智表徵，才能知道（並欣賞）音樂家何時做了即興演繹。

擷取韻律資訊（即了解歌曲節奏為何、知道我們如何預期拍子的出現時機），是體會音樂情感的關鍵所在。音樂透過有系統地顛覆預期，向我們傳遞情感。對預期的顛覆可以發生在音高、音色、輪廓、節奏、速度等任何部分，且必定要發生。音樂是有組織的聲音，而這組織必須包含一些超乎預期的元素，否則將在情感方面顯得平淡、呆板。太過工整的音樂嚴格來說還算是音樂，但會變成沒有人想聽的那一種。舉例而言，音階是有組織的，但多數父母聽孩子彈奏音階超過五分鐘就會覺得受不了。

擷取韻律資訊的神經運作基礎為何？透過腦傷病患的研究，我們得知在神經層次，節奏能力與擷取節拍訊息在神經學基礎上並無關聯。傷及左半球

AFTER
DESSERT,
CRICK
WAS STILL
FOUR SEATS
AWAY
FROM ME

的病人可能失去感知、創造節奏的能力，但依然能夠擷取節拍訊息；傷及右半球的病人則相反。此外，這兩者與處理旋律的能力也是各自獨立運作：札托便發現，右顳葉損傷會影響感知旋律的能力，且程度大於左顳葉的損傷。神經生物學家伊莎貝爾・培瑞茲（Isabelle Peretz）也發現右半球有個輪廓處理器，能夠提取旋律的輪廓並進行分析，供接下來的認知程序所需，而這段程序與腦中處理節奏與節拍的迴路是獨立的。

　　如記憶研究所示，電腦模型有助於了解大腦內部的運作情形。荷蘭的人工智慧研究者彼得・迪森（Peter Desain）和音樂認知學者漢克楊・何寧（Henkjan Honing）也發展出一套能夠擷取拍子的電腦模型。模型運作原理主要與振幅有關，因為節拍是由強拍與弱拍互換時的規律間隔而定。為了展現這套系統的效能，他們讓系統的輸出端連接至一個小型電動馬達，馬達塞進一隻鞋子裡，結果顯示系統確實具有擷取拍子的能力，讓那隻「腳」跟著音樂打起了正確的拍子。一九九〇年代中期，我在史丹佛大學的音樂與聲學電腦研究中心看到這項實驗，留下相當深刻的印象。觀眾（我會說觀眾，是因為看著那隻九號黑色男鞋套在金屬桿上，透過長蛇般的電纜與電腦連接在一起，那景象真是夠可觀的）可選擇一張 CD 交給迪森和何寧，系統「聽」了幾秒後，那隻鞋子便開始輕踏一塊夾板。

　　有趣的是，迪森和何寧的系統竟與真人擁有相同的弱點：有時候會在拍子與拍子之間踏腳，或者兩拍才踏一次，不同於專業音樂家所認定的拍點。這是一般人常犯的錯，而電腦模型竟與人類犯相似的錯，顯示這個程式比較能夠模擬人類思維，或者說最起碼能夠模擬人類思維背後的運算程序。

　　小腦是腦的一部分，與身體的計時功能和運動協調方面有著密切關係。「Cerebellum」這個字來自拉丁文，字義便是「小的大腦」，事實上小腦看起來的確像個小型的大腦。小腦位於大腦下方、頸部後側。小腦與大腦同樣分作兩側，而且兩側皆可再區分出一些次級區域。我們透過譜系學研究發現（也就是研究遺傳系譜上由高等到低等各種動物的腦部），就演化上來說，小腦是腦部最早演化出來的部分之一，在日常語言裡也慣稱為「爬蟲類腦」。雖

page
162

THIS
IS
YOUR
BRAIN
ON
MUSIC

然小腦的重量只占腦部的百分之十，所含的神經元數量卻占了整個腦部的百分之五十到八十。這腦中最古老的部位擁有一項對音樂至關重要的功能：計時。

傳統上認為，小腦的功能是導引身體的動作。許多動物的肢體動作大多具有重複、擺動的性質。我們走路或跑步時，步伐會傾向一致，於是身體便習慣並保持這樣的步伐。魚兒游動或鳥兒飛翔時，也會傾向以固定的速率擺動魚鰭或振動翅膀，而維持速率與步伐便是小腦的職責。帕金森氏症有項明顯的病徵是步行障礙，如今也已證實這項疾病與小腦退化有關。

那麼，音樂與小腦有何關聯呢？在我的實驗室裡，我們發現受試者聆聽音樂時，小腦會出現強烈的活化反應，聆聽噪音時則否。而小腦似乎與我們跟上拍子的能力有關。此外，當我們請受試者聆聽他們喜歡與不喜歡的音樂，以及熟悉與陌生的音樂時，小腦也出現了不同的反應。

包括我們在內的許多人都感到懷疑，我們竟能觀察到小腦因喜好、熟悉的事物而產生活化反應，這是否代表哪裡出了錯？後來在二〇〇三年夏天，門農向我提起哈佛大學教授傑瑞米・舒馬曼（Jeremy Schmahmann）的研究。舒馬曼並不認同傳統主義者認為小腦只負責計時和運動功能的看法，他和他的追隨者透過解剖、神經造影、病例研究、檢驗其他物種等方法，收集了不少可信的證據，指出小腦確實也與情感有關。這麼一來便可解釋，為何受試者聽到喜歡的音樂時小腦會受到活化。舒馬曼指出，大腦的情感中樞與小腦間有大量的連結。大腦的情感中樞包括杏仁核和額葉，杏仁核會參與記錄情感，額葉則與計畫和控制衝動的能力有關。情感與動作之間有什麼關聯呢？為何兩者是由同一個腦區負責，而且是個蛇和蜥蜴也都擁有的腦區？我們無法得知確切的答案，但學界已有某些具備一定根據的推測，而這些推測來自這行的佼佼者：DNA 結構的發現人，沃森和克里克。

冷泉港實驗室（Cold Spring Harbor Laboratory）位於紐約州長島，是專研神經科學、神經生物學、癌症和遺傳學（遺傳學研究在此可謂占盡人和之便，因

AFTER
DESSERT,
CRICK
WAS STILL
FOUR SEATS
AWAY
FROM ME

為實驗室主任便是沃森本人[2]）的高等研究機構，並透過紐約州立大學石溪分校頒授學位和提供高等訓練。我有一位同事叫阿莫丁・帕奈爾（Amandine Penel），在那裡做過幾年博士後研究員。我在奧勒岡大學修讀博士時，她已在巴黎取得音樂認知科學的博士學位，我們在音樂認知科學的年度研討會上認識了彼此。冷泉港實驗室不時舉辦專題研討會，總是吸引大批不同領域的學者專家聚集於此。研討會為期數日，所有人都在此用餐、住宿，並花上整天的時間討論選定的科學議題。這樣的聚會自有其意義：如果把世界上研究同樣主題的專家（這些人往往各執其是且爭辯不休）全找來，讓他們在研究議題上達成某方面的共識，或許科學就可以進步得快一些。冷泉港實驗室主辦的研討會在基因體研究、植物遺傳學和神經生物學等領域素負盛名。

某日當我在麥基爾大學，幾乎被大學部課程委員會和期末考日程表的電郵淹沒之際，驚喜地發現一封邀請函，邀我參加冷泉港實驗室一場為期四天的專題研討會：

時間模式的神經表徵與處理

大腦如何表現時間？如何感知、產生複雜的時間模式？時間模式的處理是感覺和運動功能的關鍵要件。由於人類與環境的交互作用在本質上即具有時間性，要了解大腦，就必須了解大腦如何處理時間。我們希望邀集全球頂尖的心理學家、神經科學家和理論學者共同研究這些問題。本次研討會目標有二：第一，邀請不同領域中，同樣關注時間議題的研究者集思廣益，令彼此能有所獲益；第二，目前在「單一時序間距處理」研究方面已有斬獲，放眼未來，我們希望能從中學習，並將討論延伸至多時序間距處理。時間模式感知研究正發展成跨領域學門，我們期待這次研討會能有助於各方討論，並制定出跨領域的研究時程。

2・編注 – 沃森已於二〇〇七年卸任。

page
164

THIS
IS
YOUR
BRAIN
ON
MUSIC

起初我以為會議召集人把我的名字誤植入收信人之列。電郵中的受邀者我都認得，全是這個領域的要角，好比時間研究界的喬治・馬丁（George Martins）[3]、保羅・麥卡尼、小澤征爾和馬友友。神經科學家寶拉・塔拉爾（Paula Tallal）與加州大學舊金山分校的麥可・莫山尼奇（Mike Merzenich）合作研究，發現閱讀障礙與孩童聽覺系統的計時功能缺損有關。她也曾發表一些頗具影響力的功能性磁振造影研究結果，主題是關於言語與大腦，這些研究結果展示了大腦處理語音所用的部位。理察・艾佛里（Richard B. Ivry）與我師出同門，也是我這一代最傑出的認知神經科學家，他在奧勒岡大學追隨基爾的研究，之後取得博士學位，如今已針對小腦和動作控制的認知觀點做了許多開創性的研究。艾佛里的個性非常低調，也很腳踏實地，往往能直指問題的核心。

藍迪・加利斯托（Randy Gallistel）是頂尖的數學心理學家，建立了人和鼠類處理記憶與學習的模型，他的論文我反覆讀過許多次。布魯諾・瑞普（Bruno Repp）是帕奈爾第一位博士後指導教授，也是我頭兩篇論文的審閱人。另一位研究音樂時間的專家是瑪莉・瓊斯（Mari Riess Jones），她曾針對人類注意力在音樂認知方面扮演的角色做過重要研究，也曾提出具有影響力的模型，解釋音樂的重音、拍子、節奏和預期如何彙整形成我們對音樂結構的認識。還有約翰・霍普菲爾（John Hopfield），他是 PDP 類神經網絡最重要的模型霍普菲爾網路（Hopfield nets）的發明者，而他也將參與盛會！我抵達冷泉港實驗室時，感覺就像是走進一九五七年貓王演唱會後台的女孩。

研討會如火如荼地展開。研究者遲遲無法就某些問題取得共識，諸如如何區分大腦的振盪器和計時器，以及估計一段寂靜無聲與一段規律律動之時間長度者，是否為不同的神經處理程序等。

作為團體的一分子，每個人都明白，妨礙這個領域出現長足進步的主要因素，在於不同領域的研究者往往以不同的術語指稱同一件事物，或者以同

3・編注－知名唱片製作人、作曲家、錄音師，曾灌錄多首披頭四的經典曲目，素有「披頭四樂團第五人」之譽。

page
165

AFTER
DESSERT,
CRICK
WAS STILL
FOUR SEATS
AWAY
FROM ME

一個字（例如「計時」）指稱完全不同的事物，繼而產生完全不同的基本假設（這也是召集人希望我們明瞭的）。

當你聽到某人說「顳平面」時，你會假設他所指的和你一樣。但在科學界和音樂界，「假設」可能會置你於死地。某人認為「顳平面」必然指稱一種解剖結構，另一人則認為這是純粹是就其功能而言。我們爭論著大腦的灰質與白質何者較為重要，以及「兩個事件同步」指的是什麼——兩件事必須在同一時間發生？或者只要感知為同時間發生即可？

到了晚上，我們享用晚宴，喝很多啤酒和紅酒，在觥籌交錯間持續討論。我的博士班研究生布萊德利·凡恩斯（Bradley Vines）前來旁聽，這時為大家演奏起薩克斯風，我則與幾位曾為音樂家的成員一同表演——我彈奏吉他，帕奈爾唱歌。

由於研討會的主題是「計時」，多數人並未對舒馬曼的研究以及情緒與小腦間的可能關聯多加注意。但艾佛里注意到了，他知道舒馬曼的研究，而且非常感興趣。艾佛里就像是在討論中點亮了一盞聚光燈，指向音樂感知和動作計畫之間的相似性，這是我在自己的實驗中未能察覺的。他也同意，音樂的奧祕核心必然與小腦有關。後來我遇到沃森，他告訴我，他也認為小腦、計時、音樂和情緒之間可能有某種關聯。但那是什麼樣的關聯？其演化基礎又是什麼？

幾個月後，我前往位於加州拉荷雅市的沙克研究院，拜訪與我密切合作的烏蘇拉·貝露基（Ursula Bellugi）。沙克研究院坐落在一片眺望太平洋的原始地上。貝露基在一九六〇年代曾於哈佛大學師事偉大的心理學家羅傑·布朗（Roger Brown），如今在沙克研究院主持認知神經科學實驗室。貝露基的學術生涯囊括了許多「最早的」，以及重要的研究結果，她最早提出手語是真正的語言（擁有句法結構，而不只是一堆特殊、無組織性的手勢），並指出杭士基的語言學模組不只適用於口說語言。貝露基的研究成果十分多元，包括空間認知、姿勢、神經發展障礙，以及神經可塑性（也就是神經元改變自身功能的能力）等。

page
166

THIS
IS
YOUR
BRAIN
ON
MUSIC

我和貝露基共同研究關於音樂才能的遺傳基礎,至今已有十年。而沙克研究院的院長正是與沃森一同發現DNA結構的克里克,還有什麼地方比這裡更適合做這樣的研究?我每年都會前往該研究院,與貝露基一起檢視研究數據,並著手準備論文的發表。我們習慣在同一間研究室裡共用電腦螢幕,一一檢視染色體圖表、觀察大腦活化情形,討論這些數據在我們的假說中所代表的意義。

沙克研究院每週會為教授舉辦一次午餐會,院長克里克會與一群值得尊敬的科學家圍著一張大型方桌就座。餐會舉行的目的在於藉由非公開的討論,讓科學家暢所欲言,因此很少邀請訪客與會。關於這神聖的聚會我早有耳聞,也一直夢想能夠參與。

在克里克的《驚異的假說》(*The Astonishing Hypothesis*)一書中,他提出意識是由大腦產生,是我們的思維、信仰、欲望和感覺的總合,而這一切都來自神經元的活化、神經膠細胞,以及組成二者的分子與原子。這項論點十分可觀,但如同先前所說的,我對大腦圖譜的定位較不感興趣,真正吸引我的是身體機制如何形成人類經驗。

我注意到克里克的原因並非他在DNA方面的傑出研究,或者沙克研究院的管理職,更不是《驚異的假說》一書。我是受他的自傳《瘋狂的追尋》(*What Mad Pursuit*)所吸引,這本書談的是他早年的學術生涯。事實上,最讓我感興趣的是以下這段話,因為我和克里克一樣,較晚才展開自己的學術生涯。

　　戰爭終於結束後,我感到茫然,不知該做什麼⋯⋯我評估了一下我自己。有個不怎麼樣的學位,對海軍的貢獻稍微能彌補我的資歷。擁有磁學和流體力學方面的特定知識,但自覺對這兩方面一點熱忱也沒有。完全沒有發表過論文⋯⋯後來我才漸漸發現,這樣的資歷反而是個優點。當時,年過三十的科學家多囿於自己的專業知識。為單一領域投注大量心力後,要在這樣的階段做出徹底的改變是極端困難的。我則不然,我一無所知,只受過老派物理

AFTER
DESSERT,
CRICK
WAS STILL
FOUR SEATS
AWAY
FROM ME

學和數學的基礎訓練，並擁有轉而接觸新事物的能力……既然我一無所知，也就擁有近乎完全不受約束的選擇機會……

　　克里克自身的追尋令我備受鼓舞，讓我將自己的經驗不足視作一種自由，能夠踏上一條與其他認知科學家截然不同的思考途徑。這也激發我努力超越自己領悟力的極限。

　　一天早上，我從旅館開車前往貝露基的實驗室，準備一早開始工作。早上七點對我來說算是早的了，但貝露基竟然六點就在實驗室現身。我們在她的辦公室一起工作，各自敲著電腦鍵盤，她突然放下手中的咖啡看著我，一雙眼睛彷彿小精靈般閃閃發亮。「你今天想不想見見克里克？」不過幾個月前，我才剛見過克里克獲頒諾貝爾獎時的搭檔沃森，這也太巧了吧。

　　此時過去的回憶突然襲上心頭，令我一陣驚愕。我剛開始擔任唱片製作人的時候，蜜雪兒・札琳（Michelle Zarin）是舊金山頂尖的錄音室「奧托馬特」（Automatt）的經理，每週五下午，她會準備紅酒和乳酪，在她的辦公室舉行聚會，只有圈內的重要人物能獲邀參加。當時我有好幾個月的時間都在做些名不見經傳的樂團，每到週五下午就可看見搖滾樂界的尊貴人物魚貫走入她的辦公室，像是山塔那、休・路易斯（Huey Lewis）、知名製作人吉姆・蓋恩茲（Jim Gaines）和巴布・強斯頓（Bob Johnston）。某個週五札琳告訴我，榮・內維森（Ron Nevison）當天會來到舊金山，內維森曾製作過我最喜愛的齊柏林飛船的唱片，也曾與何許人樂團合作。札琳讓我進入她的辦公室，指示我站在賓客群中的某處，這時人潮漸多，大家逐漸排成半圓形。人們喝酒談天，我在一旁聆聽，充滿崇敬之意。我只希望能有機會認識內維森，然而他似乎完全沒注意到我。我看看手錶，十五分鐘過去了。伯茲・史蓋茲（Boz Scaggs）的歌聲從角落的音響傳來。先是〈內幕〉（Lowdown），然後是〈里多〉（Lido shuffle）。二十分鐘過去了。我該不該走過去認識內維森？伯茲・史蓋茲唱起〈我們都寂寞〉（We're All Alone），歌詞彷彿說中我的心聲，有時音樂就是這樣。看來我得主動出擊才行。我走到內維森身旁，向他自我介紹一番。內維森與

page
168

THIS
IS
YOUR
BRAIN
ON
MUSIC

我握手，接著轉過身，繼續剛才與別人的對話。就這樣。後來札琳訓了我一頓，說事情不是這樣搞的。如果我等待札琳為我引薦，她會向內維森提起我的事，說我是個年輕的製作人，是很有潛力的新手，也是很有禮貌、有想法的年輕人，希望他能見見我。但我從此再也沒有見過內維森。

到了午餐時間，我和貝露基離開辦公室，走入聖地牙哥和煦的春日中，海鷗在頭頂叫嚷著。我們走到沙克院區的一角，太平洋的絕美景致近在眼前，我們走過三段階梯，前往教授的用餐室。我立刻就認出克里克，但他看起來有點虛弱，畢竟他已年近九十。貝露基指示我坐在克里克右方，間隔四個座位之處。

席間對話擾攘，我只聽到一些談話片段，一下是某位教授找到誘發癌症的基因，一下又是解開烏賊視覺系統的遺傳學現象。還有人在推論如何以藥物延緩阿茲海默症的記憶喪失情形。克里克多半只是聆聽，偶爾說幾句話，但聲音小得我幾乎聽不見。教授用完餐後，餐廳頓時冷清許多。

吃過甜點後，克里克與我依然相隔四個座位，他與左方的某人相談甚歡，背對著我們。我想見他，與他談談《驚異的假說》，希望藉此得知他如何看待認知、情緒與運動控制之間的關聯。身為 DNA 結構的共同發現者，對音樂的遺傳基礎又有何看法？

貝露基看出我的不耐，便說等我們離開時，她會介紹克里克給我認識。我有點失望，看來又是一次打過招呼就得說再見的經驗。貝露基拉著我的手肘，她只有一百五十公分，得伸長手才能碰到我的手肘。她帶我到克里克面前，克里克正在和同事談論輕子和緲子。貝露基打斷談話，說：「法蘭西斯，我想向你介紹我的同事列維廷，他來自麥基爾大學，和我一起做音樂研究。」克里克還沒說半句話，貝露基便拉著我的手肘走向門口。只見克里克眼睛一亮，在椅子裡坐直身子。「音樂。」他說，並向談論輕子的同事揮揮手。「我希望找時間和你談一談。」他說。貝露基俏皮地答道：「這個嘛，我們現在就有時間。」

克里克想知道我們是否針對音樂做過神經造影研究，於是我告訴他過去

AFTER
DESSERT,
CRICK
WAS STILL
FOUR SEATS
AWAY
FROM ME

我對音樂和小腦所做的研究。他對我們的研究結果很感興趣，也很好奇小腦與音樂情感間可能的關聯。目前已知小腦會協助演奏者和指揮掌握音樂的時間長度，並保持穩定的速度，而許多人認為小腦也能夠協助聆聽者掌握音樂時間。然而，情感是由何處融入的呢？情感、計時與運動之間在演化上又有何關聯？

首先我們要問，情感的演化基礎為何？事實上，科學家連情感是什麼都無法取得共識。我們只能夠區分情感（通常是由外在事件所造成的短暫狀態，事件可能是當下所發生，也可能來自回憶或對未來的預期）、心情（持久、非短暫的狀態，不一定由外在事件造成）和特質（呈現某種狀態的傾向或趨勢，例如「一般來說她是個快樂的人」，或者「他似乎永遠都不滿足」）。有些科學家用「affect」（情緒）這個字來表示內心狀態的價數（正或負），「emotion」（情感）這個字則留作指稱特定狀態之用。情緒只有兩種值（如果你把「沒有情緒」也算進來，就是第三種），而每種值都含有一定的情感範圍：正面情感包括快樂和滿足，負面情感包含恐懼和憤怒。

克里克和我談到在演化的歷史上，情感如何與動機緊密相連。克里克提醒我，對我們的人類祖先來說，情感是一種驅使人類做出行動的神經化學機制，一般來說是為了生存。我們一看到獅子，立刻就產生恐懼感，這樣的內在狀態（情感），是由於一些特定的神經傳導物質混合在一起，達到某種活化速率所致。所謂「恐懼」這樣的狀態，會驅使我們停下手邊的事，不假思索立刻拔腿就跑。吃到腐敗的食物會感到噁心，並湧現許多生理反射，例如皺起鼻子（避免吸入可能存在的有毒氣味）、伸舌頭（吐出有問題的食物）等，同時喉頭緊縮，減少進入胃部的食物數量。當我們步行了數小時，終於看到第一片水體後，必然會感到興高采烈，大口喝水的飽足感會予人幸福和滿足的感覺，而這樣的情感會使我們記住水體所在的位置。

並非所有情感活動都能引發肢體動作，但許多重要的動作確實由此而生，而跑步則是其中最基本的。以正常步伐跑步，可以跑得較快而有效率，畢竟我們可不想失足摔倒或失去平衡！這時小腦的角色便非常清楚。而情感

page
170

THIS
IS
YOUR
BRAIN
ON
MUSIC

可能與小腦神經元有關的想法也很合理。以求生為目的的重要活動往往與跑步有關（如逃離獵食者，或衝向獵物），而我們的祖先必須能夠做出快速、即時的反應，不能等到分析完周遭情勢、研究出最好的方式才行動。簡而言之，情感系統與運動系統直接相連的人類祖先顯然能夠更快做出反應，於是獲得存活、繁衍的機會，將基因傳給下一代。

真正令克里克感興趣的，並非行為的演化起源，也不是那些相關資料。克里克讀過舒馬曼的研究論文，舒馬曼試圖讓過去受到駁斥或遺忘的想法重獲新生。舉例來說，一九三四年有一篇論文指出，小腦會參與調節覺醒、注意力和睡眠。到了一九七○年代，我們得知小腦的特定區域若發生損傷，會讓覺醒的能力產生劇烈改變。小腦部分損傷的猴子會感到憤怒，科學家稱之為「假性憤怒」（sham rage），因為環境中並無造成憤怒反應的因子（這些猴子因手術而損傷腦部，當然有充分的理由感到憤怒，但實驗顯示，猴子只在小腦受到損傷的情況下才感到憤怒）。小腦其他部位的損傷則會使人變得非常冷靜，這項發現在臨床上如今已用來減緩精神分裂症狀。此外，對小腦中央的條狀組織（即小腦蚓部）進行電刺激，會令人產生侵略行為，刺激其他區域則可減輕焦慮和抑鬱。

克里克的面前依然放著點心盤，他把盤子推開，手上握著一杯冰水。我看見他雙手皮膚下的血管，有那麼一下子，我覺得可以清楚看見他的脈搏。他沉默了一陣子，凝視，思考。此時餐廳已完全安靜下來，唯有浪濤拍岸聲透過一扇敞開的窗陣陣傳入。

我們討論了一些一九七○年代神經生物學家的研究，他們發現內耳的神經並未全數連結至聽覺皮質，從而證實了過去的看法。貓和老鼠的聽覺系統與我們極為相似，而這兩類動物也都有從內耳直接投射至小腦的情形。也就是耳朵和小腦之間存在神經連結，而這神經連結能夠調節動物接收空間中的聲音刺激後轉向聲源的動作。小腦甚至擁有能夠敏銳感知空間位置的神經元，可讓頭部或身體有效率地快速轉向外界刺激的來源方向。接著，這些區域會投射至大腦額葉，我和門農及貝露基三人共同研究發現，額葉在大腦處

page
171

AFTER
DESSERT,
CRICK
WAS STILL
FOUR SEATS
AWAY
FROM ME

理語言和音樂時都會活化，尤其是下額葉皮質和額葉眼眶面皮質。為什麼會有這樣的情形？來自耳朵的神經連結為何略過聽覺皮質，直接連上小腦，亦即動作控制中樞（或者如我們所探究的，也是情感中樞）？

功能備份與分配是神經解剖結構上的重要原則。生物必須活得夠久，才能透過繁殖將基因傳給下一代。生活中充滿危險，多的是撞破頭、喪失部分腦部功能的機會。為了在腦部損傷後能夠繼續運作，大腦中的重要系統都已演化出額外的輔助作用途徑，因此傷到一處並不會使整個系統停擺。

我們的感知系統受到精密調整，以偵測環境中的各種變化，因為任何變化都可能意味著危險將至。而我們的五感都十分細膩，視覺系統能夠分辨數百萬種顏色、可在極度黑暗中視物，對急遽變化最為敏感。視覺皮質有一整個區域（稱為 MT 區）專司動作偵測，視野內只要有物體移動，這個區域就會受到活化。每個人應該都有過這樣的經驗，當昆蟲停在脖子上時，我們會下意識地揮掌打擊，這時觸覺系統注意到皮膚出現極度細微的壓力變化。此外，氣味的變化（例如當鄰居把蘋果派放在窗台上放涼，香氣不斷傳來）會使我們留意並轉頭朝向氣味的來源。不過，造成最大驚嚇反應的往往是聲音，突然產生的噪音，可能會使我們從椅子上跳起來、轉頭察看、低下身子，或者掩住耳朵。

在我們的驚嚇反應之中，由聽覺產生的驚嚇是反應速度最快的，應該也是最重要的。這件事自有道理：我們生活的世界受到大氣層的包圍，物體（尤其是大型物體）突然的動作會造成空氣擾動，而我們把空氣分子的運動感知為聲音。冗贅原則 (redundancy principle) 使我們的神經系統即使部分損傷，也一定能對外界傳入的聲音做出反應。愈是深入大腦，我們會發現愈多的備份途徑、潛在線路，以及先前未曾留意的幾個系統間的連結。這些次級系統為生存提供重要的協助。近來便有科學文獻指出，某些人的視覺傳導途徑雖遭到切斷，卻仍然「看得見」。這些人無法意識到自己能看見東西（事實上他們認為自己瞎了），但卻能夠轉頭望向物體，在某些情況下甚至能認出該物體的名稱。

page
172

THIS
IS
YOUR
BRAIN
ON
MUSIC

小腦中似乎也包含部分的聽覺輔助系統，以及已退化的部分。這些輔助系統使我們保留了強烈的反應能力，讓我們聽到可能代表危險的聲音時，在情感與動作上都能快速做出反應。

有條神經迴路不但牽涉到驚嚇後的反射動作，也與聽覺系統對環境變化的細微敏感度有關，此即習慣性迴路。假設你的冰箱會發出嗡嗡聲，隨著時間經過你會逐漸習慣，進而忽略那聲音，這就是習慣性。老鼠睡在洞穴中，上方地面傳來巨大聲響，那聲音可能來自獵食者的腳步聲，並使老鼠受到驚嚇，但也可能是狂風吹動樹枝，斷續敲擊地面所致。樹枝擊打洞頂數十下之後，老鼠發現並無危險，便能明白自己未受威脅，並忽略那聲音。但若聲音的強度或頻率發生變化，表示情況有變，老鼠就會提高警覺。或許是風勢增強，於是樹枝可能打穿牠的鼠窩，也可能是風勢已平靜下來，牠就可以安全外出覓食、尋找同伴，不用擔心被狂風吹跑。習慣性是判斷生命是否受到威脅最重要的機制。而小腦的作用就像是計時器，一旦小腦受傷，便無法追蹤感官刺激中的規律，習慣性也不復存在。

貝露基向克里克提起哈佛大學教授亞伯‧蓋勒柏達（Albert M. Galaburda）。蓋勒柏達發現威廉氏症候群患者的小腦無法正常發育，這類患者的第七條染色體缺失了二十幾個基因，新生兒出現這種情形的機率約是兩萬分之一，與較為知名的唐氏症相較，威廉氏症候群的發生機率約為唐氏症的四分之一。威廉氏症候群與唐氏症一樣，都是胎兒發育初期發生基因轉錄錯誤所致，在人類所擁有的二萬五千個基因之中，缺少這二十個便會造成極大的破壞。威廉氏症候群患者有嚴重的智能障礙，只有少數人能學會計算、辨認時間或閱讀，不過這類患者的語言能力倒是十分完整，也很擅長音樂，而且外向和快樂的程度異乎尋常。要說有什麼不同，或許是他們比較情緒化，也比一般人友善、合群。他們最喜歡做的兩件事就是玩音樂和結交新朋友。舒馬曼也發現，小腦創傷會使患者產生類似威廉氏症候群的症狀，即突然變得太過外向，對陌生人表現得太過熱切。

幾年前，我獲邀拜訪一名患有威廉氏症候群的少年。肯尼非常外向、興

AFTER
DESSERT,
CRICK
WAS STILL
FOUR SEATS
AWAY
FROM ME

高采烈，也喜愛音樂，智商卻不到五十，這代表十四歲的他只具有七歲小孩的心智能力。除此之外，如同大多數威廉氏症候群患者，他的手眼協調能力很差，很難為衣服扣上鈕子（須由母親幫忙）、綁鞋帶（他多半穿以魔鬼氈固定的鞋子），甚至連爬樓梯、從盤中拿取食物放入嘴巴都有困難。但是肯尼會吹單簧管，他學過幾首曲子，能夠以繁複的指法吹奏。肯尼無法說出音名，也無法說明他如何吹奏這些曲子，就好像他的手指擁有自己的思想。當肯尼演奏音樂時，原有的手眼協調障礙突然全都不見了！然而一旦停止吹奏，他甚至需要他人協助才能開啟琴盒、放入單簧管。

史丹佛醫學院的亞倫‧萊思（Allan Reiss）發現，威廉氏症候群患者的新小腦（neocerebellum，也就是小腦在演化上最新的部分）比正常人來得大。而演奏音樂所需的動作，對威廉氏症候群患者來說與其他動作截然不同。這類患者的小腦形態測量結果異於常人，彷彿擁有「自己的思想」，而我們也得以藉此了解正常人的小腦對於音樂處理發揮了什麼樣的作用。小腦與情感的各個面向息息相關，包括驚嚇、恐懼、盛怒、冷靜、合群等，而這又與聽覺的處理過程有所牽連。

克里克和我坐在早已清理一空的桌面前，他提到了「統整問題」（binding problem），這是認知神經科學領域中最難解的問題之一。物體擁有各種不同特性，在腦中由個別的神經次級系統負責分析，以視覺物件為例，這些特性也許是顏色、形狀、動態、對比、大小等等。大腦必須將這些個別的感知成分「統整在一起」，組成連貫的整體。我曾說過，認知科學家認為「感知」是一段建構的過程，然而神經元究竟如何整合這些訊息？我們透過對腦傷病人及特定神經疾病，如貝林氏症候群（Balint's syndrome）等的研究，得知這項問題的存在。貝林氏症候群患者只能辨認出物體的一兩種特性，且無法將之整合。某些病人能夠描述物體位於視野中何處，卻無法說出該物體的顏色，有些病人則正好相反。還有某些病人能辨別音色與節奏，卻聽不出旋律，而某些病人則剛好相反。培瑞茲便發現有位患者雖具備絕對音感，卻也是個大音癡！他能正確說出聽到的音名，卻唱不出半首歌。

page
174

THIS
IS
YOUR
BRAIN
ON
MUSIC

克里克提出，大腦統整訊息的方式可能是讓所有皮質的神經元同時活化。克里克在《驚異的假說》中曾探討大腦神經元以四十赫茲同步活化時所產生的意識。一般來說，神經科學家認為小腦的運作主要在於「前意識」層次，因為小腦主要負責調節跑步、走路、抓握和伸觸等，而這些動作在正常狀況下並不受意識控制。克里克認為，我們沒有理由認定小腦無法以四十赫茲活化、參與意識的運作。不過對於只有小腦的生物，如爬蟲類等，基本上我們也不認為其能產生類似人類的意識。「注意那些連結。」克里克說。他在沙克研究院時曾自修神經解剖學，注意到許多認知科學研究者並未堅守該領域的基本原則，以大腦作為各項假說的限制。克里克對這類人不屑一顧，他認為只有縝密地研究各種大腦構造、功能之細節的人才會得到真正的進展。

剛才與克里克聊輕子的同事回來了，提醒克里克待會的會議。我們起身準備離開，克里克最後一次轉身望著我，再說了一次：「注意那些連結……」此後我再也沒有見過他。幾個月後克里克就過世了。

小腦和音樂之間的連結並不難察覺。冷泉港實驗室的研討會也討論到額葉（人類最高等認知作用的中樞）如何直接連結小腦（人腦中最原始的部分）。這些連結是雙向的，此端的結構會對彼端造成影響。而塔拉爾所研究的額葉區域（協助我們精確區分語音差異的區域）也會與小腦連結，艾佛里對運動控制的研究也顯示，大腦額葉、枕葉皮質、初級運動皮質和小腦之間存在連結。不過，這首神經所譜寫的交響曲還有另外一位演奏者，那是深埋在大腦皮質中的另一種結構。

一九九九年，蒙特婁神經學研究所（Montreal Neurological Institute）的博士後研究員安妮・布勒德（Anne Blood）與札托合作，進行一項劃時代的重要研究。布勒德發現大腦中感受強烈音樂情感（她的受試者則描述為「令人激動、顫慄」）的區域，也與報償、動機和覺醒機制有關，這些腦區包括腹側紋狀體（ventral striatum）、杏仁核、中腦，以及額葉皮質的部分區域。我對腹側紋狀體特別感興趣，因為腹側紋狀體中所包含的依核正是大腦的報償機制中心，

page
175

AFTER
DESSERT,
CRICK
WAS STILL
FOUR SEATS
AWAY
FROM ME

在愉悅和成癮兩方面扮演重要角色。當賭徒贏上一把，或毒蟲吸食喜歡的毒品時，依核就會活化。依核能夠釋放神經傳導物質多巴胺，因此也密切參與腦中鴉片類物質（opioid）的傳遞。早在一九八〇年，史丹佛醫學院心理學家亞佛蘭・哥德斯坦（Avram Goldstein）就發現，施打「那囉克松」（nalaxone）能夠遏止因聆聽音樂而產生的愉悅感，這應是依核的多巴胺受到干擾所致。不過，布勒德與札托運用的是一種特殊的腦部掃描方式，稱為正子斷層造影（positron emission tomography），這項掃描方法的空間解析度不足以看出體積微小的依核是否參與作用。我和門農以解析度較高的功能性磁振造影收集到大量數據，這項方法確實能夠判斷依核是否參與音樂聆賞。然而，如果我們要確切地描述大腦如何藉由音樂獲得愉悅感，就必須證明當一系列神經構造因聆聽音樂而產生反應時，依核確實參與其中。依核應是在處理音樂結構與意義的額葉活化之後參與作用。為了證實依核具有調節多巴胺的功能，我們必須找出一種方法證明依核會與其他牽涉多巴胺之製造、傳遞的大腦構造同時活化，否則我們將無法反駁依核的參與只是巧合。最後，由於有這麼多證據都指向小腦，而我們也知道小腦有多巴胺的受體，因此小腦應該也是產生愉悅感的關鍵之一。

門農不久前讀到神經科學家卡爾・弗理斯頓（Karl Friston）與同事發表的論文，文中提到一種新的數學方法，稱為功能性與有效性連結分析（functional and effective connectivity analysis），能夠展現認知運作過程中，腦區間的交互作用方式，從而解決上述問題。這種新的連結分析能讓我們在大腦處理音樂的過程中，測得不同區域間神經的聯繫，這是傳統方法無法解決的問題。運用這項方法測量出腦區之間的交互作用（這受限於我們對於大腦連結在解剖學上的認識），可讓我們即時監測音樂如何引發神經網絡的運作。這肯定是克里克所希望見到的。這件任務非同小可，大腦掃描實驗會產生數以百萬計的數據點，單次掃描所產生的數據就足以塞滿一般的電腦硬碟。若非使用方才所說的新式分析，而是以標準方法分析數據，更要花上數個月的時間，而且僅能檢驗哪些區域受到活化。況且沒有任何現成的統計軟體能協助我們進行上

page
176

THIS
IS
YOUR
BRAIN
ON
MUSIC

述的分析。門農花了兩個月研究新式分析所用的方程式，當他完成後，我們便重新分析當初讓受試者聆聽古典音樂時所收集到的資料。

結果正如我們所期望。聆聽音樂會讓一系列腦區按照一定順序活化：首先由聽覺皮質對各種聲音成分做初期處理，接著是額葉的部分區域，如 BA44 和 BA47，即我們先前發現會參與處理音樂結構和預期的區域，而最後是由數個區域所形成的網絡（即中腦邊緣系統〔mesolimbic system〕），這個系統牽涉覺醒、愉悅、鴉片類物質傳導、多巴胺的製造等，最終結束於依核的活化。小腦和基底核則是全程保持活化狀態，我們推測應是為了協助處理節奏和節拍方面的資訊。至於聆聽音樂的報償與強化機制，似乎是由依核增加多巴胺的分泌量，以及小腦透過與額葉及邊緣系統（limbic system）的連結調節情感所致。現今神經心理學理論指出，正面情緒確實與多巴胺濃度增加有關，許多新式抗抑鬱藥物選擇藉由控制多巴胺系統發揮作用，也與這項發現有關。我想，現在我們終於知道為何音樂能夠撫慰人心了。

音樂似乎模擬了語言的某些性質，且同樣能傳遞我們藉由口語溝通的某些情感，只不過不具有那麼明確的指涉。音樂也能喚醒語言所活化的部分神經區域，但音樂比語言更能深入與動機、報償和情緒有關的原始腦部結構。無論我們聽到的是滾石樂團〈夜總會女郎〉開頭的牛鈴聲，或者交響組曲〈天方夜譚〉（Sheherazade）的頭幾個音，腦中的運算系統都會讓神經振盪器與音樂的脈動同步，並開始預測後續強拍將於何時出現。隨著音樂開展，大腦會不斷更新對下一拍的出現時機所做的估計，心中的拍子與真實的拍子彼此吻合時則得到滿足感，對音樂的預期若遭出色的音樂家以富有意趣的方式顛覆，大腦也會感到愉快，彷彿聽見以音樂訴說的笑語。音樂會呼吸、會加快速度、會放慢腳步，一如真實的世界，而我們的小腦則與之同步調整，從中感受樂趣。

予人深刻印象的音樂（或律動感）多半會小小地顛覆時間感。正如同敲擊老鼠窩的樹枝一旦改變擊打節奏，老鼠便會隨之產生情緒反應一般，我們的時間感遭到具有律動感的音樂顛覆時，我們也會產生情緒上的反應。老鼠

無法理解時間感遭到顛覆的感覺，因此感到恐懼；我們則透過文化背景和過去的經驗，得知音樂並不具威脅性，於是感知系統將這顛覆解釋為愉悅和趣味的來源。律動感所帶來的情緒反應，是透過耳朵—小腦—依核—邊緣系統的連結而產生，而非耳朵—聽覺皮質。我們對律動感的反應主要屬於前意識或無意識的層次，因為這類訊息是走向小腦，而非大腦額葉。然而最令人驚奇的是，所有經由不同途徑傳輸的訊息竟然都能整合在一起，成為我們對一首歌的聆聽體驗[4]。

　　說明大腦對音樂的感知，就像是在說明各腦區如何共譜一曲優美的交響樂，這些腦區包括人類大腦在演化上最古老與最新演化形成的部位，以及腦中彼此距離最遙遠的區域，如後腦勺的小腦和眼睛後方的額葉。運作的過程則涉及邏輯預測機制與情緒報償機制如何在神經化學物質的釋放與吸收間跳著精確的舞步。當我們愛上一首曲子，這首曲子會讓我們想起過去所聽過的其他音樂，也喚醒生命中某些情感的記憶痕跡。正如克里克離開午餐室時再三提起的，大腦對音樂的感知都來自「連結」。

4・審定注－以基底核所產生的穩固拍節為基礎，小腦可以再去處理音樂中靈動而微妙的時間偏差。聽眾腦中這兩個系統相輔相成，才得以欣賞音樂中風情萬種的律動感。許多腦造影實驗顯示，當節奏無法被嵌入拍節結構時，小腦仍然可以偵測該節奏中的時值。然而，律動感所引起的情緒，是否真的如上所述「透過耳朵—小腦—依核—邊緣系統的連結而產生」，這項猜測還有待證實。

page
178

THIS
IS
YOUR
BRAIN
ON
MUSIC

WHAT

MAKES

A

MUSICIAN

?

expertise

dissected

chpater

7

音樂家的條件

何謂音樂細胞？

法蘭克‧辛納屈有張名為《搖擺情歌》（*Songs for Swinging Lovers*）的專輯，其中所有曲目的情感表達、節奏和音高都掌握得非常出色。我並非法蘭克‧辛納屈的粉絲，在他發行的兩百多張專輯中，我所擁有的不到六張，而我也不喜歡他主演的電影。坦白說，我認為法蘭克‧辛納屈多數的作品都太過濫情，一九八〇年代之後的歌曲則過於自信。數年前，《告示牌》（*Billboard*）雜誌邀請我為他的最後一張專輯撰寫評論，法蘭克‧辛納屈在這張專輯中，每首曲子都與一位流行歌手合唱，其中包含 U2 樂團主唱波諾（Bono）、拉丁歌后葛洛麗雅‧伊斯特芬（Gloria Estefan）等人。我嚴厲地寫道：法蘭克‧辛納屈「唱起歌來彷彿剛殺了人般心滿意足」。

但在《搖擺情歌》中，法蘭克‧辛納屈演唱每個音的時機和音高都很完美。我說「完美」並不是指他唱得無懈可擊，事實上，按照樂譜來看，他的節奏根本完全錯誤，但那卻能完美地表達出難以言喻的情感。法蘭克‧辛納屈分節的方式繁複得不可思議，且演唱極度細膩——我無法想像有人能夠注意那麼多細節，且掌握得如此得宜。讀者不妨試試跟著這張專輯一同哼唱，

page
180

THIS
IS
YOUR
BRAIN
ON
MUSIC

但我沒聽說有誰能夠精準地跟上法蘭克・辛納屈的分節，那實在太細緻、太古怪又太具有個人特色了。

　　人究竟如何成為專業音樂家呢？為何有數百萬人從小學習音樂，成年後仍能持之以恆的卻少之又少？許多人得知我的工作內容後告訴我他們喜歡聽音樂，音樂課成績卻爛得可以，我想那是他們對自己太嚴厲了。在我們的文化中，專業音樂家和一般愛樂者之間的鴻溝日漸擴大，常使一般人感到挫折。不知何故，這樣的情形似乎在音樂中似乎特別明顯。一般人即使籃球打得不像美國職籃明星俠客歐尼爾那麼出色、廚藝也比不上美國傳奇名廚茱莉亞・柴爾德（Julia Child），依然樂於在自家後院來場籃球友誼賽，或者為親朋好友煮一頓假日大餐。由音樂表演行為而生的鴻溝似乎與文化有關，在當代西方社會尤其明顯。雖然許多人認為自己的音樂課成績奇差無比，就認知神經科學家的實驗結果看來卻非如此。即使只是幼年時上過幾次音樂課的人，其處理音樂的神經迴路仍比完全沒受過音樂訓練的人更有能力與效率。音樂課讓我們更懂得聆聽，更能辨識音樂的結構與形式，也更容易辨明自己的音樂喜好。

　　那麼，像鋼琴家阿爾弗雷德・布蘭德爾（Alfred Brendels）、小提琴家張莎拉（Sarah Changs）、爵士樂大師溫頓・馬沙利斯（Wynton Marsalis）和歌手多莉・艾莫絲（Tori Amos）等人又是如何成為真材實學的專業音樂家？為何他們能夠擁有一般人望塵莫及的非凡音樂表演能力？他們是否擁有異於常人的能力或神經構造（亦即本質上有所區別），或只是基礎能力較他人出色（僅為程度上的差異）？此外，作曲家和詞曲創作人的技藝是否與表演者截然不同？

　　過去三十年來，「專長」向來是認知科學界的重要研究主題，而音樂方面的專長往往被放在「一般專長」的脈絡中研究。音樂專長大多被視為技術上的成就，如精通一種樂器，或者嫻熟作曲技巧。已故心理學家麥可・郝爾（Michael Howe）曾與其同僚珍・戴維森（Jane Davidson）及約翰・斯洛波達（John Sloboda）提出以下疑問：一般人所謂的「天賦」，在科學上是否站得住腳？而這番疑問掀起了一場國際級的論戰。郝爾等人以二分法提出以下假設：高

水準的音樂成就，究竟奠基於腦內結構（即我們所說的「天分」），抑或只是訓練、練習的成果？郝爾等人將「天分」定義為：一、源自遺傳結構；二、具天分者在生命早期階段便可經由專業人士加以鑑別，即使當事者當時尚未養成非凡的專業水準；三、可用以預測某人是否將出類拔萃；四、只有少數人擁有這項特質，若所有人都具有「天分」，這項概念便失去其意義了。其中對於早期鑑別的強調，須從我們對孩童技能發展的研究中獲得證實。此外，郝爾等人也說，在諸如音樂等領域中，孩童的「天分」會以各種不同的方式顯露。

　　某些孩童習得技能的速度明顯比其他人快得多。孩子在不同年紀學會走路、說話、上廁所，即使是在同一個家庭中長大的孩子也是如此。遺傳或許也是影響因素之一，但我們很難排除所有附屬的因子（即環境可能造成的影響），例如動機、個性和家庭中的權力關係等。諸如此類的因素可能會影響孩童的音樂能力發展，並掩蓋遺傳在音樂能力形成上的表現。截至目前為止，腦部研究對於這項主題還沒有太大幫助，因為我們很難判斷這些現象中的因果關係。哈佛大學的戈弗里‧施洛格（Gottfried Schlaug）收集了許多具有絕對音感的人的腦部掃描結果，證實這些人的聽覺皮質中，顳平面大於無絕對音感的常人。這項結果暗示著顳平面與絕對音感的關係，但我們並不清楚這些人是生來就具有較大的顳平面，因此擁有絕對音感，抑或是因為擁有絕對音感而使顳平面增大。這項問題或可在腦中主掌已熟練動作的區域獲得解答。德國心理學家湯瑪士‧艾伯特（Thomas Elbert）研究小提琴手的腦部，發現負責操縱左手（演奏小提琴特別強調左手的精細動作）的腦區會因練習小提琴而增大。但我們目前仍不清楚，這種傾向是否原先便存在於某些人身上。

　　支持天分存在最強烈的證據，便是某些人學會音樂技能的速度比其他人快。至於反對天分存在（或者說相信練習能夠臻至完美）這一方的證據，則來自觀察專家或表現出眾者究竟經過多少訓練所得的結果。專業音樂家就與數學、下棋或運動方面的專家一樣，需要長時間的指導與練習，才能習得真正出類拔萃所需的技能。根據多項研究，音樂學校中最優秀的學生往往也最

page
182

THIS
IS
YOUR
BRAIN
ON
MUSIC

勤於練習，其練習時間有時甚至是表現平庸者的兩倍有餘。

在某項研究中，由老師事先評估學生的能力與天分，據此將學生分為兩組（學生並不知情，以免產生偏見）。數年之後，學習表現獲得最高評分的往往是練習得最勤的學生，而與原先依據「天分」決定的分組結果無關。由此可見，練習足可決定成就，而非僅止於「相關」而已。這也暗示著，我們為他人貼上「天分」這項標記，往往是根據循環論證的結果：當我們說某些人有天分時，指的是這些人天生具有使他們出類拔萃的素質，但我們往往只在回顧某人的重大成就時，才說他們是有天分的。

美國佛羅里達州立大學的安德斯・艾力克森（K. Anders Ericsson）與其同僚，將「音樂專長」的主題視為認知心理學中探討人如何成為專家的一般問題。換句話說，他先假定成為任何領域的專家都與某幾項特定議題（issue）有關；也就是說，我們可以藉由研究專業作家、西洋棋手、運動員、藝術家、數學家，來了解人如何成為專業音樂家。

首先我們應了解何謂「專家」。一般來說，專家是指達到比他人更高成就者。就這方面來說，「專業」是一種社會上的評判，是我們對社會上相對少數者所做的描述。此外，所謂的「成就」通常限定於大眾所關注的領域，如同斯洛波達所指出的，我可以是環起自己手臂或念出自己名字的專家，但這畢竟不同於弈棋、修理保時捷或安然偷得英國皇室冠冕上的珠寶等一般人所認定的專家。

以上研究都指向同一點：欲精通專業技能以達到國際級專家的水準，則需經過一萬小時的練習，在任何領域皆然。在以作曲家、籃球選手、小說家、滑冰選手、鋼琴演奏家、西洋棋手、慣犯或其他任何職業為對象的反覆研究中，「一萬小時」這個數字一再出現。一萬小時約等於以一天三小時，或一週二十小時的頻率持續練習十年以上。當然，這無法說明為何某些人再怎麼練習都無法獲得良好的成果，而某些人卻能從等量的練習中學到更多，然而直到目前為止，還沒有任何一位真正的世界級專家，練習技能的時間少於一萬小時。看來大腦就是得花這麼多時間，才能吸收一切所需的訊息，使你的

技能臻至純熟。

一萬小時的理論，恰與我們所知的大腦學習方式相符。學習需經由神經組織吸收並整合資訊，我們對某件事經歷愈豐，相關的記憶與學習痕跡就愈強。每個人的神經系統整合訊息所需的時間長度不同，但是多加練習確實可產生較多的神經痕跡，藉此組合、創造較強的記憶表徵。無論你同意的是多重痕跡記憶理論，或是任何神經解剖學的記憶理論的多種樣貌，記憶的強度都與我們感受到原始刺激的次數有關。

記憶強度也與我們關注經驗的程度有關，而與記憶相關的神經化學作用會標示經驗的重要性，於是我們傾向將此經驗視為重要的事情，賦予許多正面或負面的情緒。我告訴學生，如果他們希望得到好成績，就必須非常用心學習。在學習新技能的初期階段，用心與否多少會在吸收速度上造成一些差異。假使我真的很喜歡某一首曲子，我會想要多練習幾次，由於這份用心，這段經驗在諸多面向上都會被賦予一種神經化學式的標記，標示其為重要記憶。這些面向包括曲子的聲音、我的運指（若是吹奏樂器則也包括呼吸方式）等等，使之全部轉譯為「重要」的記憶痕跡。

同樣地，當我演奏喜愛的樂器、為樂音感到愉悅時，我會更加注意樂音中的細微差異，以及我調節、影響樂器聲音的方式。我們不可能錯估這些因素的重要性。用心能使我們多加注意，結合兩者則能造成顯著的神經化學變化。此時，大腦釋放出多巴胺（與情緒調節、警覺及心情有關的神經傳導物質），多巴胺系統便開始協助轉譯記憶痕跡。

有些人接受音樂訓練時較缺乏練習的動機，原因各不相同，而動機與注意力等因素則會降低這些人的練習成效。一萬小時的論點之所以令人信服，是因為針對各專業領域的研究中，都可看到這個數字。科學家喜歡秩序與簡潔，當他們在不同脈絡中看見相同的數字或公式時，往往便視之為問題的解答。但如同其他許多科學理論，一萬小時理論也有漏洞，同樣需要面對各種相反論點與反例的駁斥。

一萬小時理論典型的反例如下：「唔，那莫札特怎麼說？我聽說他四歲

page
184

THIS
IS
YOUR
BRAIN
ON
MUSIC

就會寫交響曲了！就算莫札特一出生就每週練習四十小時，到四歲也還不滿一萬小時。」首先，這段陳述有一些錯誤：莫札特六歲才開始作曲，而且直到八歲才寫了第一首交響曲。誠然，八歲小孩寫出交響曲是件不尋常的事，莫札特自幼就顯得非常早熟，但那與成為專家是兩回事。很多小孩都會作曲，甚至在八歲稚齡就可以寫出長篇的樂曲。莫札特接受了來自父親的大量音樂訓練，而莫札特的父親是當時歐洲公認最優秀的音樂教師。我們不知道莫札特究竟花多少時間練習，但假設他自兩歲開始接受訓練，每週練習三十二小時（鑒於莫札特的父親以教學風格嚴厲著稱，這點是很有可能的），到八歲時，他便已練習了一萬小時。即使莫札特並未練習到這種程度，一萬小時理論也沒有規定要練習滿一萬小時才寫得出交響曲。莫札特最後無庸置疑地成了專業音樂家，不過，寫出第一首交響曲就表示他夠格稱為專家嗎？或者他是在那之後才真正具備音樂方面的專才？

卡內基美侖大學的約翰・海斯（John Hayes）便提出疑問，質疑莫札特的第一號交響曲是否可稱為專業音樂家的作品。換個方式說，如果莫札特未再寫出其他作品，我們會認為這首交響曲是天才之作嗎？也許這首交響曲並不那麼出色，而我們注意這首曲子的唯一理由是，寫作者長大之後成了眾所周知的莫札特。使我們感興趣的是這段歷史，而非其美學意義。海斯研究了一些重要管弦樂團的演出曲目和商業錄音的目錄，他假設出色的音樂作品會獲得較多的演出與錄音機會，他發現不常有人表演或錄製莫札特的早期作品。音樂理論學者多半視之為珍奇之作，但無法從該音樂曲推知寫作者將來能夠寫出專業的作品。後世公認的莫札特鉅作，全是歷經那一萬小時之後才寫出來的。

前文曾提及關於記憶與分類的爭論，而真實的情況則介於兩種陷入先天／後天之爭的假設之間，揉合兩者得到的綜合物，才是真正的解答。欲了解這綜合物如何產生，又能將我們導向何處，則必須更深入了解遺傳學家的說法。

遺傳學家努力尋找造成顯性性狀的基因群。他們假設音樂能力若部分來

自遺傳因素，則必然會出現家族相似性，因為兄弟姊妹彼此的基因有百分之五十是相同的。然而，這種研究方法很難區分基因與環境造成的影響。所謂的環境也包括子宮內的環境，如媽媽的飲食習慣、是否抽菸或喝酒，以及其他足以影響胎兒營養和攝氧量的因素。即使是同卵雙胞胎，兩人在子宮內所處的環境也可能相當不同，主要視彼此占據的空間大小、活動空間及所在位置而定。

　　像音樂這般部分透過學習而來的技能，要區分其中遺傳與環境各別所造成的影響是很困難的。音樂能力往往具有家族相似性，但如果孩童的雙親都是音樂家，則其學習音樂的早期階段會比家中缺乏音樂背景的孩童受到更多鼓勵，而前者的兄弟姊妹也較可能受到類似的鼓勵。打個比方，講法語的父母一般會用法語教育小孩，而不會說法語的父母就不會這樣教小孩。我們可以說，講法語這回事是「家族共同」的，但我不曾聽誰說法語能力來自遺傳。

　　科學家確認某項性狀或能力之遺傳基礎的方法之一是研究同卵雙胞胎，尤其是未在同一個家庭中長大的同卵雙胞胎。心理學家大衛・李肯（David Lykken）、湯瑪士・布沙爾（Thomas Bouchard）與其同僚建立「明尼蘇達雙胞胎登記處」（Minnesota twins registry）作為資料庫，持續追蹤分開撫養及一同成長的同卵雙胞胎與異卵雙胞胎。由於異卵雙胞胎彼此擁有百分之五十的相同遺傳物質，而同卵雙胞胎是百分之百相同，科學家得以藉此深入研究先天與後天因素的相對影響力。假使某事與遺傳有關，我們會預期在同卵雙胞胎身上發生的機率高於異卵雙胞胎，即使同卵雙胞胎在完全不同的環境中長大亦然。行為遺傳學家致力於尋找這類模式，並對某些性狀的遺傳率提出理論。

　　最新的研究方法是觀察基因關連性。如果一種性狀看似可遺傳，我們可以試著把與此性狀有關的基因分離出來（我不說「造成此性狀的基因」，是因為基因之間的交互作用非常複雜，我們無法肯定地說某個基因「造成」某種性狀）。性狀的表現也可能來自某個基因的不活化，因此情況更形複雜。我們的基因並非全數保持在「開啟」或表現的狀態下，利用晶片做基因表現檢測，便可確定某個時間點下，哪些基因正在表現，哪些則無。而這又代表

page
186

THIS
IS
YOUR
BRAIN
ON
MUSIC

什麼意思呢？人類大約擁有二萬五千個基因，負責控制蛋白質合成以供身體和大腦執行生物功能所需。控制頭髮生長、髮色、各種消化液和唾液的製造以及身形高矮的是基因，令我們的身體在青春期快速生長，並於數年後停止的也是基因。基因各種指令，告訴身體該做什麼以及如何達成。

利用基因表現檢測，我可以分析你的 RNA 樣本（假設已知需要哪些資訊），看出此時此刻你的生長基因是否活化（或說是否表現）。但在目前，基因表現分析尚無法實際應用於大腦，因為現今的（以及未來可預見的）技術條件仍需我們取下一小塊腦部組織加以分析，這件事讓多數人感到毛骨悚然。

科學家研究分開撫養的同卵雙胞胎，發現了令人驚訝的相似性。某些同卵雙胞胎在出生後隨即分隔兩地，甚至不知道彼此的存在，兩人的成長環境可能在地域條件、經濟條件及宗教等文化價值觀上都極為不同。經過二十年或更久的追蹤研究，兩人間仍出現令人驚異的相似性。有位女士很喜歡去海灘，而且總是背對海面走進水裡，而她素未謀面的同卵雙胞胎姊妹也有同樣的習慣。有位男性壽險業務員參加教會唱詩班，佩戴孤星啤酒（Lone Star Beer）的皮帶扣，這與他出生後隨即分隔兩地的同卵雙胞胎兄弟不謀而合。這類研究顯示音樂才能、宗教信仰和犯罪傾向都受到遺傳的強烈影響。否則你該如何解釋這些巧合？

然而，根據統計數據，你也可以如此解釋：「假如你觀察得夠仔細，做足比較，你會發現一些非常古怪但不具任何意義的巧合。」從街上隨意找來不具任何關係的兩人（除了同為亞當與夏娃的後代以外），只要觀察足夠數量的性狀，必然會發現某些不甚明顯的共同點。我說的不是「喔，我的老天！你也會呼吸耶！」之類，而是像「我固定每星期二和星期五洗頭髮，星期二用草本洗髮精……而且只用左手洗頭，不用潤絲精。每到星期五則用一種來自澳洲的洗髮精，裡頭含有潤絲成分。洗完頭之後，我一邊讀《紐約客》雜誌，一邊聽普契尼的歌劇。」這類故事暗示了人與人之間具有某種連結，無關乎科學家所保證的基因和環境上之相異。然而，我們每個人之間都有成千

上萬不同之處，也都有自己的癖好，偶然發現彼此的共通處，不免會使人感到驚訝。但是從統計的觀點來看，這其實也沒什麼好驚訝的。好比我在心裡默想一個一到一百之間的數字，由你來猜是哪一個，也許剛開始猜不到，但如果猜得夠久，你總會猜到的（說得精確一點，機率是百分之一）。

第二種可能的解釋是根據社會心理學，即人的外表會影響別人看待他的方式（在此假設「外表」全由遺傳決定）。一般來說，生物的外貌決定了世界如何對待該種生物。這種直覺性的觀念在文學中擁有悠久的傳統，從大鼻子情聖西哈諾到史瑞克皆然，兩人都因外貌引人反感而遭拒斥，少有機會表現內在與真實的本性。我們的文化浪漫化了這類故事，本性善良的人因無力改變外貌而遭拒斥的故事會使我們感到悲傷。與此完全相反的情形也同樣會成立：外表出眾的人往往收入較高，擁有較好的工作，自認比較快樂。即使不考慮某人是否有魅力，他的外表依然會影響我們對他的看法。某人可能生來擁有一張值得信賴的臉（好比說大眼、高眉），讓人願意對他付出信任。高個子也許比矮個子容易獲得較多的尊重。他人如何看待我們多少會決定我們這輩子的遭遇。

也難怪，同卵雙胞胎會發展出相似的個性、性狀、習慣和癖好。眉頭生得較低的人看起來總像是在生氣，周遭的人就會以同樣的方式對待他。看起來沒有防備心的人比較容易被占便宜；長得像惡霸的人總是被挑釁，於是發展出好鬥的性格。某些演員便十分符合這樣的情形：休·葛蘭、賈基·雷荷、湯姆·漢克斯、安卓·布洛迪都生有一張無辜的臉。休·葛蘭的長相絲毫不會使人聯想到欺騙或狡詐。這些都說明了人天生具備某些特質，而發展出的個性往往反映他們的長相。就此點來看，基因會影響個性，不過是以間接、次要的方式。

不難想像類似的論點也適用於音樂家，特別是歌手。鄉村歌手達克·沃森（Doc Watson）的嗓音聽來真摯無比，我不知道他本人是否也是如此（就某方面而言，這點並不重要）。他之所以成為這般成功的藝術家，是因為人們喜愛他與生俱來的嗓音。我說的不是像艾拉·費茲傑羅或多明哥那種天生（或

page
188

THIS
IS
YOUR
BRAIN
ON
MUSIC

學習而來）的「好」嗓子，我指的是聲音中的豐富情感，而非唱功。有時，我在民謠創作歌手艾美・曼恩（Aimee Mann）的歌聲中所聽到的，彷彿是出自某個小女孩的嗓音，那份柔弱的天真令我深深動容，我感覺她的歌聲發自內心深處，吐露著在親密的朋友面前才會表現的情感。無論她是真情吐露，抑或刻意為之（這點我無從得知），總之她的嗓音特質就是能讓聽者產生這般感受，無論她是否曾有過那些經歷。畢竟，音樂表演的精髓就是傳達情感，至於表演者本身是確實有過這些情感，或只是生來擁有具說服力的嗓音則不重要。

我並不是說這些演員及音樂家毫不費力即擁有這般實力。事實上，我未曾聽說哪位成功的音樂家不經努力就取得了今日的成就，也沒見過任何僥倖成功的例子。我知道有許多表演者被評為「一夜成名」，事實上他們都累積了五年、十年的努力！遺傳可說是個性發展或生涯歷程的起點，也可能影響人生中某些特定的選擇。湯姆・漢克斯是個好演員，但他不太可能飾演阿諾・史瓦辛格所扮演的角色，主要是他們的遺傳天賦使然。阿諾・史瓦辛格並非生來就有一副健美先生的身材，那是他努力鍛鍊得來的（不過遺傳確實使他擁有朝這方面發展的傾向）。同樣地，身高二〇八公分的人較適合朝籃球界發展，而非成為賽馬選手。不過，即使身高二〇八公分，也不可能就這樣站在場上，他必須花上好幾年時間練習、比賽才能成為專家。體型主要由遺傳決定（雖然不是絕對），使我們傾向從事籃球運動、演戲、跳舞或者音樂表演。

音樂家就如同運動員、演員、舞者、雕塑家和畫家一般，同時運用著身體與心智。身體在演奏樂器或歌唱行為（與作曲、編曲的關聯自然較少）中所扮演的角色，也指出遺傳傾向會影響音樂家最擅長演奏何種樂器，甚至也會影響一個人是否選擇成為音樂家。

我六歲時在電視節目「艾德・蘇利文秀」（The Ed Sullivan Show）上看到披頭四的現場演出，那場演出不僅使我那一代的人津津樂道，也讓我產生彈吉他的欲望。我的父母都是老派的人，根本不認為吉他是「正經」的樂器，

只叫我學彈家裡的鋼琴。但我想學吉他想瘋了，不時剪下雜誌上諸如安德列斯‧塞哥維亞（Andres Segovia）等古典吉他手的照片，任意貼在家中各個角落。（當時我已有講話口齒不清的毛病，而這毛病也跟了我一輩子。直到十歲，我的大舌頭仍未見改善，於是我在四年級時很丟臉地從班上被挑選出來，由公立學校的語言治療師教我改變發音方式，每週上課三小時，足足花了兩年時間。）我用大舌頭說，披頭四能夠與其他「贈經」的表演者一同站上艾德‧蘇利文秀的舞台，顯見披頭四也是很「贈經」的。我還真是不屈不撓啊。

　　一九六五年，我八歲，當時到處都有人在彈吉他。舊金山僅在二十四公里外，我可以感受到有種文化與音樂的革命正在進行，而吉他則是那一切的核心。父母對於我渴望學習吉他一事依然淡漠以對，或許是因為吉他總是與嬉皮和毒品脫不了鉤，也可能是因為前幾年我勤奮地學彈鋼琴，卻以失敗告終。我說披頭四已四度登上「艾德‧蘇利文秀」，而我父母的態度終於有點軟化，同意向他們的某位朋友尋求建議。某日的晚餐時間，我媽對我爸說：「傑克‧金會彈吉他，我們可以問問他，以丹尼的年紀是否適合開始學吉他。」傑克是我父母大學時代的朋友，有一天他在下班途中順道來我家。他彈的吉他聽起來有點不太一樣，不是我在電視和廣播上聽到並為之著迷的彈法。他彈的是古典吉他，不同於搖滾樂黑暗深邃的和弦。傑克的塊頭很大，有一雙大手，一頭黑髮理著短短的平頭，吉他在他懷裡簡直像是小嬰兒。我看著吉他上細緻的木紋隨樂器弧度彎曲。他為我們演奏了幾首曲子，但並未讓我碰那把吉他，只是要我伸出手，用他的手掌貼著我的手掌。他並未對我說話，也不看我一眼，但他當時對我媽媽說的話，我至今仍記得一清二楚：「他的手太小，沒辦法彈吉他。」

　　如今我知道其實有四分之三和二分之一尺寸大小的吉他（我還真的有一把），也知道有史以來最偉大的吉他手之一強哥‧海因哈特（Django Reinhardt）彈吉他時，左手只使用兩根手指。但是對一個八歲小孩來說，大人的話似乎是不可違背的。到了一九六六年，我又長大了一些，披頭四〈救命！〉（Help!）這首歌裡充滿張力的電吉他依然誘惑著我，當時我吹著單簧

page
190

THIS
IS
YOUR
BRAIN
ON
MUSIC

管，為自己至少也算是在玩音樂而感到高興。十六歲時我終究還是買了第一把吉他，經過一番練習後，我彈得還滿像樣的。我彈的搖滾樂與爵士樂並不需要像古典吉他那般長時間的練習。我學會的第一首歌（也是我那一代的經典老調）是齊柏林飛船的〈通往天堂的階梯〉（嘿，那是七〇年代啊）。有些段落聽吉他手彈起來很容易，我卻一直很難克服，不過學任何樂器都會碰到這種情形吧。在加州的好萊塢大道上，有些偉大的吉他手在水泥地上留下了手印。某年夏天，我在那兒看到吉米・佩吉（Jimmy Page，齊柏林飛船的吉他手，也是我最愛的吉他手之一）的手印；我把自己的手放在那手印上，結果嚇了一跳，因為他的手並不比我大。

　　幾年前，我與偉大的爵士鋼琴家奧斯卡・彼得森（Oscar Peterson）握過手。他的手非常大，是我握過最大的手掌，至少有我的兩倍。奧斯卡・彼得森早期以跨越式彈法著稱，這種彈法可回溯至一九二〇年代，鋼琴家的左手彈著橫跨八度音程的低音，同時右手彈奏旋律。要成為優秀的跨越彈法高手，你必須能夠以一隻手同時彈奏兩個間隔甚遠的琴鍵，而奧斯卡・彼得森用一隻手便可彈奏十二度音！奧斯卡・彼得森的演奏風格與他能彈奏的和弦種類有關，手較小的人是彈不出那種和弦的。如果奧斯卡・彼得森小時候被迫學習小提琴，可能就不會長出那麼大的手了——由於小提琴的琴頸相對來說較小，如果手太大，可能很難奏出半音。

　　有些人對於演奏特定的樂器或唱歌具有生物學上的優勢。要成為成功的音樂家，必須擁有一些重要的能力，而有些基因便可能合作產生這些能力。這些能力諸如眼手協調能力、肌肉控制能力、運動控制能力、毅力、耐心、能記住某類型結構與模式的記憶力、對節奏和時機的概念等。要成為優秀的音樂家，就必須擁有這些特質。其實不管要成為任何領域的專家，有些能力是無論如何都必須具備的，特別是判斷力、自信和耐心。

　　我們都知道，成功者所遭遇的挫折往往不少於失敗者。這聽來似乎違反直覺，成功的人怎麼可能比任何人更常面對失敗？其實失敗是不可避免的，有時也無法預期，而遭遇失敗後的作為才是關鍵所在。成功的人都有種打落

門牙和血吞的精神，絕不輕言放棄。無論是聯邦快遞總裁或小說家澤西·柯辛斯基（Jerzy Kosinski），從梵谷到柯林頓到佛利伍麥克樂團，凡是成功的人都經歷過無數挫折，但他們從中學習，而且繼續向前邁進。這種特質也許部分是天生的，但環境因素肯定也起了作用。

關於基因與環境因素在複雜的認知行為中各占有多少比例，科學家目前的推測是各百分之五十。基因可創造一些傾向，使人有耐心、眼手協調良好，或者擁有熱情，不過生活中的事件也會影響基因傾向的實現，這些事件的定義包容廣泛，不限於你的意識經驗和記憶，也包括你的飲食，以及當你仍在子宮內時母親的飲食。早年創傷如雙親中有人身故、身體或情感上遭受虐待等，都是環境因素影響遺傳傾向，使之受壓抑或增強的明顯事例。由於這類交互作用的影響，我們頂多只能預測群體行為，而無法預測個人行為。換句話說，即使你知道某人具有犯罪的遺傳傾向，也無法預測未來五年內他會不會坐牢。另一方面，假使知道一百個人有這種傾向，就能預測其中某些人很可能會坐牢，只是無法準確推估是哪些人，而其中某些人根本就不會遇上牢獄之災。

即使將來發現了造就音樂遺傳傾向的基因，也將面臨同樣的情形。我們只能說，當某群人擁有這種基因時，其中便可能出現專業音樂家，但無法確定是哪幾個人。然而，前提是我們能夠證明基因與音樂專長有關，也能夠得知哪些基因可促成音樂專長。音樂專長不只是精細的技巧，舉凡音樂聆賞、樂於享受音樂、對音樂的記憶、與音樂的關係如何緊密等等，都屬於音樂心靈與音樂性格的一部分。鑑別音樂才能應盡可能採取包容性的做法，避免某些廣義上來說具有音樂天賦的人卻因狹隘的技巧本位而遭屏除在外。若以技巧本位思考，則許多偉大的音樂家都無法稱做專家，例如二十世紀最成功的作曲家歐文·柏林（Irving Berlin），他演奏樂器的能力實在不怎麼樣，而且幾乎不會彈鋼琴！

即使是最優秀的古典音樂名家，也不一定都具備出類拔萃的演奏技巧。魯賓斯坦和霍洛維茲都是公認名列二十世紀最偉大鋼琴家之林的演奏者，但

page
192

THIS
IS
YOUR
BRAIN
ON
MUSIC

他們也會犯錯，也許是技巧上的小差錯，但那頻率確實有些教人吃驚。舉凡彈錯鍵、搶拍、指法錯誤等，所在多有。但正如某位評論家寫道：「魯賓斯坦的某些唱片確實有錯，但比起那些能夠正確演奏卻無法傳遞情感的二十二歲技巧派鋼琴家，我會選擇魯賓斯坦充滿熱情的詮釋。」

　　大多數人聆聽音樂尋求的是情感的體驗。我們不會細究表演中是否有錯，只要沒有什麼刺耳的聲音把我們從沉醉中驚醒，多數人根本不會注意到演奏有錯。因此，大多數音樂專長研究對成就的評估方式是錯誤的，研究者多半把焦點放在指法靈活與否，而非情感的表達。最近，我向北美一所頂尖音樂學校的校長提出問題：學校會在課程的哪個階段教導情感表達？她的回答是學校不教這個。校長解釋：「現今核可的課程中已有太多內容要教，學生要學習獨奏曲目、合奏曲目、訓練獨奏演出、視唱、讀譜、音樂理論等，實在沒有時間教導情感表達。」那麼，為何有些音樂家情感表達豐富？「有些人入學時就已知道如何打動聽眾。一般來說，學生是在學習過程中自行摸索出情感表達的方法。」我臉上的驚訝與失望之情必然十分明顯。她以近乎耳語的聲音補充道，「偶爾會有特別優秀的學生，他們在這裡的最後一個學期，我們會挪出一部分時間教導情感表達……通常這是針對已經在我們交響樂團擔任獨奏者的學生。」因此，一所優良的音樂學校，竟只選擇性地教導少數學生音樂存在的理由，而且只在為期四年或五年的課程中撥出最後幾週的時間。

　　即使是最急躁、最善於分析的人，也期盼能受到莎士比亞和巴哈的撫慰。我們驚歎於這些天才所精通的技藝，那熟練運用語言或樂音的能力，但說到底，這種能力必須達到另一種形式的溝通。舉例來說，爵士樂經歷過大樂團時代後，樂迷特別渴望新英雄的出現，而接著也就是邁爾斯・戴維斯、約翰・柯川、比爾・伊文斯等人開創的時代。爵士音樂家如果抽離了自我與情感，企圖以媚俗的音樂取悅聽眾，而非以靈魂打動聽眾，那麼他的演奏也不過就是種虛偽的表現，我們會說那是次級的爵士樂手。

　　那麼，就科學上來說，為何某些音樂家在情感表達上（相對於技術而言）

優於其他人？這是一個極大的謎，沒有人知道確切的答案。由於技術上的困難，我們目前仍無法讓音樂家在充滿感情地演奏音樂時，同步監測其大腦（以目前的技術，受試者在掃描儀內必須完全靜止不動，掃描出來的腦部影像才不會顯得模糊。不過，這種情形可望於未來五年有所改變）。從貝多芬、柴可夫斯基到魯賓斯坦、伯恩斯坦、比比‧金（B. B. King）與史提夫‧汪達，透過對音樂家的當面訪談或日記研究，我們得知情感的傳達與演奏技巧有部分關聯，另外則有部分因素依舊成謎。

鋼琴家布蘭德爾曾說，他在台上演奏時腦中想的不是一個個樂音，而是如何創造經驗。史提夫‧汪達告訴我，在表演的時候，他試著讓自己重回創作歌曲當下的那種心情、那種「心的狀態」，他試著捕捉同樣的感受與心境，這有助於他演出時的情感表達。至於這樣的嘗試會使他在演唱與演奏時有何不同，我們便不得而知了。不過從神經科學的觀點來看，史提夫‧汪達所選擇的方式非常有道理。如前所述，我們回憶某段音樂時，會讓神經元重新進入初次聽見該首樂曲時的狀態，也就是讓神經元以特定的連結模式再次活化，並使活化速率盡可能接近最初聽見樂曲時的水準。這項機制必須集合海馬迴、杏仁核和顳葉的部分神經元組成一支神經交響樂團，並由額葉內的注意力與計畫中樞協調其運作。

神經解剖學家安德魯‧艾比（Andrew Arthur Abbie）於一九三四年便推測運動、大腦與音樂之間有某種連結，而這項推測最近終於獲得證實。他寫道，從腦幹和小腦通往額葉的傳輸途徑，能夠讓所有感官經驗和經過精確調控的肌肉運動交織成為一種「同質結構」，而當此種情形發生時，結果便導致「人在藝術方面……最高的表現能力」。艾比認為這種神經傳輸途徑，正是專為結合或反映某種創造性目的的運動而存在。麥基爾大學的馬賽羅‧汪德里（Marcelo Wanderley）和我以前的博士研究生凡恩斯（如今人在哈佛）做了新的研究，顯示非音樂家的聽眾對音樂家的身體姿勢非常敏感。他們讓受試者觀看消去音量的音樂表演，受試者可藉由觀察音樂家的手臂、肩膀、軀幹的動作等，感受到音樂家非常豐富的表達意圖。音量恢復正常時，則出現一項明

page
194

THIS
IS
YOUR
BRAIN
ON
MUSIC

顯的情形：聽者對於音樂家表達意圖的理解，比只有聲音或影像時更為出色。

　　假使音樂是透過身體姿勢與聲音的交互作傳達情感，那麼音樂家的大腦則需進入他所欲傳達的情感下的狀態。雖然至今未有研究證實，我敢肯定比比‧金演奏藍調音樂與感受藍調音樂時，神經活化特徵是非常相似的（當然兩者間必然有所差異，要在科學上證實這點也會遭遇不少困難，包括排除與產生動作指令、聆聽音樂有關的神經運作過程，這比光是坐在椅子上、頭枕著雙手、純粹感受音樂要困難多了）。而身為聽眾，我們絕對有理由相信自己的大腦狀態將在某些部分與音樂家的大腦狀態達到一致。正如這本書所再三覆述的，即使是缺乏音樂理論和表演訓練的一般人，依然擁有「具有音樂能力的腦」，並且也是專業的聆聽者。

　　要從神經行為學了解音樂專長，以及為何某些人的音樂表演能力優於他人，我們必須先了解，音樂專長具有多種形式，有技巧面（關乎熟練程度）的，也有情感表達面的。而能夠使我們深深投入表演，乃至忘我的，也是一種特殊的能力。許多表演者擁有個人的磁場或魅力，這項特質又與該表演者所具備或缺乏的其他能力無關。史汀的歌聲使我們難以抗拒，邁爾斯‧戴維斯吹奏小號、艾力克‧克萊普頓彈奏吉他時，則彷彿有股無形的力量使聽者深受吸引。這其實與他們唱的歌或演奏的音樂沒有必然的關聯，任何優秀的音樂家都能奏出或唱出那些音樂，甚至在技巧上更為熟練。我們不妨說這就是唱片公司主管口中的「明星特質」。當我們說某位模特兒很「上相」時，便是在說，這位模特兒的明星特質充分表現在照片中。音樂家也有類似的特質，至於這分特質在唱片中能否充分表現，我則稱之為「中聽度」（phonogenic）。

　　這一點對於區分「名氣」與「專業」極為重要。成名所需的特質與成為專業人士所需的條件有些不同，甚至可能完全無關。尼爾‧楊告訴我，他不認為自己特別具有才氣，他只是非常幸運，才能在商業上極為成功。很少有人能從主流唱片公司手上拿到一紙合約，而能夠像尼爾‧楊一般維持歌手生涯數十載的人更是少之又少。不過，尼爾‧楊就和史提夫‧汪達、艾力克‧

克萊普頓一樣，將今日的成功歸因於良好的機運，而非自己的音樂才能。保羅·賽門也持相同意見，他說：「我很幸運能與世上最出色的音樂家一起工作，而一般人卻很少聽過這些音樂家的名字。」

　　克里克將自己缺乏訓練的特點扭轉為正面條件。他掙脫科學界的教條，保持一派自由（而且是完全的自由，他如此寫道），讓自己敞開心胸去發現科學。當藝術家能夠將這分自由、這白紙般的心靈帶到音樂之中，結果將會令人驚奇。我們這個時代有許多偉大的音樂家都不曾受過正式訓練，包括法蘭克·辛納屈、路易斯·阿姆斯壯、約翰·柯川、艾力克·克萊普頓、艾迪·范海倫、史提夫·汪達和瓊妮·蜜雪兒等，古典音樂界則有作曲家蓋希文（George Gershwin）、穆索斯基和鋼琴家大衛·赫夫考（David Helfgott）。此外，由貝多芬的日記看來，他也認為自己未曾受過像樣的音樂訓練。

　　瓊妮·蜜雪兒曾參加公立學校的合唱團，但從沒上過吉他課或任何類型的音樂課。她的音樂有種獨特的質地，往往被冠上各種不同的形容詞，諸如前衛、空靈等，類型上則介於古典、民謠、爵士和搖滾之間。瓊妮·蜜雪兒大量運用特殊調弦，也就是不以一般常見的方式為吉他調音，而是把各條弦調整至自己選定的音高。這不表示她能夠藉此彈出獨一無二的樂音，畢竟一個半音音階也就只有那十二個音符，而是她能夠輕易彈出別人無法彈出的樂音組合（這點與手掌大小無關）。

　　此外，更重要的差異在於吉他的發聲方式。吉他的六條弦擁有各自的音高，當吉他手想彈奏不同的音高時，就把一條或多條琴弦按在琴頸上，弦的長度變短，振動就會加快，於是就能發出較高的音高。按住琴弦與放開琴弦時所發出的聲音不太一樣，這是由於手指讓弦的振動稍微減弱。未按住的弦（空弦）的音質比較乾淨、清脆，而且發出的聲音比按住的弦持久。當兩條以上的空弦一起發聲時，會產生非常獨特的音色。瓊妮·蜜雪兒藉由重新調音改變空弦所發出的樂音組合，使我們聽到不同於一般吉他的聲響與樂音組合。讀者不妨聽聽她的〈雀兒喜早晨〉（Chelsea Morning）與〈街頭避難所〉

page
196

THIS
IS
YOUR
BRAIN
ON
MUSIC

（Refuge of the Roads）。

　　然而，瓊妮‧蜜雪兒獨特吉他聲中的奧祕不止於此，有許多吉他手都以自己的方式調音，像是大衛‧克羅斯比（David Crosby）、雷‧庫德（Ry Cooder）、里歐‧科特（Leo Kottke）和吉米‧佩吉。一天晚上，我和瓊妮‧蜜雪兒在洛杉磯共進晚餐，她談起曾經共事的一些貝斯手。她曾與我們那一代最傑出的幾位貝斯手合作，包括傑克‧帕斯透瑞斯（Jaco Pastorius）、馬克斯‧班奈特（Max Bennett）、賴瑞‧克藍（Larry Klein）等，她也曾和查爾斯‧明格斯（Charles Mingus）合作寫出一整張專輯。瓊妮‧蜜雪兒一聊起特殊調弦，便會語氣熱切、滔滔不絕地聊上好幾個小時，她甚至將特殊調弦比作梵谷畫中的繽紛色彩。

　　等待主菜上桌的空檔，她說起一段故事。她談到帕斯透瑞斯總是不斷和她爭辯、質疑她的想法，在兩人上台前，後台往往已被弄得一片混亂。當時樂蘭公司（Roland）派人將第一架「樂蘭爵士和聲」（Roland Jazz Chorus）吉他擴大音箱親手交給瓊妮‧蜜雪兒，供表演使用。帕斯透瑞斯看到了，就把音箱搬到舞台上屬於他的角落，並吼道：「這是我的。」只要瓊妮‧蜜雪兒靠近，他就露出凶惡的表情。結果便這樣不了了之。

　　結果我們又繼續聊了二十分鐘關於貝斯手的故事。由於帕斯透瑞斯在「氣象報告樂團」（Weather Report）時，我是他的超級歌迷，因此我打斷談話，問瓊妮‧蜜雪兒和他一起表演有什麼樣的感覺。她說，帕斯透瑞斯與她合作過的任何一位貝斯手都截然不同，當時，他是唯一一位真正了解她的貝斯手。也因此，她願意忍受帕斯透瑞斯的挑釁行為。

　　她說：「我剛開始錄製唱片時，唱片公司想要給我一個製作人，那位製作人製作過無數的暢銷唱片。但克羅斯比說：『別讓他們得逞，製作人會毀了妳。妳就對公司說我會幫妳製作。他們很相信我。』所以克羅斯比掛名製作人，基本上是為了不要讓唱片公司阻礙我的路，我才能以自己的方式做音樂。

　　「故事還沒完呢，每個參與的樂手都各有主張，想要照自己的方式演奏。

這可是我的唱片耶！而最糟糕的是貝斯手，他們老想知道每個和弦的根音。」在樂理中，根音就是和弦的基礎，和弦也以之命名。例如大調 C 和弦的根音是 C，而小調降 E 和弦的根音是降 E，就這麼簡單。然而，瓊妮‧蜜雪兒彈的和弦來自她獨特的曲式與吉他彈奏風格，因此她所彈的並非傳統的和弦。可以說，她以自己的方式將樂音兜在一起，因此她的和弦無法簡單地命名。「那些貝斯手想知道根音是什麼，因為他們學到的就是這樣。我說：『只要彈得好聽就好，不用煩惱根音是什麼啦。』而他們說：『我們沒辦法那樣，我們一定要彈根音，否則聽起來就是不對。』」

由於瓊妮‧蜜雪兒沒學過樂理，也不會讀譜，因此無法告訴貝斯手根音。她必須把自己彈奏的音一個個告訴貝斯手，讓他們自己去費心地弄清楚這些音究竟屬於什麼和弦。不過，心理聲學和樂理卻在此擦撞出了爆炸性的大火花：多數作曲家使用的標準和弦如大調 C 和弦、小調降 E 和弦、大調 D 屬七和弦，都是十分明確的和弦，一般音樂家並不需要詢問和弦的根音，因為答案十分明顯，也只有一個可能性。瓊妮‧蜜雪兒的才華在於能夠創造出擁有兩個以上根音的曖昧和弦。當她的吉他不以貝斯伴奏（如歌曲〈雀兒喜早晨〉和〈甜美的鳥〉〔Sweet Bird〕）時，聽者便像是面對無限擴張的美學可能性。每個和弦都擁有兩種以上的詮釋方式，因此相較於典型的和弦，聽者對樂曲發展的預測或預期也較不受限制。當瓊妮‧蜜雪兒一連奏出幾個曖昧的和弦時，和聲的複雜程度更是大為提升，每個和弦序列都有十數種詮釋方式，端視每個和弦的聽覺感受而定。由於我們會把方才聽到的音樂留存為即刻記憶，並與新抵達耳朵、大腦的下一波音流結合，那麼只要專注傾聽瓊妮‧蜜雪兒的音樂，便會在腦中一再改寫預期，建立多種對音樂的詮釋（即使是非音樂家亦然）。每種新的聆聽體驗，都會帶來新的脈絡、預期和詮釋。這麼說來，相較於我所聽過的音樂，瓊妮‧蜜雪兒的音樂應該最接近視覺藝術中的印象派吧。

貝斯手只要彈一個音，就會呈現出明確的音樂詮釋，也破壞了作曲家精心建構的細膩曖昧感。瓊妮‧蜜雪兒與帕斯透瑞斯合作前遇過的所有貝斯手

page
198

THIS
IS
YOUR
BRAIN
ON
MUSIC

都堅持彈根音，或說他們所認知的根音。瓊妮・蜜雪兒說，帕斯透瑞斯的傑出之處，在於他能夠直覺自己應優游於所有可能性中，平等地強調不同的和弦詮釋，襯托那份曖昧感，並維持其精細、虛懸的平衡。帕斯透瑞斯讓瓊妮・蜜雪兒能夠在曲子中運用貝斯，不致因此毀掉她的音樂中最寶貴的特質。於是我在那日晚餐的閒談中得知讓瓊妮・蜜雪兒的音樂聽來如此獨特的祕訣，她堅持自己的音樂不能定音於單一的和聲詮釋，由此產生了複雜的和弦。再加上她那扣人心弦、極為中聽的嗓音，於是我們便欣然沉浸於聽覺世界中如此獨一無二的「聲音風景」。

對音樂的記憶能力也是音樂專長的一種層面。我們都知道，有些人記憶事物細節的能力是一般人難以望其項背的。例如你可能有個朋友能夠記住他這輩子聽過的每一個笑話，而某些人則可能連覆述當天聽到的笑話都有困難。我的同事理察・帕恩科特（Richard Parncutt）是知名的音樂理論學者，目前是奧地利格拉茨大學的音樂認知學教授。帕恩科特曾在酒館彈鋼琴賺取研究所學費，每回他來蒙特婁拜訪我，總會在我家客廳彈起鋼琴，當我唱歌時他則幫忙伴奏。我們可以像這樣玩上好一段時間：只要我叫出一首歌的歌名，他就可以憑記憶彈奏。帕恩科特甚至記得某些歌曲的不同版本，如果我要他彈〈凡事皆可〉（Anything Goes），他會問我想唱法蘭克・辛納屈、艾拉・費茲傑羅或者貝西伯爵（Count Basie）的版本！現在的我應該可以憑記憶彈奏或唱出一百首歌，這對於曾經參與樂團或管弦樂團也曾經上台表演的人來說，都算是正常的數字，但帕恩科特似乎能夠記得數千首歌曲，和弦與旋律都記得一清二楚。他是怎麼辦到的？像我這樣記憶力與常人無異的人，有可能經由學習而像他一樣記住那麼多歌曲嗎？

當我就讀波士頓柏克利音樂學院時，曾遇過一位名叫卡拉的女性，她擁有與帕恩科特同等驚人的音樂記憶能力，但卡拉的記憶能力表現的方式不大相同。卡拉只要聽到一首樂曲約三到四秒的片段，就能說出曲名。我並不知道她憑記憶唱出歌曲的能力如何，因為我們老是忙著找一堆旋律來考她。後

來卡拉到美國作曲家作家出版家協會」（American Society of Composers, Authors and Publishers, ASCAP）工作，那是個維護作曲家權益的組織，負責監聽電臺播放曲目，為協會會員收取版稅。協會的工作人員在位於曼哈頓的辦公室裡坐上一整天，聆聽全美各家電臺的節目側錄片段。為了工作效率，也為了證明自己確實值得雇用，他們必須在三到五秒內想起歌名和演出者的名字，並寫到日誌上，然後繼續監聽下一首歌。

　　稍早之前我曾提到肯尼，即患有威廉氏症候群、能夠吹奏單簧管的少年。有一次，肯尼吹奏作曲家史考特・喬伯林（Scott Joplin）的作品〈藝人〉（The Entertainer，電影《刺激》〔The Sting〕的主題曲），在某一段遇到困難。「我可以再試一次嗎？」他以急切的語氣懇求，這是威廉氏症候群的特徵。「當然好。」我回答。但他不是由演奏中斷處的前幾個音或前幾個小節開始，而是回到樂曲開頭重新吹奏一次！我曾在錄音室見過這種情形，從傑出樂手如山塔那到衝擊樂團（The Clash）都有這樣的傾向，他們傾向從頭重新演奏樂曲，即使不從整首曲子的開頭，也會從某個樂句的起始處重來一次。這些音樂家就像是在執行一整套記憶好的肌肉動作，而每次執行都得從頭開始。

　　以上三種音樂記憶能力的例子有何共通點？音樂記憶力驚人的帕恩科特、卡拉，以及擁有「手指記憶」的肯尼，他們的大腦有什麼特別之處嗎？這些人腦中的神經運作過程與記憶力正常者有何不同（或有何相同之處）？無論在任何領域，專業能力都意味著擁有優越的記憶力，但僅限於該領域的事物。帕恩科特對日常瑣事並未展現優越的記憶力，他也像一般人會弄丟鑰匙。西洋棋王能夠記住數千種棋譜和棋步，然而他們卓越的記憶力僅限於記憶合乎西洋棋規則的落子位置，如果要他們記住棋盤上隨意擺放的棋子位置，結果並不會比初學者好到哪裡去。換句話說，即使是西洋棋王，對落子位置的知識也是有系統的，需依照比賽規則所制定的棋步和落子位置。同樣地，專業音樂家的知識也需倚賴音樂結構而建立。專業音樂家擅於記憶和弦序列，但那些和弦序列必須合於樂理或者符合他們接觸過的和聲系統，若是遇到任意組合的和弦序列，專業音樂家的表現不會比一般人出色。

page
200

THIS
IS
YOUR
BRAIN
ON
MUSIC

也就是說，音樂家仰賴結構來記憶歌曲，而歌曲中符合結構的細節也能幫助記憶。這是一種高效能且節約的腦部運作方式。我們並非記憶所有和弦或樂音，而是建立一種符合多首歌曲的架構，一種能夠容納大量樂曲的心智模板。鋼琴家學習彈奏貝多芬的《悲愴》奏鳴曲時，會先學習前八個小節，而接下來的八個小節，只需要知道是同一主題提高八度即可。任何搖滾樂手都能夠演奏披頭四的〈909 號公路之後〉（One After 909），就算是以前從未演奏過的樂手也一樣，你只要告訴他那是「標準的十六小節藍調進行」就可以了，這是種與數千首歌契合的架構。其實與標準架構相較，〈909 號公路之後〉具有一些細微的變奏。總之重點在於，當音樂家具備某種程度的經驗、知識和熟練度，學習新樂曲時便不需要一個音一個音逐步學起，而是用已知的樂曲為骨架，再留意一些不同於標準的變奏部分。

因此，為演奏樂曲而建構的記憶，就與我們在第四章談到聆聽音樂所建構的記憶非常相似，都需仰賴標準的基模與預期。此外，音樂家也使用「組集」（chunking），這是一種組織資訊的方法，與西洋棋手、運動員和其他專家所使用的方式十分近似。「組集」意指將許多單位資訊組合成不同群體，並記憶這整個群體，而非個別的單位資訊。其實我們一直在運用這套方法，如記憶長途電話號碼等，只是我們並未意識到這層活動。假設你要記住紐約市某人的電話號碼，而你又很熟悉紐約的區域碼，你就不需要特別去記憶「212」這三個數字，而是將之記憶為一整組單位。同樣地，洛杉磯是 213，亞特蘭大是 404，英國的國碼則是 44。「組集」之所以具有重要地位，是因為大腦能夠主動記錄的資訊數量是有限的。當然我們的長期記憶並沒有明確的限制，但工作記憶（指我們當下意識到的事物）就很有限了。對於北美地區的電話號碼，只要將之記憶為一組區域碼（一個資訊單位）加上七個數字，就有助於避開工作記憶的限制。西洋棋手也會運用組集，他們記憶棋譜時，會把一組組棋子整編成容易叫出名稱的標準模式。

音樂家也會多方運用組集。首先，音樂家會記憶完整的和弦，而非其中的個別音符。他們會記憶「以 C 音為根音的大七和弦」，而非個別的 C—E—

G—B，並且也會記得構成和弦的規則，因此藉由一個記憶項目，他們就可找出其中的四個音。其次，音樂家傾向記憶和弦序列，而非單獨的和弦。像是變格終止、伊奧利亞終止、以 V-I 和弦為回轉 (turnaround) 的 12 小節小調藍調曲式[1]、〈我有節奏〉（I Got Rhythm）的和聲進行（rhythm changes）等，都是一些速記用的標籤，音樂家用這些名稱來描述各種不同長度的和弦序列。只要記住這些名稱代表的意義，音樂家就能從單一記憶項目回想起整個龐大組集的資訊。第三，聆聽者可以聽出其中的曲式規範，演奏者則知道如何依照這些規範產生音樂。音樂家知道如何運用這些知識（基模）演奏樂曲，讓曲子聽起來像騷沙舞曲、車庫搖滾、迪斯可或重金屬。每一個音樂類型與年代都有其風格脈動，或者特有的節奏、音色、和聲組成。我們可以將這些特徵整體地建構為記憶，回想時則從記憶中一併提取。

這三種形式的組集，正是帕恩科特能夠以鋼琴彈出數千首曲子的原因。他有充分的樂理知識背景，通曉多種不同的音樂風格與類型，假使他對某個段落不那麼熟悉，也有方法可以矇混過去。就像演員如果一時之間忘了台詞，也能夠說出涵義相同但劇本上沒有的台詞。如果帕恩科特無法確定樂曲中的某個音或和弦，他會以合乎該音樂風格的音或和弦取代。

所謂辨認記憶，即是辨認自己曾經聽過的音樂所需的能力，這其實與辨認臉孔、照片甚至味道與氣味的記憶能力非常相似。這類能力具有個體差異，有些人的記憶力就是比別人好。記憶力甚至有領域的區別，有些人（像我同學卡拉）對音樂的記憶力特別好，有些人則是其他感官領域的記憶力特別出色。能夠迅速提取熟悉的樂曲記憶是一種技能，但要能夠迅速且不費力地為樂曲加上標籤，如歌名、歌手和錄音年份等（這就是卡拉的工作），則需要另一種大腦皮質網絡的參與，就我們目前所知是由顳上回與顳中回的後方區

1．審定注－藍調是以 12 小節為一輪，可以無限重複，重複之前要刻意停在五級和弦（V 和弦），才能夠回轉至下一輪開頭的一級和弦（I 和弦）。如果不要重複，則該輪便以原本的和弦結束，全曲告終，不再回轉。

page
202

THIS
IS
YOUR
BRAIN
ON
MUSIC

域，以及額下回附近區域分擔這項職責。至於為何某些人這方面的能力較為優越，至今我們未能知曉，或許是大腦成形時某種神經網絡建構的內在傾向所致，這種傾向可能有部分來自遺傳。

音樂家學習新樂曲時，有時也必須靠背誦死記樂音的順序，就像多數人小時候學習發出一連串聲音來念英文字母、效忠誓詞或主禱文等等。為了記住這些資訊，我們盡一切努力，一遍又一遍地反覆記誦。但如果能對材料先做一番系統性的整理，對於背誦是很有幫助的。就文章或曲子的整體結構來說，某些字或樂音的重要性高於他者（如同第四章所述），我們便圍繞這些文字或樂音組織我們的學習行為。音樂家就是用這種老掉牙的記憶方式，記下彈奏樂曲所需的肌肉移動方式。肯尼或其他音樂家無法從任意的樂音開始，而得從某個樂段的起頭開始演奏，或許有部分正是因為如此。在他們腦中，經系統性組織的組集便是從那裡開始。

因此，專業音樂家要具備許多條件：善於演奏某種樂器、能夠傳遞情感、有創造力、具有記憶音樂的特殊心智構造。而作為專業聆聽者（我們一般從六歲開始就擁有這項身分），則需要將母文化的音樂語法建立為心智基模，才能對音樂產生預期，這是音樂美學體驗的核心。這麼多種形式的專業能力如何養成，在神經科學上仍是個謎。然而近來已產生一項共識，即音樂專長並非單一的項目，而是由許多技能組成。並非所有專業音樂家對各種技能都擁有相同的稟賦，有些音樂家便缺乏多數人認為音樂家所必須具備的基本能力，例如艾文·柏林，他不會演奏任何一種樂器。就目前所知，音樂專長似乎並非與其他領域的專業截然不同。音樂確實會用到其他活動用不到的腦部構造與神經迴路，但成為專業音樂家（無論是作曲家或演奏家）的過程與其他領域的專家一樣，需要許多共同的個人特質，尤其是勤勉、耐心、積極，以及老生常談的不屈不撓。

至於成為知名的音樂家就是另一回事了，你必須具備魅力、機會和運氣，天生的條件或能力則不一定有關。然而有項關鍵是絕對不變的：我們每個人

都是專業的音樂聽眾，能夠非常細膩地判斷自己是否喜歡某段音樂，即使我們不見得都能夠清楚地表達理由。而科學確實能夠在某種程度上解釋我們為何喜歡某類音樂，那是神經細胞與樂音的交互作用中，另一個充滿趣味的面向。

page
204

THIS
IS
YOUR
BRAIN
ON
MUSIC

MY

FAVORITE

THINGS

why

do

we

like

the

music

we

like

?

chpater

8

我的最愛 我們為什麼會喜歡自己喜歡的音樂？

你從深沉的睡眠中醒來，睜開雙眼。四周一片黑暗。在你的聽力所及的邊緣處，遙遠規律的脈動依然存在。你用雙手揉揉眼睛，但眼前看不出任何形狀或輪廓。時間不斷流逝，但究竟過了多久？半小時？一小時？接著你聽見一個不同的聲音，但你認得，那是個不斷變動、搖擺的聲音，來自快速的脈動，你的腳能夠感受到那陣陣重擊。那聲音的開始與結束都難以界定。它漸漸增強又緩緩減弱，彼此交織，沒有明確的開始或結束。這些熟悉的聲音令人安心，你以前就曾聽過。當你聆聽時，對那聲音將如何變化存有模糊的概念，而那聲音也確實如此變化，雖然那聲音始終遙遠而模糊，彷彿你是在水中聽見這段聲音。

胎兒在子宮內受羊水包圍，但也能聽見外界的聲音。胎兒會聽見媽媽的心跳聲，心跳聲的頻率時而提高，時而減低。英國基爾大學亞歷珊卓・拉蒙（Alexandra Lamont）發現胎兒也能聽見音樂，她發現出生滿一年的嬰兒能夠認得在子宮內聽過的音樂，而且偏好這些音樂。胎兒的聽覺系統約在懷孕後二十週開始完整的功能。在拉蒙的實驗中，媽媽在懷孕的最後三個月期間為

page
206

THIS
IS
YOUR
BRAIN
ON
MUSIC

寶寶重複播放同一首曲子。當然，寶寶聽得見媽媽日常生活中經歷的所有聲音，包括媽媽所聽的其他音樂、對話和環境中的噪音，這些聲音會經由子宮內的羊水傳入。而每位寶寶都會聆聽一首單獨挑選出的曲子，以此為實驗依據。這些特別挑選的樂曲，曲風包括古典音樂（莫札特、維瓦第）、暢銷流行歌曲（新好男孩）、雷鬼音樂（UB40、肯布斯〔Ken Boothe〕）、世界音樂（自然之靈）。胎兒出生後，媽媽就不再放實驗使用的曲子給寶寶聽。一年後，拉蒙為寶寶播放他們在子宮內聽過的音樂，另外再播放曲風和速度類似的其他曲子，例如寶寶原本聽 UB40 的雷鬼歌曲〈涉過多條河流〉（Many Rivers to Cross），一年後再讓他聽這首歌，並播放雷鬼樂手佛雷迪・麥奎格（Freddie McGregor）的歌曲〈不再愛你〉（Stop Loving You），然後拉蒙要判斷寶寶喜歡哪一首歌。

　　但我們該如何判斷尚未學會說話的嬰兒喜歡哪一種刺激？以嬰兒為研究對象的學者大多會使用一種稱為「制約轉頭步驟」（conditioned head-turning procedure）的技術，這是由心理學家羅伯・方茲（Robert Fantz）於一九六〇年代發展出來，再由認知神經科學家約翰・可倫坡（John Colombo）、心理學家安妮・佛蘭（Anne Fernald）及已故的彼得・朱席克（Peter Jusczyk）與其同僚加以改良。他們在實驗室內設置兩個擴音器，把嬰兒放在兩個擴音器之間（通常坐在媽媽的腿上）。嬰兒望向一號擴音器時，一號擴音器便開始播放音樂或其他聲音，當嬰兒望向二號擴音器，則改由二號擴音器播放另一首曲子或另一種聲音。嬰兒很快就學會用轉頭來控制播放的音樂，也就是說，他了解實驗狀況受到自己的控制。實驗者需確保每種刺激都隨機產生自兩支擴音器，而且在時間上必須是平衡的，亦即每種刺激有一半時間來自其中一支擴音器，另一半時間則來自另一支擴音器。拉蒙以此種方法進行研究，發現嬰兒較常轉向他們在子宮內常聽到的音樂，而非以前沒聽過的新曲子，由此可確定他們比較喜歡胎兒期間聽到的音樂。實驗另設一個控制組，其中的一歲孩童以前沒有聽過任何音樂，結果這些孩童對這兩種音樂並未展顯出特定喜好，於是我們更加確定並非音樂本身的性質造成實驗組的結果。拉蒙也發現，在所有條

件都相同的情況下，嬰兒喜歡快節奏、較歡樂的音樂，勝過緩慢的音樂。

這些發現顛覆了長久以來關於童年失憶症（childhood amnesia）的概念，這項概念指出幼兒在五歲之前無法擁有任何真實的記憶。許多人堅稱自己擁有二至三歲的記憶，但很難認定那究竟是來自原始事件的真實記憶，抑或是後來聽他人訴說所產生的記憶。幼年時期的大腦仍處於發育狀態，腦部的功能專門化仍不完整，神經傳輸路徑也尚在建構中。孩童的心智試圖盡可能在最短時間內吸收最多的資訊，他們尚未學會區分重要與不重要的事件，也未能有系統地建立經驗，因此對事件的理解、體認或記憶往往有很大的落差。因此，小孩子很願意聆聽建議，而當別人對他訴說關於他的事情，他會在無意間將之認作自己的經驗並記在心裡。這也表示，胎兒時期聽到的音樂確實會轉譯為記憶，就算仍缺乏語言能力或並未明確意識到記憶的存在，他也能夠提取出這些記憶。

距今數年前，新聞報導和晨間脫口秀節目經常提及一項研究，該研究宣稱每天聽莫札特的音樂十分鐘會使人變聰明（即莫札特效應）[1]。這項研究具體地宣稱，剛聆聽完音樂時的空間推理能力會獲得提升（某些新聞記者則進一步延伸為聽音樂可加強數學能力）。於是美國國會通過決議，喬治亞州州長撥款購買莫札特的 CD 送給喬治亞州每一位新生兒。許多科學家發現自己的處境頗為尷尬。雖然我們直覺性地認為音樂可以增進其他認知功能，也樂見政府撥出更多經費補助學校的音樂課程，但其實這項研究有許多科學方法上的瑕疵。該研究所得出的結論是正確的，但動機是錯的。我個人認為這番熱潮有些令人不快之處，因為這項研究暗示了，我們不應只從音樂的角度研究音樂本身，也不應單純為了音樂而研究音樂，應是為了讓人們在其他「更

1．編注－加州大學爾灣分校的三位心理學家以 36 名大學生為實驗對象，讓他們分別聆聽莫札特的雙鋼琴奏鳴曲 K448 第一樂章、輕音樂，或者什麼都不聽，然後隨即進行智力測驗；結果聆聽莫札特奏鳴曲的學生在空間推理這一項目上的得分高於其他學生。這項實驗結果發表於 1993 年的《自然》期刊，引起媒體廣泛的關注與討論。

page
208

THIS
IS
YOUR
BRAIN
ON
MUSIC

重要的」事情上擁有出色的表現，才來研究音樂。想想我們若把這項研究的目的與手段顛倒過來，聽來會有多荒謬。假使我宣稱研究數學可以增進音樂能力，那麼制訂政策的人是否會開始增加數學教育方面的經費？音樂課在公立學校經常受到忽視，也是學校經費拮据時最先被刪減的課程。人們往往試圖以附加價值定義音樂存在的必要性，而不正視音樂自身存在的價值。

這項「音樂讓你變聰明」的研究有個顯而易見的問題：實驗條件的控制不夠確實，而且根據科技專欄作家比爾・湯普森（Bill Thompson）、夏侖柏格等人的調查，實驗組與控制組的空間推理能力僅有些微差異，這意味著這項研究確實有條件控制上的問題。相較於坐在房間內無所事事，聽音樂似乎是較好的選擇，但如果實驗給予受試者一點最輕微的心智刺激，例如聆聽有聲書或閱讀等，那麼聆聽音樂的受試者便無優勢。這項研究的另一個問題在於，沒有任何可信的機制能夠解釋其實驗結果：音樂聆賞究竟如何能夠提升空間推理能力？

夏侖柏格曾指出區分音樂的長期與短期效應的重要性。莫札特效應與即時效益有關，但早有其他研究指出音樂活動所帶來的長期效應。聆聽音樂會加強或改變某些神經迴路，如主要聽覺皮質內神經元細胞的樹突連接密度。哈佛大學神經科學家葛弗里德・史拉格（Gottfried Schlaug）證實，音樂家的胼胝體（兩邊大腦半球神經纖維相連處）的前面部分會比非音樂家大很多，尤其自幼學習音樂者更為明顯。這項發現鞏固了「增加音樂訓練能夠促進大腦兩側神經連結」的看法，因為音樂家確實會協調、徵用左右兩腦的神經結構。

許多研究都指出，人類習得某些動作技能後，小腦會產生細微的結構變化，成為音樂家後神經突觸的數量與密度增加便是一例。史拉格發現，音樂家的小腦往往大於非音樂家，大腦灰質的密度也較高。灰質是一種神經組織，主要為細胞體。就目前所知，灰質負責訊息處理，白質則負責訊息傳遞。

目前我們仍無法證明這些腦部結構的變化，是否能夠解釋為「非音樂領域方面的能力獲得增進」，但音樂聆賞與音樂療法已證實有助於克服多種心理和生理疾病。

且讓我們再回到音樂品味這成果豐碩的研究主題上。拉蒙的研究指出胎兒與新生兒的大腦能夠儲存記憶，也能夠在經歷一段時間後再次將之提取出來，這項發現可謂舉足輕重。更確切地說，拉蒙的研究也指出，外在環境會影響（即使有羊水和子宮居間亦然）兒童的發育和喜好。因此，音樂偏好的種子早在子宮內便已種下。但實情應更為複雜，因為小孩子的音樂偏好也可能只是受母親喜好的音樂左右影響，甚至受拉梅茲生產課程中播放的音樂影響。我們只能說，幼兒在子宮內聽到的音樂確實會影響其音樂偏好，但並非絕對。除此之外還有一段長期的文化適應過程，嬰兒將浸淫於所屬文化的音樂中。數年前有一份報告指出，在西方文化中成長的嬰兒，無論本身來自何種文化或種族，在尚未習於其他文化的音樂前，都會偏愛西方音樂。這項研究結果尚未獲得充分的證據，但嬰兒確實偏愛和諧音，而非不和諧音。對於不和諧音的鑑賞能力要到年紀稍長以後才會顯現，而每個人忍受不和諧音的能力也各有不同。

這點應具有神經學上的基礎。聽覺皮質透過不同機制處理和諧音程與不和諧音程。根據近來某些針對人類與猿猴感覺失調時之電生理反應的研究，不和諧的和弦傳入大腦時，主要聽覺皮質（初步處理聲音之處）的神經元會以相同頻率放電，和諧的和弦則不會引起這樣的現象（意味著和弦予人不和諧感是自身頻率比所致，而非在某些和聲或音樂脈絡下才顯得不和諧）。我們仍不清楚為何這些現象使我們偏好和諧音程。

目前我們已稍能了解嬰兒的聽覺世界。嬰兒的耳朵在出生前四個月便已功能完整，但大腦仍需數月乃至數年才能發展出完整的聽覺處理能力。嬰兒能夠認得經過移調與速度變換的樂曲，則也能處理關聯性，後者即使是最先進的電腦也未必能出色地處理。威斯康辛大學的珍妮·薩弗蘭（Jenny R. Saffran）和麥克馬斯特大學（McMaster University）的拉蘿·特雷納（Laurel J. Trainor）所收集到的證據顯示，嬰兒也可能注意到絕對音高線索，視情況而定。這意味著人的認知彈性超乎過去所知：嬰兒能夠視問題所需，選擇運用不同的處理模式（應是經由不同神經迴路）。

page
210

THIS
IS
YOUR
BRAIN
ON
MUSIC

心理學者蘇珊・翠哈（Susan Trehub）與道靈等人也曾證明，對嬰兒來說，所有音樂特徵中最突出的便是輪廓，嬰兒能夠感覺到各種輪廓的異同，不受三十秒的記憶長度影響。讓我們回想一下，輪廓指的是旋律中音高分布的模式（即旋律的高低起伏），與音程大小無關。嬰兒對音樂輪廓及語言輪廓（指話語中音節的音高差異，好比疑問句與驚嘆語等，在語言學中屬於韻律學）的敏感程度相當。佛蘭和翠哈記錄了父母對嬰兒說話與對較年長的孩子及成人說話的方式有何不同：父母對嬰兒說話時普遍速度較慢、音高範圍較廣，整體音高也較高。

父母（前者程度較輕微）無須任何明確的指導，自然懂得運用誇張的聲調向嬰兒說話，研究者稱之為「嬰兒導向語言」（infant-directed speech）或媽媽語（motherese）。我們認為媽媽語能夠引起嬰兒的注意，並有助嬰兒辨認媽媽所說的每一個字。成人間的對話如：「這是一顆球」，以媽媽語表達則是：「看──」（尾音拉長且上揚）、「看這顆球球？」（音高出現大幅度的起伏，到了句末最後尾音再度上揚）。從語言輪廓可以判斷媽媽說出的是問句抑或直述句，而媽媽也可藉由誇大輪廓的高低起伏，喚起嬰兒的注意。實際上，媽媽是在創造問句與陳述句的原型，並確保這兩種原型是容易辨認的。當媽媽尖聲責備嬰兒，便十分自然地（同樣不需要特別訓練）創造了第三種語調原型，這種語調短促、清脆，音高變化不大：「不行！」（停頓）「不行！壞壞！」（停頓）「我說不行！」嬰兒似乎天生對某些特定音程的輪廓特別敏感。

翠哈也證明，嬰兒較能夠記住完全四度和完全五度等和諧音程，對三全音等不和諧音程的記憶能力就比較差。翠哈發現音階中不均等的音級讓嬰兒很早就能學會處理音程。翠哈與其研究夥伴對九個月大的嬰兒彈奏包含七個音的正常大調音階，以及她自創的兩種音階。其中一種是將八度音程分成十一個均等的音級，然後選擇其中七個音，七個音之間彼此相差一或二個音級，另一種則是將八度音程均分為七個音級。目的在於測試嬰兒是否能聽出錯誤的調音。一般成人能夠清楚辨認大調音階，但面對兩種未曾聽聞的假音

階時，辨別力就變得很差，相反地，嬰兒無論面對音級不均等或均等的音階，表現都相當良好。根據過去的研究來看，九個月大的嬰兒尚未建立大調音階的心智基模，因此實驗結果顯示大腦有種神經運作程序能夠處理不均等音程，而後者也就是大調音階的構成方式。

換句話說，大腦與我們使用的音階似乎有共同演化的現象。大調音階那有趣、不對稱的音程配置並非偶然，事實上這樣的配置使我們較容易學習旋律，而這配置也是聲音的物理性質（即先前所述的泛音列）所致。大調音階的音，與組成泛音列的音非常接近。大多數孩童自幼年期就能自主發聲，這些早期的發音聽來就像是在唱歌。嬰兒會探索自己能發出哪些聲音，以及如何發出語音，以此回應周遭的各種聲音。因此，當嬰兒聆聽愈多種音樂，就能發出愈多種音高與節奏。

孩童在大約兩歲的時候，會開始偏好自身所屬文化的音樂，同時也開始發展專門處理語言的運作程序。孩童最初都喜歡簡單的歌曲，所謂「簡單」是指具有明確的主旋律（不像四部對位那麼複雜），且和弦進行是以直接、可預測的方式解決。當孩童漸漸成長，開始厭倦於容易預測的音樂，便著手尋找挑戰性較高的音樂。根據波斯納的研究，孩童的大腦額葉與前扣帶皮質（anterior cingulate，位於額葉正後方，主導注意力）尚未完全發展成形，因此無法一心多用。當環境中有干擾物時，孩童很難專注於單一刺激。八歲以下的小孩不易學會〈划船歌〉等輪唱曲，也是出於同樣的原因。他們的注意力系統（即連接大腦扣帶回〔cingulate gyrus，前扣帶之內較大的構造〕與眼眶額葉區的網絡），無法完全排除多餘或令人分心的刺激。當孩童尚未發展出排除無謂聽覺訊息的能力時，面對的是極為複雜的聲音世界，受各種聲音的密集轟炸。他們會努力跟著自己的聲部演唱，卻因為其他聲部的干擾而分心。美國航太總署會使用一些遊戲來訓練注意力與專注力，波斯納證實了改良自這類遊戲的練習，有助於孩童加速發展注意力。

對歌曲的喜好由簡單走向複雜，這樣的發育軌跡當然只是一種概況。並非所有孩童一開始都喜歡音樂，且有些孩童也會發展出不同於一般的音樂品

page
212

THIS
IS
YOUR
BRAIN
ON
MUSIC

味，且往往是出於偶然。我在八歲迷上大樂隊式爵士樂和搖擺樂，當時我的祖父把他自二戰時代開始收藏的七十八轉唱片交給了我。剛開始，最吸引我的是一些特別的歌曲，像是〈切分音時鐘〉（The Syncopated Clock）、〈你想在星星上搖擺嗎〉（Would You Like to Swing on a Star）、〈泰迪熊的野餐〉（The Teddy Bear's Picnic）和〈咒語歌〉（Bibbidy Bobbidy Boo）等，這些都是寫給小孩子的歌。這類帶有異國情調的和弦模式，以及作曲家法蘭克·狄佛爾（Frank de Vol）和雷洛依·安德森（Leroy Anderson）的樂隊演奏，在日積月累下成為我心智的一部分，很快地，我開始聽所有類型的爵士樂。給孩子聽的爵士樂在我的神經系統中闢出了一條大道，從此爵士樂在我腦中就大致被歸類為好聽、可懂的音樂。

研究指出，青少年期是音樂喜好的轉變期。孩子在大約十或十一歲時開始把音樂當作真正的興趣，即使是先前並未對音樂感興趣的孩子亦然。成為大人後，會令我們感到懷念、使我們覺得那是屬於「我們的年代」的音樂，往往是青少年期聽到的音樂。阿茲海默症（這種疾病的特徵是神經細胞與神經傳導物質發生改變，以及突觸的毀損）的初期徵兆之一便是失去記憶，隨著疾病逐漸發展，記憶喪失的情況也愈發嚴重。然而即使是罹患阿茲海默症的老人，也有許多人能夠哼唱十四歲時聽到的歌曲。為什麼是十四歲呢？我們能夠記得青少年期聽到的歌曲，部分原因在於青少年期是自我發現的時期，於是那些音樂承載了許多情感。一般來說，我們較不易遺忘與特定情感有關的事物，因為杏仁核和神經傳導物質會協同作用，將我們對這類事物的記憶標示為重要的記憶。另一部分原因則與神經系統的成熟化及修剪有關：人在十四歲左右，與音樂有關的腦部結構便逐漸發展完全，達到成人的水準。

音樂品味的拓展似乎沒有明確的終點，然而多數人都是在十八到二十歲間建立自己的音樂品味，原因目前我們仍不清楚，但不少研究都觀察到這個現象。部分原因可能是：人們隨著年齡漸長，往往不再對新經驗抱持開放的態度。青少年期的我們，剛開始發現世上有那麼多不同的想法、文化，以及形形色色的人，我們體會到不需讓自己的生命旅程、人格及各種決定受限於

父母的教養方式。同時，我們也開始尋覓各種音樂。在西方文化中，社交行為對音樂選擇的影響特別明顯。我們會聽朋友喜歡的音樂，尤其年輕時我們都在尋求認同感，會與我們渴望成為的人或者認為彼此有共同點的人產生連結或形成社群。為了具體表現這些連結，大家會穿著相似的衣服、一同參與活動、聽相同的音樂。不同社群選擇不同的音樂，這點與演化上音樂具有社交及凝聚社會功能的看法不謀而合，於是音樂與音樂喜好成為個人及群體認同的象徵，也是區別異己的手段。

我們認為人格特質與音樂喜好多少有些關聯，至少我們也可以透過人格特質預測人們會喜歡什麼音樂。但其中或多或少包含偶然的因素，例如你上哪所學校、和哪些人交朋友，而他們剛好聽哪一類的音樂等。我小時候住在北加州，清水合唱團在當地極受歡迎，畢竟他們就出身自當地街坊。我們舉家搬至南加州後，清水合唱團那種彷彿牛仔般充滿濃郁鄉村風格的音樂，與好萊塢的衝浪文化格格不入，這裡流行的是海灘男孩樂團，以及表演風格較戲劇化的音樂人，像是大衛・鮑伊（David Bowie）。

青春期的大腦以飛躍的速度持續發展，形成新連結。在這段構成期，我們的經驗會影響神經迴路的建構，然而一旦過了這個階段，大腦的發展速度就會大為減緩。音樂同樣也會影響神經迴路的建構，在這段關鍵期，新接觸的音樂將納入我們內在的音樂架構。我們知道其他技能的學習也都有關鍵時期，例如語言，如果小孩子到了六歲左右都未曾學習某種語言（無論是母語或第二語言），就無法像說得像該種語言的母語者那般流利。學習音樂和數學的期限較長，但也並非無限推遲，如果學生到了二十歲前後都未曾接受音樂或數學方面的訓練，也還是能夠學習，但必然較為艱辛，且無法像從小就接觸這兩種科目的人一樣輕鬆地運用數學或音樂「語言」。這與突觸的生長進程有關，突觸在我們達到一定年紀前都會不斷生長、形成新的神經連結，過了這個年紀，大腦的發展重心就轉移為修剪神經系統，捨棄不需要的連結。

神經可塑性便是大腦自我重組的能力。過去數年間陸續有科學家證明，以往認為不可能發生的大腦重組現象確實存在，令人印象深刻，然而成人腦

page
214

THIS
IS
YOUR
BRAIN
ON
MUSIC

部重組的程度終究遠不及孩童及青少年。

　　而神經可塑性當然也有個體差異。就像某些人骨折或外傷的復原速度總是比其他人快，有些人則是比其他人更容易形成新的神經連結。一般來說，額葉（腦中負責高等思考、推理、計畫和控制衝動的區域）約在八到十四歲之間開始進行神經系統的修剪，髓磷脂也在這段時期加速成形。髓磷脂是一種包覆在軸突外的脂質，可提升突觸傳遞訊息的速度（因此一般來說，孩童隨著年紀增長，能夠更快地解決問題，也能處理更複雜的問題）。到了二十歲左右，整個大腦所有的神經元軸突都會被髓磷脂包覆。

　　音樂在簡單與複雜間所取得的平衡，也會透露我們的音樂喜好。科學家曾針對人對各種藝術作品（包括繪畫、詩歌、舞蹈、音樂等）的好惡做過研究，得出藝術家作品的複雜程度會影響我們喜愛該件作品的程度。複雜程度當然是全然主觀的概念，但這項概念自有其意義，我們必須了解，對某人而言過於複雜、費解的作品卻可能正好投合另一人所好。同樣地，令某人感到索然無味、心生厭倦的作品，卻可能讓另一人覺得難以理解，這是每個人的知識背景、經驗、理解力，與認知基模不同所致。

　　就某種程度而言，基模的重要性高過一切。基模建構我們對事物的理解，我們也會把美學物件的要素以及我們對該物件的詮釋放入基模。基模會形成我們的認知模型與預期。只要有正確的基模，即使你是初次聆聽馬勒第五號交響曲，也能完全聽懂，並知道這是一首交響曲，遵守「交響曲有四個樂章」的形式。樂曲包含主旋律和次旋律，主旋律會反覆出現，並經由管弦樂器的演奏獲得凸顯，而非貝斯效果器或非洲的對話鼓。熟悉馬勒第四號交響曲的人則會發現，第五號交響曲是以第四號交響曲主旋律的變奏起頭，甚至音高也都相同。熟稔馬勒作品集的人則知道，作者在樂曲中引用了三首自己的曲目。受過音樂訓練的聽者則會意識到，從海頓、布拉姆斯到布魯克納，交響曲的開頭與結尾多半是同一個調，馬勒的第五號交響曲則嘲弄了這個慣例，從升 c 小調換至 a 小調，最後結束於 D 大調。如果你不懂得如何辨識、記憶交響樂的調，或者不知道交響曲通常的發展模式，那麼這點對你而言沒有意

義，但對於受過訓練的聽者來說，嘲弄慣例會帶來有趣的驚喜，顛覆預期，尤其馬勒變調的技巧十分高明，令人絲毫不覺刺耳。聆聽者若缺乏適當的交響曲基模，或者擁有的是他種基模，例如印度傳統音樂（raga），那麼馬勒的第五號交響曲對他恐怕沒什麼意義，甚至顯得雜亂，聽來就像一個主題莫名地融入另一個主題，兩者間沒有區隔，整首曲子也沒有明確的開始與結束。基模會建構我們的認知與認知運作程序，最後形成我們的經驗。

　　一首曲子如果太簡單，我們可能不會喜歡，並認為這首曲子毫無價值；曲子若過於複雜，我們也可能不喜歡，覺得無法預測，無法根據任何熟悉的事物來理解。音樂或者任何藝術形式，都必須在簡單與複雜之間求得正確的平衡，才能獲得青睞。簡單和複雜，都與我們是否熟悉該種藝術形式有關，而所謂「熟悉」其實就是「基模」的另一種說法。

　　確認這些用詞在科學上的定義當然相當重要。什麼叫做「太簡單」或「太複雜」？我們對於簡單的操作型定義是：過於容易預測，與過去所體驗的十分類似，毫無挑戰可言。以井字遊戲為例，小孩子會覺得井字遊戲永遠玩不膩，是因為以孩童的認知能力而言，這項遊戲擁有許多充滿趣味的特質：遊戲規則明確、簡單易懂，任何孩童都能輕易上手；玩家無法猜到對手的下一步，令人感到驚險刺激；遊戲狀況隨時變化，玩家的下一步永遠受對手影響；玩家無法確定遊戲何時結束、誰勝誰負，或是否會以和局收場，雖然遊戲總共只有九步。這樣的不確定性造成了張力和預期，而張力直到遊戲結束才會解除。

　　當孩童的認知能力發展愈趨精密，終至學會運用策略，井字遊戲中後攻的一方便不再能取得勝利，至多只能求個和局。等到你可以預測一連串的走法和遊戲的結果，井字遊戲就失去了吸引力。當然啦，大人與小孩玩這種遊戲還是可以得到樂趣，但樂趣的來源是看見孩子開心的臉，以及看著孩子的大腦逐漸發育、一路學著解開遊戲奧祕的過程（這過程可持續好幾年）。

　　對一般成人來說，兒歌歌手拉菲（Raffi）和小恐龍班尼的音樂就像井字遊戲。當樂曲太容易預測、結局過於理所當然、音與音之間或和弦與和弦之

page
216

THIS
IS
YOUR
BRAIN
ON
MUSIC

間沒有任何驚喜，我們會覺得這音樂毫無挑戰性、過於單純。音樂演奏時（尤其你也專注地聆聽時），大腦會預想下一個音的可能性、音樂的走向、其發展歷程、可能的方向、最後結束於何處等等。音樂家必須引領我們進入安心與信任的狀態，我們則須接受音樂家的引領，走上和諧的旅程，而音樂家也須給予我們小小的獎勵（滿足我們心中的預期），使我們獲得秩序與安定感。

假設你要從加州的戴維斯市搭便車到舊金山市，你會希望讓你搭便車的人走的是一般的路徑，即八十號公路。你可能願意忍受駕駛抄幾次捷徑，尤其這位駕駛態度友善且值得信賴，又事先說明將要抄哪條捷徑。但如果駕駛未事先說明就開進小路，到了一個看不到任何路標的地方，你的安全感肯定會開始動搖。面對無法預期的旅程（無論是音樂或交通上的），不同的個性將產生不同的反應，有些人會陷入極度的恐慌（這首史特拉汶斯基的曲子會殺了我！），有些人則體驗到冒險的感受，為自己的新發現顫慄不已（約翰・柯川吹奏了一些奇怪的東西，不過管他的，多聽個一小段不會怎樣，我可以暫時忍受不和諧感，大不了回頭聽自己習慣的音樂就好）。

回到遊戲的比喻。有些遊戲的規則非常複雜，一般人沒有耐心學。這些遊戲每走一步都會產生繁多而難以預料的可能性，令人無法通盤思考。然而，即使是難以預測其發展的遊戲，也不代表堅持到最後就能獲得樂趣。有些遊戲可能是全然無法預測的，無論你練習多久都一樣。在許多紙上遊戲中，你所能做的往往只是擲骰子，然後等著看遊戲會如何發展，「滑梯」（Chutes and Ladders）和「糖果島」（Candy Land）都屬此列。孩童都喜愛這類遊戲帶來的驚喜感，但成人則會感到乏味，因為雖然沒有人能預測結果如何（端視擲骰的結果隨機而定），但遊戲的發展卻沒有任何結構可言，而且不存在任何能夠左右遊戲結果的技巧。

音樂中若包含太多和弦變化或一般人不熟悉的結構，可能會讓許多聽眾奪門而出，或者按下「下一首」的按鈕。有些遊戲十分複雜（或說初學者不易上手），很多人玩沒幾次就放棄了。這類遊戲的學習曲線非常陡峭，初學者無法確定將時間投資在這遊戲上究竟值不值得。許多人面對陌生的音樂或

音樂類型時，也有相同的體驗。也許有人會告訴你，作曲家荀白克很有才華，或者詭技樂團（Tricky）頗有王子之風，但如果你無法在聆聽這些音樂的第一時間聽出樂曲想表達什麼，甚至聽完整首仍無法掌握，你可能會自問，耗費心力只為聽懂這些音樂，究竟值不值得？我們會告訴自己，如果聽足夠多次，也許你開始理解那些音樂，而且會變得像推薦這些音樂的朋友一樣喜歡。然而，我們也回想過去的多次經驗，每每投資寶貴的時間聆聽某人的音樂，卻從未達到堪稱「聽懂」的境界。試著欣賞新音樂，也像是思考能否與某人成為朋友，兩者都得花上一段時間，而有時你就是沒辦法讓事情加速進行。在神經系統中，我們得找到幾個標記，才能喚起某個認知基模。當我們聆聽一首全新樂曲非常多次以後，樂曲的某些部分將轉譯進入我們腦中，大腦則以此建立標記。如果作曲者的技巧純熟，則樂曲中成為標記的，必然是作曲者希望我們記住的部分。作曲者能夠憑著對作曲技巧、認知和記憶的認識，在音樂中製造一些「誘餌」，讓我們的心智「上鉤」。

　　處理結構是我們試圖聆賞新樂曲時可能遭遇的難題。不了解交響曲式、奏鳴曲式，或者爵士樂標準曲式 AABA，就像是把車子開上沒有路標的高速公路，你無法得知自己的位置，何時會到達目的地（甚至到了某個中途站，才在那裡看見指引路標）。舉例來說，許多人就是無法「聽懂」爵士樂，他們會說，那聽起來像是結構鬆散、瘋狂、無固定形式的即興創作，樂手像是在比賽誰能把最多音塞進小小的空間裡。爵士樂有數種次類別，包括狄西蘭爵士樂（Dixieland Jazz）、布基烏基樂（boogie-woogie）、大樂隊、搖擺樂、咆勃（bebop）、後咆勃（post bebop，又稱 straight-ahead，指即興中融入調式概念的咆勃）、酸爵士（acid-jazz）、融合樂（fusion）、抽象爵士（metaphysical）等等。所謂的「後咆勃」或「古典爵士」，多少可稱為爵士樂的標準形式，好比古典音樂裡的奏鳴曲或交響曲，或者搖滾樂裡的披頭四、比利・喬或誘惑合唱團（the Temptations）等。

　　在古典爵士樂中，樂手會先演奏樂曲的主旋律，這段旋律通常來自眾人耳熟能詳的百老匯歌曲，或者某位歌手的暢銷金曲。這類樂曲稱為「標準

page
218

THIS
IS
YOUR
BRAIN
ON
MUSIC

曲目」，包括〈時光飛逝〉（As Time Goes By）、〈可笑的情人節〉（My Funny Valentine）和〈全部的我〉（All of Me）。樂手先完整演奏歌曲一次，通常是兩段主歌和一段過門（bridge），然後再接一段主歌。我們稱此為 AABA 樂式，「A」指的是主歌，「B」為過門，AABA 代表主歌—主歌—過門—主歌。當然也可以有其他的變化形式，如 ABAC 等。將整個曲式演奏一次，則稱為一個回合（chorus）。

爵士歌曲〈藍月〉（Blue Moon）便運用了 AABA 樂式。爵士樂手會在歌曲的節奏與感受上做變化，也替旋律增添一些裝飾。歌曲的主旋律（也就是爵士樂手所說的「head」）完整地演奏一次後，樂團的每個成員再輪流即興演奏，改編原始歌曲的和弦進行與形式。每位樂手會演奏一個或更多回合，接力的樂手則從主旋律的起始處開始演奏。在即興演奏的過程中，有些樂手會緊扣原本的旋律，有些人則加入不太相關或奇特的和聲變化。每位樂手都即興演奏之後，整個樂團又重新回到主旋律，以較接近原曲的方式演奏一次，然後結束。其中，即興演奏可以持續數分鐘以上。在爵士演奏中，將兩、三分鐘長的歌曲延長至十到十五分鐘的情況並不少見。而一般來說，樂手的即興演奏是有固定次序的：由小號手起頭，接著是鋼琴手或吉他手，或兩者合奏，再來是貝斯手。有時鼓手也會加入即興，通常排在貝斯手後面。有時樂手會共奏一個回合，這時每位樂手演奏四或八個小節，然後把獨奏機會交給下一位樂手，有點像是音樂的接力賽[2]。

對剛入門的爵士樂聆賞者來說，整組演奏似乎十分混亂。然而，只要知道即興演奏是以歌曲原本的和弦與形式為基礎，情況便大為不同，新手就能比較清楚此刻樂手究竟演奏到歌曲的哪一段。對於剛開始聽爵士樂的人，我往往會建議他們在即興演奏開始後默哼歌曲的主旋律（事實上很多即興演奏者也會這麼做），如此可以大幅增進聆聽的功力。

每種音樂類型都自有一套規則和形式，聽過愈多音樂，就有愈多規則成

2 ·編注 – 一個回合通常為 32 小節。

為我們記憶中的範例。不熟悉音樂結構,可能使聽者感到挫折,或者無法欣賞樂曲。了解某種音樂類型或風格,意味著有效為該類型或風格建立類別,且能夠決定自己新聽到的歌曲是否屬於該類別(偶爾也可能界定為「部分」歸屬或「約略」歸屬,因為總有一些例外情形)。

以音樂的複雜程度與聽者的喜好程度為變數,兩者之間的相關性可以畫成倒 U 字形的函數圖形。圖表的橫軸是樂曲的複雜程度(對聽者而言),縱軸則是聽者喜愛樂曲的程度。圖表左下角靠近兩軸原點之處,代表的是音樂非常簡單,聽者也不喜歡。隨著音樂的複雜程度增加,喜好程度也隨之增加,兩種變數在座標圖上的共同成長會維持好一段,直到跨越某種門檻,從非常不喜歡走向有點喜歡。然而過了某一點之後,當複雜程度再提升,音樂就變得太過複雜,聽者的喜好程度也開始減少,直到跨越另一個門檻後,就不再喜歡這種音樂。極端複雜的音樂也絕對不受青睞。如此一來,圖形會形成倒 U 或倒 V 字形的曲線。

倒 U 字形假說並非暗示只憑樂曲的複雜程度就能決定聽者是否喜愛該首樂曲,而是說喜愛的程度與這項變數有關。樂曲本身的元素便可能形成聽者能否欣賞該樂曲的障礙,曲子太吵嘈或太軟膩,顯然都是問題。就連動態範圍(即樂曲最吵嘈與最輕柔部分間的差距)都可能成為某些人排斥該首曲子的原因。習慣以音樂調適心情的人特別容易產生這樣的情形。有人聽音樂尋求鎮定,也有人渴望用音樂激勵自己,這些人恐怕不願意聽響度有高有低、橫跨全部範圍的樂曲,或是自悲傷到振奮,包含各種情感的樂曲(如馬勒的第五號交響曲),過於廣大的動態範圍與情感變化都會造成進入障礙。

音高也是影響音樂喜好的因素之一。有些人無法忍受嘻哈音樂那隆隆作響的低頻節奏,有些人則認為小提琴的聲音是高音的哀鳴,教人無法忍受。對音高的喜好,其實部分與聽覺的生理學基礎有關,不同的耳朵會傳遞、凸出頻譜的不同部分,使某些聲音聽來令人愉悅,某些聲音則教人反感。其中可能也包含心理因素,例如我們對各種樂器的好惡。

page
220

THIS
IS
YOUR
BRAIN
ON
MUSIC

　　節奏與節奏模式則是決定我們是否有能力鑑賞某個音樂類型或某首曲子的指標。許多音樂家深受拉丁音樂的繁複節奏吸引。對門外漢來說，拉丁音樂聽起來就只是「拉丁音樂」，但是對於能夠分辨其中細微之處、聽出某個拍子比其他拍子重的人來說，拉丁音樂是個意趣繁密的完整音樂世界，包括巴薩諾瓦、森巴、倫巴、比津（beguine）、曼波、美朗哥（merengue）、探戈等，每種音樂形式的特色迥然有別。有些人雖無法區別這些形式，卻依舊能夠自然地享受拉丁音樂及其節奏感，但也有人覺得這些節奏太過複雜，無從預期，聽了很倒胃口。我發現只要教導聽者聆聽一、兩種拉丁節奏，他們就能欣賞拉丁音樂，這完全是基礎訓練與建立基模的問題。對某一群聆聽者而言，過於單純的節奏會讓他們對該種音樂類型興趣缺缺。我父母那一輩的人對搖滾樂的抱怨不外乎太大聲，還有幾乎所有歌曲的節奏都一個樣。

　　音色也會對許多人構成障礙，正如我在第一章所說過的，音色的影響力確實愈來愈鮮明。我第一次聽到約翰・藍儂與唐諾・費根唱歌時，心想這兩人的聲音真是怪異得無從想像，我想我不會喜歡上這兩人的聲音。但不知何故，我不斷回頭再聽那兩人的歌曲（也許正是因為那怪異的聲音），結果兩人的歌聲成為我最喜歡的歌聲，那對我來說已不只是熟悉，而是到了只能以「親密」來形容的地步，彷彿這兩種聲音已成為我的一部分。從神經學的角度來說，這兩種聲音確實已和我結為一體。聆聽兩位歌手達數千小時、反覆播放他們的歌曲上萬次以後，我的大腦已建立起特定的神經迴路，就算這兩位歌手正唱著我從沒聽過的歌曲，我也能夠從數千人的聲音中辨識出兩人的聲音。我的大腦已記住兩人歌聲中所有細微的特色、每一種音色的變化，因此只要聽到他們歌曲的不同版本，如《約翰・藍儂精選集》（John Lennon Collection）收錄的試唱帶版本，我都能立刻指出當下所聽見的與我所儲存在長期記憶系統之神經傳輸途徑裡的版本有何差異。

　　如同對其他領域的喜好，我們對音樂的喜好也會受到過去經驗的影響，無論結果是正面或負面。假如你曾因南瓜產生不好的經驗（例如食用南瓜後

腸胃不適），以後你再品嘗南瓜時，可能會變得小心翼翼。也許你只吃過幾次花椰菜，但都非常美味，那麼你應該會願意嘗試新的花椰菜料理，例如花椰菜湯。正面的經驗會為你招來下一次體驗的機會。

使我們感到悅耳的聲音、節奏、音樂肌理（織度），通常是過去正面聆聽經驗的延伸。事實上聽到一首喜歡的歌曲，就與經歷其他悅人的感官經驗非常相似，像是品嘗巧克力或新摘的覆盆莓、早晨嗅聞咖啡香氣、觀賞一件藝術作品，或者看見你所愛的人的安詳睡臉。我們由這些感官經驗獲得愉悅感，其中的熟悉感與伴隨熟悉感而來的安全感使我們心中舒坦。例如當我看見熟透的覆盆莓，嗅聞那香氣，我會預期這覆盆莓味道香甜，能夠安心地食用，不會產生腸胃不適的症狀。即使我不曾吃過洛甘莓，但因為洛甘莓與覆盆莓有很多共同點，我會願意嘗試洛甘莓，並預期這樣的嘗試是安全的，不會有什麼問題。

「安全」會左右我們所選擇的音樂。當我們聽音樂時，在某種程度上也等於把自己交出去，向作曲家和音樂家敞開部分心靈，讓音樂帶領我們跨越自身的局限。很多人都相信美妙的音樂能讓我們與比我們的存在還要宏大的事物產生聯結，或者與他人甚至上帝產生聯繫。即使音樂未能將我們的情感提升至超越經驗的境界，至少也能改變我們的心情。我們都不願輕易卸下防備、表露真正的情感，這是可以理解的。但若是音樂家和作曲家能夠給予安全感，我們便願意卸下心防。我們需要知道自己的脆弱不會受到利用。這也是很多人不聽華格納的部分原因，由於華格納是反猶太主義者，他心中粗野（這是奧利佛‧薩克斯的描述）的一面，加上他的音樂予人納粹政權的聯想，讓某些人無法從他的音樂中獲得安心的感受。華格納的音樂總是使我心神不寧，而且不限於聆聽的當下，就連想到要聆聽他的音樂，都會讓我心神不定。我不願受他的音樂吸引，因為那音樂是從如此扭曲的心智、如此危險（或極端冷酷）的心靈創造出來的，我深怕自己受那音樂影響，產生同樣醜惡的想法。聆聽偉大作曲家的音樂時，某種程度上我覺得自己彷彿與他同行，或者這位作曲家走進了我的心。某些流行音樂也會使我感到心神不寧，因為有些

page
222

THIS
IS
YOUR
BRAIN
ON
MUSIC

創作者實在粗俗，或者有性別、種族歧視，甚至三者兼具。

過去四十年的搖滾樂和流行音樂中，這種脆弱、害怕受傷與交出自我的情緒更是大行其道；這也說明了樂迷為何甘願追隨死之華樂團、大衛馬修樂團（Dave Matthews Band）、費西樂團（Phish）、尼爾‧楊、瓊妮‧蜜雪兒、披頭四、R.E.M 樂團、歌手安妮‧迪芙蘭蔻（Ani Difranco）等流行樂團或歌手。我們任由他們掌控情感，甚至政治傾向。這些人的音樂使我們的情緒或激昂或低落，讓我們感到安心，或受到啟發。我們獨自在無人的客廳與臥室中，任由這些音樂充塞整個空間。當我們不願與這個世界溝通，便戴上耳機，只允許音樂進入耳中。

將自己最脆弱的一面展現給全然陌生的人，是件不尋常的事。大多數人都有某種程度的防衛心，不會輕易說出心中的想法或感受。如果有人問「你好嗎」，即使剛與家人爭執而心情低落，或者身體有些不適，我們仍會說「很好」。我祖父便經常說，真正的「討厭鬼」是當你問他「你好嗎」，他會把真實情況告訴你的那種人。即使是要好的朋友，我們也會有所保留。我們之所以向自己喜愛的音樂家卸下心防，主要是因為他們也向我們掏心掏肺（或者透過作品給予我們這樣的感覺，至於他們是否真的也向我們敞開心防，抑或只是為了藝術的要求而如此表現，其實並不重要）。

藝術的力量使我們與他人連結，甚至與生命的意義，以及生而為人的意義等更廣泛的真理產生聯繫。當尼爾‧楊唱著：

老人看看我的人生，我和你是多麼相像……
獨自住在天堂裡，想像有人與我為伴。

我們對寫這首歌的人產生了同情。也許我不會住在天堂裡，但我很同情這個人，或許他獲得了一些物質上的成功，卻沒有人與他分享，就像喬治‧哈里遜引述馬太福音和甘地所唱的，他自認「贏得全世界，卻失去靈魂」。

當布魯斯‧史普林斯汀唱著〈重回你的懷抱〉（Back in Your Arm）訴說逝

去的愛，我們也對類似的主題產生共鳴，這位與尼爾・楊同樣具有「凡夫俗子」形象的詩人歌手打動了我們，再想到史普林斯汀擁有的一切，包括世上數百萬人的崇拜、數百萬美元的資產，我們更覺得他不能擁有所愛的女人實在太令人遺憾了。

當歌手在我們意想不到之處吐露心聲，會讓我們更貼近歌手的心。大衛・拜恩（David Byrne，臉部特寫合唱團〔Talking Heads〕主唱）以具藝術感、知性的抽象歌詞聞名。在他的個人曲目〈谷中百合〉（Lilies of the Valley）中，大衛・拜恩唱出了孤獨與恐懼。對歌手或其人格特質的認識多少會增加我們對歌詞的理解程度，大衛・拜恩那異於常人的頭腦，把恐懼描繪得如此直接而透徹。

於是，與音樂家或其象徵的事物所產生的連結，也可能成為我們音樂喜好的一部分。強尼・凱許（Johnny Cash）建立了一種亡命之徒的形象，他也經常在監獄表演，表達他對囚犯的同情。囚犯也許會喜歡，或者漸漸喜歡上他的音樂，但那可能是因為這位歌手所代表的意義，而不一定是因為音樂本身。然而樂迷對他們的英雄的追隨也是有底線的，鮑伯・狄倫在新港民謠音樂節便認識到這點。強尼・凱許大可唱著他想離開監獄，這並不會讓聽眾轉身離去，但如果他說自己之所以喜歡造訪監獄，是因為這讓他能夠感激自己擁有的自由，那麼他顯然跨越了一條無形的線，讓自己由同情轉為得意，那些囚犯聽眾肯定會感到十分憤慨。

喜好的建立也須從初步接觸開始，而人的「冒險性」便決定了自己能夠遠離自己的舒適區到何等程度。某些人在各方面（包括音樂）都比其他人更樂於嘗試，而在生命中的不同階段，我們可能會尋求或者避免各種嘗試。一般而言，當我們感到無趣時，往往會尋求新的體驗。隨著網路電臺和個人音樂播放器逐漸普及，當時我心想，過不了幾年就會出現個人化的音樂電臺，每個人都可擁有自己的個人音樂電臺，透過電腦運算，隨機播放我們已認識而且喜愛的音樂，以及我們還不認識但可能會喜歡的音樂。我想，無論這樣的科技以何種形式出現，必然要設計一個「冒險性」的旋鈕，讓聽音樂的人選擇新、舊音樂混合，以及遠離個人音樂舒適區的程度。在這方面，人與人

page
224

THIS
IS
YOUR
BRAIN
ON
MUSIC

之間有著極大的差異，甚至同一人在一天之中的不同時刻也會有所差異。

　　我們的音樂聆聽體驗會創造出音樂類型與形式的基模，即使我們只是被動地聆聽，並未試圖分析音樂亦然。我們在幼年學到自身所處文化的音樂規則。許多人對音樂的好惡都由童年時聆聽音樂所建立的認知基模形式所決定。但這並不表示小時候聽的音樂必然會決定一輩子的音樂品味，許多人接觸或學習各種文化與風格的音樂後，受其影響而建立起該種基模。重點在於，幼年接觸的音樂往往影響我們最深，並且會成為我們將來理解音樂的基礎。

　　音樂喜好的構成也受社會因素極大的影響，包括我們對歌手或音樂家的認識、對家人朋友音樂喜好的認識，以及對各種音樂所代表之意義的認識。從歷史上，尤其是從演化上來看，音樂與許多社會活動都有所聯繫。這或許能夠解釋為何從聖經的大衛詩篇、紐約的流行音樂大本營錫盤巷（Tin Pan Alley）到當代音樂，「情歌」都是最常見的音樂表現，以及為何大多數人最喜愛的音樂都是情歌。

THE

MUSIC

INSTINCT

evolution's

#1

hit

chpater

9

音樂本能 演化排行榜第一名

音樂究竟從何而來？音樂演化起源的研究有十分輝煌的歷史，上可溯至達爾文本人，他認為音樂是經由天擇發展而來，屬於人類求偶儀式的一部分。我相信相關的科學研究終將證實這項看法，但並非每個人都同意。這項主題在過去數十年間僅有零星的研究，直到一九九七年，認知心理學暨認知科學家史蒂芬・平克提出了一項具爭議性的觀點，頓時令此議題成為眾所矚目的焦點。

全世界約有二百五十名音樂感知與認知研究者，正如多數科學領域，我們每年都會舉辦研討會。一九九七年的研討會在麻省理工學院舉行，平克受邀為開幕致詞。當時平克剛完成《心智如何運作》（*How the Mind Works*）這部統合闡釋認知科學原理的重要鉅作，也尚未染上惡名。平克切入主旨時，如此說道：「語言顯然是種演化上的適應行為……我輩認知心理學家和認知科學家，所研究之記憶、專注、分類、決策等認知機制，全都具有明確的演化目的。」他解釋道，有時我們會發現生物的某種行為或特質缺乏明確的演化基礎——當生物的適應性由於某種演化因素而廣為傳布時，此種行為或特質

page
228

THIS
IS
YOUR
BRAIN
ON
MUSIC

也會隨之散布。演化學家史蒂芬・古爾德（Stephen Jay Gould）從建築領域借用了「拱肩」（spandrel）一詞以描述這個現象。建築師往往以四個拱支撐圓頂結構，而拱與拱之間必然會多出一塊空間，這空間並非建築師刻意為之，而是整體設計所衍生的副產品。羽毛在演化上最初具有保暖作用，後來才發展出新的功能：飛行，這就像建築中的拱肩。

許多「拱肩」都發揮了良好的功用，因此我們很難從事後的觀點分辨哪些是「拱肩」，哪些是真正適應性的產物。此外，拱與拱之間的空間成為藝術家繪製天使與其他裝飾畫的地方，反而使這設計上的副產品成了建築中最美麗之處。平克認為語言是適應性的產物，音樂則是其「拱肩」。在人類所有認知行為中，音樂是最不具研究價值的一項，因為那充其量只是副產品。平克接著說，音樂不過是搭了語言的便車。

他以輕蔑的語氣說：「音樂是聽覺的乳酪蛋糕，不過是以最討喜的方式觸動大腦幾個重要部位，就像乳酪蛋糕引發味覺。」人類對乳酪蛋糕的愛好並非出於演化上的理由，但對脂肪和糖的喜愛則確實是演化使然，因為後兩者在人類的演化史上經常供應不足。人類演化出某種神經運作機制，當我們補充糖分或脂肪時，腦中的報償中樞就會放電，因為在少量攝取時，這兩種養分對健康是有益的。

維繫生命所需的重要活動如進食和交配，多半也能帶來愉悅感。我們的大腦演化出一些機制，激勵我們從事這些行為，並從中獲得報償。只不過，我們學會不按原本的程序，直接向報償系統叩關，例如吃一些不具營養價值的食物、不為生兒育女而性交，或者吸食海洛因，以此觸動腦中產生愉悅感的正常受體。這些都不是適應行為，但大腦邊緣系統內的愉悅中樞並不知道其間的分別。於是人們偶然發現，乳酪蛋糕能夠觸動原本為脂肪和糖所設定的愉悅開關。平克解釋，音樂也只是一種找樂子的行為，利用某種或某幾種本為增強適應行為而存在的愉悅管道，而這管道很可能就是語言溝通。

平克接著講起課來：「音樂按下了本為語言能力而設的按鈕（音樂和語言在多方面彼此重疊）。音樂按下了聽覺皮質內的按鈕，後者會對人的哭聲

或細語聲中所包含的情感訊息做出反應。音樂也會啟動運動控制系統，令肌肉在步行或舞蹈時能夠規律活動。」

平克於《語言的直覺》（*The Language Instinct*）書中寫道（並於演講中闡述）：「就生物學的因果關係而言，音樂是沒有用途的。沒有任何跡象顯示音樂是為達成某項目標而設計，例如長壽、傳宗接代或者精確感知、預測周遭環境。與語言、視覺、社會推理和自然知識相比，音樂就算從我們的日常生活中消失，我們的生活方式也不會有什麼實質上的差異。」

像平克這般傑出而受人敬重的科學家竟提出如此具爭議性的主張，這件事引起了學界的關注，也使得我和許多同行必須重新評估音樂的演化基礎，過去我們一直將音樂在演化上的地位視為理所當然，不曾加以質疑，而平克促使我們重新思考此事。然而只要稍加探聽即可得知，嘲弄音樂演化起源的學者不僅平克一人，宇宙學家約翰·巴羅（John Barrow）也說音樂對生物的生存沒有幫助，心理學家丹·斯波伯（Dan Sperber）則直稱音樂為「演化寄生蟲」。斯波伯認為，我們能夠處理由各種音高和音長組成的複雜聲音模式，而這種溝通能力早在我們未發展出語言的原始階段就已出現。音樂只不過是像寄生蟲般依附在我們為真正的溝通所演化出的能力上。劍橋大學的伊恩·克羅斯（Ian Cross）總結道：「對平克、斯波伯和巴羅來說，音樂純粹建立在享樂的基礎上，只因它所提供的愉悅而存在。」

然而，我認為平克的想法是錯的，但我要讓證據自己說話。首先讓我們將時間回溯到一百五十年前達爾文生活的時代。我們在求學時必然都讀過這樣一句話：「適者生存」（這句話不幸地受到了史賓塞的宣揚），這便是演化的極端精簡版。演化論包含以下幾項假設：第一，所有表現型特質（諸如外貌、生理特質和某些行為）都記錄在基因內，由一代傳過一代。基因告訴身體如何製造蛋白質，這些蛋白質則創造出各種表現型特徵。基因在每一種細胞內的活動各不相同，每段基因所攜帶的訊息不一定都能發揮作用，端視這個細胞的功能而定，好比說生在眼睛的細胞便不需組成皮膚。也就是說，基因型（特定一段 DNA）引發表現型（特定身體特徵）。我們先統整一下：

page
230

THIS
IS
YOUR
BRAIN
ON
MUSIC

同種生物的個體間具有許多差異，而這些差異都記錄在基因裡，並透過繁殖傳遞給下一代。

演化論的第二項假設是個體間存在遺傳變異。第三項假設則是個體交配後，彼此的遺傳物質將結合形成新的個體，新個體從雙親身上各得百分之五十的遺傳物質。最後一項假設：由於某些自發性因素，有時錯誤基因或基因突變也可能傳遞給下一代。

今天存在於個體內的基因（少數已發生突變者除外），全是經由過去成功的繁殖而來。我們每個人都是基因軍備競賽的勝利者，許多基因由於無法成功繁殖，未留下後代即告消逝。今日活在世上的每個個體，身上帶有的基因都在歷時長遠、規模浩大的基因競賽中勝出。「適者生存」其實是過度簡化的說法，使我們誤以為凡是能夠造就個體生存優勢的基因，必然能夠贏得基因競賽。事實上，長壽並不會透過基因傳給下一代，即使個體活得再快樂、富足亦然。生物必須透過繁殖，才能將基因傳遞下去。演化競賽的意義在於不計一切代價達到繁殖目的，並確保子代與其子代皆能夠繁殖，其後亦同。

如果某種生物能夠存活至繁衍後代，其子代也很健康、受到完善照顧，並像親代一般活到能夠繁殖，那麼在演化上，該種生物便無長壽的必要。有些鳥類和蜘蛛會在交配中或交配完成後死亡。除非物種能夠保護子代、確保子代取得資源或協助子代尋找交配對象，否則親代在交配後的生命期並無法為其基因提供任何生存上的優勢。因此，基因「成功」的要件在於：一，生物交配成功，將基因傳遞下去；二，子代能夠存活，並能成功交配、傳遞基因。

達爾文從天擇理論中發現這層意涵，便又提出「性擇」的概念。生物必須透過繁殖才能將基因傳遞給下一代，因此「吸引異性的特質」應是基因組不可或缺的。若方下巴、壯碩的二頭肌代表著男性吸引力（由潛在的配偶看來），那麼擁有這些特質的男性，其成功繁殖的機會便高於尖下巴、手臂細瘦的競爭者，而方下巴、壯碩二頭肌的基因就會因此變得較為普遍。此外，子代需要受到保護，免於遭受自然環境、掠食者和疾病的侵擾，並獲得食物和其他資源，以存活至能夠繁殖。因此，促使個體在生殖後保護子代的基因，

必然會傳播到整個族群內，使得具有這個基因的子代有更好的生活，也能在競爭資源和求偶時脫穎而出。

那麼，音樂在性擇中是否也扮有一角？達爾文認為是的。他在《人類原始與性擇》（*The Descent of Man*）一書寫道：「我認為，人類祖先之所以發展出樂音與節奏，最初是為了吸引異性。因此，樂音與動物所能感受到的強烈激情有著十分緊密的連結，而樂音的運用也是出於本能……」當我們尋找配偶時，內在的驅力（無論是有意識的或無意識的）促使我們尋找在生理與性方面都十分健康的人，希望配偶能與我們生出健康、能吸引異性的孩子。就這方面來看，音樂便可作為生理與生育方面的健康指標，用以吸引配偶。

達爾文認為音樂是比言語更有效的求偶方式，就像孔雀的尾羽。他在性擇理論中推斷，與生存無直接關係的特徵便是為了讓個體（乃至其基因）產生吸引力而存在。認知心理學家米勒將此一看法連結至音樂在當代社會中所扮演的角色，他寫道，吉米‧罕醉克斯「與數百位女性狂熱樂迷發生過性行為，同時至少與兩位女性維持長期關係，在美國、德國和瑞典等地留有至少三名子嗣。若是在避孕觀念仍不發達的舊時代，他可能是更多小孩的父親」。齊柏林飛船主唱羅柏‧普蘭特（Robert Plant）憶及一九七○年代的大型巡迴演唱經驗：「我朝著愛前進，一向如此。無論走哪一條路，我們的座車都將開往前所未有的美妙性愛邂逅。」

搖滾明星的性伴侶人數可能達到一般男性的數百倍之譜，至於最受歡迎的搖滾明星如滾石樂團主唱米克‧傑格（Mick Jagger），他的外表完全無礙於他所能擁有的性伴侶人數。

在求偶過程中，動物為了吸引最佳配偶，經常展現自己的基因、身體和心智特質。許多人類特有的行為，如對話、創造音樂、藝術和幽默，基本上都是為了在求偶時表現智慧而演化出來的。米勒表示，在演化史上，音樂與舞蹈的關係向來密不可分，這兩方面的才能絕對是「良好生育能力」的重要指標。第一，善於唱歌跳舞的人，可向求偶對象表現自己的精力，以及自己良好的身體與心智；第二，能夠成為音樂和舞蹈專家，或者在這兩方面擁有

page
232

THIS
IS
YOUR
BRAIN
ON
MUSIC

一定水準的人，也等於是表現自己擁有足夠的食物和堅固的庇護所，因此能把寶貴的時間用來發展非必要的技能。這點正如討論孔雀美麗尾羽功能時可見的論點：孔雀尾羽的長度與個體年齡及健康有關，色彩斑斕的尾羽顯示其代謝作用旺盛，雄性孔雀如此健康、漂亮、資源充裕，因此有多餘的能量可用於純粹展示與表現美感。

在當代社會中，也可觀察到類似的行為，例如富人建築精美的房屋、駕駛百萬名車，其中的性擇訊息就十分清楚：選我吧，我有這麼多食物、這麼多資源，有能力負擔這些奢侈昂貴的物事。由此看來，有這麼多生活條件處於貧窮線邊緣的美國人會買老舊的凱迪拉克和林肯轎車，也就不令人感到意外了。那些大而無當、看似高檔的汽車暗示著車主的生育能力。有些男性習慣配戴俗麗的閃亮飾品也可能是出於相同的原因。男性購買車和飾品的渴望會在青春期達到高峰，此時他們的性能力也最強，與上述論點相符。至於創造音樂，由於牽涉到身體、心智等方面的能力，顯然也能表現此人的健康，而有餘裕發展音樂能力，也代表他握有豐富的資源。

在當代社會中，人對音樂的興趣在青春期發展到高峰，這更加支持音樂具有性擇作用的論點。十九歲開始組樂團、嘗試新音樂類型的人數遠多於四十歲的人，儘管後者有較多時間發展音樂才能和喜好。米勒說：「音樂不斷演進，但仍作為求偶之用，最常見的例子就是年輕男性以音樂吸引女性的目光。」

如果我們對狩獵採集社會中的狩獵方式有所了解，就不會認為將音樂視作生育能力的展現是一種牽強的想法。某些原始人類以窮追不捨的方式狩獵，不斷朝獵物扔擲尖矛、石頭等物，花費數小時追逐獵物，直到獵物受傷力竭而倒下。要說過去狩獵採集社會的舞蹈與現今有何相似之處，就是兩者同樣會持續進行數小時，且需要良好的有氧能力。過去的部落舞蹈是極佳的指標，能夠檢驗男性的體能是否足以參與或領導狩獵活動。部落舞蹈大多包含不斷重複的快速踩踏、跺步和跳躍，這些動作都會用到身體最耗費能量的主要肌群。我們現在已經知道，許多腦部疾病（如精神分裂症和帕金森氏症）

會損害舞蹈能力或身體的節奏感，因此，能夠創造音樂或有節奏感地舞動，對於任何年齡層的人而言，都是身體及心智健康的證明，甚至也是可靠、認真性格的保證（如第七章所述，培養專業能力需要專注的心智）。

另一種可能是，演化選擇一般性創造力作為生育能力的指標。在結合音樂和舞蹈的表演中，由即興能力與創新程度能夠看出舞者的認知彈性（cognitive flexibility，即迅速轉換思考事物，或同時思考多樣事物的能力），以及狩獵時可能表現的靈巧程度與策略能力。男性追求者的物質財富長久以來被認為是最能吸引女性的誘因，後者認為這項因素意味著他們的子女能有更多機會享受豐足的食物、住所與庇護（物質財富也能帶來庇護，因為食物或珠寶、現金等財物也能換來其他社群成員的援助）。如果交往看的是金錢，那音樂就不那麼重要了。不過，米勒與加州大學洛杉磯分校的同僚馬蒂·海瑟爾頓（Martie Haselton）指出，創造力足以勝過財富，至少對人類女性來說是如此。他們的假說是，雖然我們可以從財富預測誰會是好父親（就養育而言），但是從創造力更可預測誰能夠提供最好的基因（就生育而言）。

在一項研究中，多名處於月經週期不同階段的女性受試者（有些人處於受孕高峰期，有些人正好相反，其他人則介於兩者之間）被要求閱讀一些實驗所虛構的男性的文字描述，然後評估他們的吸引力。這些文字描述如下：男性藝術家，作品表現絕佳的創意與智慧，但因時運不濟而身無分文。另一名男性則創意與智慧都平平，但因運氣良好而致富。所有文字描述都清楚表明，每位男性的創造力皆與他的特徵、特質有關（因此是內在、天生、可遺傳的），而每位男性的財務狀況則多半是偶然因素所致（因此是外在、不可遺傳的）。

結果顯示，當女性處於受孕的高峰期，往往會選擇有創意但窮困的藝術家，而把不具創意但富有的男性視為短暫交往的對象，或單純的豔遇。但處於月經週期其他階段的女性，則不會表現出這樣的偏好。絕大多數偏好是由神經構造決定，無法輕易以有意識的認知活動取代，這點值得我們謹記在心；雖然今日的女性可以透過非常簡單的生育控制方法來避孕，但這點在人類演

page
234

THIS
IS
YOUR
BRAIN
ON
MUSIC

化史上仍是十分新穎的概念，因此至今未能影響任何天生的偏好。能夠給予家人最佳照顧的男性（以及女性），不必然能夠提供最優良的基因。人們的結婚對象也不見得是最有性吸引力的人，有太多女性想和搖滾明星及運動員上床，卻不會想和他們結婚。簡單來說，最佳父親人選（就生物學上）不見得就是最好的爸爸（就養育小孩而言）。這或許可以解釋最近在歐洲所做的一項研究結果，研究中有百分之十的母親說，與她們共同養育小孩的男人，並不知道自己並非孩子的生父。時至今日，生兒育女雖不見得是尋找對象的動機，但我們仍無法輕易將內在、演化的偏好與社會性、文化性的擇偶品味切割開來。

根據俄亥俄大學音樂理論學家大衛‧休倫（David Huron）的看法，音樂演化基礎的關鍵問題在於：表現出音樂行為的個體與不表現者相比，究竟獲得了怎樣的優勢？如果音樂與適應性無關，純粹只為尋求愉悅（如「聽覺的乳酪蛋糕」論點），照理說這類行為應不會長久留在演化史上。休倫寫道：「吸食海洛因的人往往忽略自己的健康狀況，死亡率也較高。此外，這些人也是不盡責的父母，往往無視孩子的存在。」無視自己和孩子的健康，必然會減少將自身基因傳遞給下一世代的機會。假使音樂與適應性無關，音樂愛好者必然具備某些演化或生存方面的劣勢，而音樂應也無法長久流傳。在演化史上，不具適應價值的活動不可能長久存在，也不可能耗費個體大量的時間與精力。

所有可得的證據都顯示，音樂陪伴人類已有長久的歷史，不僅是「聽覺的乳酪蛋糕」。樂器是目前所知最古老的人工製品之一，斯洛維尼亞骨笛便是絕佳例證，這種樂器可回溯至五萬年前，製作材料是一種現已滅絕的熊類股骨。在人類歷史上，音樂的出現時間早於農業。我們可以保守地說，目前也沒有明確證據顯示語言早於音樂。事實上，由生理學來看，音樂很可能比語言更早出現。而音樂出現的時間無疑早於五萬年前的骨笛，因為笛子不可能是最早的樂器。鼓和沙鈴等打擊樂器，可能都比笛子早了幾千年。我們在今日的狩獵採集社會以及歐洲入侵者所記錄的美洲原住民文化中都可讀到這

類記載。由考古學的文獻資料也可得知，只要是人類文明存在的地方，都會陸續發現關於音樂的紀錄，而這些紀錄可能來自任何時代。當然，關於歌唱的紀錄必然早於骨笛。

容我再次簡述演化生物學的原則：「能夠提升個體存活機率乃至完成繁衍的基因突變，即可成為適應性。」而適應性要留存在人類基因組內，合理推測至少要五萬年。適應性從首次出現於一小部分個體到廣泛分布於族群內的時間差稱為「演化時差」。當遺傳學家和演化心理學家為人類的行為或外貌特徵尋找演化上的解釋時，他們會就該適應性能夠解決何種演化問題的方向來思考。但由於演化時差所致，該適應性所反映的至少是五萬年前的狀況，而非今日所見的情形。我們過著狩獵採集生活的祖先，與當下正在閱讀此書的我們，生活方式非常不同，兩者所重視的事情與壓力來源都迥然相異。我們今日面對的許多問題，包括癌症、心臟病甚至高離婚率都很令人苦惱，因為我們的身體和大腦其實是為處理五萬年前的生活方式所設計的。而由今日算起的五萬年後，人類可能終於演化成能夠處理今日的生活，能夠應付過度擁擠的城市、空氣和水污染、電動玩具、聚酯材料、甜膩的甜甜圈，以及全球資源分布不均的現象等。我們可能會演化出一些心理機制，使我們彼此住得雖近，卻不會覺得缺乏隱私。也許還會發展出處理一氧化碳、放射性廢棄物和精製醣類的生理機制，甚至學會使用今日無法利用的資源。

談到音樂的演化基礎時，研究小甜甜布蘭妮或巴哈是沒有幫助的，我們必須考慮五萬年前的音樂面貌。在考古遺址發現的樂器，有助於了解我們的祖先用什麼器具來產生音樂，他們聽到的又是哪些聲音。此外，諸如洞穴壁畫、石器上的繪畫和其他的人工圖繪，都可揭露音樂在當時生活中所扮演的角色。我們也可藉此研究一些並未與當代文明產生聯繫的人類社會，他們至今依然過著狩獵與採集生活，數千年來保持不變。有一項令人矚目的研究結果指出，在目前所知的社會中，音樂與舞蹈都是密不可分的。

反對音樂屬於適應行為的論者主張音樂只是抽象的聲音，甚至只是專家表演給聽眾聆聽的聲音。然而，音樂直到最近五百年才成為一種聆賞活動，

page
236

THIS
IS
YOUR
BRAIN
ON
MUSIC

所謂「專家」階層為具聆賞力的聽眾表演的「音樂會」概念，在人類早期歷史上根本聞所未聞。此外，音樂與肢體動作之間的聯繫也是在近一百年內才受到壓抑。人類學家約翰・布萊金（John Blacking）寫道，音樂的具體性質，即動作與聲音的不可分割性，正是不同文化、不同時代音樂所具有的共性。在交響樂的演奏會上，如果有聽眾站起來大力鼓掌、歡呼、鼓噪、跳舞，如同我們在靈魂樂歌手詹姆斯・布朗（James Brown）演唱會上所必然見到的，大多數人應該會非常驚訝。然而，聽眾在詹姆斯・布朗演唱會上的表現才比較接近我們的本性。古典音樂會裡優雅的聆賞反應，讓音樂看似完全屬於大腦的理性經驗（在古典樂傳統裡，就連音樂中的情感也只能由內心感受，不可透過身體動作表露），卻與我們的演化史大相逕庭。孩童的反應往往會順從本性，就算是聆聽古典音樂會，也會隨興之至地擺動身體、大叫，甚至沉醉其中。孩童總是得經過一番訓練，才能表現得「文明」一點。

如果某種行為或特徵廣泛出現於同一物種的多數個體身上，我們會認為該行為或特徵已記錄在基因組內（無論那是適應性，抑或只是「拱肩」）。在非洲社會中，每個人普遍都擁有創造音樂的能力，布萊金認為這代表「音樂能力是人類的基本特徵，而非少數人擁有的天分」。更重要的是，劍橋大學的克羅斯寫道：「音樂能力不可僅由生產能力的角度來定義。」事實上，每個人都有聆聽、理解音樂的能力。

撇開音樂的普遍性、歷史和理論分析不談，對於一般人而言，了解我們如何、為何選擇某些音樂，或許是更有趣的課題。達爾文所提出的性擇假說，近來由米勒等學者進一步推衍。學界也陸續有人提出其他可能的解釋，其一是社會的連結與凝聚。集體創造音樂可以促進社會的凝聚，人類是社會性動物，音樂則長久以來用於促進群體的親密與和諧，也可以用來練習其他社交行為，如輪流發言等。古時人們圍繞在營火邊唱歌，可能是為了保持清醒、提防掠食者的攻擊，這樣的行為漸漸發展為群體成員間的協調與合作。人類需藉由社交建立連結，以維繫社會運作，而音樂便是建立連結的一種方式。

在我和貝露基共事的研究中，有一項發現十分令人好奇，可支持音樂作

為社交連結的立論基礎。這項研究的對象是心智障礙的患者，如威廉氏症候群和泛自閉症障礙症候群。如同第六章所述，威廉氏症候群是遺傳所致，會造成神經與認知發育失常，以及智能的損傷。而儘管威廉氏症候群患者心智功能損傷，卻對音樂特別在行，社交能力也特別好。

泛自閉症障礙症候群的患者也有智能損傷的情形，但正好與威廉氏症候群相反。關於這項疾病是否為遺傳性疾病，至今仍有爭議。這類患者的特徵是無法同情他人、無法理解情感（尤其他人的情感）或進行情感上的溝通。當然這些患者確實會出現生氣和沮喪的反應，畢竟他們不是機器人，但這些患者顯然有「讀取」他人情感的障礙，這點往往也導致他們完全無法欣賞藝術與音樂中的美感。雖然泛自閉症障礙症候群的患者也能夠演奏音樂，有些人的技巧甚至非常精湛，但他們不會說自己受音樂感動；反之，目前已有一項有趣的初步發現，泛自閉症障礙症候群患者其實是受音樂的「結構」所吸引。動物科學博士天寶・葛蘭汀（Temple Grandin）也患有自閉症，她曾寫道，她覺得音樂很「悅耳」，但大體而言，她就是「無法領略其意趣」，也無法理解人們為何會對音樂產生那些反應。

威廉氏症候群和泛自閉症障礙症候群的症狀彼此互補。前者具有高度的社會性與群居性，也非常喜愛音樂；後者則高度反社會，也不那麼喜愛音樂。這類情況互補的案例，強化了我們對於音樂與社交之間具有連結的假想。神經科學家稱這些案例的情況為「雙重分離」（double dissociation）。我們是這樣推論的，可能有一基因群同時對社交能力和音樂才能發揮影響。假設推論為真，我們發現其中一種能力的偏差時，必然也能同時找到另一種能力的偏差，正如我們在威廉氏症候群和泛自閉症障礙症候群患者身上所找到的。

威廉氏症候群和泛自閉症障礙症候群患者，腦部缺憾的情形也剛好相反，這點正如我們預期。史丹佛醫學院的萊思指出，威廉氏症候群患者的新小腦比正常人要大，泛自閉症障礙症候群患者的新小腦則比正常人要小。我們已經知道小腦在音樂認知上扮演的重要角色，這項發現並不令人意外。某些目前仍無法證實的遺傳異常現象，似乎會直接或間接造成威廉氏症候群的

page
238

THIS
IS
YOUR
BRAIN
ON
MUSIC

腦部型態異常，我們推測泛自閉症障礙症候群也有同樣的情形。這點會導致音樂行為能力的不正常發展，使某些人音樂能力增強、某些人變弱。

由於基因本身複雜的性質以及交互作用，因此除了小腦，肯定有其他遺傳因素會與社交能力和音樂能力有關。遺傳學家朱莉・科倫伯格（Julie Korenberg）便推測應有某個基因群是與「外向」及「羞怯」有關，而威廉氏症候群患者便缺乏某些正常人所擁有的抑制基因，使得他們的音樂行為能力較不受抑制。近十多年來的媒體報導如美國 CBS 電視台的新聞節目「六十分鐘」，以及由神經學家薩克斯口述旁白、談論威廉氏症候群的電影，還有大量報導文章都指出，威廉氏症候群患者比多數人更能沉浸於音樂之中。我的實驗室所做的神經學研究也支持這點，我們讓威廉氏症候群患者聆聽音樂，同時掃描他們的腦部，發現他們所運用到的神經結構比一般人多出許多。此外，他們的杏仁核和小腦的活性顯然也比「正常人」強上許多。就我們所觀察到的每一處，都能發現比一般人更強的神經活性，其分布範圍也更廣。威廉氏症候群患者的大腦彷彿正哼唱著曲子。

支持音樂在人類（及原始人類）演化上舉足輕重的第三種論點是，音樂因為能夠促進人類的認知發展，因此會隨著人類演進。音樂很可能是原始人類發展口語溝通的基礎，也讓他們發展出人類所需的認知彈性與表徵彈性。唱歌和演奏樂器或可協助人類精進動作技巧，訓練口語及手語所需的精細肌肉控制。由於音樂是一項複雜的活動，心理學者翠哈認為這樣的活動可讓嬰兒預習未來的心智生活。音樂和說話有許多共同特徵，因此可作為「練習」語言感知的一種方式。沒有人能只憑記憶學習語言，嬰兒並非單純記下所聽見的每個字句，他們也會同時學習其中的規則，將之應用於理解和產生語句。這點在經驗與邏輯方面都已獲得證實。前者來自語言學家所說的「過度延伸」（overextension）：孩童會學習語言規則，並根據邏輯加以應用，但造出的句子經常是錯誤的。最明顯的例子便是英文的不規則動詞變化和不規則複數用法。大腦在發育過程中，首要目標是形成新的神經連結，並將沒有用處或不

正確的連結修剪掉，執行方式便是在範圍內盡可能舉出各種例子。因此我們會聽到小孩子說：「He goed to the store」，而不是「He went to the store」（他去店裡）。他們應用的規則是合乎邏輯的，英文中多數動詞的過去式是在字尾加上「ed」，例如 play / played、talk / talked、touch / touched，然而過度延伸這項規則就會出現 buyed、swimmed、eated（實際應為 bought、swam、ate）等。事實上，聰明的孩子比較可能犯這種錯，並且會在發育的較早階段出現這類錯誤，因為他們腦中負責產生規則的系統發展得比較精細。由於這樣的錯誤常見於孩子的話語，卻極少有大人犯這樣的錯，因此能夠證明孩童並非只是模仿他們聽到的語言，他們的大腦會發展出語言理論與語言規則，然後加以應用。

透過邏輯也能證明孩童不光只是記憶語言。每個人都能創造出自己未曾使用過的新句子。為了表達內心的想法和概念，我們可以創造出無限多種句子，其中很多句子可能從未有人表達過，也從未有人聽聞、閱讀過。也就是說，語言是能夠不斷生成的。孩童必然得學過文法規則，才能充分運用母語。我們可以用簡單的例子說明人類語言中有無限多種語句：無論你說出任何句子，我都可以在前面加上「我不相信」。「我喜歡喝啤酒」會變成「我不相信我喜歡喝啤酒」，「瑪麗說她喜歡喝啤酒」變成「我不相信瑪麗說她喜歡喝啤酒」，即使是「我不相信瑪麗說她喜歡喝啤酒」，也會變成「我不相信我不相信瑪麗說她喜歡喝啤酒」。這樣的句子雖然怪異，但確實表達了一種新想法。因此孩童決不能以死背的方式學習不斷生成的語言。音樂確實也會不斷生成，我可以在任何我所聽過的樂句前、後或中間加上一個音，於是就產生了一個新樂句。

加州大學聖塔芭芭拉分校的科斯米蒂絲和托比指出，音樂能夠協助發育中的孩童做好心智準備，以面對各種複雜的認知與社會活動，也就是讓大腦練習處理語言和社交活動。音樂無明確指涉的特性讓音樂成為安全的象徵系統，能夠以溫和的方式表達心情或感覺。處理音樂訊息可讓嬰兒做好學習語言的準備，即使孩童的大腦尚未發育至能夠處理語音訊息，音樂也可先為處

page
240

THIS
IS
YOUR
BRAIN
ON
MUSIC

理語言韻律暖身。對於發育中的大腦而言,音樂就像遊戲,可供大腦練習較高層次的整合程序,以儲備未來的探索能力,最終讓孩子在童言童語中探索不斷生成、發展的語言,乃至更複雜的語言產物及語調、語速等副語言產物。

媽媽與嬰兒之間帶有音樂性質的互動,幾乎都包含唱歌和有節奏的動作,例如搖晃或撫觸。這點在所有文化中都相同。嬰兒出生後六個月左右,大腦仍無法清楚區分各種感官輸入的訊息(如第七章所述),因此視覺、聽覺和觸覺會融合成單一的認知表徵。大腦尚未分化出聽覺皮質、感覺皮質和視覺皮質等腦區,因此由各種感官受器輸入的訊息,會連接至腦中的許多部位,並決定未來將修剪的無用部分。正如心理學家賽門・拜倫—柯恩(Simon Baron-Cohen)所言,嬰兒的所有感官交錯呼應,宛如活在七彩斑斕的迷幻狀態(無需迷幻藥即可達到)。

劍橋大學的克羅斯坦言道,今日的音樂在時間與文化的作用下,絕無可能保持五萬年前的形式,我們也不該有這樣的預期。然而只要想想古早時期音樂所擁有的特質,就能理解為何大多數人都會受到節奏吸引——人類遠祖的音樂幾乎都有強烈的節奏感。節奏鼓動我們的身體,音調和旋律則喚醒我們的大腦,節奏與旋律的結合則會連結起小腦(負責控制動作的原始腦部)和大腦皮質(演化程度最高、最具人類特質的部位)。正因如此,拉威爾的波麗露舞曲、查理・帕克的〈可可〉(Koko)及滾石樂團的〈夜總會女郎〉(Honky Tonk Women)才能觸動、感動我們,在象徵與實際的層面都完美地結合時間與旋律空間。搖滾、金屬和嘻哈音樂也是基於同樣的原因,成為世上最受歡迎的音樂類型,歷二、三十年而不衰。哥倫比亞唱片公司旗下最具才華的音樂人兼星探米契・密勒(Mitch Miller)在一九六〇年代初期發表過一番著名的談話,他說搖滾樂只是一時的流行,很快就會消失。時至今日,搖滾樂一點也沒有式微的跡象。眾所周知,如今古典音樂(意指從一五七五年至一九五〇年,由蒙台威爾第、巴哈、史特拉汶斯基到拉赫曼尼諾夫等人所發展的音樂類型)已分成兩個不同的發展方向。其一是電影配樂,這類音樂繼承了古典音樂傳統,約翰・威廉斯(John Williams)、傑瑞・高史密斯(Jerry

Goldsmith）等作曲家都寫過不少出色的曲子，只可惜這些音樂作品鮮少受到認真聆賞，也不常有機會在音樂廳演出。其二是大多由音樂學校或藝術大學的當代作曲家所寫，橫跨二十至二十一世紀的藝術音樂，這類音樂對一般聽眾來說挑戰性較高、有些難度，因為這些音樂往往將音調的概念推至極限，甚至是無調性的。菲利普·葛拉斯（Philip Glass）、約翰·凱吉，以及近來一些較不知名的當代作曲家都曾寫出極具智性趣味，但不那麼容易聆聽的作品，而這些作品也少有交響樂團演奏。柯普蘭和伯恩斯坦還在作曲時，交響樂團會演奏他們的作品，大眾也很喜歡，然而過去四十年來，這種情形似乎愈來愈少見了。當代的「古典」音樂多半只在大學校園裡出現，與流行音樂相比，這種音樂幾乎沒有人聽，實在令人遺憾。這類音樂往往將和聲、旋律和節奏進行解構，變得難以辨認，最極端者甚至變成純粹的腦力運動，除了少數前衛芭蕾舞團，沒有人能夠隨之起舞。我覺得這很可惜，因為這兩種方向都發展出許多精采的音樂。電影配樂的聽眾非常廣大，但這些人往往並非受音樂本身吸引，會特別留意當代藝術作曲家的聽眾則愈來愈少。由於這類作曲家和音樂家少有演出機會，遂形成惡性循環，以致能夠欣賞藝術音樂新作的聽眾人數逐漸減少。

　　支持音樂屬於適應行為的第四項論點來自其他物種。若能證明其他物種也以類似的目的使用音樂，就等於提供了一項強而有力的證據。然而有一點十分重要，我們不能把動物的行為擬人化，不能從人類文化的觀點來闡釋動物的行為。我們認為像音樂或歌曲的聲音，在其他動物聽來也許是截然不同的東西。舉例來說，當我們看到狗兒在清新潔淨的夏日草坪上打滾，臉上咧著小狗特有的招牌微笑，我們會想：「史派克一定開心極了。」這時我們是以自身角度詮釋「在草地上打滾」這種行為，而並未慮及這種行為對史派克與牠的物種具有完全不同的意義。人類的小孩子在草地上打滾和翻筋斗，是因為感到開心。而公狗在草地上滾來滾去，則是因為那裡有股強烈的氣味。那氣味很可能來自某隻剛死去的動物，於是公狗讓自己的毛沾上那氣味，讓其他狗以為牠善於狩獵。同樣地，我們認為鳥兒是因為愉悅而鳴叫，鳥兒本

page
242

THIS
IS
YOUR
BRAIN
ON
MUSIC

身卻不盡然如此,往往只是聽見鳥鳴的人做出了這樣的詮釋。

鳥鳴在所有動物的叫聲中占有獨特的地位,特別令人感到敬畏、好奇。有誰不曾在春日清晨端坐,只為聆聽鳥兒高歌,並深為其旋律、結構與美妙所惑?亞里斯多德和莫札特便曾有過如此經驗,他們認為鳥兒的歌聲正如人類所作的曲子,極富音樂性。然而,人類為何要創作、演奏音樂呢?我們的動機與那些動物有任何不同嗎?

鳥類、鯨魚、長臂猿和蛙類等物種都懂得運用「發聲」達到多種目的。黑猩猩和土撥鼠能夠以警戒的叫聲警告同伴有掠食者接近,而且叫聲會根據掠食者的種類而改變。黑猩猩以一種叫聲示意有老鷹接近,以另一種叫聲傳播有蛇入侵的訊息。雄鳥以鳴叫聲建立領域,鳾鳥和烏鴉發展出特定的叫聲以警戒狗、貓之類的掠食者。

其他動物的叫聲則顯然與求偶較密切相關。以鳥類為例,會唱歌的通常是雄鳥。對某些鳥種而言,雄鳥愈能唱出多樣的歌曲,吸引到配偶的可能性愈高。是的,對雌鳥而言,雄鳥的曲目多寡至關重要,從中可看出雄鳥的智能,甚至可延伸至良好的鳥類基因。這個現象已獲得實驗證實,研究者以喇叭播放不同的鳥鳴給雌鳥聽,聆聽較多種鳥鳴的雌鳥,其排卵速度也較快。有些雄性鳥類甚至會不斷求偶鳴叫,直到力竭而死。語言學家指出人類音樂具有不斷生成的性質,即我們能夠以各種元素,以近乎無限多種曲式創作新曲。其實這並非人類獨有的特徵,有幾種鳥類也能從基本的鳴叫聲變化出自己的鳴唱方式,以此創造新的旋律,甚至變奏。鳴唱得最精妙的雄鳥,求偶的成功率往往也是最高的。因此,音樂的性擇功能可由其他物種獲得例證。

音樂的演化起源已然確立,因為音樂:一,廣布於所有人類社會(符合生物學家認為適應性應廣泛分布於該物種的條件);二,擁有悠久歷史(駁斥了「聽覺的乳酪蛋糕」論點);三,需運用特定的腦部結構,包括專門的記憶系統,當其他記憶系統失去功能時也能維持運作(當所有人類大腦都擁有某個腦部結構時,我們便認為這結構擁有演化上的根源);四,可類比於其他物種所創造的音樂。連串的節奏最容易觸動哺乳類腦內處理週期性的神

經網絡,包括運動皮質、基底核、小腦的回饋迴路。處理音調系統、轉調與和弦的腦區位於顳葉上緣與額下回附近。創新的樂曲則能吸引我們的注意力、排遣無聊感,並增強我們對樂曲的記憶。

達爾文的天擇理論在科學界發現基因(尤其沃森和克里克發現 DNA 結構)以後,經歷了一場重大變革。或許我們也正目睹另一場變革,而造成這場變革的起源則是社交行為,以及文化。

過去二十年來,神經科學領域中最引人矚目的發現,無疑是靈長類大腦內的鏡像神經元。義大利科學家吉亞柯摩‧里佐拉蒂(Giacomo Rizzolatti)、李奧納多‧佛格西(Leonardo Fogassi)和維多里歐‧迦列賽(Vittorio Gallese)研究猿猴腦部主掌伸手與抓握動作的運作機制,並讀取猴子伸手取食時,大腦內某個神經元輸出的訊號。有一回,佛格西伸手去拿香蕉,結果猴子的神經元(與該動作有關之神經元)也隨之活化。佛格西回憶道:「『這怎麼可能呢?猴子又沒有做出動作。』起初,我們以為是測量上的瑕疵,或者設備有問題,但是所有儀器經過檢查後都沒有問題,而當我們重複相同的動作,同樣的反應也一再發生。」此後十多項相關的研究證實,靈長類、人類、某些鳥類確實擁有鏡像神經元。當個體自身執行某項動作,或者觀察他人執行同樣的動作時,鏡像神經元都會活化。二○○六年,荷蘭葛羅寧根大學的瓦萊里婭‧葛索拉(Valeria Gazzola)藉由受試者「聽見」別人吃蘋果時的腦部反應,找到了運動皮質中與嘴部運動區域連結的鏡像神經元。

據推測,鏡像神經元的用途是讓個體在實際做過某動作之前,就能預做準備、訓練。目前我們也在布羅卡區發現鏡像神經元,這個腦區與說話及學習說話密切相關。鏡像神經元的存在也能夠回答一項長久以來的疑問,即嬰兒究竟如何模仿父母對他們做的表情。這或許也可解釋為何音樂節奏能夠刺激我們的情感,也能使我們的肢體擺動。目前雖缺乏有力的證據,但有些神經科學家推測,當我們看見或聽見音樂家表演時,腦中的鏡像神經元會放電,因為大腦希望得知那些聲音是怎麼發出來的,並將這些聲音當作某種訊號系

page
244

THIS
IS
YOUR
BRAIN
ON
MUSIC

統，準備做出回應或仿效。許多音樂家只需聽過某段音樂一次，就能夠以自己的樂器演奏出來，這種能力很可能與鏡像神經元有關。

基因就像是個體與個體間、世代與世代間傳遞的「蛋白質配方」。而或許鏡像神經元就像樂譜、CD 和 iPod 一樣，可在個體間與世代間擔任音樂的基本信使，維繫這形態特殊的演化（文化演化），以發展我們的信仰、執迷及所有形式的藝術。

對許多非群居性的物種來說，將求偶中某些展現適應力的行為加以儀式化是十分合理的，因為可能配對成功的兩造相遇時，往往只有短短數分鐘的時間。然而在人類這般高度社會化的群體中，為什麼還需要透過跳舞、唱歌這類高度形式化、象徵化的方法來表現自己的適應力呢？人類生活在社群中，有十分充裕的機會長期觀察各個對象，為何還需要音樂來表現適應力呢？靈長類是高度社會化的群居動物，個體之間會形成複雜而長期的關係，其中也包含許多社交策略。人類的求偶可說是一段較長時間的追求，而音樂，尤其是令人難忘的音樂，能夠潛入追求對象心中，讓她想著這位追求者。即使追求者將出外打獵好一段時間，也較有可能使追求對象在他歸來後仍願意接受他。一首好歌包含多種要素，如節奏、旋律等，會讓音樂縈繞在我們腦海中。正因如此，許多古代神話、史詩，甚至舊約聖經都與音樂結合，透過口傳的方式代代相傳。其實音樂並不能如語言那般有效地激發特定的想法，然而，假使目的在於引發感觸和情緒，音樂則比語言更能勝任。至於兩者的結合（最好的例子就是情歌），則無疑是求偶的絕佳利器了。

APPENDIX

A

附錄一
你的大腦是這樣處理音樂的

　　處理音樂的神經結構分布於整個腦。以下兩頁的圖標示出腦中負責處理音樂的運算中樞。圖一是腦的側面圖，大腦的前方朝向左側。圖二是腦的剖面圖，方向與圖一相同。這些圖是根據馬克・特拉摩（Mark Tramo）發表於二○○一年《科學》期刊的論文重新繪製而成，並加入更新的資訊。

感覺皮質
掌管從演奏樂器到跳舞等
動作的觸覺回饋

運動皮質
參與動作執行,如用腳打
拍子,跳舞和演奏樂器

聽覺皮質
掌管聲音的初步處理階
段,對調的認知與分析

前額葉皮質
掌管預期的產生、顛覆和
滿足

小腦
參與動作執行,如用腳打
拍子、跳舞和演奏樂器,
也參與和音樂相關的情感
反應

視覺皮質
掌管讀譜、觀看演奏者的
動作(包括自己的動作)

page
248

THIS
IS
YOUR
BRAIN
ON
MUSIC

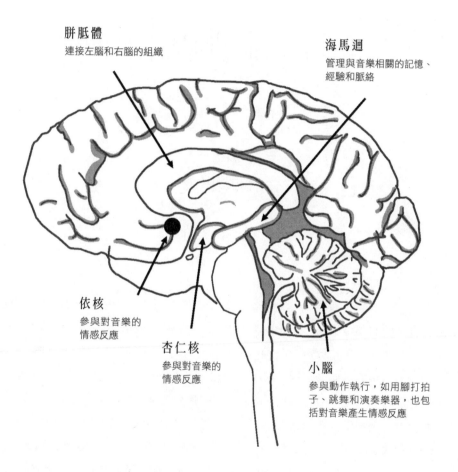

胼胝體
連接左腦和右腦的組織

海馬迴
管理與音樂相關的記憶、經驗和脈絡

依核
參與對音樂的情感反應

杏仁核
參與對音樂的情感反應

小腦
參與動作執行,如用腳打拍子、跳舞和演奏樂器,也包括對音樂產生情感反應

APPENDIX
B

附錄二
和弦與和聲

在 C 大調中只能以 C 大調音階的音建立合乎樂理的和弦。由於音階內各個音之間的間距不同，因此我們會得到大和弦及小和弦。要建立標準的三和弦，我們可以從 C 大調音階的任何一個音開始，然後跳過一個音，採用下一個音，再跳過一個音，採用接下來的那個音。於是，C 大調音階第一個和弦的音是 C—E—G，由於 C 和 E 之間的音程是大三度，故稱為「大和弦」或「C 和弦」。以同樣方式建立下一個和弦，會得到 D—F—A 的組合，D 和 F 之間的音程是小三度，所以這個和弦稱為「小和弦」或「Dm 和弦」（Dm 讀作 D minor）。記住，大和弦與小和弦聽起來非常不一樣，就算不曾受過音樂訓練，也不了解大和弦與小和弦的分別，但只要接連聽到這兩種和弦，一定能夠辨別，而大腦也一定能夠區分其間的差異，有幾項研究顯示，非音樂家對大和

page
250

THIS
IS
YOUR
BRAIN
ON
MUSIC

弦與小和弦、大調和小調都會產生不同的反應。

在大調音階裡，以上述標準方法所建立的三和弦中，有三個大和弦（以第一、第四和第五級音為起音），三個小和弦（以第二、第三和第六級音為起音），還有一個「減和弦」（diminished chord，以第七級音為起音），是由兩個小三度音程組成。即使成員中包含兩個小和弦，我們仍稱這些和弦為 C 大調和弦的原因在於，其「主和弦」（即以各種音階譜寫的音樂，都會有股內在趨力指向該種音階中的特定和弦，讓聽者感覺像是和弦的「家」）為 C 和弦。

一般來說，作曲家會運用和弦為樂曲的氛圍定調。和弦的運用，以及和弦間排列組合的方式稱為和聲。一般大眾所知的「和聲」，指的是兩位以上的歌手或樂手一同演出時，每個人演唱或演奏不同音所形成的關係，其實兩者在概念上是一樣的，某些較常使用的和弦序列可形成特定的音樂類型。舉例來說，藍調音樂便是一種以特定和弦序列定義的音樂類型：首先是一級和弦，接著是四級和弦，然後是一級和弦，再來是五級和弦，接著可選擇性地進入四級和弦，再回到一級和弦。這是標準的藍調和弦進行，許多歌曲都是以這樣的和弦進行譜寫而成，例如藍調大師羅伯‧強生（Robert Johnson）的〈十字路口〉（Crossroads，奶油樂團也曾翻唱過）、比比‧金的〈甜蜜十六歲〉（Sweet Sixteen），以及〈我聽見你在敲門〉（I Hear You Knockin'，這首歌有多個錄音版本，包括史麥利‧路易斯〔Smiley Lewis〕、大喬‧透納〔Big Joe Turner〕、嚎叫的杰‧霍金斯〔Screamin' Jay Hawkins〕以及戴夫艾德蒙茲〔Dave Edmunds〕）。藍調和弦進行是搖滾樂的基礎，在數以千萬計的歌曲中都可見其身影，其中有些謹循標準的進行模式，有些則加入變化，包括小理查的〈小果實〉（Tutti Frutti）、查克‧貝瑞的〈搖滾音樂〉、威伯特‧哈里森（Wilbert Harrison）的〈堪薩斯城〉（Kansas City）、齊柏林飛船的〈搖滾樂〉（Rock and Roll）、史提夫‧米勒樂團（Steve Miller Band）的〈噴射機〉（Jet Airliner，聽來與〈十字路口〉驚人地相似），以及披頭四的〈歸來〉（Get Back）。爵士音樂家如邁爾斯‧戴維斯，以及前衛搖滾樂團如史提利丹樂團，都從藍調和弦出發，各憑巧思加入其他獨特和弦

取代標準和弦，以自己的方式寫出不下數十首歌曲。不過，即使以各種奇技點綴，這些歌曲本質上仍是使用藍調的和弦進行。

咆勃則傾向於使用一種特定的和弦進行，源自作曲家蓋希文所寫的歌曲〈我有節奏〉。以 C 大調為例，其基礎和弦進行如下：

C—Am—Dm—G7—C—Am—Dm—G7

C—C7—F—Fm—C—G7—C

C—Am—Dm—G7—C—Am—Dm—G7

C—C7—F—Fm—C—G7—C

加上「7」代表由大和弦加上第四個音組成，第四個音由原本和弦的第三音再加上小三度音程而來，例如 G7 稱為 G 七和弦或 G 屬七和弦。當原本的三和弦加入了四個音組成的和弦就可能產生大量、豐富的調性變化。搖滾樂和藍調音樂慣於使用屬七和弦，不過除此之外還有兩種常見的七和弦，都能傳達不同的情緒。亞美利加合唱團（America）的歌曲〈錫人〉（Tin Man）和〈金髮姊姊〉（Sister Golden Hair）便運用大七和弦（大三和弦的第三音上再加一個大三度音，而非屬七和弦的小三度音），為歌曲帶來該團獨有的聲音標記，比比·金的〈顫慄已遠去〉（The Thrill Is Gone）整首歌都使用小七和弦（小三和弦的第三音上再加一個小三度音）。

在大調音階的第五音級上很自然地會用到屬七和弦（屬於自然音階），以鋼琴彈奏 C 大調的 G7，所用的全都是白鍵。屬七和弦包含了三全音（前言中曾提到，這是過去天主教會所禁用的音程），也是唯一含有三全音的和弦。在西方音樂中，三全音是和聲上最不穩定的音程，因此帶有非常強烈走向解決的急迫感。由於屬七和弦也帶有音階中最不穩定的音（第七級音，如 C 大調的 B），所以這個和弦帶有回歸到 C（也就是主音）的強烈趨力。因此，以大調音階第五級音為起始音的屬七和弦，是樂曲回到主音之前最典型、最標準、最常見的和弦。換句話說，由 G7 接續 C 和弦的組合（或其他調中同

page
252

THIS
IS
YOUR
BRAIN
ON
MUSIC

級的和弦），便是由最不穩定的和弦接續到最穩定的和弦，能夠給予我們由最高張力走向穩定的感受。貝多芬有一些交響曲的結尾處聽起來彷彿曲子尚未結束，仍將繼續發展下去，便是反覆地使用上述兩種和弦，直到最後才讓曲子結束於主音，於是給予我們這樣的感受。

BIBLIOGRAPHIC
NOTES

參考文獻

以下是我寫作本書所參考的文章與著作。這份名單並非全然完整無缺,但都能代表與本書主旨關係最為密切的資料來源。這本書並非寫給專業人士及我的同僚,因此我必須試著簡化內容,但又不致過度簡化。在以下文章、著作中都可找到更多關於音樂與大腦的詳細資訊,以及本書所引用的知識。其中有些著作是為專業研究者而寫,我用*標記出較專業的著作,其中多數是原始研究資料,也有少數是研究生等級的教科書。

前言

Churchland, P. M. 1986. *Matter and Consciousness*. Cambridge: MIT Press.

*Cosmides, L., and J. Tooby. 1989. Evolutionary psychology and the generation of culture, Part I. Case study: A computational theory of social exchange. *Ethology and Sociobiology* 10: 51–97.

*Deaner, R. O., and C. L. Nunn. 1999. How quickly do brains catch up with bodies? A comparative method for detecting evolutionary lag. *Proceedings of Biological Sciences* 266 (1420):687–694.

Levitin, D. J. 2001. Paul Simon: The Grammy Interview. *Grammy* September, 42–46.

*Miller, G. F. 2000. Evolution of human music through sexual selection. In *The Origins of Music*, edited by N. L. Wallin, B. Merker, and S. Brown. Cambridge: MIT Press.

Pareles, J., and P. Romanowski, eds. 1983. *The Rolling Stone Encyclopedia of Rock & Roll*. New York: Summit Books.

*Pribram, K. H. 1980. Mind, brain, and consciousness: the organization of competence and conduct. In *The Psychobiology of Consciousness*, edited by J. M. D. Davidson, R. J. New York: Plenum.

*———. 1982. Brain mechanism in music: prolegomena for a theory of the meaning of meaning. In *Music, Mind, and Brain*, edited by M. Clynes. New York: Plenum.

Sapolsky, R. M. 1998. *Why Zebras Don't Get Ulcers*, 3rd ed. New York: Henry Holt and Company.

*Shepard, R. N. 1987. Toward a Universal Law of Generalization for psychological science. *Science* 237 (4820):1317–1323.

*———. 1992. The perceptual organization of colors: an adaptation to regularities of the terrestrial world? In *The Adapted Mind: Evolutionary Psychology and the Generation of Culture*, edited by J. H. Barkow, L. Cosmides, and J. Tooby. New York: Oxford University Press.

*———. 1995. Mental universals: Toward a twenty-first century science of mind. In *The Science of the Mind: 2001 and Beyond*, edited by R. L. Solso and D. W. Massaro. New York: Oxford University Press.

Tooby, J., and L. Cosmides. 2002. Toward mapping the evolved functional organization of mind and brain. In *Foundations of Cognitive Psychology*, edited by D. J. Levitin. Cambridge: MIT Press.

第一章

*Balzano, G. J. 1986. What are musical pitch and timbre? *Music Perception* 3 (3):297–314.

Berkeley, G. 1734/2004. *A Treatise Concerning the Principles of Human Knowledge*. Whitefish, Mont.: Kessinger Publishing Company.

*Bharucha, J. J. 2002. Neural nets, temporal composites, and tonality. In *Foundations of Cognitive Psychology: Core Readings*, edited by D. J. Levitin. Cambridge: MIT Press.

*Boulanger, R. 2000. The C-Sound Book: Perspectives in *Software Synthesis, Sound Design, Signal Processing, and Programming*. Cambridge: MIT Press.

Burns, E. M. 1999. Intervals, scales, and tuning. In *Psychology of Music*, edited by D. Deutsch. San Diego: Academic Press.

*Chowning, J. 1973. The synthesis of complex audio spectra by means of frequency modulation. *Journal of the Audio Engineering Society* 21:526–534.

Clayson, A. 2002. *Edgard Varese*. London: Sanctuary Publishing, Ltd.

Dennett, Daniel C. 2005. Show me the science. *The New York Times*, August 28. Doyle, P. 2005. Echo & Reverb: Fabricating Space in Popular Music Recording, 1900–1960. Middletown, Conn.

Dwyer, T. 1971. *Composing with Tape Recorders: Musique Concrete*. New York: Oxford University Press. Dhomon, Normandeau, and others.

*Grey, J. M. 1975. An exploration of musical timbre using computer-based techniques for analysis, synthesis, and perceptual scaling. Ph.D. Thesis, Music, Center for Computer Research in Music and Acoustics, Stanford University, Stanford, Calif.

*Janata, P. 1997. Electrophysiological studies of auditory contexts. Dissertation Abstracts International: Section B: The Sciences and Engineering, University of Oregon.

*Krumhansl, C. L. 1990. *Cognitive Foundations of Musical Pitch*. New York: Oxford University Press.

*———. 1991. Music psychology: Tonal structures in perception and memory. *Annual Review of Psychology* 42:277–303.

*———. 2000. Rhythm and pitch in music cognition. *Psychological Bulletin* 126 (1):159–179.

*———. 2002. Music: A link between cognition and emotion. *Current Directions in Psychological Science* 11 (2):45–50.

*Kubovy, M. 1981. Integral and separable dimensions and the theory of indispensable attributes. In *Perceptual Organization*, edited by M. Kubovy and J. Pomerantz. Hillsdale, N.J.: Erlbaum.

Levitin, D. J. 2002. Memory for musical attributes. In *Foundations of Cognitive Psychology: Core Readings*, edited by D. J. Levitin. Cambridge: MIT Press.

*McAdams, S., J. W. Beauchamp, and S. Meneguzzi. 1999. Discrimination of musical instrument sounds resynthesized with simplified spectrotemporal parameters. *Journal of the Acoustical Society of America* 105 (2):882–897.

McAdams, S., and E. Bigand. 1993. Introduction to auditory cognition. In Thinking in Sound: *The Cognitive Psychology of Audition*, edited by S. McAdams and E. Bigand. Oxford: Clarendon Press.

*McAdams, S., and J. Cunible. 1992. Perception of timbral analogies. *Philosophical Transactions of the Royal Society of London*, B 336:383–389.

*McAdams, S., S. Winsberg, S. Donnadieu, and G. De Soete. 1995. Perceptual scaling of synthesized musical timbres: Common dimensions, specificities, and latent subject classes. Psychological Research/Psychologische Forschung 58 (3):177–192.

Newton, I. 1730/1952. Opticks: or, A *Treatise of the Reflections, Refractions, Inflections, and Colours of Light*. New York: Dover. colored.

*Oxenham, A. J., J. G. W. Bernstein, and H. Penagos. 2004. Correct tonotopic representation is necessary for complex pitch perception. *Proceedings of the National Academy of Sciences* 101:1421–1425.

Palmer, S. E. 2000. *Vision: From Photons to Phenomenology*. Cambridge: MIT Press.

Pierce, J. R. 1992. *The Science of Musical Sound*, revised ed. San Francisco: W. H. Freeman.

Rossing, T. D. 1990. *The Science of Sound*, 2nd ed. Reading, Mass.: Addison-Wesley Publishing.

Schaeffer, Pierre. 1967. *La musique concrete*. Paris: Presses Universitaires de France.

———. 1968. *Traite des objets musicaux*. Paris: Le Seuil.

Schmeling, P. 2005. *Berklee Music Theory Book 1*. Boston: Berklee Press.

*Schroeder, M. R. 1962. Natural sounding artificial reverberation. *Journal of the Audio Engineering Society* 10 (3):219–233.

Scorsese, Martin. 2005. *No Direction Home*. USA: Paramount.

Sethares, W. A. 1997. *Tuning, Timbre, Spectrum, Scale*. London: Springer.

*Shamma, S., and D. Klein. 2000. The case of the missing pitch templates: How harmonic templates emerge in the early auditory system. *Journal of the Acoustical Society of America* 107 (5):2631–2644.

*Shamma, S. A. 2004. *Topographic organization is essential for pitch perception*. Proceedings of the National Academy of Sciences 101:1114–1115. On tonotopic representations of pitch in the auditory system.

*Smith, J. O., III. 1992. Physical modeling using digital waveguides. *Computer Music Journal* 16 (4):74–91.

Surmani, A., K. F. Surmani, and M. Manus. 2004. Essentials of Music Theory: *A Complete Self-Study Course for All Musicians.* Van Nuys, Calif.: Alfred Publishing Company.

Taylor, C. 1992. *Exploring Music: The Science and Technology of Tones and Tunes.* Bristol: Institute of Physics Publishing.

Trehhub, S. E. 2003. Musical predispositions in infancy. In *The Cognitive Neuroscience of Music*, edited by I. Perets and R. J. Zatorre. Oxford: Oxford University Press.

*Vastfjall, D., P. Larsson, and M. Kleiner. 2002. Emotional and auditory virtual environments: times. *CyberPsychology & Behavior* 5 (1):19–32.

第二章

*Bregman, A. S. 1990. *Auditory Scene Analysis.* Cambridge: MIT Press.

Clarke, E. F. 1999. Rhythm and timing in music. In *The Psychology of Music*, edited by D. Deutsch. San Diego: Academic Press.

*Ehrenfels, C. von. 1890/1988. On "Gestalt qualities." In *Foundations of Gestalt Theory,* edited by B. Smith. Munich: Philosophia Verlag.

Elias, L. J., and D. M. Saucier. 2006. Neuropsychology: *Clinical and Experimental Foundations.* Boston: Pearson.

*Fishman, Y. I., D. H. Reser, J. C. Arezzo, and M. Steinschneider. 2000. Complex tone processing in primary auditory cortex of the awake monkey. I. Neural ensemble correlates of roughness. *Journal of the Acoustical Society of America* 108:235–246.

Gilmore, Mikal. 2005. Lennon lives forever: Twenty-five years after his death, his music and message endure. *Rolling Stone*, December 15.

Helmholtz, H. L. F. 1885/1954. On *the Sensations of Tone*, 2nd revised ed. New York: Dover.

Lerdahl, Fred. 1983. *A Generative Theory of Tonal Music.* Cambridge: MIT Press.

*Levitin, D. J., and P. R. Cook. 1996. Memory for musical tempo: Additional evidence that auditory memory is absolute. *Perception and Psychophysics* 58:927–935.

Luce, R. D. 1993. *Sound and Hearing: A Conceptual Introduction.* Hillsdale, N.J.: Erlbaum.

*Mesulam, M.-M. 1985. *Principles of Behavioral Neurology.* Philadelphia: F. A. Davis Company.

Moore, B. C. J. 1982. An Introduction to the Psychology of Hearing, 2nd ed. London: Academic Press.

———. 2003. *An Introduction to the Psychology of Hearing*, 5th ed. Amsterdam: Academic Press.

Palmer, S. E. 2002. Organizing objects and scenes. In *Foundations of Cognitive Psychology: Core readings*, edited by D. J. Levitin. Cambridge: MIT Press.

Stevens, S. S., and F. Warshofsky. 1965. Sound and Hearing, edited by R. Dubos, H. Margenau, C. P. Snow. *Life* Science Library. New York: Time Incorporated.

*Tramo, M. J., P. A. Cariani, B. Delgutte, and L. D. Braida. 2003. Neurobiology of harmony perception. In *The Cognitive Neuroscience of Music*, edited by I. Peretz and R. J. Zatorre. New York: Oxford University Press.

Yost, W. A. 1994. *Fundamentals of Hearing: An Introduction*, 3rd ed. San Diego: Academic Press, Inc.

Zimbardo, P. G., and R. J. Gerrig. 2002. Perception. In *Foundations of Cognitive Psychology*, edited by D. J. Levitin. Cambridge: MIT Press.

第三章

Bregman, A. S. 1990. *Auditory Scene Analysis*. Cambridge: MIT Press.

*Chomsky, N. 1957. *Syntactic Structures*. The Hague, Netherlands: Mouton.

Crick, F. H. C. 1995. *The Astonishing Hypothesis: The Scientific Search for the Soul*. New York: Touchstone/Simon & Schuster.

Dennett, D. C. 1991. *Consciousness Explained*. Boston: Little, Brown and Company.

———. 2002. Can machines think? In Foundations of Cognitive *Psychology: Core Readings*, edited by D. J. Levitin. Cambridge: MIT Press.

———. 2002. Where am I? In *Foundations of Cognitive Psychology: Core Readings*, edited by D. J. Levitin. Cambridge: MIT Press.

*Friston, K. J. 2005. Models of brain function in neuroimaging. *Annual Review of Psychology* 56:57–87.

Gazzaniga, M. S., R. B. Ivry, and G. Mangun. 1998. *Cognitive Neuroscience*. New York: Norton.

Gertz, S. D., and R. Tadmor. 1996. *Liebman's Neuroanatomy Made Easy and Understandable*, 5th ed. Gaithersburg, Md.: Aspen.

Gregory, R. L. 1986. *Odd Perceptions*. London: Routledge.

*Griffiths, T. D., S. Uppenkamp, I. Johnsrude, O. Josephs, and R. D. Patterson. 2001. Encoding of the temporal regularity of sound in the human brainstem. *Nature Neuroscience* 4 (6):633–637.

*Griffiths, T. D., and J. D. Warren. 2002. The planum temporale as a computational hub. *Trends in Neuroscience* 25 (7):348–353.

*Hickok, G., B. Buchsbaum, C. Humphries, and T. Muftuler. 2003. Auditorymotor interaction revealed by f MRI: Speech, music, and working memory in area Spt. *Journal of Cognitive Neuroscience* 15 (5):673–682.

*Janata, P., J. L. Birk, J. D. Van Horn, M. Leman, B. Tillmann, and J. J. Bharucha. 2002. The cortical topography of tonal structures underlying Western music. *Science* 298:2167–2170.

*Janata, P., and S. T. Grafton. 2003. Swinging in the brain: Shared neural substrates for behaviors related to sequencing and music. *Nature Neuroscience* 6 (7):682–687.

*Johnsrude, I. S., V. B. Penhune, and R. J. Zatorre. 2000. Functional specificity in the right human auditory cortex for perceiving pitch direction. *Brain Res Cogn Brain Res* 123:155–163.

*Knosche, T. R., C. Neuhaus, J. Haueisen, K. Alter, B. Maess, O. Witte, and A. D. Friederici. 2005. Perception of phrase structure in music. *Human Brain Mapping* 24 (4):259–273.

*Koelsch, S., E. Kasper, D. Sammler, K. Schulze, T. Gunter, and A. D. Friederici. 2004. Music, language and meaning: brain signatures of semantic processing. *Nature Neuroscience* 7 (3):302–307.

*Koelsch, S., E. Schroger, and T. C. Gunter. 2002. Music matters: Preattentive musicality of the human brain. *Psychophysiology* 39 (1):38–48.

*Kuriki, S., N. Isahai, T. Hasimoto, F. Takeuchi, and Y. Hirata. 2000. Music and language: Brain activities in processing melody and words. Paper read at 12th International Conference on Biomagnetism.

Levitin, D. J. 1996. High-fidelity music: Imagine listening from inside the guitar. *The New York Times*, December 15.

———. 1996. The modern art of studio recording. *Audio*, September, 46–52.

———. 2002. Experimental design in psychological research. In *Foundations of Cognitive Psychology*: Core Readings, edited by D. J. Levitin. Cambridge: MIT Press.

*Levitin, D. J., and V. Menon. 2003. Musical structure is processed in "language" areas of the brain: A

possible role for Brodmann Area 47 in temporal coherence. *NeuroImage* 20 (4):2142–2152.

*McClelland, J. L., D. E. Rumelhart, and G. E. Hinton. 2002. The appeal of parallel distributed processing. In *Foundations of Cognitive Psychology: Core Readings*, edited by D. J. Levitin. Cambridge: MIT Press.

Palmer, S. 2002. Visual awareness. In *Foundations of Cognitive Psychology: Core Readings*, edited by D. J. Levitin. Cambridge: MIT Press.

*Parsons, L. M. 2001. Exploring the functional neuroanatomy of music performance, perception, and comprehension. In I. Peretz and R. J. Zatorre, Eds., *Biological Foundations of Music*, Annals of the New York Academy of Sciences, Vol. 930, pp. 211–230.

*Patel, A. D., and E. Balaban. 2004. Human auditory cortical dynamics during perception of long acoustic sequences: Phase tracking of carrier frequency by the auditory steady-state response. *Cerebral Cortex* 14 (1):35–46.

*Patel, A. D. 2003. Language, music, syntax, and the brain. *Nature Neuroscience* 6 (7):674–681.

*Patel, A. D., and E. Balaban. 2000. Temporal patterns of human cortical activity reflect tone sequence structure. *Nature* 404:80–84.

*Peretz, I. 2000. Music cognition in the brain of the majority: Autonomy and fractionation of the music recognition system. In *The Handbook of Cognitive Neuropsychology*, edited by B. Rapp. Hove, U.K.: Psychology Press.

*Peretz, I. 2000. Music perception and recognition. In *The Handbook of Cognitive Neuropsychology*, edited by B. Rapp. Hove, U.K.: Psychology Press.

*Peretz, I., and M. Coltheart. 2003. Modularity of music processing. *Nature Neuroscience* 6 (7):688–691.

*Peretz, I., and L. Gagnon. 1999. Dissociation between recognition and emotional judgements for melodies. *Neurocase* 5:21–30.

*Peretz, I., and R. J. Zatorre, eds. 2003. *The Cognitive Neuroscience of Music*. New York: Oxford. Primary sources on the neuroanatomy of music perception and cognition.

Pinker, S. 1997. *How The Mind Works*. New York: W. W. Norton.

*Posner, M. I. 1980. Orienting of attention. *Quarterly Journal of Experimental Psychology* 32:3–25.

Posner, M. I., and D. J. Levitin. 1997. Imaging the future. In *The Science of the Mind: The 21st Century*. Cambridge: MIT Press.

Ramachandran, V. S. 2004. A Brief Tour of Human Consciousness: *From Impostor Poodles to Purple Numbers*. New York: Pi Press.

*Rock, I. 1983. *The Logic of Perception*. Cambridge: MIT Press.

*Schmahmann, J. D., ed. 1997. *The Cerebellum and Cognition*. San Diego: Academic Press.

Searle, J. R. 2002. Minds, brains, and programs. In *Foundations of Cognitive Psychology: Core Readings*, edited by D. J. Levitin. Cambridge: MIT Press.

*Sergent, J. 1993. Mapping the musician brain. *Human Brain* Mapping 1:20–38.

Shepard, R. N. 1990. Mind Sights: *Original Visual Illusions, Ambiguities, and Other Anomalies, with a Commentary on the Play of Mind in Perception and Art*. New York: W. H. Freeman.

*Steinke, W. R., and L. L. Cuddy. 2001. Dissociations among functional subsystems governing melody recognition after right hemisphere damage. *Cognitive Neuroscience* 18 (5):411–437.

*Tillmann, B., P. Janata, and J. J. Bharucha. 2003. Activation of the inferior frontal cortex in musical priming. *Cognitive Brain Research* 16:145–161.

*Warren, R. M. 1970. Perceptual restoration of missing speech sounds. *Science*, January 23, 392–393.

Weinberger, N. M. 2004. Music and the Brain. *Scientific American* (November 2004):89–95.

*Zatorre, R. J., and P. Belin. 2001. Spectral and temporal processing in human auditory cortex. *Cerebral Cortex* 11:946–953.

*Zatorre, R. J., P. Belin, and V. B. Penhune. 2002. Structure and function of auditory cortex: Music and speech. *Trends in Cognitive Sciences* 6 (1):37–46.

第四章

*Bartlett, F. C. 1932. *Remembering: A Study in Experimental and Social Psychology*. London: Cambridge University Press. On schemas.

*Bavelier, D., C. Brozinsky, A. Tomann, T. Mitchell, H. Neville, and G. Liu. 2001. Impact of early deafness and early exposure to sign language on the cerebral organization for motion processing. *The Journal of Neuroscience* 21 (22):8931–8942.

*Bavelier, D., D. P. Corina, and H. J. Neville. 1998. Brain and language: A perspective from sign language. *Neuron* 21:275–278.

*Bever, T. G., and Chiarell, R. J. 1974. Cerebral dominance in musicians and nonmusicians. *Science* 185 (4150):537–539.

*Bharucha, J. J. 1987. Music cognition and perceptual facilitation—a connectionist framework. *Music Perception* 5 (1):1–30.

*———. 1991. Pitch, harmony, and neural nets: A psychological perspective. In *Music and Connectionism*, edited by P. M. Todd and D. G. Loy. Cambridge: MIT Press.

*Bharucha, J. J., and P. M. Todd. 1989. Modeling the perception of tonal structure with neural nets. *Computer Music Journal* 13 (4):44–53.

*Bharucha, J. J. 1992. Tonality and learnability. In *Cognitive Bases of Musical Communication*, edited by M. R. Jones and S. Holleran. Washington, D.C: American Psychological Association.

*Binder, J., and C. J. Price. 2001. Functional neuroimaging of language. In *Handbook of Functional Neuroimaging of Cognition*, edited by A. Cabeza and A. Kingston.

*Binder, J. R., E. Liebenthal, E. T. Possing, D. A. Medler, and B. D. Ward. 2004. Neural correlates of sensory and decision processes in auditory object identification. *Nature Neuroscience* 7 (3):295–301.

*Bookheimer, S. Y. 2002. Functional MRI of language: New approaches to understanding the cortical organization of semantic processing. *Annual Review of Neuroscience* 25:151–188.

Cook, P. R. 2005. The deceptive cadence as a parlor trick. Princeton, N.J., Montreal, Que., November 30.

*Cowan, W. M., T. C. Sudhof, and C. F. Stevens, eds. 2001. *Synapses*. Baltimore: Johns Hopkins University Press.

*Dibben, N. 1999. The perception of structural stability in atonal music: the influence of salience, stability, horizontal motion, pitch commonality, and dissonance. *Music Perception* 16 (3):265–24.

*Franceries, X., B. Doyon, N. Chauveau, B. Rigaud, P. Celsis, and J.-P. Morucci. 2003. Solution of Poisson's equation in a volume conductor using resistor mesh models: Application to event related potential imaging. *Journal of Applied Physics* 93 (6):3578–3588.

Fromkin, V., and R. Rodman. 1993. *An Introduction to Language*, 5th ed. Fort Worth, Tex.: Harcourt Brace Jovanovich College Publishers.

*Gazzaniga, M. S. 2000. *The New Cognitive Neurosciences*, 2nd ed. Cambridge: MIT Press.

Gernsbacher, M. A., and M. P. Kaschak. 2003. Neuroimaging studies of language production and comprehension. *Annual Review of Psychology* 54:91–114.

*Hickok, G., B. Buchsbaum, C. Humphries, and T. Muftuler. 2003. Auditory-motor interaction revealed by fMRI: Speech, music, and working memory in area Spt. *Journal of Cognitive Neuroscience* 15 (5):673–682.

*Hickok, G., and Poeppel, D. 2000. Towards a functional neuroanatomy of speech perception. *Trends in Cognitive Sciences* 4 (4):131–138.

Holland, B. 1981. A man who sees what others hear. *The New York Times*, November 19.

*Huettel, S. A., A. W. Song, and G. McCarthy. 2003. *Functional Magnetic Resonance Imaging*. Sunderland, Mass.: Sinauer Associates, Inc.

*Ivry, R. B., and L. C. Robertson. 1997. *The Two Sides of Perception*. Cambridge: MIT Press.

*Johnsrude, I. S., V. B. Penhune, and R. J. Zatorre. 2000. Functional specificity in the right human auditory cortex for perceiving pitch direction. *Brain Res Cogn Brain Res* 123:155–163.

*Johnsrude, I. S., R. J. Zatorre, B. A. Milner, and A. C. Evans. 1997. Left-hemisphere specialization for the processing of acoustic transients. *NeuroReport* 8:1761–1765.

*Kandel, E. R., J. H. Schwartz, and T. M. Jessell. 2000. *Principles of Neural Science*, 4th ed. New York: McGraw-Hill.

*Knosche, T. R., C. Neuhaus, J. Haueisen, K. Alter, B. Maess, O. Witte, and A. D. Friederici. 2005. Perception of phrase structure in music. *Human Brain Mapping* 24 (4):259–273.

*Koelsch, S., T. C. Gunter, D. Y. v. Cramon, S. Zysset, G. Lohmann, and A. D. Friederici. 2002. Bach speaks: A cortical "language-network" serves the processing of music. *NeuroImage* 17:956–966.

*Koelsch, S., E. Kasper, D. Sammler, K. Schulze, T. Gunter, and A. D. Friederici. 2004. Music, language, and meaning: Brain signatures of semantic processing. *Nature Neuroscience* 7 (3):302–307.

*Koelsch, S., B. Maess, and A. D. Friederici. 2000. Musical syntax is processed in the area of Broca: an MEG study. *NeuroImage* 11 (5):56.

Kosslyn, S. M., and O. Koenig. 1992. *Wet Mind: The New Cognitive Neuroscience*. New York: Free Press.

*Krumhansl, C. L. 1990. *Cognitive Foundations of Musical Pitch*. New York: Oxford University Press.

*Lerdahl, F. 1989. Atonal prolongational structure. *Contemporary Music Review* 3 (2).

*Levitin, D. J., and V. Menon. 2003. Musical structure is processed in "language" areas of the brain: A possible role for Brodmann Area 47 in temporal coherence. *NeuroImage* 20 (4):2142–2152.

*———. 2005. The neural locus of temporal structure and expectancies in music: Evidence from functional neuroimaging at 3 Tesla. *Music Perception* 22 (3):563–575.

*Maess, B., S. Koelsch, T. C. Gunter, and A. D. Friederici. 2001. Musical syntax is processed in Broca's area: An MEG study. *Nature Neuroscience* 4 (5):540–545. The neuroanatomy of musical structure.

*Marin, O. S. M. 1982. Neurological aspects of music perception and performance. In *The Psychology of Music*, edited by D. Deutsch. New York: Academic Press. Loss of musical function due to lesions.

*Martin, R. C. 2003. Language processing: Functional organization and neuroanatomical basis. *Annual Review of Psychology* 54:55–89.

McClelland, J. L., D. E. Rumelhart, and G. E. Hinton. 2002. The Appeal of Parallel Distributed Processing. In *Foundations of Cognitive Psychology*: Core Readings, edited by D. J. Levitin. Cambridge: MIT Press.

Meyer, L. B. 2001. Music and emotion: distinctions and uncertainties. In *Music and Emotion: Theory and Research*, edited by P. N. Juslin and J. A. Sloboda. Oxford and New York: Oxford University Press.

Meyer, Leonard B. 1956. *Emotion and Meaning in Music*. Chicago: University of Chicago Press.

———. 1994. *Music, the Arts, and Ideas: Patterns and Predictions in Twentieth- Century Culture*. Chicago: University of Chicago Press.

*Milner, B. 1962. Laterality effects in audition. In *Interhemispheric Effects and Cerebral Dominance*, edited by V. Mountcastle. Baltimore: Johns Hopkins Press.

*Narmour, E. 1992. The *Analysis and Cognition of Melodic Complexity: The Implication-Realization Model*. Chicago: University of Chicago Press.

*———. 1999. Hierarchical expectation and musical style. In *The Psychology of Music*, edited by D. Deutsch. San Diego: Academic Press.

*Niedermeyer, E., and F. L. Da Silva. 2005. *Electroencephalography: Basic Principles, Clinical Applications, and Related Fields*, 5th ed. Philadephia: Lippincott, Williams & Wilkins.

*Panksepp, J., ed. 2002. *Textbook of Biological Psychiatry*. Hoboken, N.J.: Wiley. On SSRIs, seratonin, dopamine, and neurochemistry.

*Patel, A. D. 2003. Language, music, syntax and the brain. *Nature Neuroscience* 6 (7):674–681.

*Penhune, V. B., R. J. Zatorre, J. D. MacDonald, and A. C. Evans. 1996. Interhemispheric anatomical differences in human primary auditory cortex: Probabilistic mapping and volume measurement from magnetic resonance scans. *Cerebral Cortex* 6:661–672.

*Peretz, I., R. Kolinsky, M. J. Tramo, R. Labrecque, C. Hublet, G. Demeurisse, and S. Belleville. 1994. Functional dissociations following bilateral lesions of auditory cortex. *Brain* 117:1283–1301.

*Perry, D. W., R. J. Zatorre, M. Petrides, B. Alivisatos, E. Meyer, and A. C. Evans. 1999. Localization of cerebral activity during simple singing. *NeuroReport* 10:3979–3984. The neuroanatomy of music processing.

*Petitto, L. A., R. J. Zatorre, K. Gauna, E. J. Nikelski, D. Dostie, and A. C. Evans. 2000. Speech-like cerebral activity in profoundly deaf people processing signed languages: Implications for the neural basis of human language. *Proceedings of the National Academy of Sciences* 97 (25):13961–13966.

Posner, M. I. 1973. *Cognition: An Introduction*. Edited by J. L. E. Bourne and L. Berkowitz, 1st ed. Basic Psychological Concepts Series. Glenview, Ill.: Scott, Foresman and Company.

———. 1986. *Chronometric Explorations of Mind: The Third Paul M. Fitts Lectures, Delivered at the University of Michigan, September 1976*. New York: Oxford University Press.

Posner, M. I., and M. E. Raichle. 1994. *Images of Mind*. New York: Scientific American Library.

Rosen, C. 1975. *Arnold Schoenberg*. Chicago: University of Chicago Press.

*Russell, G. S., K. J. Eriksen, P. Poolman, P. Luu, and D. Tucker. 2005. Geodesic photogrammetry for localizing sensor positions in dense-array EEG. *Clinical Neuropsychology* 116:1130–1140.

Samson, S., and R. J. Zatorre. 1991. Recognition memory for text and melody of songs after unilateral temporal lobe lesion: Evidence for dual encoding. Journal of Experimental Psychology: *Learning, Memory, and Cognition* 17 (4):793–804.

———. 1994. Contribution of the right temporal lobe to musical timbre discrimination. *Neuropsychologia* 32:231–240.

Schank, R. C., and R. P. Abelson. 1977. *Scripts, plans, goals, and understanding*. Hillsdale, N.J.: Lawrence Erlbaum Associates.

*Shepard, R. N. 1964. Circularity in judgments of relative pitch. *Journal of The Acoustical Society of*

America 36 (12):2346–2353.

*———. 1982. Geometrical approximations to the structure of musical pitch. *Psychological Review* 89 (4):305–333.

*———. 1982. Structural representations of musical pitch. In *Psychology of Music*, edited by D. Deutsch. San Diego: Academic Press.

Squire, L. R., F. E. Bloom, S. K. McConnell, J. L. Roberts, N. C. Spitzer, and M. J. Zigmond, eds. 2003. *Fundamental Neuroscience*, 2nd ed. San Diego: Academic Press.

*Temple, E., R. A. Poldrack, A. Protopapas, S. S. Nagarajan, T. Salz, P. Tallal, M. M. Merzenich, and J. D. E. Gabrieli. 2000. Disruption of the neural response to rapid acoustic stimuli in dyslexia: Evidence from functional MRI. *Proceedings of the National Academy of Sciences* 97 (25):13907–13912.

*Tramo, M. J., J. J. Bharucha, and F. E. Musiek. 1990. Music perception and cognition following bilateral lesions of auditory cortex. *Journal of Cognitive Neuroscience* 2:195–212.

*Zatorre, R. J. 1985. Discrimination and recognition of tonal melodies after unilateral cerebral excisions. *Neuropsychologia* 23 (1):31–41.

*———. 1998. Functional specialization of human auditory cortex for musical processing. *Brain* 121 (Part 10):1817–1818.

*Zatorre, R. J., P. Belin, and V. B. Penhune. 2002. Structure and function of auditory cortex: Music and speech. *Trends in Cognitive Sciences* 6 (1):37–46.

*Zatorre, R. J., A. C. Evans, E. Meyer, and A. Gjedde. 1992. Lateralization of phonetic and pitch discrimination in speech processing. *Science* 256 (5058):846–849.

*Zatorre, R. J., and S. Samson. 1991. Role of the right temporal neocortex in retention of pitch in auditory short-term memory. *Brain* (114):2403–2417.

第五章

Bjork, E. L., and R. A. Bjork, eds. 1996. *Memory, Handbook of Perception and Cognition*, 2nd ed. San Diego: Academic Press.

Cook, P. R., ed. 1999. Music, Cognition, and Computerized Sound: *An Introduction to Psychoacoustics*. Cambridge: MIT Press.

*Dannenberg, R. B., B. Thom, and D. Watson. 1997. A machine learning approach to musical style recognition. Paper read at International Computer Music Conference, September. Thessoloniki, Greece.

Dowling, W. J., and D. L. Harwood. 1986. *Music Cognition*. San Diego: Academic Press.

Gazzaniga, M. S., R. B. Ivry, and G. R. Mangun. 1998. *Cognitive Neuroscience: The Biology of the Mind*. New York: W. W. Norton.

*Goldinger, S. D. 1996. Words and voices: Episodic traces in spoken word identification and recognition memory. *Journal of Experimental Psychology: Learning, Memory, and Cognition* 22 (5):1166–1183.

*———. 1998. Echoes of echoes? An episodic theory of lexical access. *Psychological Review* 105 (2):251–279.

Guenther, R. K. 2002. Memory. In *Foundations of Cognitive Psychology: Core Readings*, edited by D. J. Levitin. Cambridge: MIT Press.

*Haitsma, J., and T. Kalker. 2003. A highly robust audio fingerprinting system with an efficient search strategy. *Journal of New Music Research* 32 (2):211–221.

*Halpern, A. R. 1988. Mental scanning in auditory imagery for songs. *Journal of Experimental Psychology: Learning, Memory, and Cognition* 143:434–443. Source for the discussion in this chapter about the ability to scan music in our heads.

*———. 1989. Memory for the absolute pitch of familiar songs. *Memory and Cognition* 17 (5):572–581.

*Heider, E. R. 1972. Universals in color naming and memory. *Journal of Experimental Psychology* 93 (1):10–20.

*Hintzman, D. H. 1986. "Schema abstraction" in a multiple-trace memory model. *Psychological Review* 93 (4):411–428.

*Hintzman, D. L., R. A. Block, and N. R. Inskeep. 1972. Memory for mode of input. *Journal of Verbal Learning and Verbal Behavior* 11:741–749.

*Ishai, A., L. G. Ungerleider, and J. V. Haxby. 2000. Distributed neural systems for the generation of visual images. *Neuron* 28:979–990.

*Janata, P. 1997. Electrophysiological studies of auditory contexts. Dissertation Abstracts International: Section B: The Sciences and Engineering, University of Oregon.

*Levitin, D. J. 1994. Absolute memory for musical pitch: Evidence from the production of learned melodies. *Perception and Psychophysics* 56 (4):414–423.

*———. 1999. Absolute pitch: Self-reference and human memory. *International Journal of Computing Anticipatory Systems.*

*———. 1999. Memory for musical attributes. In *Music, Cognition and Computerized Sound: An Introduction to Psychoacoustics*, edited by P. R. Cook. Cambridge: MIT Press.

———. 2001. Paul Simon: The Grammy interview. *Grammy*, September, 42–46.

*Levitin, D. J., and P. R. Cook. 1996. Memory for musical tempo: Additional evidence that auditory memory is absolute. *Perception and Psychophysics* 58:927–935.

*Levitin, D. J., and S. E. Rogers. 2005. Pitch perception: Coding, categories, and controversies. *Trends in Cognitive Sciences* 9 (1):26–33.

*Levitin, D. J., and R. J. Zatorre. 2003. On the nature of early training and absolute pitch: A reply to Brown, Sachs, Cammuso and Foldstein. *Music Perception* 21 (1):105–110.

Loftus, E. 1979/1996. *Eyewitness Testimony*. Cambridge: Harvard University Press.

Luria, A. R. 1968. *The Mind of a Mnemonist*. New York: Basic Books.

McClelland, J. L., D. E. Rumelhart, and G. E. Hinton. 2002. The appeal of parallel distributed processing. In *Foundations of Cognitive Psychology: Core Readings*, edited by D. J. Levitin. Cambridge: MIT Press. Seminal article on parallel distributed processing (PDP) models, otherwise known as "neural networks," computer simulations of brain activity.

*McNab, R. J., L. A. Smith, I. H. Witten, C. L. Henderson, and S. J. Cunningham. 1996. Towards the digital music library: tune retrieval from acoustic input. *Proceedings of the First ACM International Conference on Digital Libraries*:11–18.

*Parkin, A. J. 1993. *Memory: Phenomena, Experiment and Theory*. Oxford, UK: Blackwell.

*Peretz, I., and R. J. Zatorre. 2005. Brain organization for music processing. *Annual Review of Psychology* 56:89–114.

*Pope, S. T., F. Holm, and A. Kouznetsov. 2004. Feature extraction and database design for music software. Paper read at International Computer Music Conference in Miami.

*Posner, M. I., and S. W. Keele. 1968. On the genesis of abstract ideas. *Journal of Experimental Psychology*

77:353–363.

*———. 1970. Retention of abstract ideas. *Journal of Experimental Psychology* 83:304–308.

*Rosch, E. 1977. Human categorization. In *Advances in Crosscultural Psychology*, edited by N. Warren. London: Academic Press.

*———. 1978. Principles of categorization. In *Cognition and Categorization*, edited by E. Rosch and B. B. Lloyd. Hillsdale, N.J.: Erlbaum.

*Rosch, E., and C. B. Mervis. 1975. Family resemblances: Studies in the internal structure of categories. *Cognitive Psychology* 7:573–605.

*Rosch, E., C. B. Mervis, W. D. Gray, D. M. Johnson, and P. Boyes-Braem. 1976. Basic objects in natural categories. *Cognitive Psychology* 8:382–439.

*Schellenberg, E. G., P. Iverson, and M. C. McKinnon. 1999. Name that tune: Identifying familiar recordings from brief excerpts. *Psychonomic Bulletin & Review* 6 (4):641–646.

Smith, E. E., and D. L. Medin. 1981. *Categories and concepts. Cambridge*: Harvard University Press.

Smith, E., and D. L. Medin. 2002. The exemplar view. In *Foundations of Cognitive Psychology: Core Readings*, edited by D. J. Levitin. Cambridge: MIT Press.

*Squire, L. R. 1987. *Memory and Brain.* New York: Oxford University Press.

*Takeuchi, A. H., and S. H. Hulse. 1993. Absolute pitch. *Psychological Bulletin* 113 (2):345–361.

*Ward, W. D. 1999. Absolute Pitch. In *The Psychology of Music*, edited by D. Deutsch. San Diego: Academic Press.

*White, B. W. 1960. Recognition of distorted melodies. *American Journal* of Psychology 73:100–107.

Wittgenstein, L. 1953. *Philosophical Investigations*. New York: Macmillan. Source for Wittgenstein's writings about "What is a game?" and family resemblance.

第六章

*Desain, P., and H. Honing. 1999. Computational models of beat induction: The rule-based approach. *Journal of New Music Research* 28 (1):29–42.

*Aitkin, L. M., and J. Boyd. 1978. Acoustic input to lateral pontine nuclei. *Hearing Research* 1 (1):67–77.

*Barnes, R., and M. R. Jones. 2000. Expectancy, attention, and time. *Cognitive Psychology* 41 (3):254–311.

Crick, F. 1988. *What Mad Pursuit: A Personal View of Scientific Discovery.* New York: Basic Books.

Crick, F. H. C. 1995. The Astonishing Hypothesis: *The Scientific Search for the Soul*. New York: Touchstone/Simon & Schuster.

*Friston, K. J. 1994. Functional and effective connectivity in neuroimaging: a synthesis. *Human Brain Mapping* 2:56–68.

*Gallistel, C. R. 1989. *The Organization of Learning.* Cambridge: MIT Press.

*Goldstein, A. 1980. Thrills in response to music and other stimuli. *Physiological Psychology* 8 (1):126–129.

*Grabow, J. D., M. J. Ebersold, and J. W. Albers. 1975. Summated auditory evoked potentials in cerebellum and inferior colliculus in young rat. *Mayo Clinic Proceedings* 50 (2):57–68.

*Holinger, D. P., U. Bellugi, D. L. Mills, J. R. Korenberg, A. L. Reiss, G. F. Sherman, and A. M. Galaburda. In press. Relative sparing of primary auditory cortex in Williams syndrome. *Brain Research*.

*Hopfield, J. J. 1982. Neural networks and physical systems with emergent collective computational

abilities. *Proceedings of National Academy of Sciences* 79 (8):2554–2558.

*Huang, C., and G. Liu. 1990. Organization of the auditory area in the posterior cerebellar vermis of the cat. *Experimental Brain Research* 81 (2):377–383.

*Huang, C.-M., G. Liu, and R. Huang. 1982. Projections from the cochlear nucleus to the cerebellum. *Brain Research* 244:1–8.

*Ivry, R. B., and R. E. Hazeltine. 1995. Perception and production of temporal intervals across a range of durations: Evidence for a common timing mechanism. *Journal of Experimental Psychology: Human Perception and Performance* 21 (1):3–18.

*Jastreboff, P. J. 1981. Cerebellar interaction with the acoustic reflex. *Acta Neurobiologiae Experimentalis* 41 (3):279–298.

*Jones, M. R. 1987. Dynamic pattern structure in music: recent theory and research. *Perception & Psychophysics* 41:621–634.

*Jones, M. R., and M. Boltz. 1989. Dynamic attending and responses to time. *Psychological Review* 96:459–491.

*Keele, S. W., and R. Ivry. 1990. Does the cerebellum provide a common computation for diverse tasks— A timing hypothesis. *Annals of The New York Academy of Sciences* 608:179–211.

*Large, E. W., and M. R. Jones. 1995. The time course of recognition of novel melodies. *Perception and Psychophysics* 57 (2):136–149.

*———. 1999. The dynamics of attending: How people track time-varying events. *Psychological Review* 106 (1):119–159.

*Lee, L. 2003. A report of the functional connectivity workshop, Dusseldorf 2002. *NeuroImage* 19:457–465.

*Levitin, D. J., and U. Bellugi. 1998. Musical abilities in individuals with Williams syndrome. *Music Perception* 15 (4):357–389.

*Levitin, D. J., K. Cole, M. Chiles, Z. Lai, A. Lincoln, and U. Bellugi. 2004. Characterizing the musical phenotype in individuals with Williams syndrome. *Child Neuropsychology* 10 (4):223–247.

*Levitin, D. J., and V. Menon. 2003. Musical structure is processed in "language" areas of the brain: A possible role for Brodmann Area 47 in temporal coherence. *NeuroImage* 20 (4):2142–2152.

*———. 2005. The neural locus of temporal structure and expectancies in music: Evidence from functional neuroimaging at 3 Tesla. *Music Perception* 22 (3):563–575.

*Levitin, D. J., V. Menon, J. E. Schmitt, S. Eliez, C. D. White, G. H. Glover, J. Kadis, J. R. Korenberg, U. Bellugi, and A. L. Reiss. 2003. Neural correlates of auditory perception in Williams syndrome: An fMRI study. *NeuroImage* 18 (1):74–82.

*Loeser, J. D., R. J. Lemire, and E. C. Alvord. 1972. Development of folia in human cerebellar vermis. *Anatomical Record* 173 (1):109–113.

*Menon, V., and D. J. Levitin. 2005. The rewards of music listening: Response and physiological connectivity of the mesolimbic system. *NeuroImage* 28 (1):175–184.

*Merzenich, M. M., W. M. Jenkins, P. Johnston, C. Schreiner, S. L. Miller, and P. Tallal. 1996. Temporal processing deficits of language-learning impaired children ameliorated by training. *Science* 271:77–81.

*Middleton, F. A., and P. L. Strick. 1994. Anatomical evidence for cerebellar and basal ganglia involvement in higher cognitive function. *Science* 266 (5184):458–461.

*Penhune, V. B., R. J. Zatorre, and A. C. Evans. 1998. Cerebellar contributions to motor timing: A PET

study of auditory and visual rhythm reproduction. *Journal of Cognitive Neuroscience* 10 (6):752–765.

*Schmahmann, J. D. 1991. An emerging concept—the cerebellar contribution to higher function. *Archives of Neurology* 48 (11):1178–1187.

*Schmahmann, Jeremy D., ed. 1997. *The Cerebellum and Cognition*, International Review of Neurobiology, v. 41. San Diego: Academic Press.

*Schmahmann, S. D., and J. C. Sherman. 1988. The cerebellar cognitive affective syndrome. *Brain and Cognition* 121:561–579.

*Tallal, P., S. L. Miller, G. Bedi, G. Byma, X. Wang, S. S. Nagarajan, C. Schreiner, W. M. Jenkins, and M. M. Merzenich. 1996. Language comprehension in languagelearning impaired children improved with acoustically modified speech. *Science* 271:81–84.

*Ullman, S. 1996. *High-level Vision: Object Recognition and Visual Cognition*. Cambridge: MIT Press.

*Weinberger, N. M. 1999. Music and the auditory system. In *The Psychology of Music*, edited by D. Deutsch. San Diego: Academic Press.

第七章

*Abbie, A. A. 1934. The projection of the forebrain on the pons and cerebellum. *Proceedings of the Royal Society of London (Biological Sciences)* 115:504–522.

*Chi, Michelene T. H., Robert Glaser, and Marshall J. Farr, eds. 1988. *The Nature of Expertise*. Hillsdale, N.J.: Lawrence Erlbaum Associates.

*Elbert, T., C. Pantev, C. Wienbruch, B. Rockstroh, and E. Taub. 1995. Increased cortical representation of the fingers of the left hand in string players. *Science* 270 (5234):305–307.

*Ericsson, K. A., and J. Smith, eds. 1991. *Toward a General Theory of Expertise: Prospects and Limits*. New York: Cambridge University Press.

*Gobet, F., P. C. R. Lane, S. Croker, P. C. H. Cheng, G. Jones, I. Oliver, J. M. Pine. 2001. Chunking mechanisms in human learning. *Trends in Cognitive Sciences* 5:236–243.

*Hayes, J. R. 1985. Three problems in teaching general skills. In *Thinking and Learning Skills: Research and Open Questions*, edited by S. F. Chipman, J. W. Segal, and R. Glaser. Hillsdale, N.J.: Erlbaum.

Howe, M. J. A., J. W. Davidson, and J. A. Sloboda. 1998. Innate talents: Reality or myth? *Behavioral & Brain Sciences* 21 (3):399–442. One of my favorite articles, although I don't agree with everything in it; an overview of the "talent is a myth" viewpoint.

Levitin, D. J. 1982. Unpublished conversation with Neil Young, Woodside, CA.

———. 1996. Interview: A Conversation with Joni Mitchell. *Grammy,* Spring, 26–32.

———. 1996. Stevie Wonder: Conversation in the Key of Life. *Grammy*, Summer, 14–25.

———. 1998. Still Creative After All These Years: A Conversation with Paul Simon. *Grammy*, February, 16–19, 46.

———. 2000. A conversation with Joni Mitchell. In The *Joni Mitchell Companion: Four Decades of Commentary*, edited by S. Luftig. New York: Schirmer Books.

———. 2001. Paul Simon: The Grammy Interview. *Grammy*, September, 42–46.

———. 2004. Unpublished conversation with Joni Mitchell, December, Los Angeles, CA.

MacArthur, P. (1999). JazzHouston Web site. http:www.jazzhouston.com/forum/ messages.jsp?key=352 &page=7&pKey=1&fpage=1&total=588.

*Sloboda, J. A. 1991. Musical expertise. In *Toward a General Theory of Expertise*, edited by K. A. Ericcson and J. Smith. New York: Cambridge University Press.

Tellegen, Auke, David Lykken, Thomas Bouchard, Kimerly Wilcox, Nancy Segal, and Stephen Rich. 1988. Personality similarity in twins reared apart and together. *Journal of Personality and Social Psychology* 54 (6):1031–1039.

*Vines, B. W., C. Krumhansl, M. M. Wanderley, and D. Levitin. In press. Crossmodal interactions in the perception of musical performance. *Cognition*. Source of the study about musician gestures conveying emotion.

第八章

*Berlyne, D. E. 1971. *Aesthetics and Psychobiology*. New York: Appleton-Century- Crofts.

*Gaser, C., and G. Schlaug. 2003. Gray matter differences between musicians and nonmusicians. *Annals of the New York Academy of Sciences* 999:514–517.

*Husain, G., W. F. Thompson, and E. G. Schellenberg. 2002. Effects of musical tempo and mode on arousal, mood, and spatial abilities. *Music Perception* 20 (2):151–171.

*Hutchinson, S., L. H. Lee, N. Gaab, and G. Schlaug. 2003. Cerebellar volume of musicians. *Cerebral Cortex* 13:943–949.

*Lamont, A. M. 2001. Infants' preferences for familiar and unfamiliar music: A socio-cultural study. Paper read at Society for Music Perception and Cognition, August 9, 2001, at Kingston, Ont.

*Lee, D. J., Y. Chen, and G. Schlaug. 2003. Corpus callosum: musician and gender effects. *NeuroReport* 14:205–209.

*Rauscher, F. H., G. L. Shaw, and K. N. Ky. 1993. Music and spatial task performance. *Nature* 365:611.

*Saffran, J. R. 2003. Absolute pitch in infancy and adulthood: the role of tonal structure. *Developmental Science* 6 (1):35–47.

*Schellenberg, E. G. 2003. Does exposure to music have beneficial side effects? In *The Cognitive Neuroscience of Music*, edited by I. Peretz and R. J. Zatorre. New York: Oxford University Press.

*Thompson, W. F., E. G. Schellenberg, and G. Husain. 2001. Arousal, mood, and the Mozart Effect. *Psychological Science* 12 (3):248–251.

*Trainor, L. J., L. Wu, and C. D. Tsang. 2004. Long-term memory for music: Infants remember tempo and timbre. *Developmental Science* 7 (3):289–296.

*Trehub, S. E. 2003. The developmental origins of musicality. *Nature Neuroscience* 6 (7):669–673.

*———. 2003. Musical predispositions in infancy. In *The Cognitive Neuroscience of Music*, edited by I. Peretz and R. J. Zatorre. Oxford: Oxford University Press. On early infant musical experience.

第九章

Barrow, J. D. 1995. *The Artful Universe*. Oxford, UK: Clarendon Press.

Blacking, J. 1995. *Music, Culture, and Experience*. Chicago: University of Chicago Press.

Buss, D. M., M. G. Haselton, T. K. Shackelford, A. L. Bleske, and J. C. Wakefield. 2002. Adaptations, exaptations, and spandrels. In F*oundations of Cognitive Psychology: Core Readings*, edited by D. J. Levitin. Cambridge: MIT Press.

*Cosmides, L. 1989. The logic of social exchange: Has natural selection shaped how humans reason? *Cognition* 31:187–276.

page
268

THIS
IS
YOUR
BRAIN
ON
MUSIC

*Cosmides, L., and J. Tooby. 1989. Evolutionary psychology and the generation of culture, Part II. Case Study: A computational theory of social exchange. *Ethology and Sociobiology* 10:51–97.

Cross, I. 2001. Music, cognition, culture, and evolution. *Annals of the New York Academy of Sciences* 930:28–42.

———. 2001. Music, mind and evolution. *Psychology of Music* 29 (1):95–102.

———. 2003. Music and biocultural evolution. In *The Cultural Study of Music: A Critical Introduction*, edited by M. Clayton, T. Herbert and R. Middleton. New York: Routledge.

———. 2003. Music and evolution: Consequences and causes. *Comparative* Music Review 22 (3):79–89.

———. 2004. Music and meaning, ambiguity and evolution. *In Musical Communications*, edited by D. Miell, R. MacDonald and D. Hargraves. The sources for Cross's arguments as articulated in this chapter.

Darwin, C. 1871/2004. *The Descent of Man and Selection in Relation to Sex*. New York: Penguin Classics.

*Deaner, R. O., and C. L. Nunn. 1999. How quickly do brains catch up with bodies?

A comparative method for detecting evolutionary lag. *Proceedings of the Royal Society of London B* 266 (1420):687–694.

Gleason, J. B. 2004. *The Development of Language,* 6th ed. Boston: Allyn & Bacon.

*Gould, S. J. 1991. Exaptation: A crucial tool for evolutionary psychology. *Journal of Social* Issues 47:43–65.

Huron, D. 2001. Is music an evolutionary adaptation? *In Biological Foundations of Music*. Huron's response to Pinker (1997); the idea of comparing autism to Williams syndrome for an argument about the link between musicality and sociability first appeared here.

*Miller, G. F. 1999. Sexual selection for cultural displays. In *The Evolution of Culture*, edited by R. Dunbar, C. Knight and C. Power. Edinburgh: Edinburgh University Press.

*———. 2000. Evolution of human music through sexual selection. In *The Origins of Music*, edited by N. L. Wallin, B. Merker and S. Brown. Cambridge: MIT Press.

———. 2001. Aesthetic fitness: How sexual selection shaped artistic virtuosity as a fitness indicator and aesthetic preferences as mate choice criteria. *Bulletin of Psychology and the Arts* 2 (1):20–25.

*Miller, G. F., and M. G. Haselton. In Press. Women's fertility across the cycle increases the short-term attractiveness of creative intelligence compared to wealth. *Human Nature*.

Pinker, S. 1997. *How the Mind Works*. New York: W. W. Norton.

Sapolsky, *R. M. Why Zebras Don't Get Ulcers*, 3rd ed. 1998. New York: Henry Holt and Company.

Sperber, D. 1996. *Explaining Culture*. Oxford, UK: Blackwell.

*Tooby, J., and L. Cosmides. 2002. Toward mapping the evolved functional organization of mind and brain. In *Foundations of Cognitive Psychology*, edited by D. J. Levitin. Cambridge: MIT Press.

Turk, I. *Mousterian Bone Flute*. Znanstvenoraziskovalni Center Sazu 1997 [cited December 1, 2005. Available from http:www.uvi.si/eng/slovenia/backgroundinformation/neanderthal-flute/.]

*Wallin, N. L. 1991. *Biomusicology: Neurophysiological, Neuropsychological, and Evolutionary Perspectives on the Origins and Purposes of Music*. Stuyvesant, N.Y.: Pendragon Press.

*Wallin, N. L., B. Merker, and S. Brown, eds. 2001. *The Origins of Music.* Cambridge: MIT Press.

ACKNOWLEDGMENTS

致謝

首先我要感謝所有教導我音樂與大腦知識的人。Leslie Ann Jones、Ken Kessie、Maureen Droney、Wayne Lewis、Jeffrey Norman、Bob Misbach、Mark Needham、Paul Mandl、Ricky Sanchez、Fred Catero、Dave Frazer、Oliver di Cicco、Stacey Baird、Marc Senasac，製作人 Narada Michael Walden、Sandy Pearlman 及 Randy Jackson 教導我關於製作唱片的一切。Howie Klein、Seymour Stein、Michelle Zarin、David Rubinson、Brian Rohan、Susan Skaggs、Dave Wellhausen、Norm Kerner 及 Joel Jaffe 都曾給予我機會。感謝 Stevie Wonder、Paul Simon、John Fogerty、Lindsey Buckingham、Carlos Santana、k.d. lang、George Martin、Geoff Emerick、Mitchell Froom、Phil Ramone、Roger Nichols、George Massenburg、Cher、Linda Ronstadt、Peter Asher、Julia Fordham、Rodney Crowell、Rosanne Cash、Guy Clark

page
270

THIS
IS
YOUR
BRAIN
ON
MUSIC

及 Donald Fagen 給予我音樂啟發，與我對談。Susan Carey、Roger Shepard、Mike Posner、Doug Hintzman 及 Helen Neville 教導我認知心理學和神經科學。我要感謝我的同事 Ursula Bellugi 和 Vinod Menon，兩人讓我能夠以科學家的身分進入人生第二個職涯階段，使我獲益良多；還有我最信任的夥伴 Steve McAdams、Evan Balaban、Perry Cook、Bill Thompson 和 Lew Goldberg。Bradley Vines、Catherine Guastavino、Susan Rogers、Anjali Bhatara、Theo Koulis、Eve-Marie Quintin、Ioana Dalca、Anna Tirovolas 及 Andrew Schaaf 是我的學生及後博士研究夥伴，他們給予我許多啟發，也催生了這本書，我為他們感到驕傲。Jeff Mogil、Evan Balaban、Vinod Menon 和 Len Blum 為我的手稿以及我所犯的錯誤提供了許多珍貴的意見。我親愛的朋友 Michael Brook 及 Jeff Kimball 以對話、疑問、支持、音樂上的洞察等多種形式協助我寫作本書。系主任 Keith Franklin 及 Schulich 音樂學院院長 Don McLean 給予我資源豐富、令人艷羨的學術工作環境，使我左右逢源。

我也要感謝我在 Dutton 出版社的編輯 Jeff Galas，他的指引與支持一步步地將我的想法轉化為書本，我也要感謝他的寶貴建議。感謝同出版社的 Stephen Morrow，他為編輯我的寫作手稿提供珍貴的協助付出，沒有這兩人的協助，這本書不可能問世，感謝你們兩位。

本書第三章標題〈簾幕之後〉（Behind The Curtain）來自 Springer-Verlag 出版社 R. Steinberg 編輯的同名著作。

最後感謝我最珍愛的樂曲：貝多芬的《第六號交響曲》、麥可·內史密斯（Michael Nesmith）的〈喬安〉（Joanne）、查特·亞特金與雷尼·布洛（Lenny Breau）的〈甜蜜的喬治亞布朗〉（Sweet Georgia Brown），以及披頭四的〈終了〉（The End）。

ACKNOWLEDGMENTS

COMMON 14

迷戀音樂的腦 This Is Your Brain on Music: The Science of A Human Obsession

作者　丹尼爾・列維廷（Daniel J. Levitin）｜譯者　王心瑩｜美術設計　林宜賢｜責任編輯　余鎧瀚｜編輯協力　溫芳蘭｜校對　魏秋綢｜審定　蔡振家｜行銷企畫　陳詩韻｜總編輯　賴淑玲｜社長　郭重興｜發行人兼出版總監　曾大福｜出版者　大家／遠足文化事業股份有限公司｜發行　遠足文化事業股份有限公司　231台北縣新店市民權路 108-3 號 6 樓　電話 (02)2218-1417　傳真 (02)8667-1065｜劃撥帳號　19504465　戶名　遠足文化事業有限公司｜法律顧問　華洋法律事務所　蘇文生律師｜定價 320 元｜初版一刷　2013 年 2 月｜初版十刷　2021 年 3 月｜有著作權　侵害必究｜本書如有缺頁、破損、裝訂錯誤，請寄回更換｜本書僅代表作者言論，不代表本公司／出版集團之立場與意見
http://www.facebook.com/commonmasterpress

國家圖書館出版品預行編目（CIP）資料

迷戀音樂的腦 / 丹尼爾.列維廷(Daniel J. Levitin)作；王心瑩譯. -- 初版. -- 新北市：大家出版：遠足文化發行, 2013.02
　　面；　公分. - 譯自：This is your brain on music : the science of a human obsession
ISBN 978-986-6179-49-5(平裝)

1. 音樂心理學　2. 音樂欣賞

910.14　　　　　　　　　　　　　　　　　　　　　　　　　　　　　　102000113